W. BERTEVAL
Docteur ès lettres de l'Université de Paris

LE
THÉÂTRE D'IBSEN

Préface du comte Prozor

*Librairie académique PERRIN et C*ie.

LE
THÉATRE D'IBSEN

Copyright by Perrin et C°. 1912

Il a été imprimé 10 exemplaires numérotés sur papier de Hollande Van Gelder

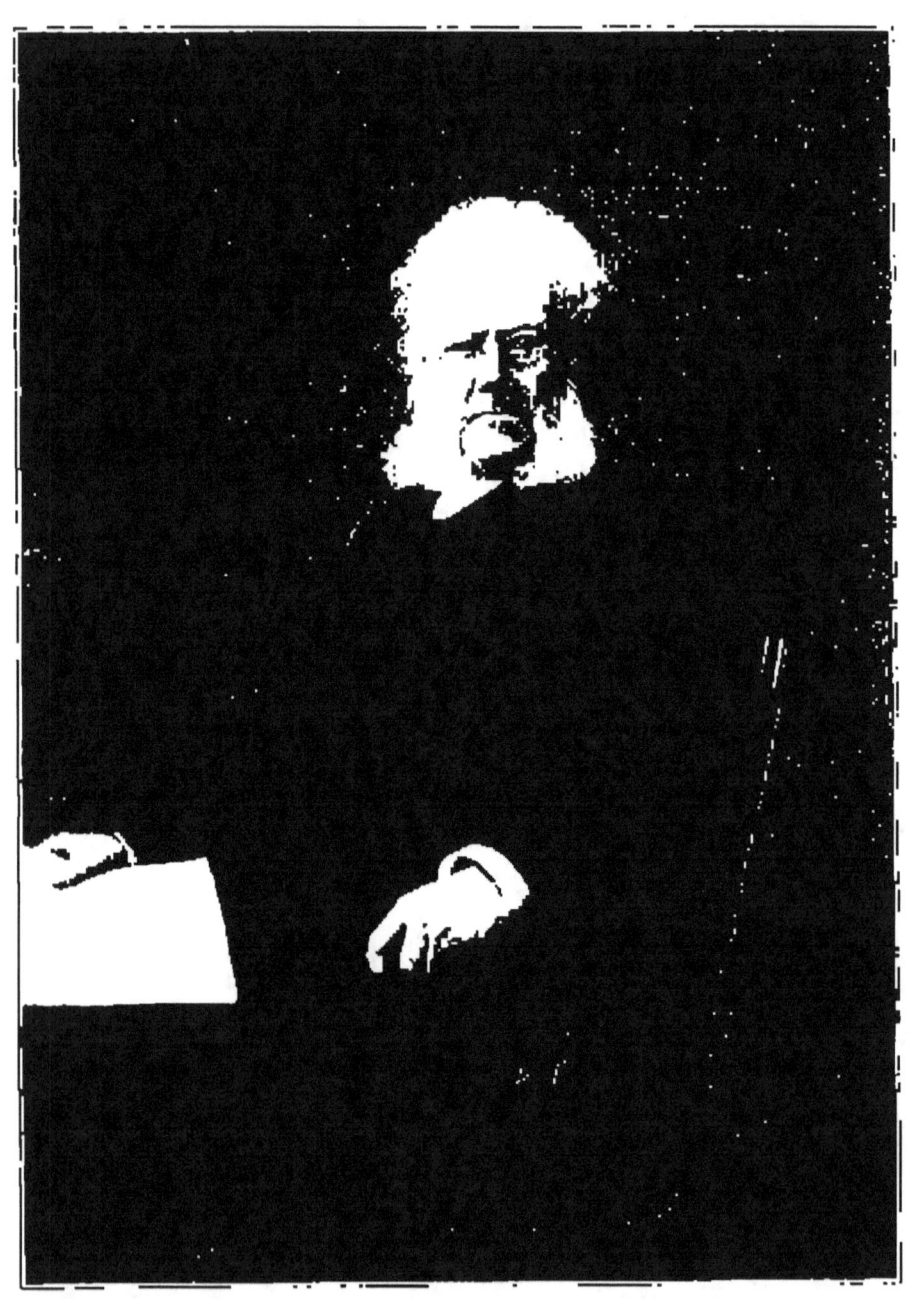

HENRIK IBSEN
Portrait communiqué par M. le Dr Julius Elias, de Berlin.

W. BERTEVAL

DOCTEUR ÈS-LETTRES DE L'UNIVERSITÉ DE PARIS

LE
THÉATRE D'IBSEN

PRÉFACE DU COMTE PROZOR

PARIS
LIBRAIRIE ACADÉMIQUE
PERRIN ET Cie, LIBRAIRES-ÉDITEURS
35, QUAI DES GRANDS-AUGUSTINS, 35
1912

Tous droits de reproduction et de traduction réservés pour tous pays.

Pour bien comprendre mon œuvre, il faut en lire les parties dans leur ordre chronologique.

Nous sommes tous des symboles vivants. Tout ce qui se passe dans la vie arrive d'après certaines lois qu'on rend sensibles en la représentant fidèlement. Dans ce sens je suis symboliste. Pas autrement.

Mon cerveau a pu, tandis que j'écrivais, être traversé de telles ou telles idées. Mais tout cela n'est qu'accessoire. Le principal, dans une œuvre de scène, c'est l'action, c'est la vie.

(Paroles d'Ibsen rapportées par le comte Prozor).

PRÉFACE

Nice, le 15 octobre 1911.

Monsieur et cher Confrère,

J'ai été très sensible à l'amabilité à laquelle je dois la lecture *avant la lettre* de l'étude forte et belle que vous venez de consacrer à Ibsen et que vous a dictée la meilleure des inspiratrices : l'admiration. Ce qui m'a surtout touché dans votre courtoise démarche, c'est qu'elle semble avoir été déterminée par des divergences, sur des points particulièrement graves, entre vos appréciations et les miennes. La courtoisie n'en est que plus délicate, et, malheureusement, plus exceptionnelle. Si j'en profite pour m'expliquer, c'est cependant à la condition de ne pas profiter d'un autre ménagement dont j'apprécie, d'ailleurs, comme elle le mérite, la bienveillante intention. Je vous remercie très sincèrement de n'avoir pas voulu faire figurer mon nom dans l'acte d'accusation formulé par vous contre certaines appréciations dont vous avez voulu *faire justice*, dites-vous, et de l'avoir dressé *contre inconnu*. Mais vous me permettrez d'écarter le voile et de me nommer moi-même. Je le fais, d'ailleurs, dans un but intéressé, pour pouvoir

présenter ma défense. Vous demander de l'accueillir dans votre volume même, c'est, je le sais, compter sur des dispositions plus gracieuses qu'on n'en rencontre d'ordinaire en littérature. Mais ce n'est pas, je crois, trop présumer de celles dont vous avez déjà fait preuve. Je me garderai, en tout cas, d'en abuser en prenant trop de place, ce qui serait compromettre ma cause dans l'esprit de ceux qui sont là pour vous entendre et non pour m'écouter. Je serai donc bref, par égard pour eux, quelque désir que j'eusse éprouvé de m'expliquer complètement avec vous, de façon à dissiper toute équivoque et tout malentendu.

Car je crois qu'il y en a un entre nous, tout au moins quant à la question à laquelle, personnellement, j'attache le plus d'importance, celle des idées d'Ibsen sur l'ordre universel. Ici, d'ailleurs, je me vois cité, mais, nécessairement, en abrégé, comme il convient à un exposé qui, pour être vif et lumineux, ne pouvait s'arrêter à de longues polémiques. Je ne compte, au surplus, en soulever aucune. Je me bornerai à déclarer que je m'associe sans réserve à tout ce que vous dites, dans le chapitre consacré à *Empereur et Galiléen*, des tendances d'Ibsen au mysticisme et même à l'occultisme. Je suis d'autant plus profondément surpris de voir cet aperçu, si conforme à ma propre façon de comprendre le génie du maître, prendre par instant le caractère d'une réfutation à quelques suggestions que j'avais avancées au sujet de son *Peer Gynt*. Sans doute ai-je trahi ma pensée à force de vouloir trop l'accentuer, danger auquel vous faites très judicieusement allusion dans votre livre. Le fait est que vos objections portent principalement sur deux expressions qui, évidemment, m'ont fait mal comprendre : « Le Divin, pour Ibsen, c'est l'Homme dans son épanouissement suprême, » et

« le *surnaturel* lui est étranger. » Non, en vérité, je m'en aperçois trop tard, il ne suffit pas de commencer le mot « homme » par une majuscule ni de faire imprimer « surnaturel » en italiques pour préciser ce qu'on entend dire dans des matières aussi subtiles ! Eh bien ! je tâcherai de m'expliquer d'une manière moins graphique et peut-être aurai-je le bonheur de vous faire constater que nous sommes d'accord, tout au moins quant au fond.

C'est dans ma préface de *Brand* que j'ai, pour la première fois, tâché d'établir à quelle conception se rattachait la pensée d'Ibsen, en ce qui concerne la question fondamentale de l'unité des choses. J'ai nommé Schelling, et cela suffisait, croyais-je, à montrer que, si l'auteur de *Brand* est un moniste et un moniste pour qui l'homme est le centre de l'univers, son monisme n'a rien à faire avec celui de Hæckel, qu'il est d'essence métaphysique et que l'homme dont il parle, incarnation de la volonté, et, par elle, souverain du monde, n'est pas le produit suprême des forces de la nature, mais l'archétype préexistant à l'évolution naturelle et sociale, l'idéal qui vit en chacun de nous, mais que nous n'apercevons hors de nous que déformé par les contingences de la vie. Cette déformation nous blesse et nous révolte dans la proportion même où nous nous sentons hommes dans la plus haute acception du terme, c'est-à-dire êtres de volonté, laquelle, pour Ibsen, est un des principes qui constituent *le divin*, l'autre s'appelant charité, amour. Vous l'avez fort bien dit, il était beaucoup plus poète que philosophe, et ce n'est pas autant par la spéculation (quoiqu'il s'y fût souvent livré) que par le sentiment de son propre être (car c'était un lyrique, comme presque tous les grands poètes de notre temps) qu'il est arrivé à voir le monde

sous le jour que je viens d'indiquer. Il était, de nature, tout énergie et tout sensibilité, et, dans son enfance, nous rapporte la biographie de M. Jæger, dont il m'a recommandé la lecture, la seconde étouffait même la première. Mais celle-ci s'éveilla peu à peu, d'abord instinct de résistance et de conservation, puis *volonté de puissance*, pour me servir de ce terme nietzschéen, qui, au moins dans cette circonstance, se trouve être le plus exact qui puisse s'appliquer à l'affirmation d'une individualité, à la manifestation de *l'homme* dans un homme. Plus tard, très tard, comme vous l'avez si heureusement marqué, le second des éléments primordiaux de son être, de tout être, de tout homme, de *l'homme*, l'élément sensible, refoulé durant de longues années de luttes, suscite en lui une nouvelle révolte, contre-partie de la première, de celle qui domine presque tout son œuvre. Mais cette révolte, celle du sentiment sacrifié à la volonté, s'annonçait dès le début, bien qu'elle n'apparût encore que comme une lueur fugitive, suffisante cependant pour jeter un jour d'incertitude et de doute sur tout le reste, ce qui n'est pas le charme le moins troublant de la poésie ibsénienne. Tel le *Deus charitatis* qui termine *Brand*. Que ce *Deus charitatis* fût au fond d'Ibsen lui-même, que cet élément divin fût un élément profondément humain ne me paraît pas douteux. Ayant fait de son héros un prêtre, il maintient à l'œuvre sa couleur théologique et parle dans ce latin d'église qui conserve encore des droits dans beaucoup de pays protestants, en Angleterre et en Scandinavie, par exemple. Mais le sens de ce mot de la fin n'est pas théologique, il est lyrique. Ce qui l'a dicté n'est pas un acte de foi ni de piété, c'est une plainte intérieure, consciente ou non, involontaire sans doute et d'autant plus poignante.

Je ne veux pas dire qu'Ibsen fût athée. L'athéisme est une négation et Ibsen n'était pas un négatif. Ce n'était pas un affirmatif non plus. Ses pièces ne sont pas des pièces à thèse mais des pièces à problème. Laissez-moi citer une fois de plus ses propres paroles à cet égard : « Je ne fais que poser des questions ; ma mission n'est pas de répondre. » Eh bien ! le grand questionneur, qui ne se déplaisait pas plus dans ce rôle que Montaigne dans son doute, n'a jamais, nulle part, posé ou effleuré seulement la question de l'essence ou celle de la personnalité divine. Etait-ce que cette dernière fût résolue pour lui dans le sens de l'affirmation ? Faut-il en voir une dans les apostrophes que Brand, Solness ou Hjalmar Ekdal lancent à Dieu, dans l'attitude de redressement et de défi que prennent à son égard, au moment suprême, le prêtre émancipé et l'ancien constructeur d'églises, et que ce pitre de Hjalmar parodie à sa façon ? Comme vous le dites, ce seraient là de pauvres inductions, que vous ne songez pas à tirer de paroles et de mouvements propres aux personnages qu'Ibsen met en scène. Si, dans les deux premiers cas, il y avait quelques indices de son sentiment personnel, on pourrait être frappé de ce que ce sentiment se traduisît de cette manière et que sa religion s'exprimât en blasphèmes ou demi-blasphèmes. Mais Ibsen n'est pas un démoniaque, et vous vous souvenez du ridicule que, précisément dans le *Canard Sauvage*, auquel je viens de faire allusion, il jette sur ce mot, et du ridicule aussi qui, mêlé de dégoût, atteint le triste héros de cette pièce au moment où il pousse jusqu'au blasphème son macabre cabotinage. Non, vraiment, les gestes de ce genre ne sont pas des gestes ibséniens. Et Ibsen ne s'approprie pas davantage celui de Julien à l'adresse du Galiléen, que cependant nous

entendons Stockman insulter également quand il parle de « certain personnage qui enseignait à tendre l'autre joue, » enseignement que l'Ennemi du Peuple repousse avec dédain. Le trait rentre simplement dans le caractère du médecin matérialiste sous les traits de qui, je n'ai pas besoin de le répéter, l'auteur n'a jamais eu l'intention de se représenter lui-même.

Rien ne permet donc, à mon avis, d'affirmer qu'Ibsen se fût jamais senti en présence d'un « esprit vivant supérieur à l'humanité » (permettez-moi de reprendre l'expression que vous avez bien voulu relever) et que son naturel l'eût incité à défier. Nous ne trouvons pas la moindre trace de cette disposition dans ses notes et dans ses poésies intimes dont le recueil posthume a été publié, pas plus, d'ailleurs, que nous ne rencontrons chez lui un seul mouvement de l'esprit ou un seul épanchement de l'âme dans le sens contraire, dans celui de l'adoration. Or ce serait la première fois, en vérité, qu'un poète aurait éprouvé des sentiments atteignant le fond de son être sans qu'il en eût jailli le plus petit filet de poésie. Descendrons-nous jusqu'à l'inconscient, acte téméraire, mais légitime ? Pour qu'il ne tournât pas à de la pure fantaisie, il faudrait que l'inconscient d'Ibsen nous fût révélé par un contact en quelque sorte matériel avec son être, par l'intuition que nous en donneraient tels ou tels autres passages, telles ou telles autres répliques, où nous le sentirions sous ses personnages. Certes, cette espèce de critique donne prise à l'intervention de notre propre personnalité et ce que j'oserai avancer ici en cette matière peut n'avoir, de la sorte, qu'une valeur très relative. Peut-être y étais-je prédisposé, en effet, mais il est sûr, et c'est la seule chose que je puisse, sous ce

rapport, affirmer avec certitude, que, moi qui vous parle et qui ne parle que pour moi, j'ai eu, à certains moments, le sentiment, révélateur ou illusoire, ce n'est pas à moi de trancher la question, d'être en contact avec la personnalité d'Ibsen, et que ces moments sont ceux où, sous une forme pathétique, comme dans *Brand*, ou dionysiaque comme dans *Solness* et même dans *Hedda Gabler*, j'ai revu en lui (n'est-ce pas aussi une illusion?) un nouveau Titan cherchant à escalader notre nouvel Olympe, non pour insulter la divinité qui y siège mais pour s'identifier avec elle ou plutôt pour identifier avec elle son vrai moi qui est le même que le vrai moi enfermé dans l'être mal formé de Solness ou dans l'être déformé de Hedda, ou dans l'être de tout autre individu humain, au sort moins tragique. Toutefois elle est partout, cette terrible tragédie humaine, cet instinct ténébreux qui pousse l'homme à détruire quand il ne peut pas ou ne peut plus remplir sa divine fonction, qui est de créer, ou à périr en cherchant à s'affirmer ou plutôt à se dépasser. « L'homme est quelque chose qui doit être dépassé, » a dit Nietzsche, en nous montrant le surhomme, et vous voyez vous-même « l'homme réalisant quelque chose en dehors de lui quelque chose enfin qui n'est plus l'homme. » Eh bien! je n'aperçois chez Ibsen que l'homme réalisant *au dedans de lui* quelque chose qui est, au contraire, « l'homme dans sa plénitude et dans sa vérité, » comme il est dit dans *Brand*. Seulement, et toute la tragédie est là, il ne le réalise et ne peut le réaliser que par voie de destruction, destruction qui l'atteint lui-même, comme individu, mais n'épargne pas non plus les autres êtres qui sont sur son chemin. « Si jamais j'accomplis une grande œuvre, ce sera une œuvre de ténèbres, » a dit Ibsen, cette fois directe-

ment, dans une de ses poésies, contemporaine de sa plus forte productivité dramatique. Et il a tenu parole.

Que, dans le sentiment qui anime l'œuvre total d'Ibsen, il y ait un élément religieux, je suis le premier à l'affirmer, puisque nous le voyons sans cesse préoccupé d'une force universelle dans le sens de laquelle il semble avoir conscience d'agir lui-même. Mais je viens de dire de quelle nature me paraît cette force et ne puis, par conséquent, faire rentrer la religion d'Ibsen dans la sphère d'aucun culte établi, ce à quoi, d'ailleurs, vous ne paraissez pas songer non plus. Je ne saurais lui trouver un caractère chrétien qu'à condition de donner à la doctrine de l'Homme-Dieu un sens que certains philosophes lui ont prêté il est vrai, mais qui, en ce cas, christianiserait rétrospectivement bien des enseignements métaphysiques ou mystiques antérieurs au christianisme et dont quelques-uns se perdent dans la nuit des temps. Que si vous admettez un courant mystérieux traversant les âges et se manifestant de temps en temps en des associations plus ou moins occultes, comme les confréries mystiques du moyen âge, la franc-maçonnerie primitive, le martinisme, la rose-croix ou les écoles théosophiques de nos jours, peut-être la religion dont je parle, celle d'Ibsen, s'y laisserait-elle rattacher. Il fut, m'a-t-on assuré, franc-maçon pratiquant à certaine époque de sa vie, comme le furent Mozart et Gœthe et de la même manière. Et je tiens aussi de source digne de foi que, dans les dernières années de son existence, il écoutait avec beaucoup d'intérêt la lecture de quelques écrits émanant de la Société théosophique qui a son siège à Madras et ses ramifications partout, entre autres dans les pays scandinaves. J'ai été même, je crois, le premier à

lui parler d'une exégèse de *Peer Gynt* faite par un membre de cette Société qui lui était, à ce moment, totalement inconnue. Le commentateur mystique s'était attaché, notamment, à la distinction établie dans le poème entre le *moi gyntien*, source d'illusion et d'erreur, marqué qu'il est du stigmate de la séparativité, et le vrai moi, qui, dépassant la personnalité de Peer, peut être retrouvé par lui chez Solveig, celle-ci l'ayant conservé « dans sa foi, dans son espérance, dans son amour, » comme elle le dit en berçant le vagabond expirant. Ibsen, quand il ne se fâchait pas contre ses exégètes, ne prêtait, d'ordinaire, à leur propos qu'une oreille amusée, et je ne m'attendais pas à mieux en lui parlant de cette interprétation, tandis que je le reconduisais jusqu'à la porte du Grand Hôtel de Christiania où nous venions de dîner. Aussi fus-je assez étonné de le voir s'arrêter, attentif et intéressé. « Mais c'est à peu près cela, c'est bien cela, » dit-il avec une agréable surprise, à laquelle je ne pus m'empêcher de penser plus tard, en apprenant qu'il s'était, sur son déclin, tourné du côté d'où lui était venue cette satisfaction d'être compris, à laquelle il était, malgré tout, très sensible, quand il n'avait rien fait pour se l'attirer.

Ce ne sont là, cependant, que des indices bien vagues d'affinités qui ne sauraient vous étonner, après l'impression que vous ont faite certaines scènes d'*Empereur et Galiléen* et qu'encore une fois je partage sans réserve. L'occultisme, assurément, sans qu'il l'eût jamais pratiqué, travaillait la pensée d'Ibsen. Si vous admettez qu'il ait cru à la réalité des phénomènes de magie qu'il rapporte dans son drame historiosophique, vous n'aurez sans doute pas trop de peine à considérer les confidences de Solness à Hilde, sur les aides et les serviteurs auxquels il commande-

rait, comme reflétant les expériences psychiques du poète lui-même. Peut-être même s'en est-il ouvert à quelque confidente de ses pensées les plus intimes. Une grande discrétion plane encore là-dessus. Mais, si nous devons souhaiter très vivement de voir enfin un peu de jour se répandre sur les mystères d'une âme qui fut pour beaucoup d'autres un foyer de pensée et de vie, nous sommes, par cela même, prafaitement autorisés, là où les faits nous manquent jusqu'à présent, à former des conjectures sur des points qui éveillent en nous plus qu'un simple intérêt de curiosité. Nous n'avons pas d'autre moyen pour cela que de mettre en commun nos impressions personnelles. Votre apport à cet égard, formulé dans le chapitre que je viens de citer, est on ne peut plus précieux. J'ai essayé de contribuer pour ma part à une œuvre de reconstitution qui me paraît utile à tous, reconstitution de la personnalité spirituelle d'Ibsen.

D'après ce que je viens de dire, vous jugerez, j'espère, que la question de sa croyance au surnaturel, ou plutôt de son sentiment du surnaturel, ne saurait nous diviser. C'est une affaire de mots. Si j'ai dit, dans mon opuscule sur *Peer Gynt* « le *surnaturel*, lui est étranger, » j'ai ajouté « en revanche, il croit au *subnaturel*. » Il est clair que c'est là une distinction subtile, trop subtile, je l'avoue, de nos jours où l'on a cessé d'analyser exactement ces matières, comme on le faisait au temps où les *docteurs ès sciences mathémathiques et astrologie judiciaire* écrivaient des traités *de supranaturalibus, infranaturalibus et praternaturalibus*. Aujourdhui tout cela est jeté pêle-mêle aux esprits qui s'en amusent encore et confondu sous la dénomination générale de *surnaturel*. Dans ce sens, ce dernier n'est certes

pas étranger au maître *des aides et des serviteurs*, et tout ce que j'ai voulu dire c'est que ce *maître*, ce principe dominateur, Ibsen le sent non point hors de lui mais en lui. Il n'est autre que son moi profond, son génie et le génie de Solness, que l'Homme, enfin, enclos dans chacun de nous et qu'il sentait l'irrésistible besoin de libérer.

Voilà bien imparfaitement, bien rudimentairement et pourtant trop longuement exprimé, ce que je tenais à dire au sujet de la question qui me préoccupait le plus. Quant à celle, plus personnelle, du symbolisme ibsénien, je n'y consacrerai que quelques mots. Je viens, en effet, de me convaincre, en y réfléchissant, que, quoi que j'en dise, je serai toujours condamné par les uns et absous par les autres, sans gagner ni perdre une seule voix. J'ai eu beau répéter à maintes reprises que je ne parlais que de ce que je voyais chez Ibsen, que je me plaisais à le voir, que cela me procurait une grande jouissance d'art en même temps qu'une grande fascination intellectuelle, mais que j'admettais parfaitement que d'autres y vissent autre chose et en éprouvassent un autre genre de plaisir, sans parler de ceux qui n'y voient rien du tout, mais regardent tout de même, par désœuvrement ou par mode, pour pouvoir en parler d'après quelques propos surpris au hasard des fréquentations ou des rencontres fortuites. Tout ce monde est dans son droit, mais je prétends être aussi dans le mien et avoir celui de dire ce que j'aperçois et ce que je sens, à condition d'être vrai et sincère, et je ne crois pas qu'on me soupçonne sous ce rapport. Une autre obligation est de ne pas essayer d'imposer ma vision et mon sentiment à autrui, en usant d'imposture et en donnant mes paroles pour un écho de celles du maître. J'ai fait

tout le contraire ; j'ai publié ce qu'il m'a dit pour se dégager des solidarités symbolistes qu'on voulait, à un certain moment, lui imposer. A vrai dire, c'était là sa principale et même son unique préoccupation, et M. Georges Brandes l'y a vigoureusement secondé par un article opportun et décisif. Je me trompe : Ibsen n'était pas seulement, dans cette occasion, farouchement jaloux de son indépendance menacée par une école, il était encore horrifié par les monstruosités qui commençaient, sous l'influence d'un symbolisme voulu, à défigurer ses pièces sur la scène. Un jour je revendiquais devant lui le droit de m'attacher à ces idées auxquelles, en tant qu'artiste, il ne reconnaissait qu'une valeur accessoire tandis que je cherchais, moi, à les saisir dans son œuvre comme il les avait saisies dans la vie. « Eh me dit-il, vous êtes parfaitement libre de le faire. Chacun doit dire ce qu'il pense, et si mes pièces vous font penser j'en suis enchanté. Ce n'est pas pour vous que je parle. Seulement, je vous en prie, usez de tout votre pouvoir pour que mes interprètes ne fassent pas de philosophie mais de l'art. Songez que j'en ai, de mes yeux, vu un qui, jouant le rôle d'Ullrik Brændel, entrait en scène éclairé à la lumière électrique, qu'il avait expressément demandée. » Si vous me faites l'honneur de jeter les yeux sur quelques-unes de mes préfaces, où je parle de ce sujet, vous constaterez que je me suis consciencieusement acquitté de la commission. C'était, d'ailleurs, inutile vis-à-vis d'artistes tels que Lugné Poë ou Suzanne Desprès, qui, dans une pièce comme *Solness*, ne se sont jamais préoccupés sur la scène des idées cachées que la lecture suggérait à leurs vives intelligences, si ce n'est pour mettre dans leur jeu plus de vie intense, avec la certitude que les idées en sortiraient

d'elles-mêmes. Je cite cet exemple pour vous montrer que j'ai été loin d'influencer, dans le sens d'un intellectualisme mortel à l'art, même les personnes que je fréquente le plus intimement. Et je pourrais vous en nommer, parmi celles qui me sont les plus proches, dont l'admiration passionnée pour Ibsen est absolument indépendante des éléments qui entrent, je l'avoue, dans la mienne.

Je ne vous dirai pas cependant que j'aie lu sans satisfaction les notes posthumes où se révélaient, comme je les avais entrevues, les idées générales ayant, quoi qu'il en eût dit, non seulement filtré dans les drames d'Ibsen mais encore présidé à leur naissance. Et je ne parlerai pas non plus du *Brand épique*, forme première du poème qu'il a dramatisé plus tard, moule originaire de sa pensée, prêtant au symbole, à l'allégorie même, et dont on retrouve la trace dans le monologue, entre autres, où le héros déclare la guerre aux principes qui perdent son pays. L'un d'eux est expressément personnifié dans Gerd. Je n'insiste pas sur la justification que cela me fournit.

Mais en ai-je tellement besoin et ne m'en offrez-vous pas une vous-même, en admettant chez Ibsen tout une période symboliste, la dernière? Peut-être, après tout, la vie artistique du poète formant un tout, nos deux exposés ne diffèrent-ils qu'en ce que vous montrez le symbolisme ibsénien au moment de la naissance tandis que je l'indique déjà à l'époque de la gestation. Quant à Solveig, j'ai déjà dit qu'Ibsen lui-même....

Mais je m'aperçois que je plaide, après m'être promis de n'en rien faire. Je m'arrête donc, en même temps que le paquebot à bord duquel j'écris. Il vient justement d'entrer dans le port d'Alexandrie, et là-

bas, à l'horizon, du côté du Caire et de Ghizeh, j'aperçois une ombre menaçante qui me trouble et m'empêche de philosopher. C'est celle du terrible Begriffenfeld s'efforçant de deviner l'énigme du Sphinx.... Je ne voudrais pourtant pas passer moi-même pour un symbole, dont l'interprétation pourrait n'avoir rien de flatteur pour mon amour-propre.

Je n'ajouterai qu'une ligne pour vous dire que, si sévère que soit votre jugement, il n'en a pour moi que plus de prix, ne fût-ce qu'en ce qu'il prouve que sévérité et civilité ne s'excluent pas mutuellement et que cette dernière n'émoussse nullement les armes de la critique. En vous offrant encore l'assurance de toute ma gratitude pour l'aimable façon dont vous l'avez établi, j'y joins, Monsieur et cher Confrère, l'expression sincère de mes sentiments bien dévoués.

<div style="text-align:right">M. Prozor.</div>

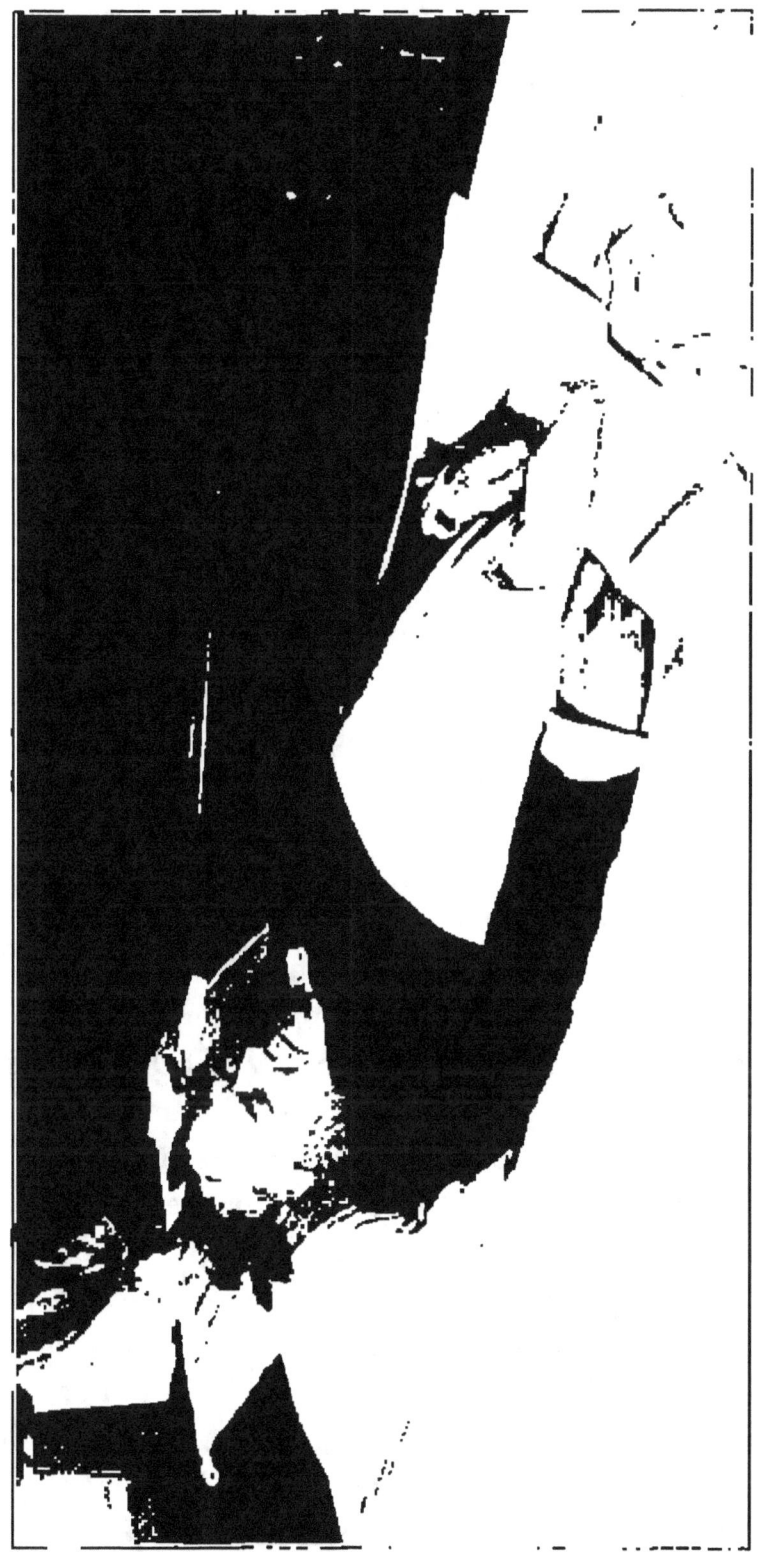

IBSEN SUR SON LIT DE MORT
Communiqué par M. Sigurd Ibsen.

LE THÉATRE D'IBSEN

INTRODUCTION

Je n'ai pas l'intention, dans ce premier chapitre, d'aborder d'emblée les idées d'Ibsen ; je me bornerai à envisager quelques-unes de ses habitudes d'esprit, ses procédés les plus familiers, et en particulier ce qu'on a appelé son symbolisme. Les lecteurs du grand dramaturge ont souvent cherché des intentions philosophiques là où il ne fallait voir que l'application d'un procédé. Une étude approfondie de la pensée du maître n'est possible qu'après un examen sommaire de sa méthode de travail. Dans ce premier chapitre, nous nous occuperons donc uniquement de celle-ci ; ensuite seulement, et ainsi préparés, nous pourrons étudier dans l'œuvre même d'Ibsen ses idées maîtresses.

On considère en général ses drames comme des pièces à thèse. Thèse d'ordre plutôt pratique dans la période moyenne : *Maison de poupée*, la *Dame de la mer* poseraient les conditions du vrai mariage, les *Revenants* démontreraient l'inanité de la morale humaine. Thèse philosophique dans les œuvres de la dernière période ; c'est là qu'apparaît le symbolisme : Ibsen, ayant à mettre en présence de pures idées,

incarnerait chacune d'elles dans un personnage, ou même dans un objet : Solness représenterait le génie égaré par ses propres chimères; Rubek (dans *Quand nous nous réveillerons d'entre les morts*), ce même génie sombrant dans le bien-être matériel, etc.

Mais il répugne à beaucoup de gens de voir dans une œuvre d'art autre chose que l'œuvre elle-même, d'y chercher des préceptes pratiques ou des démonstrations philosophiques. Ceux-là affectent de dédaigner les idées d'Ibsen et de ne considérer que ses qualités de dramaturge et de poète.

Au fond il est oiseux de se demander s'il a voulu faire œuvre philosophique ou œuvre d'art. Il n'écrivait ni pour les philosophes, ni pour les artistes, mais pour lui. Considérons en effet les circonstances qui ont déterminé sa vocation.

Il était, nous dit-on, de famille modeste; il grandit pauvre, avec de grandes ambitions; il exerça le métier de commis pharmacien, avec des poèmes dans sa poche. Il eut dans le cœur d'insurmontables aigreurs. Plus tard, il s'occupa de politique; plein d'idées généreuses, il découvrit dans son propre parti de mesquins intérêts, et de la haine dans tous; et il abandonna son parti parce qu'il se sentait en révolte contre la société tout entière. Et alors, avec les aigreurs de sa jeunesse et les révoltes de son âge mûr, il fit lentement une œuvre, et comprit qu'elle serait sa consolation. Et il lui donna cette fière devise :

> La vie, — une lutte contre les circonstances
> Dans notre cœur et notre cerveau;
> La poésie, — s'élever serein
> Au-dessus de soi-même!

Ibsen, comme tout artiste, écrit avant tout pour sa satisfaction personnelle. Et cette satisfaction, il la trouve, non en continuant dans son œuvre les luttes de la vie, mais au contraire en s'affranchissant de celles-ci pour s'élever au-dessus d'elles.

De fait, c'est là le but de tout écrivain-né, et Ibsen n'y a pas failli. Même dans ses pièces d'actualité, il dépasse la réalité.

Ainsi les *Prétendants à la couronne* prêchent le rapprochement du Danemark et de la Norvège (l'auteur, depuis la publication de cette pièce, s'est départi de son panscandinavisme). Mais, et sans qu'Ibsen s'en doute peut-être, l'œuvre a une portée beaucoup plus lointaine : au-dessus d'une idée politique d'union, il y a l'idée universelle de concorde, et c'est celle-là qu'il a développée pour l'humanité.

De même, dans *Solness le constructeur*, il se garde de nous raconter sa propre histoire. Il oublie sa vie, et il en raconte une autre, plus belle. Solness, entraîné par son génie, a construit une tour démesurément élevée, mais, au haut de cette tour, il a été pris de vertige, et il s'est tué. De même Ibsen a été pris parfois du vertige de ses propres conceptions : il a dû les abandonner, et s'est résigné. Solness, lui, en meurt, et nous arrache un cri de pitié et d'admiration. Ibsen ne nous aurait pas narré ses propres abattements et ses tristes résignations. Mais, au-dessus des douleurs de l'artiste, il a senti l'admiration et la pitié qu'elles inspirent, et il a fait mourir Solness pour les savourer entièrement et pour les faire partager.

Et enfin, si dans maint écrit il a dénoncé les préju-

gés de la société, si dans *Un ennemi du peuple* il a montré un homme intelligent succombant à la bêtise de tous, ce n'était pas pour faire allusion à tel fait récent (comme on l'a dit), c'était pour se soulager de ses rancœurs accumulées, c'était pour pousser sur la scène et à la face de tous son cri d'indignation. Et il a créé un monde à lui, le monde de son drame, il a fait commettre à ses personnages des turpitudes ou des crimes, il les a couverts de ridicule, et, volontairement, il a chargé la société, pour se donner le frisson de mépris ou d'indignation qui le met au-dessus des préjugés mesquins et des intrigues féroces !

Tragique cruel, ou satirique strident, il a écrit pour soi, il a obéi à sa seule inspiration. Si nous voulons le comprendre, cherchons donc à retrouver son frisson créateur, ne considérons pas ses pièces de l'extérieur, comme le spectateur ou le critique, mais assimilons-nous à l'auteur, en reconstruisant en quelque sorte son œuvre après lui. Ce sera notre seule méthode, si même on peut appeler cela une méthode. Nous sentirons aussitôt l'insuffisance de tant d'explications d'un symbolisme précis auxquelles se sont essayés des commentateurs sincères mais trop subtils. Ainsi Solness n'est pas Ibsen; Solness n'est pas davantage le génie en général; car il est des génies sereins. Qu'est-il donc? Il est ce que nous pressentons, sans pouvoir l'exprimer par un mot; et voilà pourquoi Ibsen n'a dit nulle part ce mot, et nous a livré son drame sans préface.

Mais, s'il ne faut pas chercher dans cette œuvre de rigoureuses démonstrations philosophiques ou des exemples pratiques, il ne faut pas davantage voir dans

leur auteur un partisan de l'art pour l'art. J'ai cherché à montrer qu'il veut provoquer à l'égard de ses personnages l'admiration, la pitié ou l'indignation. Il a un but moral. Il n'accepte pas toujours la morale reçue et vulgaire, il est vrai, il a sa morale à lui. Il admire certaines qualités à l'exclusion de toutes les autres, et veut faire partager son sentiment.

Au fond tout artiste se trouve dans ce cas ; il cherche par son œuvre à faire admirer certaines qualités des êtres ou des objets. Seulement les partisans du prétendu « art pour l'art » ne s'attachent qu'aux qualités matérielles ; Ibsen affirme hautement la prééminence de celles de l'âme. Il est très sensible à la beauté plastique ; c'est pourquoi il a le droit de la comparer à la beauté morale, et de trouver cette dernière supérieure. Ce jugement paraît même le seul sain et le seul soutenable. Seuls les impuissants ont pu prétendre que l'art doive se passer d'idées, et que l'artiste ait la mission de plaire ou d'amuser, mais non de faire réfléchir. L'artiste doit élever les hommes aussi haut qu'il est possible, et il n'y parviendra que s'il connaît à fond tous les problèmes intellectuels. Les artistes vraiment grands ont tous été des penseurs. Seulement la pensée de l'artiste est souple comme la vie, tandis que celle du philosophe est souvent rigide comme la théorie. Aussi comprend-on qu'Ibsen ait répondu avec quelque impatience à ceux qui cherchaient chez lui un système coordonné : « Qu'on s'occupe donc moins de ce que je pense, et qu'on s'attache à ce qu'il y a de vivant dans mes personnages ! »

Si l'on veut prétendre qu'Ibsen a écrit des pièces à

thèse, — et je crois qu'on le peut, — au moins est-il bon de s'entendre sur cette appellation, d'éviter toute équivoque.

Une pièce représente toujours un cas particulier. Or une thèse prétend justement à une valeur générale. Le moyen ne répond pas au but. Un même problème comporte un nombre indéfini de solutions, toutes logiques, selon les cas. Récemment les *Tenailles* de M. Hervieu, et le *Divorce* de M. Bourget ont tranché la question du divorce de façon absolument opposée, et toutes deux avec une égale rigueur de déduction. Et j'ai choisi cet exemple entre mille parce que, comme nous le verrons, le mariage et les questions qu'il soulève ont, d'une manière très spéciale, et à plusieurs reprises, appelé l'attention d'Ibsen. La pièce à thèse peut aborder des questions d'un intérêt moins immédiat, plus générales; les tragédies de Voltaire, par exemple, prétendent à la démonstration de vérités philosophiques. Son *Mahomet* doit représenter les aberrations et les excès des fondateurs de religions. En réalité Voltaire n'a rien prouvé du tout. Outre que la vérité historique de son *Mahomet* n'est pas établie, celui-ci n'est représentatif ni de tous les fondateurs religieux, ni même de tous les sectateurs musulmans, et l'*Athalie* de Racine démontrerait aussi bien que le fanatisme le plus ardent peut s'allier à la sincérité la plus évidente.

Les pièces à thèse n'ont pas la portée universelle à laquelle elles prétendent. Voilà une première critique que l'on peut leur adresser. Il en est une autre, beaucoup plus sérieuse, parce qu'elle se fonde sur la nature même de l'œuvre d'art.

Une idée est une abstraction, et la vie est concrète. Or l'œuvre d'art doit représenter précisément la vie. Voici Voltaire, par exemple, qui fait de Zaïre une personne très touchante; elle a des sentiments délicats et élevés, elle est gracieuse et vivante. Et soudain le poète sceptique se rappelle qu'il faut prouver qu'une religion n'est en dernière analyse qu'un rite national et conventionel, et il place dans la bouche de son héroïne ce raboteux apophtegme :

> J'eusse été près du Gange esclave des faux dieux,
> Chrétienne dans Paris, musulmane en ces lieux.

Zaïre est sortie de son rôle, elle ne nous intéresse plus, et l'idée de Voltaire a tué la vie de sa tragédie.

Mais une pièce à thèse peut être vivante; l'auteur, à côté de la faculté de penser, peut avoir le don de vie. C'était, en une certaine mesure, le cas de Voltaire lui-même : chaque fois qu'il n'est pas dans la thèse, il est intéressant, et Zaïre passait, au xviiie siècle, pour un chef-d'œuvre du genre pathétique.

J'irai plus loin : l'auteur peut être vivant par sa thèse même, si celle-ci comporte des développements pathétiques. Il est des personnes qui, rencontrant une idée abstraite, en voient immédiatement les conséquences concrètes. Ces personnes-là ont le tempérament dramatique. Brieux, l'auteur de tant de pièces à thèse, n'a étudié la question de l'avarie au point de vue abstrait, scientifique, physiologique, que pour se rendre mieux compte de son importance dans la vie réelle et dans la société pour laquelle il écrit.

L'idée de tolérance, ce grand cheval de bataille de Voltaire, a vivifié tout le beau drame allemand de

Gutzkow, *Uriel Acosta* : ici la pièce n'est plus belle malgré l'idée, mais à cause de l'idée. Uriel Acosta est un Juif libre-penseur. Expulsé de la synagogue, repoussé de partout, il voit s'en aller de lui chaque lambeau de ce qui était son bonheur, et jusqu'à celle qu'il aimait. Il en meurt. Et devant cette fin tragique d'un homme qui aurait pu vivre heureux, un Juif trouve la parole qui justifie les fidèles de la synagogue, et Acosta, le rénégat : « La grande chose n'est pas ce que l'on croit, mais la manière dont on croit. »

N'est-il pas vrai néanmoins que devant une telle pièce nous n'avons pas l'impression d'une œuvre d'art vraiment parfaite ?

Nous nous représentons l'artiste comme absorbé dans la contemplation du Beau, on nous a dit que le poète n'a d'autre préoccupation que ce qui est éternel dans le cœur humain et dans le monde, et nous trouvons des écrivains préoccupés des brûlantes actualités. Quelque chose nous avertit que ces hommes-là n'ont pas atteint les derniers sommets de l'art.

Eh quoi ? l'artiste n'a-t-il donc pas le droit, et le devoir, de se préoccuper de ce qui l'entoure, et, s'il écrit, lui est-il interdit d'être un penseur ? En ce cas les artistes sont une race inférieure, égoïste et méprisable, et nous n'avons rien de mieux à faire que de fuir éperdument leurs chefs-d'œuvre.

Non, l'artiste ne doit renoncer ni aux préoccupations du moment, ni aux hautes spéculations ; ce serait se restreindre. Seulement, il ne doit pas en faire l'objectif de ses œuvres. Il ne considère pas tel fait de la vie, telle partie du monde ; il voit la vie et le monde, et toutes les parties s'éclairent à la lumière du tout.

Il ne s'est pas prescrit un chemin rectiligne mais étroit, comme le moraliste; pas davantage il n'ignore les idées de celui-ci; seulement il les a jugées, parce qu'il pressent toutes les autres. Il a besoin moins d'aperçus ingénieux et particuliers que d'idées fortes; son cerveau s'est enrichi au contact de la vie, comme s'est formée la sagesse du monde et du commun des hommes. Pour cette raison même, il se meut souvent dans le lieu commun; mais quand il développe un de ces lieux communs, on sent que toute l'histoire du monde est derrière.

Et, nous l'avons vu déjà, Ibsen écrivait ainsi. Souvent il croyait mettre en action une idée particulière; erreur. Pendant qu'il suivait son intrigue, il n'a écouté que son tempérament d'artiste, et, sous la thèse spéciale, il a développé une magnifique idée générale. — Prenons le drame de la *Dame de la mer*. Il a voulu démontrer que le mariage doit être une union contractée librement. Mais on peut ne pas soupçonner ce but-là; car sans le savoir, dans un éclair de réalité, il a donné à la question plus générale de la liberté, controversée depuis des siècles et jamais résolue, la nouvelle solution ibsénienne!

Ainsi, et j'insiste là-dessus, Ibsen n'est pas un artiste doublé par hasard d'un philosophe. C'est un artiste dont la pensée a développé et magnifié la faculté créatrice, un penseur dont le sens esthétique a assoupli et approfondi les conceptions. L'image n'est pas artificiellement adaptée à l'idée, elles s'engendrent mutuellement.

C'est pour n'avoir pas compris cela que tant de gens ont été déconcertés par la lecture des drames d'Ibsen.

Certains détails de ceux-ci ne s'expliquent évidemment que par une intention symbolique. Les hautes tours du constructeur Solness, l'église de Brand, l'église de glace de Gerd (dans la même pièce), la présence du canard sauvage dans le grenier des Ekdal, ont avec l'action un rapport fort lointain. Ils n'ont d'importance qu'à cause des idées qu'ils représentent. Les commentateurs ont très bien vu cela, et ce n'est qu'au moment de les expliquer qu'ils se sont égarés. Solness, constructeur de hautes tours, peut, en une certaine mesure, être assimilé à un bâtisseur d'idéals ; l'église plus vaste rêvée par le pasteur Brand, l'autre église, l'église de glace dont parle Gerd la folle, symbolisent une forme de culte plus haute ; le canard sauvage, qui, pour mourir, se cramponne aux varechs des bas-fonds, rappelle ces hommes incapables de renoncer aux pires illusions, l'équivoque n'est pas même possible. Mais on a voulu établir entre ces images concrètes et leurs équivalents abstraits un parallélisme rigoureux, et il a fallu, pour y arriver, forcer singulièrement les données de l'auteur : si les hautes tours de Solness représentent l'idéal, les maisons d'habitation qu'il construit à la fin de sa vie signifient, au dire de critiques trop ingénieux, un certain réalisme, — l'écroulement de la fameuse église de glace, enfin apparue à Brand, et aussitôt engloutie par l'avalanche, figure la déroute des religions devant la révolution sociale, — la petite Edvige méditant de tuer le canard sauvage, c'est l'enfance naïve qui pense avoir raison du mensonge social. Ces interprétations à la lettre tuent l'esprit de l'œuvre ; en voulant trop expliquer, on a cessé de comprendre.

Et on ne s'est pas borné là. Ibsen use de symboles,

on a voulu en voir partout. Chaque personnage, chaque objet revêt, pour nos subtils exégètes, une signification nouvelle et mystérieuse : Gerd la folle, dont l'exaltation dépasse encore celle du pasteur Brand, représente les dangereuses exagérations de l'individualisme, elle incarne le radicalisme révolutionnaire, — chacun des comparses de Solness, combattu entre les idées nouvelles et son passé, représente une tendance rétrograde ou progressive, — le canard sauvage ne fait pas un mouvement qui ne soit ingénieusement interprété pour ou contre la thèse. Nous sommes en pleine allégorie.

Et devant ce déluge d'explications, on s'est demandé si tant de symboles étaient nécessaires pour énoncer une idée souvent fort simple, et toujours assez claire par elle-même.

Nécessaires ? Aucunement. Si Ibsen avait écrit pour les commentateurs, il n'aurait introduit des images que quand elles éclairent la pensée. Ici, au contraire, c'est une débauche d'images et d'allégories, souvent superflues et parfois obscures, d'épisodes symboliques qui compliquent l'action et déroutent les commentaires.

C'est qu'il ne faut pas se représenter Ibsen préparant ses symboles pour les introduire dans ses pièces à peu près comme un pharmacien prépare les éléments de ses drogues. Son théâtre n'est pas un magasin d'idées dont chacune a son correspondant concret. C'est une œuvre jaillie de son cerveau, telle quelle, dans sa complexe unité, et que nous ne comprendrons qu'en saisissant la manière dont elle s'y est formée.

Plein de son sujet, Ibsen le retrouve dans tous les

objets environnants, comme le roi Lear, devenu fou par l'ingratitude de ses filles, voit dans tous les déments des pères dépossédés, et dans les éléments déchaînés les exterminateurs d'un monde où les enfants se retournent contre leurs parents.

Il est possédé par une sorte d'idée fixe, et il voit ses personnages à travers cette idée : Solness, le bâtisseur d'idéal, est un constructeur de hautes tours; Brand, le prêtre des sommets, marche environné de brouillards sur les neiges des glaciers; et un jour qu'Ibsen, exaspéré de l'aveuglement volontaire et lâche de ses semblables, entend le récit du canard sauvage, cramponné comme eux aux pourritures des bas-fonds, il voit toute une société groupée autour de l'animal obstiné qui lui ressemble, et cette vision devient son drame.

Et au moment où le drame s'anime, les personnages eux-mêmes sont saisis de ce vertige d'imagination, ils ne connaissent plus que leur idée fixe. Gerd, la folle de *Brand*, aperçoit distinctement son imaginaire église de glace; Solness voit ses tours grandir démesurément et est pris de vertige; Irène, qui a senti s'éteindre quelque chose en son âme, se croit une morte au milieu de vivants. Ils méconnaissent le monde réel, absorbés dans celui de la pensée. Ce sont des visionnaires, des hallucinés, ce sont des fous.

Oui, le théâtre d'Ibsen fourmille de fous. Sans parler de ceux dont la démence est déclarée, comme Gerd, comme Julien l'Apostat à la fin de *Empereur et Galiléen*, qu'est-ce donc que Peer Gynt, que Grégoire Werlé (*Canard sauvage*), que Ellida (*Dame de la mer*), que Hedda Gabler, que Solness, que Borkmann,

presque tous les héros des dernières pièces, sinon des êtres dont l'équilibre mental est faussé, et qui ne se rendent plus un compte exact des événements ?

Mais ces fous se sont élevés au-dessus du monde réel. Réfléchissez maintenant qu'affranchis de la perception du monde extérieur et de tout contact avec lui, dans un monde de rêve, ils vivent de leur seule pensée, que ces fous sont des inspirés, et qu'Ibsen s'est donné une devise : « S'élever au-dessus de soi-même, » qui conviendrait aux plus déchus de ses héros !

Il le sent, il leur rend lui-même hommage, il lui arrive d'en faire des êtres très purs (Gerd), et quelquefois, dans une sympathie pour eux, il regarde le monde par leurs yeux. Et alors il fait des réalités de toutes les chimères de Peer Gynt, et met en scène des trolls, des fées, tout un monde de fantasmagorie. La femme aux rats, personnage légendaire digne de hanter un cerveau détraqué, est chargée d'un rôle effectif dans le *Petit Eyolf*, et, dans la *Dame de la mer*, apparaît ce terrifiant étranger sur lequel tous les personnages donnent des détails d'une inquiétante précision, et dont l'aspect a toute l'effrayante inconsistance des visions de cauchemar.

Autour des personnages mystérieusement troublés s'évoque un monde aussi étrangement troublant. Sauf dans les pièces de la période intermédiaire, de la période réaliste, il semble que la nature elle-même prenne part à l'action. Dans les premiers drames, c'est encore le merveilleux pur et simple, ce sont les évocations de Maxime d'Éphèse dans *Empereur et Galiléen*, les prodiges par lesquels le Dieu des chrétiens avertit Julien l'Apostat. Dans les *Prétendants* à

la couronne, c'est la destinée de ce roi élu du ciel et consacré par des miracles : le roi Haakon, divinement protégé, a maudit le roi schismatique Skule, et suspendu l'épée de la justice sur sa tête. Et, au commencement de l'acte suivant, on aperçoit dans le ciel, comme une autre épée divine, une comète suspendue sur la tête du roi maudit.

Dans les dernières pièces, le merveilleux devient d'une essence plus subtile. Les événements prennent je ne sais quelle vague allure d'hallucination. Dans *Rosmersholm* la mort des héros est annoncée par des apparitions, j'ai déjà signalé le fantastique personnage qui amène la péripétie de la *Dame de la mer*, Borkmann meurt d'une mort mystérieuse, c'est une avalanche qui précipite le dénouement de *Brand* et de *Quand nous nous réveillerons d'entre les morts*, et qui donne à ces drames leur entière signification, comme si, dans ces moments de crise où quelques-uns pressentent leur destinée et toutes les inéluctables fatalités, la nature elle-même achevait de réaliser les pensées des hommes.

Les drames d'Ibsen nous promènent dans un monde étrange où les faits n'obéissent plus aux lois physiques, où les personnages sont des visionnaires troubles et souvent fous. Quelles peuvent être les conclusions de ces œuvres singulières ?

Elles sont parfois terribles : je n'ai qu'à rappeler celle de *Maison de poupée*, des *Revenants*, ou de *Un Ennemi du peuple*.

Mais souvent la conclusion semble en contradiction avec le drame tout entier.

C'est ici qu'Ibsen se sépare nettement des écrivains

à thèse ordinaires. Tandis que ces derniers posent des prémisses, et en déduisent d'immuables conclusions, Ibsen dépose dans le cœur de ses personnages une idée, et la laisse se développer. Il n'intervient pas, dans la suite, pour discuter son idée ou pour la redresser. Les personnages qu'il a conçus vivent maintenant d'une vie propre, et Ibsen les regarde agir et se développer, tantôt avec admiration, tantôt avec épouvante, comme le chœur des tragédies antiques suivait les héros d'un hymne ou d'une complainte, et regardait s'accomplir la Fatalité.

Aussi le théâtre, par son objectivité, est-il bien la forme littéraire qui convient à Ibsen. Ses idées les plus magnifiques ont parfois des conséquences épouvantables. Ibsen regarde encore, et, absorbé dans cette vivante contemplation, laisse autour de lui tous ses spectateurs douter de l'idée qu'il a commencé par proclamer !

Le moraliste intransigeant peut, du haut de sa tribune, proclamer telle ou telle loi morale. Ibsen la sent à l'œuvre, la suit dans ses dernières conséquences, s'arrête quelquefois et semble l'abandonner; mais c'est dans cette dernière attitude qu'il s'est trouvé soudain le plus éloquent, parce que son doute était plus sincère que toutes ses affirmations !

C'est pourquoi nous hésitons souvent sur le sens de ses drames.

Ainsi Brand a proclamé toute sa vie le principe du « tout ou rien ». Tant qu'on n'a pas tout sacrifié à son devoir, le bien qu'on peut avoir fait reste stérile. L'indulgence au mal, la charité, sont malsaines. — Mais soudain Ibsen arrête Brand dans son observance

inflexible de la loi et lui dit : « On en meurt, et quelquefois avec sa tâche manquée. » Et au dernier moment, une voix divine oppose au tout ou rien de Brand la grande parole évangélique : « Dieu est charité. »

Voici dans *Quand nous nous réveillerons d'entre les morts* un artiste qui n'a vécu que de sa pensée. Nous avons vu que ces mots : « Vis de ta propre pensée » pourraient être la devise d'Ibsen. Mais Ibsen l'arrête et lui dit : « Tu n'as pas vécu de la vraie vie avec ses joies. » Et au moment où l'artiste, devenu impuissant, essaie de saisir la vraie vie, c'est son propre effort qui l'a tué.

Prenons *Jean-Gabriel Borkmann*. Ibsen a proclamé toute sa vie les droits de l'individu : « Vis de ta propre pensée. » Mais Borkmann, pour réaliser une grande pensée, une splendide entreprise commerciale, a commis des faux, a étouffé en soi un noble amour. Ibsen l'arrête, et Borkmann meurt, d'une main de fer et de glace qui lui étreint le cœur.

Le drame de *Rosmersholm* prône les idées nouvelles, l'affranchissement des traditions. Mais le pasteur Rosmer, au moment où il a embrassé ces nouvelles idées, sent que le passé continuera à agir en lui malgré lui ; il s'arrête, et cherche la mort à l'endroit même où sa femme s'était tuée, désespérée de la défection de son mari !

Et nous, nous ne savons plus si Ibsen prend ou non parti pour les idées qu'il a proclamées, nous cherchons à nous éclairer, nous concluons pour ou contre.

Mais Ibsen, lui, n'avait pas conclu ; la plupart du temps, il a douté lui-même, et, quand nous cherchions

encore la vérité dans ses drames, Ibsen savait déjà qu'il faut chercher plus loin et en dehors d'eux, et il a achevé son œuvre sans avoir prononcé. Qui donc a dit qu'il voulait ainsi respecter la liberté de ses lecteurs? Il songe bien à eux! Dans l'âme de ses personnages se livre une lutte terrible. Ils sont obligés de défendre leurs idées pied à pied contre les nécessités matérielles; et un jour il les défendent contre leurs propres doutes. Et c'est à ce moment-là, le plus poignant, que le drame, en même temps qu'il se joue dans l'âme du personnage, commence à se jouer dans celle d'Ibsen; et nous nous apercevons que la vie du grand dramaturge a été plus fertile en conflits tragiques que toute son œuvre!

Et, à mesure qu'il avance, son embarras de conclure devient plus manifeste, sa pensée apparaît plus tourmentée.

Les premières œuvres : *Prétendants à la couronne*, *Soutiens de la Société*, finissent bien.

Ibsen a la confiance de la jeunesse, une catastrophe n'est là que pour châtier des fautes ou redresser des erreurs, et Skule finit par reconnaître Haakon, le consul Bernick par avouer sa vie de mensonges. Ibsen a cet optimisme confiant qui ne fait intervenir le mal et le malheur que pour les justifier à la fin, le mal par une réaction pour le bien, et le malheur par une conversion des victimes coupables.

Mais plus tard, le poète devient pessimiste, il voit dans le monde des victimes innocentes, des énergies méconnues et de belles vies malheureuses. Alving, des *Revenants*, expie les fautes de son père. Stockmann, de l'*Ennemi du peuple*, se condamne à

vivre seul, parce que l'homme le plus fort est celui qui est le plus seul. Nora fuit dans les ténèbres et abandonne son mari parce qu'elle a reconnu le caractère artificiel de son union.

Mais alors apparaît le véritable pessimisme. Jusqu'à présent Ibsen, il est vrai, a laissé périr ses héros. Mais c'était avec la ferme conviction que ses personnages mouraient pour faire place à d'autres, et que ceux-ci seraient plus heureux dans une humanité avertie et régénérée. Et maintenant, il doute de sa propre pensée! Mais, s'il est plus las, il affirme aussi le mal avec moins de force.

Un jour, le poète, qui se sent vieillir et qui a passé sa vie dans une solitude volontaire, se demande si l'absolutisme n'engendre pas quelquefois l'erreur, rêve de concilier la fermeté farouche de ses principes avec un peu de bonheur pour les jeunes après-venants, et laisse ses drames se terminer sur une question.

Et, quand nous voyons le rideau se baisser sur le dernier acte de ses dernières œuvres, nous nous souvenons de nous être entretenus avec un homme très droit, très énergique, mais dont les suprêmes paroles trahissent une invincible nostalgie du bonheur.

Et comme l'œuvre du dramaturge veut être devinée, comme elle exprime une âme qui la prolonge, nous sentons qu'il entrevoit une vérité plus satisfaisante et plus conciliante, de même que Maxime d'Ephèse d'*Empereur et Galiléen* entrevoyait une synthèse plus haute du christianisme et du paganisme; — et nous songeons que les doutes d'Ibsen sont des espérances.

CATILINA

Ibsen nous a livré son drame revu, aussi est-il, sous certains rapports, supérieur aux pièces qui suivent. Nous ne l'étudierons que dans sa forme actuelle, ne pouvant savoir ce qu'il était à son apparition.

Les circonstances dans lesquelles il fut composé sont rapportées avec humour par Ibsen lui-même. Lors de son jubilé, il donna une nouvelle édition de son œuvre de jeunesse, et l'accompagna d'une préface, à laquelle je renvoie le lecteur.

Catilina n'obtint pas le succès espéré; néanmoins, il est intéressant, et il est permis de penser qu'il eût rencontré un meilleur accueil s'il n'eût été l'œuvre d'un inconnu.

Ibsen ne voit pas en Catilina un ambitieux qui cherche à s'emparer du pouvoir; il en fait un homme révolté de la bassesse et de la veulerie de ses concitoyens. Comme tant d'autres jeunes, il a commencé par une œuvre de révolte. Il vient de s'éveiller à la réflexion, il est plein d'idées généreuses; puis il regarde le monde, avec un étonnement douloureux; il ne songe pas que les préjugés absurdes et les hypocrites conventions peuvent porter en soi leur raison d'être, et se maintiendront par là. Et il rêve de chan-

ger le monde. Ceux qui l'ont bouleversé sont ses amis, le jeune et généreux Ibsen est en guerre avec la société, et croit se reconnaître dans le terrible Catilina. — Bien plus, il lui fait un mérite d'avoir été attaqué par Cicéron, l'infatigable avocat des majorités, et de la société.

Vous rappelez-vous un épisode charmant du *Nabab*, de Daudet ? Il s'agit d'un jeune poète qui vient de composer un drame tout débordant de juvéniles indignations et dont le titre est *Révolte*. Et Daudet, l'auteur si mal accueilli de l'inoffensive *Arlésienne*, Daudet donne à l'auteur de *Révolte* un succès, mais un vrai succès, avec des spectateurs qui trépignent et une critique qui l'élève aux nues ! Son héros, c'est pour lui la jeunesse, l'enthousiasme, l'intransigeance généreuse, et c'est aussi, au succès près, l'austère Ibsen à ses débuts.

Révolte, mais c'est le mot d'ordre de tous les romantiques, et des grands enfants, Hernani, Didier, Ruy Blas, qui sont leurs héros. Et, bien longtemps avant eux, un autre grand poète étranger avait, dans un début retentissant, porté à la scène des révoltés en rupture de ban : *Les Brigands* de Schiller ont d'aussi belles intentions que le *Catilina* d'Ibsen. Le Karl Moor du drame allemand est l'ennemi irréductible du bourgeois. Pour lui ressembler aussi peu que possible il se fait mauvais sujet. Ses licences sont rapportées à son père, et calomnieusement outrées par son frère Franz, qui a intérêt à le perdre. Karl reçoit la malédiction du vieillard abusé. Mais alors, révolté de l'injustice du monde, il se décide à l'attaquer en face, prend le commandement d'une bande de bri-

gands, et commence par dévaliser un couvent. Qu'on n'aille pas cependant s'y tromper, ce forban de grands chemins cache un cœur d'or, et ne s'est décidé à piller un monde détestable qu'après y avoir cherché la vertu. Son frère Franz, au contraire, avec toutes les apparences d'une vie régulière, est un être fourbe et dur; un jour il emprisonnera son vieux père, pour jouir de tous ses biens. C'est alors que le brigand reviendra pour confondre le bourgeois, délivrer le vieillard qui l'a maudit, et pleurer dans ses bras. Et il est démontré jusqu'à l'évidence que, pour les âmes nobles, le brigandage est une manière d'école de vertu, tandis que les mœurs paisibles cachent des abîmes d'hypocrisie, et se transforment, à la première occasion, en férocités épouvantables.

Le héros d'Ibsen est moins naïf, plus original, et plus vrai.

Catilina n'est pas un être bon mais égaré, c'est un être perverti qui cherche à s'élever. Karl Moor est un énergumène qui attaque la société par colère; et Schiller l'admire. Catilina est un malheureux qui cherche à oublier son passé dans une grande action. Mais les grandes actions de l'ancien débauché ressemblent elles-mêmes à des crimes, son œuvre échoue et achève de le condamner. — Et Ibsen le plaint.

Quel est donc cet exploit dont rêve Catilina? Il trouve Rome lâche et vénale; et il veut la renverser, pour bâtir sur ses ruines une Rome nouvelle et vertueuse. C'est son idée, son but; mais il y marche avec des hésitations, il est obligé de se stimuler lui-même.

Quand les conjurés, perdus de dettes, et espérant bien englober dans le désastre leurs créanciers, l'ont

choisi pour chef, il commence par développer son noble programme. Mais il ne rencontre qu'étonnement; ses amis se soucient moins de la Rome nouvelle que du pouvoir et de l'argent; cet homme les ennuie avec ses grandes idées, sa supériorité les blesse d'autant plus qu'il ne cherche pas à la dissimuler, et qu'il ne leur ménage pas les propos méprisants. L'un d'eux, Lentulus, rêvait de mener la conspiration lui-même, les autres ne se soumettent qu'à contre-cœur.

Catilina n'est pas compris. Réfréné dans son exaltation, il sent que la première conséquence de sa vie déréglée a été la société d'amis déréglés; quand il essaie de s'élever au-dessus d'eux, ils l'arrêtent dans son essor, et, par leur soif de lucre, restent tous de ce passé dont il a cherché l'oubli; ceux qu'il voulait employer à la destruction de l'ancienne Rome intrigante et scélérate, lui en offrent l'affreuse image avec plus de force que tous ses ennemis!

Ce n'est certes pas là l'homme perdu de Salluste et de Cicéron. Mais Ibsen fait remarquer à bon droit que la conjuration de Catilina n'a été racontée que par ses ennemis, Salluste, l'homme aigri, et Cicéron, l'avocat des majorités.

En tout cas, même si les mobiles du révolutionnaire ne furent pas ceux que lui prête Ibsen, son acte est d'un homme courageux et énergique. Les historiens actuels lui rendent cette justice[1]. Et on sait si ces qualités devaient être de nature à séduire le futur auteur de *Brand*.

1. Voir à ce sujet dans la *Revue des Deux-Mondes*, 1905, l'étude de M. Gaston Boissier.

Dans la vie privée de Catilina, même antagonisme entre ses rêves et le passé dont il n'arrive pas à s'affranchir.

Nous le voyons aux bras d'une épouse aimée, reposé de ses grandes ambitions, et pressentant le bonheur. Auprès de la pure Aurélia il croit oublier ses débauches, il se sent redevenir généreux. Après un entretien avec elle, il donne à un mendiant une bourse d'or qu'il destinait à des corruptions électorales, et qu'il s'était procurée en vendant sa dernière propriété.

Doucement ému par les caresses de son épouse, exalté par son acte de générosité, il se croit à l'aurore d'une nouvelle vie. Erreur ! la paix du foyer n'a plus de saveur pour celui qui a goûté au vice, et ses meilleures actions lui rappellent les crimes qu'elles devaient racheter. Tout son passé le retient.

C'est déjà la pensée des *Revenants*. De même que Catilina se sent le prisonnier de ses habitudes de débauche, un jour un autre héros d'Ibsen se souviendra des fautes de son père, et sentira le passé de toute sa race l'arrêter devant le bien et le bonheur.

Voilà pourquoi Ibsen garde une tendresse à ce poème de jeunesse. Dans toute son œuvre nous verrons des personnages en mal d'une grande idée arrêtés par les habitudes de leur passé, des êtres désespérés d'avoir vécu leur vie avant d'avoir su la comprendre, et de s'être proposé leur idéal trop tard. C'est la suprême leçon de ses pièces : vous ne pouvez pas même faire le bien, il est trop tard.

Et, à la fin de sa carrière, Ibsen, relisant son œuvre de jeunesse, goûtera une douce joie à pouvoir écrire : « Déjà à l'état embryonnaire y apparaissent certaines

préoccupations qu'on retrouvera développées dans mes autres pièces, par exemple l'abîme qui sépare le vouloir et le pouvoir, la destinée tragique et comique à la fois de l'humanité et de l'individu[1]. »

Ce passé, qui retient Catilina, est personnifié par Furia, la création la plus profonde de la pièce. Elle est farouche et mystérieuse. Elle apparaît toujours dans la nuit. Vestale vouée à la virginité, elle a l'attrait du fruit défendu, Catilina et elle ont leur premier entretien dans le temple même de la déesse, où les profanes ne pénètrent que sous peine de mort, et dont les prêtresses coupables sont enterrées vives. Et le dialogue a tant de passion que Furia a oublié le premier de ses devoirs, et laissé éteindre le feu sacré de Vesta. Les prêtresses accourent en désordre, et contemplent avec épouvante le trépied sans flamme, et leur sœur condamnée à l'effroyable supplice des Vestales.

Elle a subi la loi, la voici dans le fatal souterrain. Elle est délivrée par Curius, un ami de Catilina, dont l'amour le fait le rival, mais pendant tout le drame elle se prendra pour une revenante. Remarquons en passant que, dans sa dernière pièce, Ibsen prête ce même trait à son Irène, qui se croit une morte au milieu des vivants.

Et quel sera le rôle de cet étrange personnage? Enigmatique comme lui. Il ne faut pas chercher à sa conduite des raisons logiques, Ibsen a pressenti ce caractère plus qu'il ne l'a expliqué.

Elle est le passé qui se venge de Catilina. Celui-ci

[1]. Préface de *Catilina*.

avait autrefois violé une jeune Romaine, Sylvia, qui, de désespoir, s'était jetée dans le Tibre. Or Furia est la propre sœur de cette Sylvia, et a juré de châtier le séducteur. C'est un crime de cet homme qui a fait désirer à Furia de le connaître. Avant de l'avoir vu, elle voulait se venger de lui. Et un jour, ignorants du secret qui est entre eux, ils se rencontrent au temple de Vesta. Tous deux n'ont que dégoût pour Rome et le monde qui les entoure, tous deux prononcent les mêmes paroles de révolte. Et soudain Catilina révèle son vrai nom, Furia découvre sa pensée de vengeance, et ils restent pendant toute la pièce indissolublement liés l'un à l'autre, elle pour venger, et lui pour expier!

Furia apparaît donc comme une sorte de Némésis. On respire autour d'elle une atmosphère de vengeance. Pour perdre Catilina, elle lui souffle l'idée de détruire Rome, en exaspérant sa haine. Celle qui se venge connaît toutes les amertumes de sa passion; et, par un dernier raffinement, elle donne à sa victime qui la tourmente d'autres victimes qui le tortureront à leur tour. Cette créature ténébreuse enveloppe les autres de ses propres ténèbres; pour frapper de son propre mal celui qu'elle poursuit, elle lui en fait poursuivre d'autres, et ainsi cette obscure et malfaisante pensée de vengeance pousse partout des ramifications empoisonnées, donne des victimes à ses victimes, et fait des hétacombes dans l'ombre.

L'idée cesse évidemment d'être claire, mais nous la sentons vraie. Furia est une sorte de dédoublement de Catilina. C'est lui qui se venge de lui-même, cette femme est le passé qu'il ne peut arracher de son cœur, et qui empoisonne sa vie. Et parfois Catilina n'est plus

dupe de ce dédoublement : il reconnaît Furia, il comprend qu'elle n'est encore que lui-même. Tous deux se sentent complices dans une passion trouble et mauvaise, et il se trouve que ces deux êtres qui se poursuivent toujours s'aiment encore d'un infernal amour :

« O âme que j'aime et déteste à la fois, » lui dit Furia à la fin de la pièce.

Malgré sa cruauté, Furia est grandiose. C'est que, si elle est la vengeance, elle est aussi la justice. Lui le sait et accepte sa présence; quand elle arrive, il ne la fuit pas, il regarde s'approcher la destinée et l'expiation; et, à l'heure fatale, il lui sacrifie jusqu'à son bonheur, parce qu'il sent qu'il le doit à son passé.

Il n'agit d'ailleurs pas toujours en pleine conscience. En marchant contre Rome, il croit encore détruire son passé qui y est enseveli, il se prend à espérer que son Aurélia lui sourira dans une vie nouvelle.

Mais, au lieu de le rapprocher d'Aurélia, cet acte l'a lié encore plus étroitement à Furia, la prêtresse de toutes les vengeances, et au moment même où éclate la conjuration, il est plus que jamais dans la logique de ce passé qu'il fuit éperdument; il se venge de lui, mais il se venge encore sur soi-même, tant le crime a d'obscurs et inquiétants détours!

Ainsi, la sombre Furia et la douce Aurélia, voilà les deux influences qui agissent tour à tour sur le héros.

Faire intervenir ces puissances au bon moment, voilà l'art dramatique. Et, avant la conjuration, alors

que Catilina est encore indécis, qu'il balance devant l'acte à accomplir, ces deux femmes apparaissent successivement, l'enchantent ou le fascinent, et lui parlent l'une après l'autre avec les voix qu'il entendait déjà dans son propre cœur.

C'est à la fin d'un tendre entretien de Catilina avec Aurélia qu'apparaît Furia. Elle est superbe, la scène avec Furia. Cet étrange amour mêlé de haine, cette fatalité qui poursuit Catilina, tout fait présager un grand poète.

Et au moment du combat, alors que les ennemis se cherchent, Catilina médite, hésite encore et croit entendre de nouveau les deux voix de femme dans un songe. Le sens lui en reste obscur; mais cette fois une ombre même surgit entre les arbres, et il reconnaît le spectre de Sylla. Sylla a voulu exercer une dictature de sang et surpasser en cruauté tous les autres hommes, puisqu'il ne pouvait les vaincre par la gloire. Mais Catilina l'a égalé dans le mal! Et l'ombre jalouse le menace du destin : rêve de gloire et réputation d'infamie, mort mystérieuse et sans grandeur; et Catilina comprend que l'ombre vient de parler comme les deux voix de femmes qui le hantent partout.

Mais l'idée de la pièce n'éclate dans toute sa grandeur qu'à la scène finale.

Pour amener celle-ci, Ibsen a dû surmonter certaines difficultés matérielles. Il devait montrer son héros échouant, rencontrant des ennemis dans son propre parti. Et il a fait les scènes un peu froides où Lentulus, autre ambitieux, mais doublé d'un calculateur cupide, s'efforce de supplanter Catilina. Remar-

quons pourtant que ces scènes sont déjà empreintes de cette amertume froide, de cette ironie hautaine, à la Villiers de l'Isle-Adam, dont le dramaturge fera plus tard un usage si fréquent et si heureux.

Comme l'échec de Catilina est une vengeance de Furia, il faut que celle-ci soit pour quelque chose dans la trahison des conjurés. Et Ibsen a écrit cette scène odieuse où Curius, ami de Catilina, mais envoûté par Furia, promet de tout dévoiler aux autorités. Odieuse, ai-je dit : Furia a dans toute la pièce quelque chose d'inspiré, de grand, auprès de quoi cette mouchardise est du plus triste effet. Le poète a voulu rendre la situation plus poignante, en montrant peu avant toute la sollicitude de Catilina pour celui qui le trahira. Effet de contraste trop facile, et qui aggrave sans nécessité une impression déjà pénible.

La trahison de Curius n'est d'ailleurs pas même nécessaire. Furia était vengée par le fait que l'œuvre qu'elle inspire est une œuvre de ténèbres. Mais elle symbolise la vengeance, et Ibsen veut pousser ce symbolisme jusqu'au bout. Celui-ci est alors trop apparent, manque de vérité, donc de vie, et trahit l'inexpérience du débutant. Cette pièce contient ainsi beaucoup d'idées hardies, souvent profondes, mais dont la réalisation est quelquefois naïve. Elle a l'abondance de ces œuvres de début, où l'auteur a voulu se mettre tout entier, fût-ce au prix de quelque incohérence et de quelque obscurité.

D'autre part, cependant, il est touchant que les scènes de trahison soient les moins bien venues. Ibsen a fait une pièce sombre, mais n'a pas même su dépeindre les vrais méchants ; Furia et Catilina sont

tous deux nobles comme la jeunesse de poète, et c'est dans leurs crimes que nous ne les reconnaissons pas. Et peut-être, en définitive, ses maladresses sont-elles un charme de plus.

Ces réserves faites, abordons la scène finale.

Catilina succombera à son œuvre de destruction, à l'œuvre inspirée par Furia. Mais ce n'est pas son corps qui périra, c'est le rêve de sa vie. Tous ses amis sont morts. Lui revient de la bataille, pâle, mais sans blessure. Ce n'est pas même son œuvre qui le tue. Mais c'est alors, comme il le dit lui-même, c'est alors que Catilina est mort vraiment.

Une heure avant déjà, il avait fait le sacrifice de la vie et du bonheur, et il restait seul en face de « la grande et pâle étoile, » la renommée posthume. Mais il revient après le combat, et il retrouve Furia, s'étant déjà survécu assez pour connaître la flétrissure posthume, éternellement attachée à son nom.

Et pourquoi retrouve-t-il Furia? C'est pour comprendre, comprendre le sens de toute sa vie. — « Arrivé au bout du voyage, lui dit la Vestale, le voyageur fatigué jette un coup d'œil en arrière. »

Tel Brand, un autre personnage d'Ibsen, parvenu au terme de sa carrière, ayant sacrifié son enfant et sa femme à son devoir, dans ses derniers instants revivra tout son passé, retrouvera, dans une hallucination d'agonie, les figures de ses victimes bien-aimées, et croira avoir à les sacrifier une seconde fois! — Et son hésitation à ce suprême moment sera un doute porté sur toute sa vie!

Et Furia fait revivre à Catilina toute son existence, elle lui rappelle toutes ses infamies. Et le jeune

homme comprend, lorsqu'il jette son coup d'œil en arrière, que le passé achève de se venger!

Sa vie de débauches, il le sent, a laissé dans son cœur des racines trop profondes, la mort seule l'en affranchira. Aurélia, qui a mis en lui une radieuse espérance de vie, ne l'a pas vraiment connu, et n'a jamais compris la profondeur de sa souillure. Elle l'a rejoint maintenant, elle l'adjure de survivre, mais l'ambitieux vaincu n'a plus rien à attendre du monde que le remords, et il maudit le bonheur. Et, dans une fureur où il ne se connaît plus, et sous le regard de l'inexorable Furia, il tue l'épouse qui lui offre la vie! — Puis il met aux mains de la Vestale elle-même le poignard, il la supplie, au nom de son passé et de ses débauches qui crient vengeance, de mettre fin à ses jours.

Et elle a saisi l'arme presque amoureusement : le passé a repris sa victime, mais c'était une victime propitiatoire, et Furia, en tuant son ennemi, lui prête la grandeur de l'expiation, et s'aperçoit qu'elle l'a aimé!

Voilà la conclusion logique de la pièce. Mais Ibsen a été trahi par l'optimisme de la jeunesse.

Aurélia n'est pas morte. Blessée, elle s'est encore traînée auprès de Catilina mourant. Celui-ci expire sur le sein de son épouse, en savourant pour la première fois le bonheur. Et Aurélia, d'un geste magnifiquement symbolique, lui montre l'aube rosée se levant sur les terreurs de la nuit!

Telle est la première œuvre d'Ibsen. Il ne l'a pas reniée, et à la fin de sa préface il écrit : « J'ai vécu ma vie, et je ne crois pas qu'en ces vingt-cinq années j'aie rien fait d'inutile. »

Plus tard il conçut ces âpres œuvres qui firent tant de bruit et exercèrent une influence si profonde. Mais, au fort de la gloire, son premier poème inaperçu lui tient au cœur, et il se souvient toujours que Catilina était une promesse.

LA FÊTE A SOLHAUG

LES GUERRIERS A HELGOLAND

MADAME INGER A ŒSTRAAT

Ces trois pièces, sans grande portée, sont beaucoup moins intéressantes que *Catilina*. La première en particulier est d'un ton fade et d'une donnée banale, et on se demande comment Ibsen a pu l'écrire.

Peut-être, après l'insuccès de *Catilina*, aura-t-il cédé aux exigences du public. Il était alors régisseur du théâtre de Bergen, et, de ce fait, plus spécialement préoccupé des questions de métier.

Peut-être aussi a-t-il voulu, après un drame symbolique, se reposer en des œuvres de pure fantaisie. De fait on trouve dans la *Fête à Solhaug* des vers agréables, parfois charmants. L'action est menée plus habilement que dans *Catilina*, mais d'une manière plus convenue, et avec des procédés moins personnels.

Certaines longueurs poétiques de la pièce romaine sont remplacées par un dialogue agile, en prose. Les passages lyriques seuls sont en vers. Je signale en passant ce mélange commode, et en somme légitime.

Le fond est emprunté à la légende ; les vieilles sagas

scandinaves exercent une fascination sur toutes les imaginations jeunes et poétiques.

Le héros est un Minnessänger, comme Tannhäuser. Le jeune Ibsen, alors dans sa période de romantisme, a ainsi l'occasion de se livrer à de lyriques épanchements. Gudmund chante comme un séraphin, et gagne le cœur de toutes les femmes, tandis que son maintien chevaleresque en impose à tous les hommes. La farouche Margit brûle en secret pour le beau chevalier, elle s'est mariée à un autre, mais tous les chants du troubadour sont dans son cœur ; et quand elle le retrouve libre, lui, elle se répète ses mélodies les plus sombres.... La sœur de Margit, la douce Signé, est éblouie par ce chanteur rayonnant, et lui donne tout bas son cœur, pendant qu'ils chantent un duo d'amour.

Or Margit commence par affecter pour Gudmund la plus altière indifférence. Mais elle apprend qu'il est banni, et malheureux, et elle lui crie son amour. Il lui a raconté l'histoire d'un courtisan de la reine, qui a voulu empoisonner le roi. Et elle veut empoisonner son mari, et ce n'est que par hasard que le projet ténébreux échoue.

Pendant ce temps Gudmund est allé à la jeunesse et à l'amour serein, Signé et lui ont échangé des serments.

Signé est la vierge du Nord, tendre et éblouissante. Elle aussi a jeté le trouble dans deux cœurs, celui d'un seigneur brutal et impérieux, et celui du beau Gudmund. Mais le seigneur brutal s'adoucit à la vue d'un si bel amour, et les fiancés s'appartiennent à la face de tous, pendant que la coupable Margit

se condamne à prendre le voile dans le cloître de Synnöves.

A signaler une scène en partie double, où le hasard de la promenade ramène alternativement au premier plan les deux prétendants à la main de Signé et les deux amantes de Gudmund, scène qui, par sa structure extérieure, rappelle celle du jardin, de Faust. La pièce fourmille de réminiscences : les équivoques, les projets d'empoisonnement, tous les vieux ressorts dramatiques ont servi à l'auteur.

Un peu plus original est le personnage de Bergt, le mari de Margit, hobereau poltron et hâbleur, qui fait pressentir, — oh! bien faiblement, — l'Ibsen satirique de la période réaliste.

D'autre part, la pièce contient beaucoup de verbiage poétique (récit de Signé, de l'apparition de Gudmund); ce qu'on y trouve de mieux, ce sont les scènes proprement lyriques, celles qui sont destinées à être chantées. Il y a vraiment là l'abondance de cœur du poète. La parole ne lui suffit plus, et il chante, et ses personnages chantent. Particulièrement caractéristique à cet égard est la fin du premier acte, semblable au strette d'un opéra italien.

Cette pièce est à mon sens la plus faible d'Ibsen. Au moment où il l'écrivait, il avait déjà ébauché le plan de la suivante, avec laquelle elle a quelques analogies. Dans l'une et l'autre, comme dans *Catilina* d'ailleurs, nous trouvons deux caractères de femmes fortement contrastés, et dont l'opposition forme le centre de l'œuvre. Mais de la première à la seconde de ces productions, le progrès est considérable, il y a entre elles toute la distance qui sépare une romance

fleurie d'une chanson de geste; le style lui-même, dépouillé de vains ornements, a gagné et en précision, et en élévation.

Les *Guerriers à Helgoland* sont empruntés à la légende de Sigurd (appelé par d'autres Siegfried). Ce héros est cher à tous les hommes du Nord. On sait que Björnson aussi a écrit une trilogie, *Sigurd le téméraire*, où il représente l'homme valeureux, mais ambitieux; sa valeur n'est pas désintéressée, étant au service de son ambition. Dès lors elle ne lui sert plus, et il meurt misérable. Il y a là une tendance individualiste : désirer les honneurs, c'est vivre pour quelque chose d'extérieur. On ne doit viser qu'à la satisfaction intérieure, au plein épanouissement de l'individualité.

Wagner, dans sa tétralogie, s'attaque à la soif des biens matériels, dont l'ambition n'est qu'une des formes. Qu'on me permette de rappeler sommairement son idée.

Le dieu Wotan a violé son engagement envers les géants Fafner et Fasolt. Ceux-ci le menacent, et Wotan leur promet, pour les calmer, le fameux anneau d'or du Niebelung. Et il l'arrache par ruse au nain Albéric. Celui-ci, raillé et dépossédé, prononce sur l'anneau une malédiction terrible. L'or du Rhin allumera partout les ambitions et la soif des biens terrestres; Albéric, pour le forger, a dû renoncer à jamais aimer; et maintenant qu'il a été dérobé par la force, il sera conservé par le crime!

Siegfried joue dans la tétralogie le rôle d'un rédempteur. C'est lui qui lèvera la malédiction prononcée sur

l'anneau. Un jour le Niebelung Mime le conduit à l'entrée de la grotte du dragon Fafner, l'ancien géant métamorphosé, le propriétaire de l'anneau. Et Siegfried le tue. C'est un petit oiseau qui lui révèle l'existence de l'anneau, et celle d'une belle guerrière, merveilleusement endormie dans un cercle de flammes. Et Siegfried va chercher l'anneau. Ignorant de sa valeur, il le conquiert sans ambition et l'emporte, pur de toute mauvaise pensée, pour le mettre au doigt de la Walkyrie assoupie. Un jour il apprendra que l'or du Rhin a été dérobé à Albéric, qui l'a ravi lui-même aux filles du Rhin. Il perdra l'ignorance qui le sauvait, c'est alors qu'il mourra. Mais la Walkyrie, mais sa veuve Brunnhilde jette l'anneau dans le Rhin, pour qu'il retourne à ses primitives détentrices. Le Rhin déborde, et engloutit la magnifique demeure du dieu Wotan, qui périt avec tous les dieux. Mais en renonçant à la vie, où sont la soif de l'or et les criminelles ambitions, il s'est affranchi des passions, et la fin des dieux l'a sauvé de la malédiction du Niebelung.

Comme la trilogie de Björnson, Sigurd le téméraire, la tétralogie de Wagner, l'Anneau du Niebelung, a une tendance individualiste. Wotan a voulu vivre pour quelque chose en dehors de lui, pour la possession des biens matériels, symbolisés par l'anneau. Il est sauvé au moment où il renonce à cette vie extérieure, et voit s'écrouler le Walhalla, où elle s'abritait. Siegfried et Brunnhilde, au contraire, ont vécu sans lien avec le monde, de leur vie individuelle et de leur amour, et c'est à eux qu'il appartient d'accomplir l'œuvre de rédemption.

Ibsen, le futur champion du théâtre d'idées et de

l'extrême individualisme, n'a donné aucun sens à ses *Guerriers à Helgoland*. Son seul but a été de produire une pièce dramatique ; je crois qu'on se trompe absolument en y cherchant, ainsi que dans la *Fête à Solhaug*, les idées de l'auteur sur le mariage.

Les trois œuvres que je compare en ce moment n'ont du reste, quant aux faits qu'elles racontent, qu'un rapport assez vague. Nous retrouvons toujours Sigurd, ou Siegfried, et une femme ; le premier beau et généreux, ignorant du péril, la seconde fière et farouche, et causant par une fatalité la mort de celui dont elle était digne. Les événements qui préparent cette catastrophe diffèrent du tout au tout. Mais ce qui distingue la tétralogie de Wagner du drame d'Ibsen, c'est moins l'affabulation que la tonalité de l'œuvre. On est frappé, dans la pièce norvégienne, de l'élimination systématique et presque totale de l'élément légendaire. Les types créés par les deux dramaturges, aussi vrais les uns que les autres, sont d'une vérité toute différente.

Celui qui écrit une pièce est obligé de s'attacher aux épisodes spéciaux qui en constituent l'action, aux aventures individuelles de ses héros ; mais ces épisodes, mais ces aventures ne peuvent nous intéresser que parce qu'ils renferment une signification plus générale, et susceptible de s'étendre à nous. Sous la trame des faits particuliers, l'artiste fait constamment éclater des vérités d'un ordre plus élevé ; dans la vie de ses héros il montre tout ce qui, selon l'expression de Wagner, est éternellement humain. Or pourquoi Wagner affectionne-t-il le mythe ? Précisément parce que les personnages légendaires ont été dépouillés de

presque tout caractère accidentel, et n'ont retenu que les traits éternellement humains : Tristan n'est plus qu'amour, Parsifal que simplicité innocente et pitoyable, Siegfried que jeunesse rayonnante. La musique excelle à peindre ces états d'âme, tandis qu'elle est incapable de rendre par elle-même les circonstances qui les ont suscités. Aussi celles-ci importent-elles peu à Wagner. Considérez le personnage de Siegfried : les circonstances n'ont aucune part dans le développement de son caractère, la cause de sa gaieté exubérante, de sa force, de sa bravoure, c'est sa jeunesse; et celle de son unique amour, c'est son besoin d'aimer. Le voilà forgeant l'épée de Wotan, celle qui amènera le crépuscule des dieux et la rédemption du monde; Mime, le forgeron consommé, n'en est jamais venu à bout; pourquoi Siegfried? Ne cherchez pas. Siegfried a senti sa jeunesse lui monter au cœur, il a senti le monde et les aventures qui l'appelaient, et il a chanté le chant du travail et de l'épée. Et l'antre de Mime s'est embrasé du feu de la forge, d'où l'arme prédestinée est sortie éblouissante, en brisant son enclume. Voilà Siegfried dans la forêt. Pourquoi ce trouble soudain ? qui lui a parlé? Mime lui a cent fois dit qu'il lui ferait connaître la peur, il n'a fait qu'en rire. Mais Siegfried est seul dans la forêt où les oiseaux veillent sur leur couvée, il songe à sa mère et il devine d'autres tendresses de femme; et voilà pourquoi il tremble pour la première fois. Et d'un seul élan il a accompli le grand exploit qui le rendra illustre et l'approchera de sa bien-aimée. Et qui lui a désigné la belle Walkyrie endormie dans son cercle de flammes? Est-ce un personnage important, un des nombreux comparses de

cette pièce où s'agite un monde ? non, c'est un petit oiseau, c'est la nature qui l'enveloppe, c'est la voix de la jeunesse et du printemps. Un instant il l'oubliera, cette Brunnhilde qui l'a fasciné. Wagner se mettra-t-il en peine d'expliquer le fait? Non, c'est un philtre qui aveugle Siegfried, un coup de passion, dont il mourra; mais en mourant, par une grâce suprême, ou plutôt par la force de l'unique et premier amour, il réentendra la voix de l'oiseau de printemps, et s'éteindra, bercé par les mélodies qui ont réveillé la belle guerrière.

On le voit, Wagner s'occupe peu des circonstances extérieures, celles-ci sont presque toujours suscitées par les personnages eux-mêmes, et ne sont en quelque sorte qu'un écho de leur état d'âme.

Tout autre est le procédé d'Ibsen. Il a senti que plus l'individualité de son héros sera accusée, située dans le lieu et dans le temps, plus celui-ci aura de chance de nous ressembler, plus il apparaîtra à sa manière comme éternellement humain. Doué d'un sens aigu de l'observation, il suit ses héros pas à pas, il épie jusqu'à leurs moindres gestes. Et alors, comme Wagner, bien que par une autre voie, il retrouve sous chacune de leurs habitudes la tyrannie des instincts de tous les autres hommes, et sous chacune de leurs actions le je ne sais quoi de logique, d'irrésistible, qui les pousse où ils doivent aller, et qui constitue aussi la Fatalité.

A mesure qu'il avancera dans son œuvre, ce procédé deviendra plus sien. *Catilina* était encore un drame lyrique, avec des types très généraux; dans les *Guerriers à Helgoland*, sans avoir atteint la maîtrise de

Hedda Gabler, il a déjà inauguré sa nouvelle méthode d'observation précise et méticuleuse. Sigurd est un écumeur de mer; il est chevaleresque avec les siens, héroïque à l'occasion, et sublime dans une heure de passion; mais il exerce le brigandage pour vivre. Nous sommes loin du paladin de la tétralogie, qui vit, à la lettre, d'amour et de l'air du temps. Gumnar, le correspondant du Gunther de Wagner, n'est pas ce roi de légende qui fait ce qui bien lui plaît, et dont nous ne voyons jamais le peuple; c'est un riche propriétaire terrien, qui ne vient pas toujours à bout de ses paysans. Sigurd n'a pas puisé dans un philtre l'oubli de son amour pour la Walkyrie, au point de fiancer sa propre femme à son ami Gumnar, et il n'a pas eu, pour la conquérir, de flammes magiques à traverser. Mais un jour, en expédition avec Gumnar, il a atteint le seuil de la sauvage Hjördis, dont la porte est gardée par un ours gigantesque, et qui a juré de n'appartenir qu'au meurtrier du monstre. Et Sigurd, qui se sent le cœur de la farouche guerrière, et la force de la conquérir, Sigurd qui l'a aimée à première vue, parce qu'il était le seul attendu, Sigurd reçoit les confidences de Gumnar, épris comme lui, mais incapable de lutter avec l'ours. Alors il songe à leur longue amitié de frères d'armes, à tout leur passé de combats côte à côte et de services mutuels, se fait passer pour son ami, va tuer le monstre et se tait. Et Hjördis devient la femme de Gumnar.

Cette Hjördis sera le vrai centre de la pièce, de même que Furia remplit tout le drame de *Catilina*. Sigurd a pris pour femme la douce Dagny, la fille d'Ornülf. Dagny est opposée à Hjördis comme Auré-

lia l'est à Furia, et comme Signé l'est à Margit, selon une observation d'Ibsèn lui-même.

Hjördis ne connaît que les vertus guerrières. Elle veut que son mari Gumnar venge son père à elle, le guerrier Jökul tué par Ornülf. Or Ornülf, le père de Dagny, a tué Jökul en loyal combat ; il a fait plus, il a adopté sa fille Hjördis. Et Gumnar tient à rester en bons termes avec Ornülf. Mais Hjördis travaille incessamment à les exciter l'un contre l'autre.

Un jour, Ornülf est accusé à tort d'avoir tué Egil, le fils de Gumnar. Hjördis pousse son mari à tuer Thorolf, le fils d'Ornülf, pour se venger, et le malheureux obéit.

D'où des péripéties que je ne puis raconter en détail ; je cherche seulement à préciser le caractère de Hjördis.

Celle-ci insulte Sigurd, mais au fond elle sent qu'elle est son égale et qu'il aurait pu l'aimer, et elle le hait de n'être pas à elle.

Voyez plutôt avec quelle fierté elle jette au visage de Dagny ce défi : Tu n'es pas l'épouse qu'il faut à Sigurd, il lui faut une guerrière qui le pousse au combat, l'y suive et meure, ou entre dans la gloire avec lui.

Oui, Hjördis hait Sigurd de n'être pas à elle ; un jour elle le raille, le met au défi d'accomplir l'exploit de Gumnar, de combattre seul contre l'ours blanc. Mais cette fois, Dagny, indignée, lui crache la vérité à la face : c'est Sigurd et non Gumnar qui a tué l'ours. Et Hjördis, qui pressentait en Sigurd une âme trempée comme la sienne, comprend qu'ils étaient faits l'un pour l'autre ; et, désespérée devant le fait ac-

compli, se croyant méprisée de celui qui pouvait l'aimer, elle jure de le faire mourir ou de périr elle-même.

Et nous la voyons confectionner avec ses propres cheveux l'arc qui lancera la flèche mortelle contre Sigurd.

Mais alors, dans une explication suprême, elle apprend de lui qu'elle est aimée. Et, éblouie, elle jure de briser son arc et de suivre son héros. C'est lui qui l'arrête au nom de la loyauté ; et comme elle parle de sacrifier à leur guerrier et magnifique amour le bonheur de quelques âmes faibles, il s'avise d'un moyen désespéré pour se sauver d'une infamie :

— Et si je tue Gumnar, demande-t-il?
— Je le vengerai!
— Plutôt la vengeance sur moi que le déshonneur sur nous deux!

Et il va provoquer Gumnar sous un prétexte.

Mais avant le duel, Hjördis ira retrouver Sigurd seule à seul ; elle croit comprendre que le destin était entre eux, et qu'à vouloir s'unir dans ce monde ils risquent l'opprobre et le malheur. Et elle le tuera pour être près de lui dans la mort. A deux ils grossiront le cortège des héros tombés parmi la chevauchée des Walkyries, et, pour n'avoir pu vivre heureux sur la terre, ils ressusciteront transfigurés dans le Walhalla.

Mais Sigurd adore le Dieu des chrétiens, et, mourant, il révèle à Hjördis le secret qui les sépare à jamais.

La guerrière païenne se jette dans la mer ; et dans un instant, son fils Egil, dans l'épouvante et la fièvre,

l'apercevra seule sur un des chevaux noirs de la mort, dans le troupeau des Walkyries!

Evidemment la conversion de Sigurd est trop imprévue, le spectateur n'y est pas préparé; quelques traits chevaleresques du héros, la douceur de sa femme Dagny ne justifient pas suffisamment ce revirement. Mais, pour inattendu qu'il soit, quelle sombre grandeur dans ce dénouement! Un nouvel esprit va régner, mais le souvenir des anciennes vertus subsiste. On sent avec Hjördis toute une race qui s'en va, mais en laissant derrière elle quelque chose d'impérissable!

Tels moururent les dieux de Wagner dans le *Crépuscule des dieux*. La tendance, l'idée-mère du compositeur allemand est bien différente de celle d'Ibsen. Ces deux hommes, dont les esprits étaient parents, et qui, dans la légende de Sigurd, auraient pu mettre en action la même idée, ont pris des chemins absolument différents; mais ils se ressemblaient malgré tout, et ils se sont rencontrés au dénouement, dans cette vision poétique et grandiose du déclin d'une race!

Madame Inger à OEstraat met en scène un épisode de la lutte que les Etats scandinaves ont soutenue au seizième siècle contre le Danemark, dont ils voulaient se rendre indépendants. On parle d'élire un roi de Suède, concurremment à Gustave Wasa, qui, après s'être affranchi du Danemark, en est resté l'allié. Partout en Norvège des paysans partent en campagne pour soutenir la rébellion, et parmi ceux-ci les plus fervents sont les vassaux de Mme Inger. Cette dernière est connue pour très dévouée à la cause norvégienne; c'est une femme orgueilleuse et astucieuse; ses agis-

sements sont mystérieux, et on lui prête un passé assez trouble. Elle se dit Norvégienne, mais elle a des accointances avec le Danemark; et parfois on la voit retourner contre la paroi le portrait d'un chevalier suédois, dont les yeux ont un éclat qui la transperce....

Elle reçoit dans son château d'Oestraat un chevalier danois, Nils Lykke. En cela elle obéit à un double but. Le jeune homme est venu pour espionner la Norvège, et elle cherche à endormir sa défiance par des artifices. Mais elle veut encore tirer de Lykke une vengeance personnelle. Celui-ci, célèbre pour ses bonnes fortunes et son charme irrésistible, a causé autrefois la mort d'une fille de Mme Inger, Lucia, qu'il avait séduite. La châtelaine d'Œstraat a une autre fille, Eline, qui ignore le nom du séducteur de sa sœur. Comme elle est d'une intelligence et d'une beauté remarquables, Mme Inger veut se servir d'elle pour attirer le chevalier, lui donner des espérances de mariage, et lui infliger ensuite l'affront d'un refus public.

On voit combien les moyens de cette femme sont tortueux, et aussi combien les intrigues d'Ibsen débutant sont corsées. Nous sommes loin de la magistrale simplicité de ses grandes œuvres.

Nils Lykke, d'autre part, oppose ruses à ruses, présente les Danois, ses compatriotes, comme moins épris de la suprématie que de la paix, et cherche à compromettre son hôtesse dans le complot royaliste suédois, et à la perdre.

Mais soudain, voici ce qui se produit :

Nils Lykke s'éprend véritablement d'Eline, et celle-

ci lui rend son amour. Cet amour ennoblit Nils, qui, revenu à de bons sentiments, veut réparer le mal qu'il a fait.

Et c'est le moment où Mme Inger ne le comprend plus. Engagée dans une voie de ruses, elle s'y enfonce désespérément, et maintenant, chaque fois qu'elle déjoue les plans de Lykke, elle travaille contre elle-même.

Elle croit le moment venu de se venger du séducteur de Lucia. Elle révèle à sa fille le passé du chevalier, et l'invite à consommer enfin la vengeance longtemps différée et si savamment préparée. Mais Eline est déjà la fiancée de Lykke devant Dieu, et elle en meurt!

Pendant ce temps Nils veut sauver Mme Inger, et déchirer les papiers compromettants qu'elle vient de signer. Il veut sauver aussi le nouveau roi que les Suédois rebelles ont mis à leur tête. Mais l'astucieuse femme voit encore la trahison partout ; pour des raisons sur lesquelles nous ne pouvons nous étendre ici, elle s'imagine que ce roi sera un danger pour un fils naturel qu'elle n'a pas revu depuis sa naissance ; après une suprême lutte intérieure, elle fait assassiner le nouveau roi. Et alors elle apprend que ce roi était lui-même le fils qu'elle cherchait, qu'elle subsiste seule de tous les siens, et que son astuce s'est toujours tournée contre sa propre maison! Et elle demande un tombeau, pour mourir avec sa famille, après en avoir été la fatalité!

Il est à regretter que les péripéties de cette pièce soient si embrouillées et que la majeure partie en repose sur d'invraisemblables quiproquos. La curiosité du spectateur y est toujours tenue en éveil, comme

le recommandent les partisans du théâtre d'action. Je ne puis m'empêcher de penser qu'un auteur obligé de faire appel à la curiosité du public se défie de la beauté intrinsèque de son sujet. Certes Ibsen s'est montré habile, mais je regrette la simplicité de *Catilina*, cette simplicité à laquelle d'ailleurs l'auteur ne tardera pas à revenir définitivement.

Mais ces drames sont intéressants par la tendance qu'ils révèlent. De plus en plus, Ibsen se défie des grands sujets généraux, non que ceux-ci ne puissent être traités avec une égale maîtrise, nous l'avons vu tout à l'heure par l'exemple de Wagner, mais parce qu'ils laissent inemployées les facultés d'observation directe de l'auteur. Même dans ses pièces symboliques de la dernière manière, il introduira ces détails précis désormais caractéristiques de son génie.

Catilina mettait en scène des personnages symboliques. Furia représente le passé du conjuré comme Aurélia incarne ses meilleures aspirations; et quand le héros tombe sous la main de Furia, puis se console aux bras d'Aurélia, sa mort est symbolique comme le reste; et ne nous étonne pas.

Les *Guerriers à Helgoland* sont moins abstraits, et plus près de la réalité. On y voit des personnages légendaires, des types nationaux, mais très humains. Ce n'est qu'au moment où Hjördis meurt, maudite de tous les siens, et séparée même de Sigurd qu'elle aimait par une croyance nouvelle, que nous sentons qu'elle emporte avec elle une race et une religion; nous nous apercevons, à notre épouvante devant le dénouement, qu'Hjördis est partie grandie.

Mme Inger n'est pas même légendaire. Ce n'est pas

un grand personnage, ses malheurs n'ont d'abord rien de bien élevé, et le drame est écrit en prose.

Mais Mme Inger finit par s'apercevoir qu'elle est la fatalité de sa famille, comme Hjördis finit par sentir en elle l'agonie d'une race.

La pièce commence sans grand fracas, et grandit par le pathétique des situations, quand les personnages sont aux prises avec la vie. On ne se sent pas d'emblée dans un monde de convention où tous les héros sont grandis, tous les sentiments excessifs; la pièce commence tout près de la réalité quotidienne. Mais dans ce monde qui est celui de tous, tout prend un sens pour le poète à mesure qu'il écrit, et pour le spectateur à mesure qu'il écoute.... Mme Inger n'est qu'une femme ambitieuse et trop défiante, mais elle devait se perdre avec tous les siens. Nous la reconnaissons presque comme une contemporaine, nous l'avons suivie sans effort, et c'est dans des détails cent fois observés et dans des penchants qui sont les nôtres peut-être que nous finissons tout à coup par découvrir un sens et une fatalité !

Après une première œuvre symbolique, presque allégorique, après un drame légendaire, mais dépouillé déjà de tout merveilleux, après une pièce purement historique, Ibsen nous donnera une pièce moderne campée en pleine réalité contemporaine, ce sera son premier triomphe, ce sera la *Comédie de l'amour*.

LA COMÉDIE DE L'AMOUR

La *Comédie de l'amour* ouvre dignement la série de ces pièces où le poète s'attaque à la société. Ibsen a passé toute sa vie en guerre ouverte avec elle ; l'hypocrisie du monde révoltait cette nature véridique ; son œuvre, qui la met à nu et la stigmatise, tire peut-être de là sa plus frappante originalité.

On a dit qu'Ibsen ne fait pas directement le procès de la société : il la représente telle qu'elle est ou telle qu'elle croit être, avec ses principes, ses dogmes et ses préjugés ; puis à la première occasion il la montre en contradiction flagrante avec elle-même, et plus inconsistante encore que les règles absurdes érigées par elle. C'est le spectacle que nous offre souvent cette œuvre révolutionnaire. Seulement n'y cherchons pas un parti pris, un procédé raisonné en vue d'un but. Quand Ibsen s'en prend à la société, il écrit beaucoup moins pour la convertir que pour se soulager ; s'il étale ainsi les inconséquences du monde, ce n'est pas qu'il songe à y remédier, c'est qu'il a été frappé tout d'abord de ses contradictions, et que son indignation a éclaté devant elles.

Il est possible que, ses pièces faites, l'auteur ait pu songer à leur influence sur les autres ; mais, au

moment où il les concevait et les réalisait, il n'écoutait que soi, le sentiment qui les lui dictait et qui le rendait éloquent.

On ne saurait trop insister là-dessus.

Et s'il écrit pour lui, il écrit aussi pour ceux qui lui ressemblent, par le mépris ou par l'indignation; sa satire, trop amère, ne convertirait personne; il ne s'adresse déjà plus au monde qu'il combat et qui ne le comprendra pas.

Comme tous les délicats, Ibsen, à son début, se montre moins frappé des vices graves que des nuances. Non qu'il soit indulgent aux grandes bassesses. Mais, naturellement aristocrate, il se sent trop au-dessus des gens grossiers pour parler d'eux. Que d'autres leur montrent les conséquences des vilenies ou des crimes. Lui évite d'instinct les prédications banales. Il s'adresse à ceux qui ont déjà un certain idéal, mais qui s'écartent du sien par des nuances. Ibsen n'est pas froissé par les êtres trop au-dessous de lui; à peine leur accorde-t-il un regard. Mais ceux qui sont plus près de lui et qui forcent son attention, ceux-là l'irritent par leurs inconséquences, et c'est contre eux qu'il écrit....

C'est contre eux en particulier qu'est faite la *Comédie de l'amour*.

La question du mariage, comme on le sait, a hanté Ibsen toute sa vie. Le mariage qui n'est pas contracté librement, c'est-à-dire avec amour, n'existe pas pour lui.

Sa pièce sera-t-elle donc le procès des mariages sans amour? — Nullement. C'est un thème banal qu'il n'effleure même pas. Ce qu'il envisage, et ce qui

le froisse, c'est la qualité de l'amour qui unit les époux. Il n'a pas intitulé sa pièce *La Comédie du mariage*, mais *La Comédie de l'amour*.

L'amour peut être superficiel, naître du hasard d'une conversation mondaine, d'un regard échangé ou d'une coquetterie. Les qualités profondes des amants n'y sont pour rien, ils se connaissent à peine, et leur union est à la merci des découvertes imprévues. Parfois elle ne leur résiste pas. C'est l'idée développée dans *Maison de Poupée*.

Celle qui fait le fond de la *Comédie de l'amour* est encore plus subtile : deux êtres peuvent se ressembler ou se compléter, être doués de toutes les qualités qui leur assureront réciproquement le contentement et la paix du foyer; et leur union peut être mesquine et moralement stérile.

Quoi de plus poétique que l'amour à son éveil? Les couples s'arrachent un instant aux réalités de la vie et ne songent qu'à être heureux; mais ils ne s'y arrachent souvent qu'un instant. Viennent ensuite les nécessités matérielles, la poésie est presque toujours étouffée, la prose reprend ses droits.

Bien rares sont ceux qui passent à travers la vie, deux à deux, et sans perdre une illusion, et qui, ayant senti un jour que là est la vraie richesse, ont gardé leur trésor et vécu leur destinée.

Les autres perdent dans les trivialités quotidiennes le secret et jusqu'au souvenir de leur rêve; et ils continuent à vivre côte à côte, bien assortis au yeux du monde, en réalité liés misérablement au joug qui les meurtrit, parce que leur force n'était que d'un jour et que le fardeau n'était pas pour eux.

Et comment des êtres qui réfléchissent peuvent-ils jouir d'un bonheur en sachant qu'il finira et qu'ils le tueront peut-être eux-mêmes? Ces gens-là sont dupes d'un accès de sentimentalisme, de leur vague disposition romanesque du moment; et si, un jour, ils rencontrent la vraie passion chez un autre, ils ne la comprendront pas davantage qu'ils n'ont senti leur propre frivolité, à l'heure où ils pensaient aimer.

Et Ibsen est agacé, crispé, par ces êtres absurdes, qui font la roue un instant devant le temple de l'amour, et s'en vont ensuite dans l'éternelle médiocrité en croyant qu'ils en ont été les prêtres.

Pour cela même, la *Comédie de l'amour* est une œuvre de poète; aussi est-elle écrite en vers superbes.

Un poète aussi, tel est le héros de la pièce. Falk, plutôt que de paraître dupe des singeries sentimentales de son milieu, a adopté un ton d'incessant persiflage, affectant soit un détachement paradoxal, soit un cynisme outrancier. En réalité, c'est une âme enthousiaste et parfaitement noble; mais ce qu'il a de meilleur est ce qu'il cache le mieux : il a comme une pudeur de ses sentiments devant ceux qui, même en l'admirant, ne lui peuvent prêter que leurs petites envolées romanesques.

Et cependant il est homme; et quand il s'est étourdi de ses paradoxes, entièrement travesti sous des sentiments d'emprunt, il garde une rancune suprême à ceux qui ne l'ont pas deviné. Et il s'obstine dans l'attitude qui les blesse, s'en prend à toutes les vertus bourgeoises et reconnues, et ne sait affirmer sa dédaigneuse supériorité qu'en se donnant l'apparence de tous les torts.

Ne croyons pas que le dramaturge ignore ce que son héros a d'outré. Falk ne représente pas Ibsen. Celui-ci, il est vrai, a trouvé en soi les éléments de son héros, mais Falk n'est pas tout Ibsen. Il y a deux hommes dans le poète qui écrit; l'un vit avec son personnage, pense et sent à travers lui; l'autre le juge. Le poète, dit Musset, porte en lui le principe de tout; c'est ainsi qu'Ibsen a trouvé en soi les éléments de son Falk. Mais il y a aussi dans l'écrivain un homme qui regarde, admire ou s'épouvante. C'est ce dernier qui est grand, et c'est lui qui vivifie l'autre. Le premier n'est que fidèle, le second est passionné, parfois même injuste, mais toujours entraînant. Un récit, fût-il très fidèle, s'anime merveilleusement quand celui qui le fait s'intéresse à l'un de ses personnages, mêle sa propre passion à tous les événements. Aussitôt il les fait apparaître sous un jour nouveau, oppose savamment les personnages, s'emporte même en de violentes exagérations; mais à la fin du récit, il nous abandonne avec son frisson à lui, palpitants et gagnés.

Et Ibsen n'est si grand que pour s'être intéressé vivement à des causes d'intérêt général.

Pour rendre son héros intéressant et le placer dans un jour particulier, il lui suffira de l'opposer à certains types bourgeois. Il les a un peu forcés; c'était son droit, le type incarnant les qualités ou les défauts de plusieurs individus.

Tel est Styver, un expéditionnaire pauvre et abruti, fiancé depuis très longtemps à une vieille demoiselle romanesque, dégoûté par avance du mariage, et supputant mélancoliquement les charges de l'avenir; et

pourtant le pauvre diable, au début de ses fiançailles, avait trouvé moyen d'adresser des vers à sa future et de faire de cette plate union le rêve de son bonheur.

Tel cet autre couple de fiancés, le théologien Lind, et Anna, la fille d'une tenancière de pension-famille. Lind va partir pour l'Amérique comme pasteur; sa vocation l'appelle; la jeune fille a consenti, le cœur gros, à l'accompagner. Mais déjà Mme Halm, la mère d'Anna, et les tantes de celle-ci ont cherché à dissuader Lind de son projet. Ne doit-il pas sacrifier sa vocation à son amour? Après un premier instant de bonheur, le trouble s'est déjà emparé de ces jeunes cœurs, parce qu'ils n'ont compris ni ce qu'est une vocation, ni ce que doit être l'amour. La première doit être irrésistible, l'amour doit pouvoir s'agrandir d'une courageuse acceptation et d'une belle vocation. Et ils finiront par reculer devant les difficultés matérielles, par rejeter le fardeau commun qui les aurait unis.

Vient ensuite le pasteur Straamand, qu'un amour contrarié avait momentanément ennobli jadis. Il avait eu le courage d'enlever celle qu'il aimait et de l'épouser. Mais le voilà père de douze enfants, et il est resté stupide devant les charges de son foyer agrandi et son héroïne de roman qui lui a donné toute cette nichée.

Il y a pour Falk ample matière à raillerie. Mais tous ses propos sont relevés par les matrones de la pièce, et une légion de tantes guindées, solennelles et larmoyantes, qui représentent la morale bourgeoise, et jouent dans la comédie le rôle d'un chœur antique d'Aristophane.

Mais, à côté de ces personnages qui stimulent la verve de Falk en l'irritant, Ibsen a placé la superbe Svanhild, qui le comprend et développe toutes les virtualités de sa nature. Falk cache ses véritables sentiments. « J'ai horreur, dit-il à Svanhild, de montrer au monde mon âme comme tout le monde, d'aller le cœur à nu comme les jeunes femmes vont les bras nus. » Et Svanhild est encore plus concentrée que lui. Le monde qu'elle fuit et qu'elle méprise a la bouche pleine de paroles édifiantes. Que Falk lui oppose des propos cyniques. Elle a entendu les discours de ceux qu'elle dédaigne, et dès lors elle hait tous les discours ! Elle brûle de se distinguer par des actes de cette société qu'elle a en horreur, et dont elle se sent pourtant jugée. Elle a voulu se faire peintre autrefois; elle n'avait pas de talent. Puis elle a essayé de monter sur les planches, mais les tantes ont été épouvantées. Elle a repris sa vie dans le monde des hypocrites conventions, avec l'humiliation de n'avoir pu le quitter, et assez d'orgueil pour garder sur ses rancœurs désormais inutiles un éternel silence.

Falk raille la société impitoyablement; elle a jugé plus digne de se taire. Ce n'est qu'une nuance qui les sépare. Mais deux êtres nerveux et sensitifs comme Falk et Svanhild, qui se cherchent et se pressentent tout le temps, éprouvent douloureusement les plus petites divergences; et les deux isolés qui rêvent de se réconforter mutuellement, après chaque entretien se quittent agacés et lassés.

C'est dans un moment d'agacement que Falk tue d'une pierre un petit oiseau dont Svanhild écoutait la chanson. Elle prêtait l'oreille. « Chaque soir, dit-elle,

il vient se poser ici, et il chante pour moi, qui n'ai pas de voix. » Mais Falk, irrité par une de ces discussions où les interlocuteurs sont presque d'accord sans se rencontrer jamais, supporte mal d'être moins écouté que l'oiseau, et lui jette sa pierre.

Svanhild aussi se sent énervée. Elle reproche à Falk de n'être pas homme d'action. Elle a quitté les bruyants fiancés et les époux rassis du salon. Elle est venue respirer l'air et converser avec Falk. Et alors, trop agitée pour bien se comprendre elle-même, elle sent, même en Falk, quelque chose qui la blesse.

Le poète a commencé à lui parler d'amour. Mais elle, pressent-elle déjà une fatalité quand elle lui dit : « Il fallait vous taire. Le bonheur a-t-il donc besoin de s'appuyer sur un serment pour ne pas se briser? Maintenant que vous avez parlé, tout est fini? » Et quand elle lui dit : « Comme l'oiseau j'ai exhalé mon dernier chant, je suis sans voix désormais, et s'il vous plaît de jeter la pierre, faites-le, » pressent-elle l'événement qui la brisera en effet et arrêtera sur ses lèvres la chanson de l'amour?

La scène est d'une magnifique allure.

Et, tandis que d'autres, après un instant d'exaltation, retrouvent leur vraie nature dans le calme et dans l'habitude, ces deux êtres, que les réalités mesquines, les agacements et les petits ennuis peuvent reprendre aussi, ne se sentent eux tout entiers que dans les grands moments, dans les heures exceptionnelles de crise.

Or Svanhild a dit au jeune poète : « Agissez. »

Et celui-ci, au lieu de savourer en secret son mépris, ou d'écrire des vers indignés sous la lampe,

attaque directement la société et dévoile ses compromis. Aux fiancés il fait sentir leurs premières faiblesses, aux époux il retrace leur défection à l'idéal. Et alors chacun s'élève avec colère contre le railleur, ses anciens amis rompent avec lui, Mme Halm le met à la porte de sa pension, et l'austère groupe des tantes fait à ce tapage indigné un acariâtre écho. Mais du fond de sa solitude, Svanhild peut venir à celui qu'on abandonne. Tous deux ont voulu agir, tous deux ont été repoussés, ils n'ont plus rien à dire à ceux qui ne les comprendront jamais. La crise a éclaté.

Et ils sont là, le poète et l'inspiratrice, face à face, avec leur infortune commune, l'exaltation de la lutte et leur naissant amour. Ils n'ont plus rien que leur estime réciproque, personne n'a rien voulu d'eux, et ils peuvent se donner tout entiers. Et c'est, à la fin de ce deuxième acte, une merveilleuse scène d'amour, où ils jurent de s'appartenir à jamais, dans l'isolement général, pour le combat et pour la victoire!

Mais, hélas! cela était encore une heure exceptionnelle. Et la vie de tous les jours, et les trivialités nécessaires, et la réalité?

La réalité vient réclamer ses droits.

Le pasteur Straamand vient trouver Falk, il lui reproche de lui avoir gâté son bonheur en le raillant si cruellement. Il le supplie de reprendre ses paroles, de lui dire qu'il plaisantait. Et il raconte comment les nécessités de la vie l'ont obligé à envisager le côté pratique des choses et à négliger peu à peu leur côté élevé. La vie, qui est triviale, l'a repris à ses rêves. Et il retrace pourtant avec émotion les joies modestes que l'on goûte auprès d'un foyer, où l'on n'a plus, il est

vrai, le temps de songer à des chimères, mais où l'affection est devenue une douce habitude.

Ce récit est une des perles de la pièce :

Straamand. — Un chez soi, c'est là où il y a place pour cinq, là où deux ennemis, il est vrai, seraient à l'étroit; un chez soi, c'est là où toutes vos pensées peuvent librement jouer comme des enfants sur les genoux de leur père, où la voix reçoit aussitôt l'écho d'une voix amie ; un chez soi, c'est là où les cheveux blanchissent sans qu'on s'en aperçoive, où l'on vieillit pourtant, mais où de doux souvenirs apparaissent dans un bleu lointain comme les collines s'estompent au loin derrière la forêt.

. .

Straamand. — Il existe un oiseau qui s'appelle l'aigle....
Falk. — Et un autre qui s'appelle la poule.
Straamand. — Riez, peu m'importe! c'est la vérité : je suis une poule et sous mon aile je couve une troupe de poussins, et vous, vous êtes seul! J'ai le courage et le cœur de la poule et je défends énergiquement les miens. Je sens bien que vous me trouvez imbécile et que vous me jugez peut-être plus mal encore, me croyant avide des biens de ce monde. Cela ne mérite pas une querelle entre vous et moi. (*Saisissant le bras de Falk et continuant sans élever la voix, mais avec force.*) Oui, je suis un être absurde, imbécile et avide; mais avide pour ceux que Dieu me donna, et je me suis abêti dans la lutte pour la vie, abêti dans la solitude, et cependant, tandis que le navire de la jeunesse se perdait, voile après voile, dans la houle de l'infini, un autre apparut sur le miroir de la mer porté par la brise de terre. Pour chaque rêve sombré dans la réalité, pour chaque plume brisée dans la tempête, Dieu me fit don d'un petit être merveilleux, et j'acceptai chaque présent du Seigneur avec des bénédictions et des remerciements[1].

Eh quoi? Ibsen défend maintenant en termes sai-

[1]. Acte III, traduction du vicomte de Colleville et Fritz Zepelin.

sissants les adversaires de Falk? N'est-ce pas à ce dernier cependant qu'il a prêté ses idées les plus belles, nous serions-nous trompés en supposant une secrète sympathie de l'auteur pour le jeune poète?

N'oublions pas qu'Ibsen ne sympathise avec son héros que parce qu'il sympathise avec tout ce qui est vivant. Peut-être le pasteur Straamand nous est-il apparu un instant comme l'illustration d'une thèse, comme une sorte de symbole de la médiocrité satisfaite. Dès lors il n'était que ridicule. Mais soudain le pasteur est devenu vivant à son tour, Ibsen est allé à la vie où l'appelait son instinct de poète, et, comme il nous a fait aimer Falk, il nous a fait plaindre le pauvre naufragé, qui représentait aussi à son heure sa part de vérité.

Et après Straamand, c'est Styver lui-même qui trouve des accents touchants pour condamner Falk, et toutes ces paroles des humbles sont comme autant d'avertissements. Falk est troublé malgré lui.

Et alors Guldstad, le riche négociant, peut venir et préparer le dénouement.

En présence de Falk, il prie Svanhild de lui accorder sa main. Il a deviné les sentiments du jeune poète, et dit à la jeune fille : « Choisissez entre nous deux. » Mais il accompagne sa demande de suprêmes exhortations : en ce moment, Falk et Svanhild s'aiment avec une noble exaltation; après une heure de crise, ils se sont donné l'un à l'autre tout le meilleur d'eux-mêmes. Mais la crise passée, disposeront-ils du même trésor? Guldstad a été jeune lui-même, il a aimé romanesquement. Et celle qu'il aimait est la femme de ce pasteur Straamand, dont la vie a fait un

être si pitoyable. La vie, la vie l'a changé, changé celle qu'il aimait ; il n'offre à la jeune fille qu'une âme désillusionnée et une vie facile. La vie la changera à son tour, et un jour, devenue femme, et ayant perdu la belle ardeur de sa jeunesse, elle demandera à Falk les biens de la vie et ne les obtiendra pas.

Si Falk, ce jour-là, lui offre encore le bonheur dans l'amour, et si elle sait encore l'accepter, leurs serments auront eu raison contre les offres du Guldstad. Mais oseront-ils en tenter l'expérience et affronter, avec leur rêve d'un jour, l'habitude, l'âge et la réalité ? Eh bien ! demeurés seuls, ils jurent de ne pas l'affronter. Et ils se disent adieu dans l'ardeur de leur passion, dans l'enthousiasme de leur jeunesse. Eux, au moins, auront dédaigné de glisser sur la pente du bonheur à l'agonie de l'amour, et, sublimes imprudents, osent consacrer dans la séparation et la douleur un souvenir impérissable ! Ils n'auront pas connu les tristesses d'un sentiment qui meurt. Mais quand ils se reporteront à leur temps de passion, ils se retraceront tous les deux cette heure unique où ils se sont magnifiquement aimés, et où ils se sont dit adieu !

Nous sommes arrivés au point culminant de la pièce. Falk ni Svanhild n'ont plus rien à nous dire. La vie plate et coutumière se poursuit autour d'eux. Styver continue à hanter Mlle Skœre, Lind prépare ses examens, et Straamand apprend qu'il va être père d'un treizième enfant. Mais cette fois nous sommes tout avec Falk, malgré ses paradoxes, et nous jugeons, indignés, le monde et les mesquines conventions.

Ibsen a commencé son procès à la société !

LES PRÉTENDANTS A LA COURONNE

Ce drame forme, avec la grande dylogie *Empereur et Galiléen*, un genre à part. Certains caractères les distinguent nettement des autres pièces du maître.

Nous nous en rendrons compte facilement en jetant un coup d'œil sur toute son œuvre.

Après les fictions dramatiques du début : *Fête à Solhaug, Guerriers à Helgoland, Madame Inger à Oestraat*, Ibsen donne à son théâtre un tour spécial.

Chaque drame devient la mise en action d'une idée. Le dramaturge part d'une conception initiale que tous les actes de ses personnages tendent à confirmer. Dans les drames de la première manière, les personnages, ou du moins l'un d'entre eux, partagent la la manière de voir de l'auteur. Ainsi Brand, sans représenter Ibsen, lui ressemble cependant par la rigidité de ses principes. Dans les dernières œuvres, au contraire, les personnages ignorent les préoccupations du poète, et les manifestent au spectateur sans les connaître. Ainsi Solness le Constructeur représente certains écarts du génie ; mais il est bien évident que Solness commet ses erreurs sans les mesurer, alors que le spectateur le juge déjà.

Ibsen écrit donc généralement avec une idée arrê-

tée, et cette idée finit par rayonner dans tout le drame.

Dans les deux œuvres que j'ai nommées plus haut, il n'en va pas tout à fait ainsi. L'idée centrale de la pièce n'est pas arrêtée dès le lever du rideau. Nous allons la voir se former lentement, et cela dans l'âme même de quelques-uns des personnages. Les héros ici doivent non seulement confirmer par leurs actes l'idée de l'écrivain; ils doivent encore la trouver, l'élaborer eux-mêmes.

Le Jarl Skule, dans les *Prétendants à la couronne*, Julien l'Apostat, dans *Empereur et Galiléen*, n'agissent pas seulement, ils pensent avec le dramaturge.

Aussi ces deux pièces, les derniers drames historiques d'Ibsen, sont-elles extrêmement intéressantes, puisqu'elles nous montrent pour ainsi dire la pensée de l'auteur à l'œuvre. D'autres ne nous en livrent que les résultats, celles-ci nous en découvrent encore la formation.

La pensée d'Ibsen est toujours grandiose; elle procède moins par déductions minutieuses que par vastes intuitions. Intuitions d'une force supérieure à l'homme, et se manifestant à lui dans des occasions exceptionnelles. C'est au point de vue de cette force, point de vue éminemment transcendant, qu'il envisage les faits terrestres.

Dans les *Prétendants à la couronne*, ces faits sont de nature politique, tandis que *Empereur et Galiléen* aborde les questions religieuses.

La figure la plus sympathique du drame des *Prétendants à la couronne* est le roi Haakon.

Avant d'être élu, il se sent né pour une tâche royale, et aspire au trône moins en ambitieux qu'en homme sûr de son droit. Et, une fois nommé, il se fait respecter moins par orgueil que par sentiment de sa dignité. En devenant roi, il s'est senti investi d'un sacerdoce. Et ferme, conscient de son devoir et de son droit, assuré de suivre une vocation sacrée, il va au-devant de sa charge avec un entier désintéressement et la confiance absolue dans la protection du ciel. D'autres, des diplomates, des ambitieux, pourront se faire craindre en semant la zizanie parmi leurs sujets. Lui, malgré les menaces des envieux et des commencements de rébellion, gouverne selon la justice et marche avec un seul grand but : faire de son royaume, divisé jusque-là, une seule patrie, et lui servir de père.

La Norvège en effet était divisée, en 1528, en deux sous-royaumes, le pays du Dronthein et celui du Birkebein. En exaltant l'union de ces deux territoires, Ibsen cachait sous les apparences d'un drame d'histoire sa pensée politique : au temps où il écrivait les *Prétendants à la couronne*, il était fervent partisan de l'union de la Suède et de la Norvège. Certains arguments placés dans la bouche de ses personnages auraient été aussi bien en situation dans un journal du temps. Une pareille union ne s'est encore jamais vue, est-il dit quelque part? Et pourquoi un roi ne pourrait-il s'affranchir de l'histoire d'un passé enseveli, et, à son pays, refaire lui-même une histoire nouvelle? Je n'insiste pas sur cette thèse, puisque, comme on le sait, l'auteur l'a plus tard abandonnée.

Le personnage central, le Jarl Skule[1], forme avec le roi Haakon un contraste absolu.

Le Jarl Skule serait accessible aux sentiments bons et humains ; mais il est dévoré d'ambition. Et dès le commencement de la pièce, sa sœur Sigrid lui dénonce dans cette soif du pouvoir le vice qui doit le pervertir ou le perdre. Après cet avertissement elle disparaît, et nous ne la retrouverons qu'à la fin du drame, au moment où la passion de Skule aura porté ses fruits.

Pour le moment l'ambition du Jarl est l'unique mobile de ses actions, mais aussi son plus grand tourment.

Voyez-le d'abord en compétition avec Haakon. Le bruit a couru que son rival n'est pas le fils du roi précédent. Skule s'empare de cette croyance pour contester à Haakon ses droits héréditaires à la couronne. Mais Inga, la mère de celui-ci, jure que l'enfant auquel elle a donné le jour est bien le fils du roi, et se déclare prête à corroborer son serment par l'épreuve du feu. On fera chauffer à blanc des barres de fer ; et si Inga peut les saisir sans se brûler, Dieu aura prononcé, son serment sera ratifié par le ciel. Et Inga a passé toute une nuit à jeûner et à prier dans le temple ; pendant ce temps le peuple s'est rassemblé devant l'édifice, et l'on entend monter de l'intérieur des psaumes lointains, et se mêler aux murmures de la foule anxieuse. Soudain la porte s'ouvre, le cantique éclate en un alléluia, et Inga se jette en sanglotant

1. Jarl, titre nobiliaire norvégien, correspondant à peu près à comte.

dans les bras de Haakon ; elle sort de l'épreuve, fatiguée, le jeûne l'a épuisée ; mais elle peut montrer au peuple rassemblé des mains intactes de toute brûlure, et presser sur son cœur le fils pour qui Dieu s'est déclaré !

Le Jarl Skule a dû comme les autres s'incliner devant la majesté de cette scène, mais il l'a fait avec un cœur dévoré d'envie.

Haakon est élu par le peuple. Skule l'entoure de ministres qu'il s'est gagnés en secret, et qui l'engagent à épouser Margrete, la fille du Jarl ; ainsi espère-t-il conserver quelque autorité. Le nouveau roi consent à ce mariage ; il y voit un avantage pour son pays, et, déjà roi de cœur comme de nom, renonce à l'amour d'une jeune fille qu'il aimait profondément. Bien plus, il institue le Jarl son garde des sceaux. Mais Margrete, éprise violemment de son royal et magnanime époux, réfrène elle-même, et sans le savoir, les visées ambitieuses de son père. Le Jarl, il est vrai, possède la garde des sceaux, mais il abuse de son autorité, et ses intrigues ne lui valent que la méfiance du peuple et la hautaine sévérité du roi.

Pourquoi tout réussit-il à Haakon, alors que lui, Skule, voit échouer tous ses projets ?

Brisé par une fatalité qu'il pressent inexorable, le Jarl confie à quelques intimes son amertume. L'évêque Nicolas se trouve sur son chemin. Nicolas est un prêtre perfide et intrigant. Son âme n'a pas assez de grandeur pour faire de lui un homme écouté. Et dès lors, défiant des autorités, agissant par envie comme Skule agit par ambition, il enveloppe le monde de ses intrigues, combat tous les puissants parce qu'il les

hait, et où la force semble régner fièrement déploie sournoisement la ruse. A petits coups, dans l'ombre, il accomplit son œuvre de destruction ; mais parfois, tout à coup, dans un rire silencieux, son âme de démon transparaît sur sa face livide. — Et le Jarl confie à l'évêque le secret de ses ambitions déçues, de ses entreprises avortées. L'évêque voit là une nouvelle guerre, sourde et infernale, à allumer entre deux hommes puissants. Il suffit de stimuler encore la passion de Skule, en le rapprochant du succès. Et c'est lui, l'évêque Nicolas, qui révèle à Skule un des secrets de la chance inlassable de son ennemi : « Skule, lui dit-il, tu es un être timoré. Haakon, lui, est heureux ; il n'a jamais connu tes hésitations, et il entreprend tout ce qu'il fait avec la confiance de son bonheur. »

Mais Skule, désespéré, se plaint maintenant du hasard lui-même : il n'a pas de fils, qui puisse hériter de la couronne. Et l'évêque au sourire diabolique lui répond par cette parole profonde : « Haakon aura des fils, car il est l'homme heureux. »

Comme si une volonté forte et tranquille avait, dans une région supra-physique, une influence même sur les phénomènes naturels. Conception métaphysique, vision grandiose d'un poète inspiré, de celui qui sera plus tard le grand apôtre de la volonté!

Et, à ce moment, Skule entrevoit lui aussi cette vérité. Mais il est trop tard, Haakon est roi par la volonté du peuple et par l'épreuve du feu. Que peut la volonté d'un homme contre celui pour qui le ciel a prononcé?

Alors l'évêque diabolique sent le moment venu de frapper un grand coup. Il se redresse, regarde le Jarl

bien en face, et lui dit : « Le ciel n'a rien prononcé. »
Inga a attesté par l'épreuve du feu que le fils qu'elle a
eu, elle l'a bien eu du défunt roi. Mais Haakon
est-il bien ce fils? L'enfant a été, pendant quelque
temps, éloigné du palais, et, si on en croit de vagues
rumeurs, un autre enfant lui aurait été substitué alors.
Ces bruits sont-ils ou non fondés? C'est ce qu'une
lettre, qui n'est pas parvenue, aurait dû apprendre à
l'évêque. Le doute plane toujours sur la naissance de
Haakon, et, même à présent, il n'est roi que parce
qu'il est l'homme heureux.

Dès lors le Jarl, dont l'ambition s'est rallumée, n'a
plus qu'une pensée. Cette lettre peut encore arriver;
et elle décidera définitivement entre Haakon et lui.

Et un jour, il retrouve l'évêque à son lit de mort ;
Nicolas tient dans sa main la lettre fatale. L'agonie du
prêtre est sinistre comme sa vie. Il se souvient de
toutes ses fautes et tremble devant l'enfer ; à la can-
tonnade, on entend des enfants de chœur chanter des
litanies pour le salut de son âme. Et lui, pendant l'an-
goisse de l'agonie, songe encore à tous les machiavé-
lismes de sa vie, et à mourir en jouant un dernier
tour aux vivants qu'il a bernés. Devant l'inéluctable,
il demande du répit à son médecin, s'emporte en rail-
leries contre la science, bornée comme les hommes, et
impuissante devant la réalisation des longues pensées
et du mouvement perpétuel. Ce mot de mouvement
perpétuel, *perpetuum mobile*, le hante. Et Nicolas,
dont les moments sont comptés, songe encore à
mettre aux prises le roi et le Jarl, et à mourir en dé-
ployant sa dernière ruse. De temps en temps, les
yeux dilatés d'épouvante, il croit voir l'enfer, et com-

mande des messes aux enfants de chœur. Mais Haakon et Skule sont là ; il les a fait venir à son chevet. Et en leur présence il brûle la lettre qui aurait décidé entre eux, meurt en les laissant rivaux à jamais, ayant légué à son pays la guerre interminable, comme un autre et infernal *perpetuum mobile*.

Eh bien ! puisque Haakon n'a pas plus de droits que lui, Skule essaiera d'être aussi l'homme heureux. Loin de lui ses scrupules d'homme timoré. Il a des amis, il se révoltera ouvertement contre son royal adversaire.

Il commence par le braver en face, désapprouvant hautement la façon dont le royaume est gouverné. Lui, Skule, saurait établir son autorité en divisant habilement ses sujets. Et c'est alors que Haakon lui dévoile sa grande pensée : des deux sous-royaumes, du Drontheim et du Birkebein, faire une seule patrie pour un seul peuple.

Maintenant Skule peut partir, il peut soulever contre Haakon la Norvège tout entière, il ne sera jamais pourtant l'homme heureux, parce qu'il connaît la grande pensée du roi et qu'il se sent moins grand que lui !

Il l'a compris, une nouvelle partie de la vérité vient de lui apparaître, il s'efforcera maintenant d'être grand et de faire sien le projet magnifique de son rival.

Il s'est fait proclamer roi, roi schismatique ; tout un groupe de partisans l'entoure. Mais il trahit à chaque instant les inquiétudes qui le rongent. Devant la multitude des courtisans, il est obligé de se faire tout à tous et d'affecter en soi une confiance immodérée. Mais il n'a pu régner avec une pensée qui fût la

sienne, et il a dû adopter celle de son rival; dans la seule idée capable d'étayer son ambition, il a reconnu le vrai roi. Désormais, si, dans l'épreuve du feu, le ciel ne s'est pas prononcé expressément pour Haakon, se prononcera-t-il pour lui, Skule, qui rêve d'abattre sa puissance, et qui vient de proclamer sa pensée?

Ces inquiétudes se trahissent toutes dans l'entretien symbolique qu'il a avec le Skalde Jatgejr[1] :

Le roi Skule. — T'est-il jamais arrivé de rencontrer une femme aimant l'enfant d'une autre, ayant non seulement de l'affection pour lui, ce n'est pas là ma pensée, mais le chérissant de toute la force de son âme?

Jatgejr. — De tels sentiments ne se trouvent que chez les femmes qui n'ont pas l'occasion d'aimer des enfants leur appartenant.

Le roi Skule. — Chez celles-là seulement?

Jatgejr. — Et surtout chez celles qui sont stériles.

Le roi Skule. — Chez celles-là surtout? Elles aiment les enfants des autres de toute l'ardeur de leur âme?

Jatgejr. — Cela se voit souvent.

Le roi Skule. — Et n'arrive-t-il pas quelquefois que l'une de ces femmes stériles fasse périr l'enfant d'autrui parce qu'elle n'en possède pas elle-même?

Jatgejr. — Oui, mais sa conduite est alors insensée.

Le roi Skule. — Insensée?

Jatgejr. — Certainement, car en tuant l'enfant, elle communique à la mère le don de souffrance.

Le roi Skule. — Crois-tu que ce don constitue un si grand bien?

Jatgejr. — Oui, Sire.

.

Le roi Skule. — ... Dis-moi, Jatgejr, comment es-tu devenu skalde? qui t'a enseigné la poésie?

Jatgejr. — La poésie ne s'apprend pas.

1. Un skalde est un troubadour islandais.

Le roi Skule. — Non ? Et d'où vient alors ta vocation ?

Jatgejr. — J'ai eu le don de souffrance, et c'est là ce qui m'a fait poète.

Le roi Skule. — C'est dans ce sentiment que tes pareils doivent chercher leur inspiration ?

Jatgejr. — Telle est, tout au moins, la source où j'ai puisé; d'autres s'adressent à la foi, à la volupté ou au doute.

Le roi Skule. — Au doute également ?

Jatgejr. — Oui, mais il faut pour cela une âme forte et saine.

Le roi Skule. — Et dans quel cas cette condition n'est-elle pas remplie ?

Jatgejr. — Quand on doute de son propre doute.

Le roi Skule (*d'une voix lente*). — Il me semble que c'est la mort.

Jatgejr. — Pis que cela, c'est le crépuscule.

.
.

Le roi Skule. — Qui a fait naître en toi le sentiment de la douleur, Jatgejr ?

Jatgejr. — Celle que j'ai aimée.

Le roi Skule. — Elle est morte ?

Jatgejr. — Non, elle m'a délaissé.

Le roi Skule. — Et c'est ainsi que tu es devenu poète ?

Jatgejr. — Vous l'avez dit !

Le roi Skule (*lui prenant le bras*). — Et que me manque-t-il pour que je devienne roi ?

Jatgejr. — Ce n'est pas le doute assurément; autrement, vous ne me poseriez pas une semblable question.

Le roi Skule. — De quoi ai-je donc besoin ?

Jatgejr. — Mais vous êtes roi, Sire !

Le roi Skule. — Es-tu à chaque heure du jour bien certain d'être poète ?

Jatgejr (*fixe sur lui pendant un instant un regard silencieux et dit*) : Avez-vous jamais aimé ?

Le roi Skule. — Oui, une fois... d'un amour brûlant, suave et criminel.

Jatgejr. — Vous avez une épouse ?

Le roi Skule. — Je l'ai prise pour qu'elle me donnât des fils.

Jatgejr. — Mais vous avez une fille, Sire, une fille douce et ravissante.

Le roi Skule. — Si à sa place je possédais un fils, je n'en serais pas réduit à te mettre dans la confidence de mes soucis. (*Eclatant*) : J'ai besoin d'avoir auprès de moi quelqu'un qui m'obéisse comme un instrument passif, dont la confiance soit inébranlable et qui me reste fidèle dans la bonne et la mauvaise fortune. Il me faut un homme qui ne vive que pour réchauffer mon âme des rayons de la sienne, qui meure le jour où je tomberai. Donne-moi un conseil, skalde Jatgejr!

Jatgejr. — Achetez un chien, Sire.

Le roi Skule. — Un homme ne pourrait-il remplir cet office?

Jatgejr. — Vous devriez le chercher longtemps.

Le roi Skule (*brusquement*). — Veux-tu jouer ce rôle auprès de moi, Jatgejr, et devenir mon fils? Tu recevras en héritage la couronne de Norvège. — Ce pays t'appartiendra si tu dis oui, si tu consens à consacrer ta vie à l'œuvre qui est le but de la mienne et à croire en mon étoile!

Jatgejr. — Et comment pourrez-vous être assuré de ma sincérité?

Le roi Skule. — Renonce à ta vocation de poète, ne compose plus de chants, et je ne douterai pas de toi.

Jatgejr. — Non, Sire, ce serait acheter trop cher une couronne.

Le roi Skule. — Réfléchis! Le sort d'un roi est préférable à celui d'un skalde.

Jatgejr. — Pas toujours.

Le roi Skule. — Ton sacrifice se bornerait à ceux de tes poèmes qui n'ont pas encore vu la lumière.

Jatgejr. — Ceux-là sont toujours les plus beaux.

Le roi Skule. — Mais j'éprouve le besoin, un besoin pressant d'avoir près de moi un être qui me voue la confiance la plus absolue! Un homme, un seul! Si je parviens à le posséder, je suis sauvé, je le sens!

Jatgejr. — Croyez en vous-même, et votre salut est assuré[1].

Ce ne sont que les hommes stériles qui adoptent la pensée d'autres hommes. Ceux-ci, les féconds, tout les grandit, la douleur et même le doute. — Ceux qui vivent d'emprunt souffrent sans résultat, et le doute les tue.

Et Skule doute. En va-t-il succomber? — Exaspéré, il s'en prend à tous les siens. Ce sont les autres qui ont douté de lui, et qui l'ont rendu si timoré. Et maintenant il appelle de tous ses vœux un être qui croie en lui pleinement, aveuglément.

Et le ciel l'exauce encore, comme si Skule devait trouver éternellement dans les circonstances l'appui et l'encouragement des faibles, et jamais dans son propre cœur la force tranquille de l'homme heureux.

Skule est roi, Skule ne désirait plus qu'un fils, un être qui eût pleinement confiance en lui. Or il l'a eu, ce fils, d'une femme ardemment aimée jadis, dans la passion de sa vingtième année et dans le péché. Et maintenant c'est son propre enfant qui vient à lui, lui révèle son nom et son origine, et, d'emblée, lui apporte son amour, et cette aveugle confiance qui fait réussir les forts.

Peter, c'est le nom du jeune homme, le secondera dans toutes les difficultés. Son père lui a fait part de son projet d'unir les deux sous-royaumes, et Peter, transporté par la magnificence de cette pensée, adore comme un dieu le rebelle sur son trône, et commet des crimes pour l'y maintenir.

1. Traduction de Jacques Trigant-Geneste, Acte IV.

Haakon s'est levé avec son armée et poursuit le roi schismatique. Sur tous les points du royaume la guerre éclate. Skule commence à mesurer son forfait ; ses soldats hésitent à combattre contre le roi élu après un miracle du ciel. Et Peter, qui croit seul aveuglément en son chef et en la magnifique pensée royale, décide de stimuler ses troupes par une consécration religieuse. Dans un monastère retiré, il va dérober l'arche de Saint-Olaf qu'aucun homme n'a osé toucher. Les religieux reculent d'épouvante, les soldats fuient devant le sacrilège ; mais lui, insoucieux de leurs cris, n'écoutant que sa foi ardente, montre avec enthousiasme à son père l'arche sainte qui consacre les vrais élus du ciel.

Devant la terreur de Skule, il comprend l'état d'esprit des soldats. N'importe! il croit en son père, il espère toujours, et ne consent à fuir avec lui que dans l'attente d'un retour des événements.

Haakon apparaît alors, entouré de ses fidèles alliés. Des habitants effrayés lui racontent ce qui s'est passé. Le roi consulte son armée et les siens, et devant tous ces témoins, condamne à mort le rebelle qui a voulu établir son royaume sur un sacrilège, l'impie qui a voulu faire mentir le ciel.

Tous l'ont entendu et ont juré de lui prêter assistance. La femme du roi, la propre fille de Skule, survient alors. On se tait devant elle. Seul, son époux lui révèle les terribles paroles qu'il a dû prononcer comme vengeur de Saint-Olaf et de la justice dans ses Etats.

La scène est de toute beauté.

Margrete, après une crise de douleur violente, n'hésite pas, elle non plus, et se prononce toute contre

son père, le schismatique sacrilège, pour le roi qu'elle a aimé et choisi avec tout son peuple.

Et au commencement de l'acte suivant, le ciel est traversé d'une immense épée de feu, une comète l'éclaire d'une flamme vengeresse. Le ciel lui-même vient de se déclarer pour l'homme heureux !

Skule, fuyant à travers les forêts, abandonné de tous les siens sauf de Peter, aperçoit la comète et frissonne de terreur. Alors il voit à côté de lui un moine livide comme la mort. Il le reconnaît, c'est l'évêque Nicolas, celui qui un jour lui a fait entrevoir la véritable supériorité de Haakon, mais qui, comme lui, ne l'a comprise qu'à demi. Et l'évêque renouvelle à Skule ses offres de service, mais cette fois en lui demandant l'âme de son fils. Et Skule éperdu s'enfuit de nouveau, s'enfuit dans l'horreur de la nuit, loin de l'ouvrier de damnation en qui il a reconnu Satan !

Il fuit vers le couvent d'Elsaeter, où par hasard sa femme et sa fille, l'épouse du roi, se sont réfugiées aussi pendant la guerre. Celles-ci, désespérées, l'entourent de leur tendresse. Et il songe que ses ambitions l'ont toujours fait haïr, et que ces deux femmes l'auraient aimé ; il comprend qu'il a laissé échapper le bonheur en le cherchant où Dieu avait mis celui d'un autre.

Un personnage entre alors. C'est Ingrid, la sœur qui a prédit à son ambition une fin tragique, et lui a juré de ne revenir qu'à l'heure du suprême danger.

Derrière la porte, on entend déjà les cris des gens qui poursuivent Skule. A l'intérieur les femmes font entendre leurs gémissements. Le cloître est assiégé, on veut la tête de l'ancien Jarl. Il se croit en sûreté

près de l'autel, mais dehors, les assassins crient déjà qu'ils ne respecteront le sacrilège en aucun lieu. Le tumulte et l'angoisse s'accroissent des deux parts. Et Haakon peut venir d'un instant à l'autre.

Mais Skule, lui, a compris ce qui lui est resté caché jusqu'alors. Pour être l'homme heureux, il faut être ce que l'on est, et ce que l'on doit être. Et Haakon devait être roi, tandis que lui devait obéir; Haakon a le cœur et le génie d'un souverain; lui n'en a que l'ambition.

Et ce Haakon l'a jugé et condamné. Et, navré, mais sûr de lui, il tiendra sa parole, il sacrifiera le père de son épouse aux intérêts du royaume et de la justice.

Eh bien non! Skule a tout compris tardivement, mais il a bien compris. Il doit quitter une vie où il n'a pas su tenir sa place, mais il peut mourir mieux qu'il n'a vécu, mourir sans ensanglanter les mains du roi, et pour la justice de son règne. Haakon va venir, il faut agir, le dernier dévouement, celui qui peut racheter une vie, n'attend pas....

Skule prend par la main son fils Peter, qui ne l'a pas abandonné, et lui dit : « Ne crains rien. » Puis il ouvre lui-même la porte et se présente à ses meurtriers....

Et Haakon, libre de crime, le roi sacré du ciel, apparaît, acclamé de tout son royaume de nouveau unifié, et ayant, toujours heureux, vaincu le roi schismatique, sur lequel il n'a pas seulement levé la main.

BRAND

La première des œuvres vraiment ibséniennes est, nous l'avons vu, la *Comédie de l'amour*. Cette pièce inaugure une longue série de satires, où toutes les hypocrisies de la société seront dévoilées. L'attitude d'Ibsen vis-à-vis du monde n'a jamais varié.

Catilina déjà était un drame de révolte. Nous avions remarqué en l'étudiant qu'il ressemble en cela à beaucoup d'œuvres juvéniles. Les jeunes gens ont tous leurs petites ou leurs grandes révoltes ; la générosité de leurs cœurs n'a pas encore été étouffée par les vulgaires réalités, leur idéal est intact. Et la première bassesse les frappe et les indigne.

Plus tard ils s'aperçoivent que d'autres ont eu leurs déceptions, que d'autres ont protesté inutilement. Et ils se résignent à leur tour, soit qu'ils aient réprimé leurs premières aspirations, soit qu'ils renoncent à lutter contre un monde plus fort qu'eux.

Ibsen, en vieillissant, a gardé son idéal de jeune homme, il n'a pas daigné en sourire comme tant d'autres. Et jamais, devant les vices du monde, il n'a consenti à capituler, à déclarer hypocritement la lutte inutile. C'est sa grande originalité.

Aussi toute sa vie, nous pouvons nous le repré-

senter, fût-elle une suite de froissements douloureux. La vie, dit-on, aplanit les aspérités de notre caractère ; elle nous rapproche de la société en nous façonnant à son image. Si c'est là son œuvre, dit Ibsen, il ne faut pas parler d'aplanissement, mais d'aplatissement. Il importe peu vraiment que nous reproduisions le type moyen de la société, si cette société est détestable. Et fût-elle bonne, nous n'aurions encore rien à gagner au sacrifice de notre individualité. Ainsi modelés par notre entourage, nous n'agirions plus que par contrainte ; or, tant qu'elles ne sont pas commises librement, les actions les plus utiles ne deviennent jamais de belles actions. C'est l'intention, dit-on, qui fait la valeur de nos actes. Si la société veut à notre place, si elle agit presque pour nous, toutes nos intentions sont sacrifiées. Nous aurons peut-être une utilité, comme les machines et les animaux domestiques ; une valeur morale, non pas.

Et la plus grande partie du théâtre d'Ibsen est destinée à montrer le peu de valeur morale d'êtres ainsi réduits à la mesure commune, et qui passent pour des hommes utiles.

Mais, en commençant cette critique impitoyable, il a voulu dire au nom de quel principe il l'excerçait. La plupart du temps et involontairement en contact avec le monde, il se livre à des accès de noire mélancolie. Beaucoup de ses œuvres en sont l'écho. Mais, une fois délivré de cette société qui le révolte, il peut imaginer l'homme tel qu'il le désire. Et dans *Brand* il nous a révélé tout son idéal.

Nulle part les intentions de l'auteur ne sont plus évidentes que dans cette pièce. D'où vient donc que, pour

beaucoup, elle inaugure dans l'œuvre du maître une ère d'étrangeté et d'obscurité ? Cela tient sans doute à ce que *Brand* est, précisément, un idéal, un être absolu dont nous avons quelque peine à partager les hautains point de vue. Nous sommes hommes, et ne savons pas toujours distinguer le surhumain de l'inhumain. Cela tient, plus encore, à des questions de forme. Dans d'autres drames, Ibsen a peut-être creusé plus profondément la réalité ; jamais il ne s'est élevé plus haut que dans celui-ci : il semble y avoir pressenti des procédés qui n'apparaîtront nettement que dans ses toutes dernières œuvres, celles de la période mystique. La pensée y est si vaste qu'elle rayonne sur tous les êtres et tous les objets, et leur prête une apparence de symboles, elle y est si complexe qu'elle va jusqu'à se contredire elle-même, et que la fin de *Brand* semble une réfutation du drame tout entier. Nous avons déjà signalé, au commencement de cette étude, ce caractère de l'œuvre ibsénienne. Malheureusement on a voulu s'attacher à la lettre des symboles, résoudre les contradictions, et c'est ainsi que l'on a créé autour de *Brand* l'incompréhension et la confusion.

Hélas ! nous savons si peu lire Ibsen simplement que je tremble, malgré ce petit préambule, de lui prêter encore des intentions qu'il n'a pas eues. Je m'efforcerai cependant de n'expliquer le drame que par ce qui y est, les actions des personnages que par leurs caractères, et les intentions maîtresses que par les idées expressément énoncées.

Essayons de regarder Brand par les yeux d'Ibsen, et nous aurons la meilleure explication de ses actes.

Considérons d'abord une chose : Ibsen n'a vu qu'un seul personnage. C'est Brand. La riche nature de Brand se développe peu à peu sous nos yeux. Tous les comparses sont des personnages épisodiques qui n'apparaissent que pour motiver un des actes du héros, lui donner occasion de s'affirmer, ou le mettre en relief par contraste. Ibsen s'est pour ainsi dire identifié à Brand et voit surgir réellement autour de lui, à mesure qu'il les évoque par la pensée, tous les acteurs du drame. Ceux-ci apparaissent, suscités au moment où nous sentons que Brand va songer à eux, soit qu'ils répondent à ses préoccupations, soit qu'ils forment avec elles un contraste direct, qui est encore un rapport.

C'est ainsi que nous-mêmes nous composons nos rêves. La réalité est abolie ; l'imagination seule travaille et fait lever autour de nous un peuple de figures irréelles, dont la présence est souvent injustifiée, mais qui, toutes, ont avec nos préoccupations un lien secret et logique.

Brand, dirais-je volontiers, est le rêve d'un homme de génie.

Aucune des scènes du premier acte, par exemple, n'appelle nécessairement la suivante ; elles forment comme une série de tableaux, et rien ne serait changé dans la suite si Brand, au lieu d'avoir vécu cette première partie du drame, l'avait simplement rêvée. Plus tard, il est vrai, les événements présentent entre eux un certain enchaînement, mais assez vague ; à la fin du drame, Ibsen jette complètement le masque, et une bonne partie du dernier acte est remplie par une véritable hallucination.

Evidemment une pièce ainsi conçue ne saurait être ce qu'on appelle une pièce d'action. Ibsen a surabondamment prouvé, dans les drames précédents, qu'il s'entend à corser une intrigue; dans *Brand* il prétend n'intéresser que par la beauté de sa pensée et par l'humanité de son héros. Le but d'une pièce est de retenir l'auditeur; la complication des événements, l'abondance des épisodes, l'action en un mot, n'est qu'un des moyens d'y parvenir, moyen inférieur, et dont un vrai dramaturge sait à l'occasion se passer. Certains hommes de théâtre, il est vrai, lui accordent une importance exceptionnelle; c'est qu'il peut seul rendre acceptables sur les planches des œuvres dénuées de talent. Qu'importe qu'un Ibsen se soit ou non soumis à certaines règles ineptes, inventées par les hommes de métier contre les écrivains nés, et propres uniquement à assurer le triomphe des médiocrités?

Le premier acte pose le personnage, le montre avant l'action. Brand a du monde trois visions successives, et à chaque fois il sent la lutte contre celui-ci plus nécessaire et plus imminente.

Nous le voyons d'abord sur un haut plateau couvert de neige, dans un brouillard lourd et épais. Il pleut. Les demi-ténèbres règnent. Brand est pasteur. Appelé au chevet d'une mourante, il traverse sous la pluie la plaine malsaine et traître; les névés sont minés par des ruisseaux. Le père et le frère de la mourante l'accompagnent; maintenant ils refusent de le suivre, alléguant que la croûte de neige durcie est mince comme une feuille, et qu'ils peuvent tous trois être engloutis.

Brand ne les écoute pas ; il avance toujours.

Les deux malheureux le conjurent de s'arrêter. — Retournez seuls, leur dit Brand : et il continue son chemin. — Mais le paysan a peur encore : si on le voit rentrer sans le pasteur, on l'accusera. — Et il essaie d'entraîner celui-ci, sans vouloir même se souvenir qu'il l'entraîne loin de sa propre fille, qui se meurt et demande un prêtre. Brand, indigné de tant de lâcheté, se détourne avec mépris du paysan. Celui-ci aurait donné tous ses biens pour le salut de sa fille ; mais au moment de risquer sa vie, il recule. Et Brand, pour la première fois, devant la nature menaçante, ce paysan qui l'abandonne et le devoir qui l'appelle, proclame sa célèbre sentence : « Quand tu aurais tout donné à la réserve de ta vie, sache que tu n'aurais rien donné ! »

Il est seul maintenant, déjà seul au commencement de sa carrière, dans la sainte colère qui lui aidera à l'accomplir.

Voici un second tableau. Un chant gracieux se fait entendre au loin, il se rapproche. Ce sont deux fiancés, qui se sont arrachés à des fêtes splendides, qui sont partis avec un rêve de bonheur, et croient trouver dans tout ce qui les entoure la joie qui les inonde. Ils se représentent la vie comme une course enchantée, et, s'ils parlent de la mort, c'est pour se figurer un paradis rempli des mêmes félicités. Le soleil les précède partout où ils vont, le danger n'existe pas pour les heureux, et ils prennent la nature, les hommes et Dieu à témoin de leur bonheur ! Jamais Ibsen n'a eu de plus poétiques accents pour célébrer la joie de vivre.

Mais Brand s'éloigne des deux fiancés. Eux et lui voient la vie tout différemment. Eh! quoi? la joie est-elle donc interdite, et ne peut-on traverser sainement le monde qu'en y brandissant la torche de l'enfer? Erreur! Brand veut apporter la joie aux hommes, mais la vraie joie, celle qu'ils se donnent à eux-mêmes, et non celle qui leur vient des autres ou du hasard. Or la vie est favorable à Eynar et à Agnès, et ils chantent; et ils osent faire de Dieu le garant de ce bonheur, et de l'éternité le prolongement infini de leur agréable badinage! — La vie peut leur reprendre leur sérénité, et alors que feront-ils, quand ils s'apercevront que le hasard leur a seul dispensé leurs heures d'ivresse, et que leur bonheur n'était pas *en eux?* Nous ne sommes heureux que quand nous sommes ce que nous voulons être : ce que tu es, dit Brand, sois-le pleinement; la bacchante est idéale et l'ivrogne est ignoble; car la bacchante s'enivre parce qu'elle le veut, l'ivrogne parce que la passion le contraint. Et si nous voulons remercier Dieu d'un bonheur, remercions-le d'avoir mis en nous la volonté; avec elle nous ne chercherons pas mille satisfactions passagères, nous briserons peut-être ce que les hommes appellent notre joie; mais à ce prix nous nous serons trouvés nous-mêmes, nous aurons réalisé notre nature dans le seul bonheur inébranlable. — L'autre Dieu, celui que l'on remercie des vaines satisfactions d'un jour, nous pouvons le maudire dans la détresse; et Brand, le prêtre austère, laisse les fiancés à leur bonheur menacé, et court où sa vocation l'appelle, pour faire revivre le vrai Dieu, et enterrer celui qu'on n'adore qu'aux heures de plaisir....

Eynar veut reprendre son jeu, mais Agnès ne se joint plus à lui : elle a cru voir le prêtre grandir tandis qu'il parlait....

Maintenant Brand nous apparaît au haut d'une côte, sur une petite plateforme rocheuse, d'où il voit son village natal. Déjà il en aperçoit l'église. Mais alors Gerd, la folle, à la poursuite d'un vautour imaginaire, aborde le prêtre, et lui parle d'une autre église plus belle, plus haute que celle du village, d'une église cachée dans la montagne, et faite de neige et de glace. C'est à celle-là qu'elle veut aller ; et la pauvre folle, hantée au fond de la même idée que Brand, ne cesse de meurtrir ses pieds sur les glaciers à la recherche de son introuvable église. Brand doit descendre dans la vallée, où sa vocation l'appelle ; il accorde un regard sympathique à cette petite Gerd, amoureuse comme lui des hauts sommets, et qui s'égare dans les chimères. Il poursuit son chemin en plaignant la folle, et sent qu'elle lui ressemble un peu. Il a vu des êtres bien différents ; aucun ne l'a entièrement compris. Il lui manquait d'être méconnu pour se sentir inébranlable. Et maintenant qu'il a repu ses yeux de la folie du monde et que tous l'ont abandonné, lui seul connaît sa mission et va l'accomplir.

Tel est le premier acte. Avant de poursuivre mon analyse, j'éprouve le besoin de mettre en garde encore contre les interprétations trop abstraites, trop précises, la recherche du symbole jusque dans les plus menus détails. Ibsen est un philosophe et un poète, c'est entendu, et c'est parce qu'il voit la réalité de très haut qu'elle lui apparaît comme symbolique. Mais c'est toujours *la réalité* qu'il envisage. D'autres,

des imitateurs, préoccupés avant tout du sens idéal de leurs œuvres, se sont laissé entraîner, consciemment ou non, à en fausser la vraisemblance pour les ployer à leur thèse. Ibsen ne cède pas à cette tentation, ses personnages sont vivants d'un bout à l'autre, le sens de ses drames en dût-il être obscurci ou même changé. Dans cette intelligence d'élite, le respect de la réalité s'accorde admirablement avec le plus haut idéalisme. Ibsen pressent que l'ensemble tout entier des phénomènes n'est que le masque ou le symbôle d'une vérité supérieure, et que chaque réalité qui le compose peut être insignifiante par elle-même, ou rayonnante comme symbole de la pensée éternelle.

Seulement les êtres et les choses, dans *Brand*, revêtent si naturellement cette signification mystique qui les dépasse qu'on est toujours tenté de les considérer comme des abstractions, quitte à se heurter plus tard à d'insurmontables difficultés. Si Eynar et Agnès, par exemple, ne sont qu'un symbole de l'insouciance, on ne comprend plus pourquoi cette même Agnès devient plus tard la femme de Brand. Un autre personnage, qui a tout particulièrement excité la verve des commentateurs, c'est la petite Gerd, la folle des glaciers. Ibsen a eu l'heureuse idée de placer près de Brand un être doux et naïf qui lui ressemble, le dépasse même par l'enthousiasme mystique, mais demeure impropre à toute action dans la réalité. Le contraste de ces deux êtres, comme leur ressemblance, jette parfois de la lumière sur la pièce tout entière. Gerd vit près de la nature ; elle s'exprime en images ; elle rêve d'une église plus belle que celle des villes, taillée dans les glaciers étincelants, au sein de la libre na-

ture; d'autres fois, elle est obsédée par l'idée d'un vautour qu'elle veut détruire, et qui semble représenter pour elle tout ce qu'elle redoute, tout ce qui est vil ou cruel. Rien de plus simple. Mais on a voulu voir dans cette folle, cette église de glace et ce vautour, les choses les plus extraordinaires. Parce que Gerd possède, à un degré excessif, certaines tendances de Brand, on a voulu faire d'elle une incarnation du radicalisme révolutionnaire, de son église de glace je ne sais quel culte nouveau; son vautour serait le conservatisme, et l'avalanche qu'elle finit par déchaîner répondrait, à ce qu'il paraît, à la révolution et au nivellement social.

Ce sont des imaginations de ce genre qui ont créé autour de l'œuvre d'Ibsen une regrettable légende d'obscurantisme. Aussi était-il nécessaire d'en faire justice avant de continuer.

Brand, au contact d'êtres très différents, a achevé de se trouver lui-même, il s'est trempé pour la réalité. Voyons à présent quel chemin il s'y fraie.

Le voilà dans un pauvre village, où sévit une famine meurtrière. Le bailli est en train de faire des distributions de vivres et de recevoir des dons. Eynar, toujours accompagné d'Agnès, s'est déjà dépouillé de tout ce qu'il possédait. En apercevant Brand, le bailli fait appel à sa générosité. Mais le pasteur lui tient un étrange langage. Ce n'est pas du pain qu'il doit donner aux hommes; le malheur qui les frappe est une bénédiction de Dieu, car il peut réveiller leurs volontés et leurs âmes. Ah! s'il s'agissait de sauver une âme, on verrait de quoi Brand est capable! Mais il n'aidera personne à soulager le corps aux dépens

de l'âme. Violente irritation parmi la foule, Brand est conspué, et, sur le fjord, s'élève une tempête épouvantable, comme pour faire écho à ses prédications de malheur. Au même instant, les événements viennent rappeler à Brand son audacieuse promesse : tout pour sauver une âme. Une femme arrive affolée : son mari, dans l'horreur de la misère, a vu rouge, a frappé son enfant ; puis il a porté la main sur lui-même. Mais il n'est pas mort, il passe une horrible agonie, dans l'épouvante de son action, et hurle qu'il est damné ! Qui sauvera son âme ? — Son âme ! Brand a bondi. Qui traversera le fjord avec lui ? — Et, pendant ce temps, la tempête a grandi sur les eaux, le vent soulève des lames monstrueuses. — Qui traversera le fjord ? — Toute la foule recule, il ne s'agit pas de sauver la vie de cet homme, il ne s'agit que de son âme. Brand se tourne vers la femme affolée, ils partiront seuls. Et la femme recule, elle-même n'a plus le courage ! — Personne ? Brand partira seul, seul encore, dans l'immuable et effrayante solitude que lui a faite sa mission. Le fjord n'est plus qu'un gouffre fumant qui terrorise la foule, et reste ouvert pour recevoir l'homme seul ! — Eh bien ! non, une femme se présente, c'est Agnès, qui vient de comprendre le prêtre ; tous deux s'embarquent pour la terrible traversée, et si Dieu les ramène à l'autre bord, Brand ne sera plus seul ! Et l'embarcation s'élance sur les flots, sous les yeux de la foule atterrée, tandis que, tout là-haut, Gerd, qui ne songe qu'à son église de glace, hurle et lance des pierres aux passagers de la tempête !...

Ici, une petite difficulté : pourquoi Gerd lapide-t-

elle Brand? — Comme on s'obstine à voir en Gerd un personnage symbolique, on n'a pas manqué d'expliquer la scène allégoriquement. Brand serait l'individualisme, dont Gerd représenterait une exagération, quelque chose comme l'esprit révolutionnaire. Il arrive un moment où ces deux tendances, semblables dans leur origine, se séparent; c'est à cette séparation que nous assisterions. — Mais on ne voit pas pourquoi le divorce devrait éclater précisément à cette heure, pas plus d'ailleurs que la manière dont il aurait été préparé.

La difficulté vient justement de la signification symbolique dont on a affublé Gerd; on a oublié qu'elle est une folle, qu'elle a pu se laisser troubler par les cris de la foule, la tempête, et l'audace des voyageurs, et mêler sa voix au tumulte des éléments. Bien plus, si nous cessons de voir en elle une sorte de thèse marchante et parlante, nous pressentirons à son acte un mobile très humain et très finement observé. Oui, il y a entre elle et le prêtre une antipathie secrète : d'emblée elle a deviné que, esprit aventureux comme elle, Brand ne croit pourtant pas à son église de glace, à son vautour et à toutes ses naïves chimères; elle sait que, plus sain d'esprit, il aura plus d'action sur les hommes; et elle lui en veut de lui ressembler et d'être pourtant séparé d'elle par toutes ces nuances. Ces deux esprits parents ne sont pas complètement amis. Et Ibsen, en artiste consommé, fait éclater le ressentiment de Gerd dans cette tempête terrible où le prêtre se lance pour la première fois dans l'action, où toute une foule l'acclame, mais où il porte déjà à son bord celle qui peut être un premier attachement aux joies de la terre.

Voilà Brand à l'action.

Et si grand est le prestige d'une individualité puissante, que les paysans engourdis se sont sentis réveillés. Voilà le pasteur qu'il nous faudrait, disent-ils. Et ils délèguent à Brand un messager, pour lui demander d'exercer son ministère parmi eux.

Leur village est un pauvre petit trou, isolé et infécond. Des rochers le surplombent et semblent l'écraser. Le soleil y apparaît rarement, et les paysans ne lèvent pas les yeux vers le ciel, absorbés par le labeur dur et ingrat de la terre.

Brand a rêvé d'un grand peuple à conduire, d'une place au soleil vaste comme ses ambitions, et de discours fulminants sous les voûtes des cathédrales. Non, il ne suivra pas le messager, il a une vocation à remplir. Le paysan répond au prêtre par la phrase qu'il a si souvent proclamée lui-même : « Quand tu donnerais tout à la réserve de ta vie, sache que tu n'aurais rien donné. » Puis il s'en retourne avec l'humilité des pauvres abrutis; et Brand, qui le regarde partir, remarque qu'il a déjà repris son allure engourdie, et porte sur son dos courbé la marque indélébile d'un esclavage séculaire.

Mais devant ce paysan, le prêtre, se leurrant pour la première fois d'un sophisme, vient de faillir à son inflexible « tout ou rien ». Et le messager du petit peuple peut s'en aller courbé, il a eu le temps de dire une parole de vérité, et de laisser Brand avec un remords !

Brand médite. Et soudain la créature qui lui tient du plus près par les liens du sang, et dont il s'est toujours senti irrémédiablement séparé, sa mère apparaît. Sa mère elle-même est une de ces paysannes abâtar-

dies, incessamment courbées vers la terre avare. Pièce à pièce, elle lui a arraché des trésors, elle est devenue riche ; seulement l'argent qu'elle a su faire fructifier, elle le tient d'un mari mort comme elle a vécu, dans l'âpre attachement aux biens terrestres. La mère est là, maintenant, vieillie, riche et sordide, et pressentant sa fin. Elle est venue voir son fils, son héritier, celui qui vivra et possèdera après elle. A sa mort ses biens terrestres ne seront pas perdus, et elle couve des yeux celui qui en jouira encore.

La vieille avare a songé à tout, et elle a fait de son fils un prêtre. Ainsi, elle s'en ira un jour en laissant tous ses biens dans sa famille, et son âme à Dieu sous la bénédiction d'un prêtre.

Mais le prêtre s'est redressé : son intercession est inutile, si la femme ne se présente pure à Dieu. Si elle ne renonce à tous ses biens terrestres, si elle ne se dépouille entièrement avant sa mort, le fils ne pourra rien pour la mère !

Elle est donc devant lui, avec sa richesse rejetée, sans héritier, — et trop avare néanmoins pour acheter de tout cet inutile trésor l'apaisement de sa conscience. Et elle s'en retourne comme elle était venue ; le fils l'a presque reniée, le prêtre s'est déclaré impuissant !

Mais il médite encore. Il vient de voir sa mère succomber à la soif de l'or. Tous ces paysans qu'il a réveillés un instant vont retourner aussi aux biens terrestres, et c'est à eux, oui, c'est à eux que cette femme égarée ressemblait tout à l'heure !

Oui, Brand comprend à qui il se doit. Et cette fois il accomplira encore son devoir, sans hésitation et sans fausse excuse. Et s'il jette ensuite à la tête de ses

paroissiens son terrible « tout ou rien, » il le fera en songeant orgueilleusement qu'il en a été la première victime.

Près de lui, Agnès, qui l'a suivi, semble s'abandonner à un rêve prophétique : elle aperçoit la terre plus grande, le peuple plus fort dont rêvait Brand. Elle voit les grandes foules soulevées par la parole du prêtre, les grandes énergies stimulées et le progrès en marche.

Mais Brand aperçoit le petit peuple qui lui a envoyé son messager, de pauvres paysans relevant un instant leurs fronts fatigués vers le ciel. Il voit sa mère qu'il peut sauver peut-être. Et il comprend que les grandes actions dont parle Agnès peuvent être accomplies dans l'obscurité, que sa vocation de grand orateur peut être sacrifiée, et que le devoir est là où le lui a montré l'ignorant paysan : Brand restera dans le petit village!

Il restera. Mais a-t-il livré la lutte suprême? Non! le sort lui en prépare une plus terrible. Ce n'est pas seulement une vocation qu'il aura à sacrifier pour rester parmi ceux qui l'ont appelé; c'est son propre enfant. En effet, Brand et Agnès se sont mariés. Ils ont un fils, le petit Alf, qui est toute leur joie. Et le climat du nord est meurtrier à cet enfant. Le médecin l'a déclaré. Il a dit aux parents affolés : Partez. Et Brand, cette fois, songe à quitter sa paroisse, à s'affranchir d'une obligation que ses fidèles même ne lui imposeraient plus, hanté de la suprême pensée de sauver son fils après avoir sacrifié sa mère!

Mais en même temps tous les motifs qui, jadis, l'ont retenu dans le pauvre village lui sont rappelés par les

circonstances, dont le terrible déroulement semble tenir moins du hasard que d'une fatalité infernale, et où Brand doit voir l'œuvre d'une Providence inflexible et grandiose.

Sa mère est morte, morte sans donner tout son bien aux pauvres. Elle en a offert d'abord les trois quarts, puis les neuf dixièmes. Mais Brand a continué à se déclarer impuissant comme prêtre là où la femme refuse le sacrifice. Et, le cœur déchiré, il l'a laissée mourir loin de lui. Mais les vivants restent, les vivants qu'il peut sauver. Sa présence est nécessaire dans la petite ville.

Puis un homme survient, qui met le prêtre au courant des rumeurs de l'endroit. On raconte que, enrichi par l'héritage de sa mère, il va quitter la contrée pour les grands centres. Et Brand, à qui le médecin a conseillé de partir, comprend qu'en obéissant il fera douter de lui et, que les maximes implacables qu'il a proclamées ne fructifieront plus que scellées du suprême sacrifice.

Et alors Gerd la folle, Gerd l'exaltée, comme le souffle de l'esprit, arrive on ne sait d'où, et tient à Brand épouvanté les propos qu'il a tenus autrefois à ses paroissiens : tu ne sais pas donner tout ou rien, toi aussi, tu as une idole. Et la folle, hallucinée, distingue l'idole de Brand, elle la voit emmaillotée dans un manteau bien chaud; de l'extrémité du vêtement sortent deux petits pieds d'enfant, l'idole a la forme du petit Alf !

Alf! le petit Alf! Brand n'ose plus écouter la bohémienne exaltée. Mais, seul, il entend dans son propre cœur les mêmes paroles.

Alf est mourant. Mais sa mère a expiré dans le péché, et toute la paroisse peut l'imiter, si le prêtre ne veille ; — mais, s'il part, tous penseront qu'il est allé où l'appelait son caprice et riront de son douloureux tout ou rien ; — mais la folle a dénoncé dans l'enfant la dernière idole, et Brand, pris de terreur, ne peut renier ces paroles d'une insensée. Et il prend le petit Alf, il le tend vers le ciel comme sa dernière offrande, en face de sa femme épouvantée et d'une vie brisée, et il accomplit jusqu'au bout le sacrifice que Dieu autrefois n'avait pas osé demander tout entier à Abraham !

Avant d'étudier les deux derniers actes du drame, arrêtons-nous un instant, discutons. Aussi bien est-ce Ibsen lui-même qui nous y convie, car Brand, dans la pièce, ne manque pas de contradicteurs.

Ce sont surtout des fonctionnaires qui sont opposés au prêtre. Ces êtres d'esprit étroit et de routine ne sont pas faits pour plaire à un homme qui pousse jusqu'à ses dernières conséquences le culte de l'individualisme. Ibsen a apporté, à les croquer dans leur infatuation naïve et leurs manies, toutes ses qualités de réaliste clairvoyant et ironique.

Voyez l'effarement du bailli, au moment où Brand, malgré l'effroyable tourmente, a traversé le fjord pour porter les dernières consolations à un mourant. Effarement légitime : le moribond n'était pas du district de Brand ! Le magistrat serre tous ses papiers, signe d'ordre, et foudroie d'une parole officielle l'homme qui vient de risquer sa vie, et qui n'a pas fait le bien selon la règle !

Il est ridicule. Mais ce qu'il y a de piquant, c'est que, dans le fond, il a raison, et qu'Ibsen paraît s'en être douté. Où irions-nous si chacun mettait le nez dans les affaires du prochain, sous prétexte que celui-ci s'en tire mal? Sommes-nous si sûrs de le bien juger? Quand Brand n'est pas admirable, il doit être cruellement indiscret, et on n'est admirable sans une défaillance qu'au théâtre.

Ecoutez encore le bailli discuter avec Brand : de même, dit-il à peu près, que chaque individu doit agir dans sa sphère et respecter l'ordre établi, il doit introduire l'ordre dans sa vie. Il doit y avoir une heure pour le travail et une heure pour l'idéal. Brand, lui, veut introduire l'idéal dans tous les moments de la vie. Il a tort. Et le bailli oppose à la conduite du prêtre anarchiste son propre exemple. Il travaille aux heures de travail. Mais, dans les jours de fête, il sait faire la part de la poésie, et célèbre en périodes enguirlandées les exploits du roi Bele, l'ancêtre glorieux de ses administrés. Il sait faire frémir d'une ardeur belliqueuse tout son petit peuple paisible et bien ratissé. Et tenez! au moment même où il parle, il est en mal d'un vaste projet, il songe à éblouir ses électeurs par une idée de poète; il veut construire un grand lazaret, où on traite la maladie du crime.

Construire? Brand justement a un projet analogue. Avec l'argent de sa mère défunte, il veut édifier une nouvelle église.

Le magistrat bondit d'indignation : mais le peuple a une vieille église, qui est très bonne. Il faut songer à l'avantage pratique des administrés. C'est justement, lui semble-t-il, ce que le prêtre n'a jamais

très bien compris. Il ne suffit pas de prêcher l'idéal, il faut aussi envisager le côté matériel de la vie.

Evidemment, en principe, Brand a raison. Si l'idéal n'est pas une chimère, il doit rayonner dans toutes les actions des hommes, et les plus modestes peuvent porter l'empreinte d'un grand caractère. Mais encore ne sommes-nous pas certains que le lazaret du bailli soit moins utile que la nouvelle église du prêtre. Ce dernier, heureusement, n'a pas à répondre à cette objection. Le bailli, opportuniste avisé, voyant le pasteur bien entêté dans son projet, finit par l'adopter avec lui, célèbre avec enthousiasme les beautés futures de son édifice, et se prépare tout doucement à partager avec lui la gloire de l'entreprise.

Si Brand n'avait à discuter qu'avec le bailli, la partie serait belle.

Mais il reçoit d'autres remontrances plus graves. Deux messagers sont venus l'informer de l'état désespéré de sa mère. Pourquoi Brand ne s'est-il pas rendu à son chevet ? « Tant qu'elle ne s'est pas décidée à sacrifier tous ses biens pour le salut de son âme, dit-il, je ne puis rien faire pour elle. » Le premier messager a annoncé pourtant qu'elle se dépouillait des trois quarts de sa fortune pour les pauvres, le second parle des neuf dixièmes. Et Brand refuse d'accourir à son appel. Va, lui disent les deux messagers, Dieu sera moins dur que toi.

Et le médecin arrive, qui confirme les paroles des deux hommes. Le prêtre reste inflexible. Et le médecin parle comme les deux messagers : Dieu sera plus charitable que toi.

N'avons-nous pas maintenant envie, nous aussi, de condamner Brand, comme ses interlocuteurs ? Il

manque de charité. Qu'a-t-il à répondre à ce reproche ? Il dira que l'idée de la charité est exploitée par les âmes faibles, que ceux qui comptent sur elle n'ont rien fait pour la mériter, que, si l'indulgence est belle, elle est débilitante. Ecoutez-le plutôt :

Brand. — Il n'y a pas de mot qu'on traîne dans la boue comme le mot charité. Avec une ruse diabolique on en fait un voile pour masquer l'absence de la volonté, et la vie devient un jeu de coquetterie. A-t-on assez d'un sentier abrupt et glissant, on l'abandonne pour suivre l'amour. Préfère-t-on le grand chemin, on s'y engage par amour. Voit-on le but, mais craint-on de combattre, on compte vaincre quand même par l'amour. S'égare-t-on tout en connaissant le vrai, on a un point de repère, l'amour !

. .

Un homme. — Dieu n'est pas aussi dur que toi. (*Il s'en va.*)
Brand. — Oui, cet espoir malsain a assez contribué à la perte universelle. Quand vient la mauvaise passe, on a des élégies ou des transes pour amadouer le juge. C'est tout simple ! Il ne peut en être autrement. On connaît son homme, n'est-ce pas ? Tout ce qu'il fait indique que le vieux n'est pas difficile à manier.

. .

Le docteur. — Sois humain, tel est notre premier commandement.
Brand (*levant la tête*). — Humain ! parole lâche qui sert de mot d'ordre à la race ! Prétexte exploité par tous les pauvres sires qui manquent de courage et de volonté pour agir, masque du trembleur qui craint de tout risquer pour vaincre, abri de tous les pleutres qui faillissent à une promesse suivie de lâches regrets. Ames de nains qui de l'homme faites un humanitaire ! Dieu a-t-il été humain envers Jésus-Christ ? Ah ! s'il avait été le fils de votre Dieu, il aurait crié grâce au pied de la croix, et l'œuvre de rédemption aurait doucement abouti à quelque sublime protocole [1].

1. Traduction du comte Prozor, acte III.

Mais, ce ne sont là que des paroles.

Ah! cette fois, le reproche est plus grave. Tous peut-être nous l'avons formulé tout bas : Brand manque de charité!

Que répondra-t-il?

Il répondra en faisant une nouvelle victime : Brand n'a pas seulement laissé mourir sa mère, il va sacrifier son enfant. N'allons-nous pas tous l'appeler père dénaturé et théoricien barbare? Mais le prêtre a le cœur déchiré; dur pour les autres, voici le moment de l'être pour lui-même. Et il accomplit le sacrifice. Et cette fois il est si terrible que nous sommes bien forcés de reconnaître qu'il croit ardemment à son « tout ou rien, » qu'il y a en lui moins d'orgueil personnel que de fermeté sublime, et qu'il n'a pu sacrifier le plus grand des bonheurs qu'à la plus belle des idées!

Abordons maintenant le fameux quatrième acte du drame. Les scènes entre le prêtre et sa femme sont sans doute les plus émues, les plus sublimes, qui soient sorties de la plume du grand Norvégien.

La vocation de Brand est avortée, la mère de Brand est morte, l'enfant de Brand est mort. Les deux époux ont-ils bien tout sacrifié? Non, il leur reste tous leurs souvenirs; involontairement leur pensée erre sans cesse autour du petit tombeau. Agnès, surtout, la femme au cœur débordant, parle à tout propos de son petit garçon mort de froid. Et Brand garde auprès d'elle un silence oppressé, et lourd des mêmes regrets....

Quoi? des regrets? ils n'ont donc pas fait le sacri-

fice joyeusement ? Qui songerait à voir là un péché ? — Eux-mêmes encore. Maintenant ils n'osent plus s'abandonner à leur mélancolie; leurs regrets, c'est un peu de leur volonté qui n'appartient pas à Dieu; le sacrifice est incomplet. Et Brand, dans sa maison de deuil, songe qu'il a proclamé toute sa vie l'inanité des demi-sacrifices, que, s'il garde en son cœur un seul regret, son martyre est inutile, et qu'il vient de faire périr son enfant sans avoir rien donné au Dieu qui avait tout demandé !

Brand. — Tu es pâle.
Agnès. — Et lasse, à bout de forces ! Comme je t'ai attendu, impatiente, inquiète ! Puis, j'ai rassemblé quelque peu de verdure, oh ! bien peu : des rameaux conservés depuis cet été pour l'arbre de Noël, son buisson, comme je l'appelais. C'était pour lui et je lui en ai fait une couronne sur.... (*Elle éclate en sanglots.*) Regarde, elle disparaît presque sous la neige. O Dieu !...
Brand. — Là ! au cimetière....
Agnès. — Oh ! ce mot !
Brand. — Essuie tes larmes.
Agnès. — Oui, Brand, oui, aie un peu de patience ! Mon âme saigne encore, la blessure est si fraîche ! Je n'ai ni force ni courage. Oh ! mais cela ira mieux, quand ces jours seront passés. Tu verras, je ne me plaindrai plus.
Brand. — Est-ce ainsi qu'on fête la venue du Seigneur ?
Agnès. — Non, je le sais, mais prends patience ! Songe donc ! Si beau, si florissant au dernier Noël, et cette année, emporté, emporté.... (*Elle frissonne.*)
Brand (*avec force*). — Au cimetière !
Agnès (*poussant un cri*). — Ah ! ne prononce pas ce mot !
Brand. — Il faut le crier à pleins poumons ! Il faut le jeter aux rochers ! Qu'il mugisse comme la vague qu'ils renvoient.

AGNÈS. — Il te fait souffrir toi-même plus que tu ne voudrais le montrer. Je vois sur ton front la sueur que ce mot t'a coûté.

BRAND. — C'est de l'eau du fjord que la rame a fait jaillir.

AGNÈS. — Et cette goutte à ta paupière? Est-ce de la neige qui fond? Oh non! elle est trop chaude. Elle a sa source dans ton cœur.

BRAND. — Agnès, ma femme, résistons, soyons fermes l'un et l'autre. Unissons nos forces, conquérons le terrain pied à pied! Ah! j'étais un lutteur, là, sur le fjord. La tempête submergeait les écueils, étouffait le cri des mouettes; au milieu du golfe, la grêle fouettait notre faible esquif porté par l'eau glaciale. On entendait gémir le mât, les planches, les cordages. La voile, trempée par l'écume, n'était plus qu'un chiffon que le vent secouait. De tous côtés, sur le bord, on voyait des écroulements d'avalanches. Chez mes huit hommes, le sang se glaçait dans les veines. On eût dit huit cadavres dressés dans leurs cercueils. Moi seul, au gouvernail, je me sentais grandi : je commandais à tous et, comme en un baptême, la main de celui qui m'appelle oignait mon front pour l'épreuve.

AGNÈS. — Des tempêtes à braver, une vie de combats, ce n'est rien, c'est facile! Oh! mais pense à moi, dans ce pauvre nid dévasté où les heures sont si longues! Pense à moi qui ne sais rien de la lutte, qui ne vois pas une étincelle d'action. Pense à moi qui reste là, tremblant de me souvenir, ne pouvant oublier!

BRAND. — Pas d'action, toi? Jamais ta vie n'a été aussi grande qu'à présent. Ecoute : je te dirai ce qui me soutient dans la peine. Souvent mes yeux se troublent, mon cœur saigne et mon esprit s'affaisse. Je n'entrevois qu'une joie : c'est de pouvoir pleurer, pleurer! Alors, Agnès, alors Dieu m'apparaît, et je le vois plus proche que je ne l'ai vu, si proche que, un pas de plus, je serais près de lui. Et j'ai soif de me presser contre son cœur de père, de m'abîmer comme un enfant dans la chaude étreinte de son bras puissant.

AGNÈS. — Ah! Brand, que ne peux-tu le voir toujours

ainsi, sentir en lui un Dieu qui se laisse toucher, un père plutôt qu'un maître !

Brand. — Non, Agnès ! Dans ces conditions, je ne pourrais combattre pour lui. Il faut qu'il m'apparaisse grand et fort, dominant le monde. Les temps l'exigent, parce qu'ils sont petits. Oh ! mais toi, tu peux le contempler de près, comme un père chéri, cacher ta tête dans son sein, te reposer en lui quand tu es fatiguée et t'en aller après, plus heureuse et plus forte, avec un reflet de Lui dans tes yeux, avec un rayon d'auréole que tu feras descendre sur moi qui aurai souffert et lutté. Vois-tu, Agnès, une telle communion, c'est l'essence même du mariage. L'un doit combattre, tonner et défendre l'œuvre sainte et l'autre guérir ses blessures. Alors seulement on pourra dire en toute vérité que les deux ne font qu'un. Depuis l'heure où, tournant le dos au monde, tu as audacieusement joué ton existence et m'a suivi comme une épouse, ta mission est là. Combattant à outrance sous les feux brûlants du jour, sentinelle immobile au milieu des nuits glacées, j'attends de ta main un breuvage rafraîchissant et un manteau qu'elle glissera doucement sous l'acier de ma cuirasse et qui me réchauffera le cœur. Non ! ce n'est pas là un misérable rôle.

Agnès. — Il est encore au-dessus de mes forces, car toutes mes pensées tiennent à un souvenir. Tout cela me semble encore un songe. Laisse-moi gémir, laisse-moi pleurer, tu m'aideras ainsi à me retrouver moi-même, à reconnaître mon devoir. Cette nuit, Brand, en ton absence, je l'ai vu entrer dans ma chambre, les fleurs de la santé sur ses joues. Doucement, à petits pas d'enfant, il s'avançait vers mon lit, vêtu seulement de sa petite chemise blanche et me tendait les bras. Il souriait et il appelait sa mère, comme s'il eût dit : « Réchauffe-moi ! » Oh ! comme je tremblais !

Brand. — Agnès !

Agnès. — Oui, comprends-tu, l'enfant avait froid ! Oh ! c'est qu'il fait froid là-bas, sur l'oreiller de bois où il repose !

Brand. — Le cadavre est sous la neige, mais l'enfant est au ciel.

Agnès (*s'écartant de lui*). — Oh! comme tu remues sans pitié ma blessure au milieu des douleurs et des transes! Ce que tu appelles si durement le cadavre, pour moi c'est encore l'enfant. Corps et âme se confondent. Je ne puis les distinguer comme toi. Ils ne forment qu'un à mes yeux. Cet Alf qui dort là, sous la neige, c'est mon Alf, c'est lui que je vois.

Brand. — Il faudra plus d'une fois remuer tes blessures pour t'en guérir.

Agnès. — Oui, mais sois patient, Brand. On peut me conduire par la douceur et non par la violence; sois mon appui, mon soutien, et que ta parole se fasse douce pour moi. Cette voix qui tonne en parlant aux âmes dans les moments suprêmes où leur salut se décide n'a-t-elle donc pas de doux accents pour endormir une douleur farouche? Ne connais-tu pas de paroles de vie et de lumière? Le Dieu que tu m'as fait connaître est comme un roi dans sa haute citadelle; comment lui conter mon humble deuil de mère?

Brand. — Aimerais-tu mieux parler au Dieu que tu connaissais avant moi?

Agnès. — Jamais, jamais, je ne retournerai à lui! Et cependant, quelquefois, un regret me saisit : je me sens attirée là-bas, vers le soleil, vers la lumière! Il est si doux d'être portée au lieu de marcher pliée sous le faix. C'est là ce qu'on enseignait jadis. Tout ici est trop grand pour moi, toi, ta mission, ta volonté, ton envergure, le but que tu poursuis, les étapes qui y mènent, le fjeld qui surplombe ma tête, le fjord qui arrête mes pas, la douleur, le souvenir, les ténèbres, le combat[1].

Et ce ne sont pas seulement des regrets qu'il faut abandonner. Agnès a gardé quelques pauvres objets, qui appartenaient au petit disparu. Ce sont ses seuls

1. Acte IV. Traduction du comte Prozor.

souvenirs. Et elle les passe en revue avec attendrissement.

Mais alors, comme si les suprêmes scrupules de Brand prenaient figure subitement, apparaît une bohémienne en haillons, portant sur son bras un nourrisson. Elle entre en coup de vent, et dit à Agnès : Partage avec moi, mère riche !

BRAND. — Agnès ?

AGNÈS. — Oui.

BRAND. — Tu comprends ton devoir.

AGNÈS (*avec effroi*). — Brand ! A cette femme ? jamais !

LA FEMME. — Donne, donne, donne tout ! Tissus de soie et loques de rebut. Rien n'est trop mauvais ni trop bon, pour peu que ça lui serve de maillot. Bientôt son âme s'éteindra. Que son corps, du moins, dégèle avant qu'il meure.

BRAND (*à Agnès*). — Tu entends le puissant appel au sacrifice.

LA FEMME. — Tu as de quoi vêtir ton propre enfant. Dis ? n'as-tu rien pour le mien, pour l'habiller vivant et l'envelopper mort ?

BRAND. — N'est-ce pas une voix d'en haut qui nous avertit par cette bouche ?

LA FEMME. — Donne !

AGNÈS. — C'est un sacrilège, un crime contre le petit mort.

BRAND. — Il n'aura rien atteint si son chemin finit au tombeau.

AGNÈS (*brisée*). — Que ta volonté s'accomplisse ! J'arracherai mon cœur et l'écraserai sous mes pieds. Femme, viens et prends, nous partagerons mon superflu.

LA FEMME. — Donne !

BRAND. — Partager, Agnès, partager ?

AGNÈS (*avec une énergie sauvage*). — On me tuera plutôt que je ne me laisserai tout enlever ! Vois, j'ai cédé pied à pied ! Maintenant, je ne veux plus ! C'est assez de la moitié ; elle n'exige pas davantage.

Brand. — Etait-ce trop du tout quand il s'agissait de toi ?

Agnès (*donnant*). — Viens, femme, tiens, prends la robe que mon enfant portait à son baptême. Voici la jupe, l'écharpe, la casaque, utile la nuit contre le froid. Voici la petite capeline de soie. Il n'aura pas froid avec cela. Prends, prends tout, jusqu'au dernier lambeau.

La femme. — Donne !

Brand. — Agnès, as-tu tout donné ?

Agnès (*donnant encore*). — Tiens, femme, voici le manteau royal qu'il portait au baptême du sacrifice !

La femme. — Bon ! je vois que le tiroir est vide. Si l'on était loin maintenant ! Allons, je l'envelopperai sur l'escalier ; et puis sauvons-nous avec toutes les hardes ! (*Elle s'en va.*)

Agnès (*demeurant un instant immobile en proie à une lutte intérieure, enfin elle demande*). — Dis-moi, Brand, est-ce juste d'exiger encore plus ?

Brand. — Dis-moi d'abord, ce terrible sacrifice, l'as-tu fait volontiers ?

Agnès. — Non.

Brand. — Ce que tu as donné est tombé à la mer ; la dette pèse encore sur toi. (*Il veut sortir.*)

Agnès (*le laisse arriver jusqu'à la porte, puis elle s'écrie*). — Brand !

Brand. — Quoi ?

Agnès. — J'ai menti. Vois, je me repens et m'humilie. Tu ne te doutes de rien. Tu crois que j'ai tout donné ?

Brand. — Eh bien ?

Agnès (*retirant de son sein un petit bonnet d'enfant tout chiffonné*). — Tiens ! voici encore quelque chose.

Brand. — Le bonnet ?

Agnès. — Oui, arrosé de mes larmes, humide des sueurs de son agonie et, depuis lors, conservé sur mon cœur.

Brand. — Reste donc soumise à tes dieux. (*Il veut sortir.*)

Agnès. — Attends !

Brand. — Que me veux-tu ?

AGNÈS. — Oh ! tu le sais ! (*Elle lui tend le bonnet.*)
BRAND (*s'approchant d'elle sans le prendre*). — Volontiers?
AGNÈS. — Volontiers!
BRAND. — Donne-moi le bonnet. La femme est encore sur l'escalier. (*Il sort.*)
AGNÈS. — Dépouillée, dépouillée du dernier lien qui me rattachait à la terre ! (*Elle se tient un instant immobile. Peu à peu son expression change, un rayon de béatitude illumine ses traits. Brand rentre; elle vole joyeusement au-devant de lui, se jette à son cou et s'écrie*) : Je suis libre, Brand, je suis libre*[1]* !

Libre ! oui, cette fois Agnès a tout donné, et maintenant c'est elle, la femme douce et résignée, qui trouvera à elle toute seule la pensée la plus profonde de la pièce : dépouillée de tous les biens et de toutes les convoitises, elle a vu Dieu !

Oui, mais elle ne tient plus à la vie. Le coup qui l'a mise en présence de Dieu a brisé son être terrestre. Elle a tout compris : le principe de Brand n'est pas de la terre. Elle mourra pour lui prodiguer un suprême avertissement et lui laisser entrevoir au delà la suprême victoire. Elle lui léguera l'exemple de la mort et l'entière solitude, la dernière souffrance qui doit alourdir et achever de glorifier son sévère tout ou rien ! Celui qui a vu Jéhova doit mourir !

Brand est seul maintenant. Et il s'aperçoit encore que toute son œuvre est manquée.

L'église, à la construction de laquelle il a consacré toute sa fortune, et qui, après la mort de sa femme, a été le seul intérêt de sa vie, l'église est trop petite !

[1]. Acte IV. Traduction du comte Prozor.

Ses paroissiens, il est vrai, sont en admiration devant les majestueuses proportions de l'édifice, mais Brand y étouffe. Inutile de le dire, le prêtre ne parle pas de la grandeur matérielle de l'église, et ce dont il se plaint, c'est de n'avoir su malgré tout réaliser qu'une œuvre humaine.

Ses paroissiens ne lui donnent pas plus de satisfaction que son église. La routine étroite continue à tenir ces êtres asservis, à étouffer toute tentative individuelle. Les discours du bailli sont aussi platement pratiques que jadis, et ses administrés ne s'élèvent pas plus haut que lui. Ecoutez, entre le bedeau et le maître d'école, ce dialogue où revit toute l'âme timorée des fonctionnaires :

Le bedeau. — Chut !
Le maître d'école. — Qu'y a-t-il ?
Le bedeau. — Silence !
Le maître d'école. — Tiens, on joue de l'orgue.
Le bedeau. — C'est lui.
Le maître d'école. — Qui cela ? Le prêtre ?
Le bedeau. — Oui.
Le maître d'école. — Ma foi, il se lève de bonne heure !
Le bedeau. — Je ne crois pas que le lit de notre pasteur ait été défait cette nuit.
Le maître d'école. — Vraiment ?
Le bedeau. — Eh non ! cela ne va plus. Depuis son veuvage, quelque chose le ronge intérieurement. Il cache son chagrin, c'est sûr ; seulement, de temps en temps, on le voit se trahir. Son cœur déborde comme un vase trop plein. Ecoutez ce jeu : ne semble-t-il pas, à chaque accord, qu'il gémit sur la perte de sa femme et de son enfant ?
Le maître d'école. — Oui, c'est comme s'il s'entretenait avec eux.
Le bedeau. — On dirait quelqu'un qui souffre, un autre qui le console.

Le maître d'école. — Hem! si on osait s'attendrir?

Le bedeau. — Oui, si l'on n'était pas fonctionnaire!

Le maître d'école. — Ah! si ce n'étaient ces liens, ces égards....

Le bedeau. — Oh! si l'on osait envoyer plume et livres au diable.

Le maître d'école. — Et si l'on cessait d'être raisonnable, et si l'on osait sentir, bedeau!

Le bedeau. — Mon ami, personne ne nous voit... sentons.

Le maître d'école. — Non, ce serait inconvenant. Nous ne pouvons descendre dans la sphère du commun. On ne peut être deux choses à la fois, dit le prêtre; on n'est pas homme et fonctionnaire. En toutes choses nous n'avons qu'à copier notre bailli.

. .

Le bedeau (*montrant la campagne du doigt*). — Voyez quel fourmillement! Tous accourent, grands et petits.

Le maître d'école. — Oui, par milliers. Mais quel silence!

Le bedeau. — Cependant, c'est comme un tonnerre qui roule, comme un bruit de mer houleuse.

Le maître d'école. — C'est le cœur du peuple qui s'agite. On les dirait pénétrés de la grandeur des temps, on les dirait en marche vers un champ d'élection, appelés à changer de Dieu. Ecoutez... où est le prêtre? Je suis tout saisi, je voudrais me cacher.

Le bedeau. — Moi aussi! moi aussi!

Le maître d'école. — Il y a des moments où l'on ne sait ce qui se passe en vous. On a beau se sonder, on ne trouve pas le fond. On avance, on recule, on voudrait s'élancer....

Le bedeau. — Mon ami!

Le maître d'école. — Ah! mon ami!

Le bedeau. — Hem!

Le maître d'école. — Parlez! Vous n'osez pas?

Le bedeau. — Je crois vraiment que nous sentons!

Le maître d'école. — Hein? Pas moi!

Le bedeau. — Ni moi non plus! on ne condamne personne sur un seul témoignage.

Le maître d'école. — Nous sommes deux hommes, vous et moi, pas deux petites sottes. Bonjour! La jeunesse de l'école m'attend. (*Il s'en va.*)

Le bedeau. — Je rêvais comme une bête. Me voici de nouveau raisonnable, rassis, fermé comme un registre. A un autre travail, celui-ci est fini, et l'oisiveté sert d'oreiller au diable[1].

Et Brand comprend que son œuvre est manquée. Eh bien! il fera une dernière tentative. Cette église dont il rêvait de faire le sanctuaire de son Dieu à lui n'est après tout qu'une église officielle. Il faut entraîner le peuple loin de tout ce qui est officiel et réglé, dans la libre nature, et, de là, commencer la lutte contre les conventions. — Et il est si éloquent qu'il parvient à convaincre ses paroissiens. Maintenant toute la foule le suit, décidée à lever enfin la tête dans une nouvelle vie indépendante. On dirait qu'Ibsen a voulu donner à son héros un dernier triomphe terrestre avant de le précipiter. Au pied de ce nouveau calvaire, il a fait lever cet autre jour des Rameaux; le combat qui lui sera fatal est celui qui l'a le plus rapproché de la victoire; et le prêtre désabusé traverse cette heure de gloire comme le noyé revit, dans une vision suprême, tous les bonheurs qui ne reviendront plus.

Mais la faim, la fatigue ne tardent pas à décourager le peuple. On entoure Brand, on lui pose des questions terriblement positives, auxquelles il n'a rien à répondre. Alors arrivent encore le bailli et le doyen. Avec de vagues promesses, ils parviennent à gagner

1. *Brand*, acte V. Traduction du comte Prozor.

les autres fonctionnaires, l'armée des fonctionnaires enrôle le peuple, et toute la masse s'en retourne, à la suite des personnages officiels, vers la terre absorbante et les routines du passé.

Plus seul qu'avant, bafoué, lapidé, reste Brand.

Alors commence l'admirable développement de la fin.

Sur la montagne solitaire, dans une sorte de vision, Brand retrace à grands traits l'histoire du monde. Il voit les hommes de tout temps asservis, soit à d'autres hommes, soit à leurs passions. La soif de l'or surtout a fait des ravages. La fumée du charbon ensevelit les cités maudites, l'or enfoui au fond de la terre fascine les mineurs de son éclat infernal. Mais de pires jours encore se lèvent sur la terre. Après la soif de l'or, celle de la gloire ; l'homme, vain de ses richesses, a pu l'être de son intelligence ; le loup de la raison se dresse sur la terre, assourdissant les consciences de ses aboiements. Les avides et les ambitieux se livrent sur le globe un furieux combat, et pendant ce temps, la conscience n'a pas de champion, et Brand est au bout de sa vie!

Et justement alors, quand le monde lui est apparu dans sa hideuse nudité, il se demande si ce monde n'a pas eu raison. Celui-ci a cheminé aveugle, et Brand finit dans le doute! N'a-t-il pas, après tout, passé à côté du bonheur? N'a-t-il, peut-être même, pas failli à la grande loi de la charité? D'autres le lui ont reproché.

Quels sont ces chœurs invisibles qui chantent autour de lui, quelles voix tentatrices évoquent le bonheur qu'il n'a pas eu? Maintenant Agnès, mainte-

nant le petit Alf réapparaissent comme dans un songe. Nous ne sommes pas morts, disent-ils, tu n'as fait qu'un mauvais rêve. Es-tu prêt à accomplir encore une fois le long et douloureux sacrifice?

Le dernier moment de l'existence de Brand en est comme le résumé grandiose, et, en quelques minutes, le malheureux prêtre est appelé à consommer une seconde fois tous les actes courageux et épouvantables de son passé, tandis que tous les êtres qu'il a connus, corrigés ou sacrifiés, portent un doute suprême sur l'opportunité de son tout ou rien!

Et il sort vainqueur de la lutte, il trouve la force de crier qu'il a eu raison. Maintenant il y a quelqu'un auprès de lui, Gerd, la pauvre folle. Mais cette folle aperçoit Brand avec le regard d'une inspirée. Hallucinée, elle comprend vaguement ce qui se passe en lui. Elle le reconnaît d'abord pour le prêtre. Mais soudain elle s'écrie : non, tu n'es pas le prêtre, tu es l'homme simplement, avec toutes ses faiblesses. Enfin elle comprend que ce prêtre, humain pourtant, et qui a souffert, est peut-être chargé d'une mission supérieure, et elle croit saluer en lui le rédempteur!

Et à ce moment, le brouillard se dissipe, et Gerd peut montrer à Brand son église de glace, qu'elle a enfin atteinte. Le vautour, la bête malfaisante, apparaît aussi, et cette fois elle le tue d'un coup de fusil.

Mais alors, déchaînée par le coup de fusil, descend de la montagne une terrible avalanche. Brand va mourir. A-t-il au moins fait une œuvre sur la terre ou meurt-il inutile?

L'avalanche descend, impétueuse, comble tout le vallon, où Brand est englouti. Seule une voix domine

le tumulte, et crie sur tous ces débris : Dieu est charité !

Cette fin a donné lieu aux commentaires les plus bizarres. Le coup de fusil de Gerd, destiné à tuer le vautour, mais déchaînant l'avalanche meurtrière, représenterait la révolution sociale, née d'une idée de liberté, mais entraînant ses promoteurs eux-mêmes dans une universelle catastrophe. C'est chercher bien loin. Dans ce dénouement admirable, Ibsen s'est certainement soucié bien moins d'agencer des symboles que de traduire l'exaltation qui s'emparait de lui. Brand a livré le suprême combat, il est sans attache avec la terre, et c'est alors qu'il voit apparaître la fille des hauteurs. Gerd elle-même, en proie au même délire mystique, aperçoit tous ses rêves réalisés : l'église de glace est devant elle et le terrible vautour est tombé à ses pieds. Mais cet enthousiasme même explique la fin des deux illuminés, de l'inspirée qui, au comble de ses vœux, n'attend plus rien de la terre, et du prêtre qui a accompli son œuvre et sait que « celui qui a vu Jéhova doit mourir. »

Mais que signifie cette voix surnaturelle qui, sur la dépouille de l'homme inflexible, proclame la charité de Dieu ? Faut-il y chercher un démenti divin à la doctrine de Brand ? Doit-on penser plutôt que la charité céleste effacera les erreurs du prêtre au nom de la grandeur de ses intentions, ou même qu'elle peut en faire sortir un jour une vertu rédemptrice ?

Ne cherchons pas à en rien conclure de trop précis. L'auteur lui-même n'a pas voulu se prononcer. Il a certainement passionnément admiré son héros. Mais Brand, tout en étant grand, se serait-il trompé ? Ibsen

l'a vu à l'œuvre et n'ose répondre. Mais, en finissant, il nous suggère l'idée de la charité divine, qui peut être la condamnation de Brand, sa réhabilitation — ou sa récompense !

PEER GYNT

Qui n'a entendu, une fois au moins, la jolie musique que Grieg a composée pour le *Peer Gynt* d'Ibsen? C'est elle au fond qui a rendu ce titre populaire dans nos pays. Mais on ignore souvent quels sont les épisodes que cette musique gracieuse et fantastique est destinée à illustrer : on se doute qu'il s'agit d'une œuvre de fantaisie un peu folle, d'une aimable invention peuplée de personnages légendaires et promenée dans des pays de rêve. Et on ne s'explique pas quel rapport il peut y avoir entre une telle pièce et des drames sévères comme les *Prétendants à la couronne* ou *Brand*.

Il est probable, comme le dit le comte Prozor, que l'auteur a voulu se reposer, dans cette capricieuse féérie, des drames austères et serrés que nous venons de nommer; et la nouvelle pièce s'en distinguera justement par l'apparente folie du sujet et par une composition un peu lâche.

Mais ce prétendu délassement est devenu une des œuvres profondes d'Ibsen; au lieu d'être une simple bluette, c'est une fantaisie énorme, et la plaisanterie, qui n'est pas encore amère comme dans le *Canard sauvage*, s'y enfle parfois en un éclat de rire de géant.

Seulement le *Peer Gynt*, si libre d'allures, si décousu dans son homogénéité, est une œuvre très déconcertante. Certains aphorismes, certaines expressions revenant avec insistance donnent la perpétuelle impression que les folies de Peer Gynt ne sont pas là uniquement pour nous amuser, que, sous cette fantasmagorie de tableaux, sous ce débordement monstrueux de turlupinades, l'auteur cache toute une philosophie. Mais cette philosophie, qui devrait constituer l'unité de l'œuvre, se dérobe chaque fois que nous croyons la trouver. Tout ce qui a l'apparence d'une pensée est immanquablement compris et appliqué de travers par tous les personnages de la pièce, et surtout par cet incorrigible Peer Gynt, dont l'imagination déforme toutes choses, dont les propos sont parfois d'un pédant et la plupart du temps d'un blagueur, et dont les actions sont toujours d'un grand enfant terrible.

Nous ferons de notre mieux pour mettre cette œuvre dans le jour qui lui est propre.

D'abord, — et je m'excuse de revenir sur ce point si souvent, — gardons-nous de toute interprétation symbolique trop précise. N'allons jamais croire que tel ou tel personnage représente une entité philosophique. De pareils types ne peuvent être vivants, ou, s'ils le sont, c'est justement parce qu'ils dépassent l'idée qu'ils doivent incarner. Ce symbolisme à la lettre serait la mort de l'art.

Non, s'il y a une pensée dans l'œuvre, elle doit jaillir de l'action même. Le poète imagine ses personnages bien vivants, et ce n'est qu'ensuite qu'ils lui semblent pouvoir, par moment, symboliser une idée, de même

que la nature a été créée concrète et vivante, et n'est qu'après coup revêtue de symboles par les poètes.

Ainsi on a voulu voir dans Solvejg le symbole du repos du foyer. Pourquoi chercher si loin? Solvejg est une jeune fille, plus tard une vieille petite commère, qui n'a jamais eu qu'un amour dans le cœur. Quiconque y voit autre chose se condamne à ne rien comprendre au *Peer Gynt* tout entier.

Ensuite, pour bien se rendre compte de la pensée d'Ibsen, il faut distinguer soigneusement ce qui, dans son œuvre, est en vue d'un but spécial, et ce qui n'est qu'un procédé généralement employé.

Pour connaître le procédé du dramaturge à ce moment de sa vie, nous n'avons qu'à consulter son œuvre précédente.

Brand, disions-nous, présente tous les caractères d'un rêve; et nous en avions vu maints exemples. Or Peer Gynt présente ces mêmes caractères encore beaucoup plus accusés : comme il arrive dans les songes, les idées du héros prennent corps subitement; il lui suffit de penser à une personne pour qu'il la voie apparaître; on passe d'un lieu à un autre avec une étonnante facilité; et les personnages, comme ces figures étranges qui hantent nos cauchemars, ont des apparences effrayantes et fantastiques.

Et, de même qu'en songe, tous les événements se groupent autour du songeur, et n'ont de sens que pour lui et que par lui, ici, tous les éléments du drame se rapportent à un seul être, qui les suscite pour ainsi dire au gré de sa fantaisie.

Le personnage central, dans la pièce qui nous occupe, est Peer Gynt. Je crois que nous l'aurons comprise

tout entière si nous la considérons d'un bout à l'autre à travers son héros.

Peer Gynt, dit-on, est le type du Norvégien, comme John Bull, par exemple, est le type de l'Anglais. A côté d'un cynisme amusant et inné, Peer Gynt a bien une certaine idéalité nuageuse qui semble répondre à notre représentation de l'âme du Nord. Mais d'autre part, il a, incontestablement, le comique un peu forcé de beaucoup de ces types nationaux : John Bull, Münchausen, Ülenspiegel, Tartarin. Rien par contre de l'austérité d'un Hamlet, d'un Faust, ou même d'un Siegfried (de Wagner), types nationaux aussi.

Le premier acte nous présente notre homme des pieds à la tête.

Nouveau Tartarin, Peer ment comme il respire, et ment si bien qu'il finit par se tromper lui-même. Il sent d'ailleurs que ses inventions n'auront pas crédit tout de suite, et, pour leur donner une apparence de réalité, multiplie les détails précis, les traits pittoresques ; et il se trouve souvent que ce qui est aperçu par lui en imagination est beaucoup plus exactement *vu* que ce qui l'est en réalité, dans le trouble de l'action. Aussi le récit fabuleux de Peer est-il un chef-d'œuvre de couleur et de vie :

Paf! je tire. Le bouquetin roule par terre. Alors je lui saute sur le dos, lui saisis l'oreille gauche et vais lui plonger mon couteau entre les épaules, quand, tout à coup, le monstre pousse un rugissement, se dresse sur ses quatre pattes, jette plusieurs fois sa tête en arrière, me fait tomber le couteau de la main et, m'emprisonnant les reins entre ses cornes, comme dans un étau, bondit avec moi à travers le fjæll de Gendin....

Le connais-tu ce fjæll, d'un demi-mille de long, cette arête aiguë comme une faulx, aboutissant à une pente abrupte, toute en éboulements, en névés ? Des deux côtés, un roc à pic descendant droit, jusqu'au fjord, sinistre, vertigineux et profond de treize cent aunes ? Lancés sur cette crête, la bête et moi, nous fendions l'air. Jamais je n'avais enfourché pareille monture ! On eût dit que nous galopions vers le soleil. Au-dessous de nous, dans l'abîme, des aigles aux ailes brunes semblaient voler en arrière, comme des fétus emportés par le vent. Tout en bas, je vis un énorme glaçon se briser contre la côte, et pas le moindre bruit ne me parvint. Seuls, les démons du vertige, chantant, dansant en rond, m'emplissaient les yeux et les oreilles....

Tout à coup, sur un point de cette crête escarpée, une volée de perdrix cachée dans un creux se leva, caquetante, effarée sous les sabots du bouquetin. Celui-ci fit un demi-tour, et d'un saut mortel se précipita dans le gouffre ! Derrière nous la sombre falaise, devant nous un abîme sans fond ! Nous fendîmes d'abord une couche de brouillard, puis une nuée de mouettes qui, poussant des cris de peur, s'envolèrent aux quatre vents. Nous descendions comme un trait. Tout au fond j'aperçois une tache brillante, blanche comme un ventre de renne. Mère ! c'était notre propre image reflétée par le lac tranquille et qui, vers la surface des eaux, montait du train foudroyant qui nous emportait nous-mêmes [1].

Et vous croyez Peer au bout de ses inventions ? — Point du tout, il trouve encore deux ou trois histoires non moins invraisemblables à conter à sa mère, et, de fil en aiguille et de hâblerie en hâblerie, finit par lui confier son suprême projet, qui manque la jeter à la renverse : il sera roi, empereur !

Il n'est pas moins inconsidéré en actions qu'en

1. *Peer Gynt*, acte I. Traduction du comte Prozor.

paroles. Il apprend qu'une certaine Ingrid, qui lui a fait jadis les yeux doux, célèbre le jour même ses noces avec un autre. Et le voilà qui parle d'aller chez Ingrid et de semer le trouble dans la noce. Et comme sa mère veut l'en dissuader, il la transporte dans ses bras ; puis, fatigué, et comme elle se débat encore, il s'éloigne après l'avoir hissée sur un toit de moulin pour l'empêcher d'ameuter les voisins !

Tout cela ne manque pas de gaieté et de mouvement.

Et Peer Gynt est arrivé à la noce. Là, grande agitation. La farouche Ingrid s'est enfermée dans sa chambre et refuse d'ouvrir à son époux. Peer, dont la réputation n'est plus à faire, est regardé de travers. Mais il n'en a cure ; du reste, il est gris, et, à un moment donné, il enlève la mariée à la barbe des invités épouvantés, et de l'infortuné marié, qui l'avait supplié d'apprivoiser sa femme.

Il s'agissait du reste simplement de berner tout le monde, et, après avoir séduit Ingrid, Peer l'abandonne bel et bien. Elle l'injurie, après l'avoir suivi. De même Aase, la mère, a tantôt pour son vaurien de fils des injures, tantôt, quand elle le sent en danger, de tendres précautions. Tel est Peer, exubérant et calculateur, imaginatif et terre à terre, effronté et timide, un être qui n'est jamais soi ; et ceux-mêmes qui l'approchent ne savent s'ils le haïssent, l'aiment — ou le méprisent.

Or, voici qu'au moment même où il préparait son mauvais coup, pendant la noce, fugitif et presque à son insu, vient d'éclore en lui un sentiment profond. Et ce sera le meilleur de toute sa vie ; un jour il y

reconnaîtra la seule signification de son passé capricieux et vide ; et ce jour sera son jour de rédemption. Solvejg, « les yeux baissés sur sa jupe blanche et sur ses escarpins, marchait en tenant d'une main le tablier de sa mère, de l'autre un livre de cantiques enveloppé dans un mouchoir. » Le grand dévergondé a remarqué cela. Dès lors il y a dans sa vie quelque chose qui l'empêchera d'être vide. Et c'est, au milieu de toutes les folies dont il s'étourdit, un amour qu'il a à peine senti, et un bonheur qu'il n'a eu que la force de rêver.

Mais n'appuyons pas trop sur cette rencontre ; Peer Gynt, lui, l'a déjà oubliée. Il continue à courir les aventures et à songer tout éveillé. Etendu sur le dos, il se voit de nouveau empereur, et rêve de pompes princières et d'hommages de grands potentats.

Ou bien il est assailli par des idées libertines. Et il aperçoit sur la colline trois filles qui chantent et dansent, en quête des petits trolls avec qui elles font l'amour. Les voit-il en imagination ou en réalité ? Nul ne le sait, pas même le poète, qui continue à nous entraîner dans son fantastique tourbillon de rêve.

Puis, c'est une étrange femme en vert qui lui apparaît. Peer Gynt l'aborde, lui parle d'amour, et se donne pour un fils de roi. La femme en vert est aussi fille de roi ; son père est le légendaire roi de la montagne, le roi de Dovre. Il est vrai que Peer est en haillons et que sa visiteuse est vêtue d'herbes et d'étoupes. Mais tout cela n'est qu'une apparence, et tous deux parlent de gagner le domaine du roi de la montagne sur un gigantesque pourceau accouru tout exprès pour les transporter.

C'est à ce moment que se place la scène bien connue

du Dovre, pour laquelle Grieg a écrit un des meilleurs morceaux de sa partition. Rappelez-vous cet intermède étrange, coupé à intervalles réguliers par des coups de tymbales sourds, comme des explosions lointaines au fond des cavernes, tandis que les notes sautillantes des violons se poursuivent à des hauteurs fantastiques, se mêlent et s'éparpillent. C'est l'endiablée danse des trolls, dans la grotte sonore qui tremble des détonations de la montagne.

Peer Gynt arrive poursuivi par ces petits génies malfaisants; on l'accuse d'avoir séduit la fille du roi; l'un le mord à la cuisse, l'autre lui tire les cheveux, un troisième veut lui couper le doigt. Enfin, le vieux roi de la montagne survient en personne, les exclamations éclatent de toute part, les gnômes, les trolls, les nixes font des grimaces derrière son dos; et Peer Gynt, entré étourdiment dans la caverne endiablée, s'apprête à soutenir de son mieux la présence de ce roi de fantasmagorie, au milieu de ses lutins griffus.

Le roi est d'ailleurs fort bien disposé à son égard et s'apprête à lui abandonner son trône et sa fille, à la condition qu'il se fasse troll. Mais quelle est la différence d'un homme et d'un troll? Peer répond tant bien que mal à cette question du roi, qui lui vient en aide : l'homme, dit ce dernier, a pour devise : sois et reste toi-même; le troll dit simplement : suffis-toi à toi-même.

Que signifient ces aphorismes? Faut-il y chercher la pensée philosophique de l'œuvre? Gardons-nous-en. Que le *Peer Gynt* revête une pensée profonde, j'y consens. Mais l'expression de cette pensée y prend elle-même un tour fantastique; l'œuvre fourmille

d'obscurités voulues, dont on ne sait si ce sont des mystifications ou des profondeurs de trolls.

Ces trolls se moquent des hommes, et de Peer Gynt en particulier ; ce sont de petits génies égoïstes, méchants et persifleurs ; et, en ce moment, à leur égoïsme grossier, ils prêtent je ne sais quel air de philosophie, ils l'enveloppent de formules en aphorisme, destinées à mystifier peut-être moins ce sot de Peer Gynt que tous les commentateurs d'Ibsen.

Peer Gynt, lui, n'y attache pas trop d'importance. On exige qu'il devienne semblable aux petits trolls, soit. Il veut bien vagabonder et griffer comme eux. Mais voilà ! à la fin le roi a trop de fantaisies. Qu'on lui attache une queue, ornée d'une cocarde de soie, passe encore. Mais le vieux de Dovre parle déjà de lui griffer l'œil pour lui faire voir les choses de travers.

Il ne lui reste plus qu'à fuir.

Le roi ne l'entend pas ainsi, et lance tous ses lutins contre celui qu'il accuse d'avoir séduit sa fille et de l'avoir laissée enceinte. Peer proteste en toute sincérité. Mais nous sommes dans le monde des trolls. Une simple pensée libertine, une convoitise déjà oubliée a tout à coup des conséquences énormes, qu'on ne pouvait prévoir. Il se frotte les yeux, il n'est plus sûr de se bien souvenir. Autour de lui, une foule d'êtres extraordinaires lui reprochent des fautes qu'il n'a commises qu'en idée, et dont l'effet surgit brusquement tangible. C'est bien là le caractère d'un cauchemar, où les craintes se réalisent à peine conçues, et où toutes les mauvaises pensées portent des fruits.

Le vieux de Dovre, indigné, a ordonné de le jeter

contre un mur pour qu'il y fût broyé, et tous les petits trolls le poursuivent, le mordent, l'égratignent dans l'ombre où il se débat.

Puis soudain, comme une basse à tout ce tintamarre discordant, une grosse voix enrouée; la nuit se fait subitement, et tous les petits trolls s'enfuient. Et Peer se trouve tout seul, avec un adversaire qu'il devine terrible, qu'il entend partout autour de lui, et qu'il ne voit pas. Qui es-tu, lui demande-t-il avec effroi? Et la voix de l'ombre répond : le grand Courbe. Et Peer reste saisi, les cheveux hérissés, épouvanté devant ce nom vide de signification et louche comme une obsession de cauchemar.

Le grand Courbe est encore un héros des légendes scandinaves; comme son nom l'indique, il est coutumier des moyens tortueux : le grand Courbe triomphe sans frapper, dit-il lui-même. Ibsen a repris ce personnage, sans rien changer à son caractère légendaire; je ne vois aucune raison de croire, avec ses commentateurs, qu'il ait voulu en faire un symbole de l'hypocrisie sociale. Une parole du croquemitaine norvégien vient d'ailleurs encore obscurcir cet incident. A la question de Peer Gynt : « Qui es-tu ? » il n'a pas répliqué d'emblée par son nom. Il a commencé par faire cette étrange réponse : « Je suis *moi-même*. » Pour la seconde fois déjà, nous nous trouvons en présence de cette expression. Le roi de Dovre, on s'en souvient, vient de dire à Peer : « L'homme a pour devise : sois et reste toi-même; le troll a pour devise : suffis-toi à toi-même. » Et ces mots : « Je suis moi-même » reviendront encore fréquemment dans la bouche des personnages les plus divers, et sans que la raison en soit

toujours bien saisissable. Tâchons donc d'éclaircir la chose une fois pour toutes.

Si, au lieu de chercher à comprendre la pièce discursivement, à expliquer chaque mot par une intention symbolique et consciente, nous nous abandonnons à notre impression, nous ne tardons pas à nous sentir entraînés dans une sorte de tourbillon de songe. N'en doutons pas, c'est bien ce que voulait Ibsen. Peer Gynt nous apparaît comme un rêveur éveillé, et tous les personnages qui l'entourent, comme des figures de sa fantaisie. Peer Gynt obsédé d'une idée verra naître autour de lui tout un monde en proie à sa hantise. Et c'est ce qui arrive. Dans le fouillis de sensations qui l'assaillent, et où il ne distingue plus la part de la réalité de celle de l'imagination, il commence à se demander s'il demeure réellement lui-même. Il est un de ces malades dont la personnalité s'est dédoublée, mais qui gardent un vague et quelquefois poignant pressentiment de leur folie. Et déjà tous les êtres qui l'approchent lui semblent partager sa propre hantise et se chercher eux-mêmes. Tous ceux qu'il rencontre, et qu'il interroge désespérément, lui disent : « Je suis moi-même, » souvent sans raison, parfois au rebours du bon sens, simplement parce que tout ce qui entoure Peer Gynt vit au branle de son imagination et doit reproduire le délire de ses préoccupations.

En ce moment d'ailleurs, il n'a pas le temps de s'élever à des considérations transcendantes. Le grand Courbe erre autour de lui, les ténèbres sont traversées de vagues bruits d'ailes, la voix de tout à l'heure converse avec d'invisibles oiseaux; et Peer, qui sent le

danger partout et ne le voit nulle part, frappant autour de lui et n'atteignant que le vide, étourdi, croyant entendre toute l'ombre bourdonner à ses oreilles, finit par tomber exténué. Comment chasser ce cauchemar ? Soudain il prononce un nom, le nom d'une femme qui porte un livre de cantiques, le souvenir de Solvejg semble avoir traversé l'air. Le grand Courbe ne parle plus, et toute la fantastique vision s'évanouit.

Le souvenir profond a calmé cette imagination en délire. Et Peer s'éveille dans un site alpestre. Le décor, on le voit, change continuellement; aucune considération, cette fois, n'a pu brider la fantaisie vagabonde d'Ibsen.

Et Helga, la sœur de Solvejg, se trouve là. Helga est envoyée par sa sœur. Et Peer, qui l'a bien deviné, et qui vient de passer par des transes affreuses, dit à l'enfant : « Parle de moi à Solvejg, et dis-lui de ne pas m'oublier. »

Peer a-t-il déjà compris que le bonheur et la vie profonde est auprès de Solvejg ? Pas encore. Il n'est pas au bout de ses épreuves. Il rencontre la jeune fille elle-même, et celle-ci lui tient les plus doux propos. Déjà maintenant elle lui parle du repos, de l'amour et du bonheur. Mais Peer n'est qu'au commencement de sa vie, il est encore trop jeune pour la comprendre. Il doit d'abord se laisser éblouir par tous les mirages et mûrir par toutes les épreuves; et pendant ce temps, si le bonheur passe, il ne saura pas le reconnaître. Et déjà toutes ses obsessions chimériques et libertines lui reviennent : à un détour du chemin, il retrouve la Femme en vert, la fille du roi de Dovre, vieillie et horrible, et tenant à la main un affreux avorton :

« Ton enfant, Peer. » Et quoi? il ne chassera donc jamais les fantômes qui le hantent, et voilà ce que lui a coûté une convoitise, une simple pensée! Ses rêves mauvais ont repris corps, tout son passé est encore une fois entre lui et la douce Solvejg.

La Norvège n'a plus rien à lui offrir. Bientôt, on le pressent, Peer Gynt va quitter son pays. Aussi revient-il à sa mère Aase pour lui dire adieu. Il la retrouve ruinée, malade dans sa masure dépouillée, et en butte à toutes les malveillances à cause de lui. La fin est proche. Cette dernière affection va lui être enlevée. Sa mère lui a pardonné ses incartades, parce qu'elle ne lui en a jamais sérieusement voulu ; mais elle s'en va. Elle a surpris une foule de mauvais présages ; un jour elle a fait venir son fils; c'était le dernier moment. Alors Peer, Peer l'illusionné, devant cette vie qui finit, rappelle les souvenirs de son enfance. Il propose à la pauvre vieille de recommencer un de leurs jeux d'antan : assis sur une chaise, et un bâton à la main, il joue au postillon de conte bleu, et sa mère, dans son lit, est une voyageuse. Comme autrefois, il conduit son équipage au château de Soria-Maria. Seulement aujourd'hui, Aase a des bourdonnements dans les oreilles, trouve que les grelots sonnent creux, et ne reviendra pas du voyage. Et Peer, exalté une fois de plus par son imagination, chante des refrains de postillon et pousse de grands rires en faisant claquer son fouet. Le jeu fini, il se retourne et contemple sa mère immobile et froide, en sentant qu'il a inventé pour cette heure funèbre son plus radieux mensonge; une fois son imagination trompeuse l'a servi, et ce jour-là, il a mis dans les angoisses d'un être aimé une suprême

illusion, et, quand la mort est survenue, il a su la faire ressembler au plus lointain des souvenirs d'enfance !

Dès lors nous suivons Peer Gynt dans des contrées éloignées. Il fait les honneurs d'un dîner à un Français, un Anglais, un Allemand et un Suédois. Il leur narre ses dernières aventures avec un cynisme mêlé d'ironie : il a fait la traite des noirs, le commerce des idoles, et s'est prodigieusement enrichi. D'autre part, d'ailleurs, il a affranchi quelques esclaves à son service, embarqué quelques missionnaires, et, de la sorte, acheté la paix de sa conscience. Il n'en reste pas moins persuadé d'avoir été toujours lui-même, et parle plus que jamais d'être empereur par la puissance de son individualité. En attendant, il reste opportuniste jusqu'au cynisme : les Grecs et les Turcs sont en guerre, dit-on. Peer Gynt n'hésite pas à offrir sa fortune aux Turcs et à soutenir la force contre le bon droit, à seule fin de doubler son trésor. Saisis d'une vertueuse indignation, les représentants des quatre grandes nations parlent de le châtier et s'emparent pour eux-mêmes de sa frégate et de ses biens, au nom de la justice et des éternels principes.

Peer Gynt les maudit, supplie le ciel de les engloutir, eux et la frégate volée ; et en effet l'embarcation, qu'on aperçoit au loin, s'embrase soudain et saute dans les airs, réalisant ainsi ses vœux avec cette rapidité inquiétante qui est celle des songes....

Et maintenant, affublé de vêtements dérobés à un petit souverain africain quelconque, l'homme qui croit être lui-même fait l'empereur et le prophète devant les tribus prosternées, et se dévergonde avec

une petite négresse, Anitra. Mais celle-ci, un beau jour, lui vole son costume et ses bijoux, et l'abandonne dans le désert....

Et, de temps à autre, la vision de Solvejg, qui l'attend, vieillie et fidèle, repasse dans un rapide changement de décor.

Mais Peer est seul. Et toujours en travail de quelque projet prodigieux, il rêve maintenant d'une digue ouverte sur le désert, de la mer pénétrant comme un flot de vie toute la morne étendue, et du désert entier devenu un jardin!

Puis il continue à visiter l'Afrique. Ses périgrinations le mènent en face de la statue de Memnon et du Sphinx. Les objets qu'il rencontre sont si bien des extériorisations de son imagination en délire qu'ils se confondent entre eux. Il croit reconnaître le roi de Dovre dans la statue de Memnon et le grand Courbe dans le Sphinx. Auprès de ce dernier, un vieux professeur allemand est déjà établi, et comme il demande au monument : « Sphinx, qui es-tu? » Peer répond par le mot du grand Courbe, le mot dont sa cervelle fêlée est obsédée : « Le Sphinx, mais il est lui-même. »

Cette solennelle absurdité transporte le professeur Begriffenfeld, qui reconnaît en Peer l'empereur des exégètes, et le conduit dans sa demeure. Mais Peer s'aperçoit que cette demeure est une maison de fous, que celui qui la dirige est lui-même devenu fou à lier. Et les détraqués viennent tous, à tour de rôle, saluer Peer, et se livrent à des gambades ou à de sinistres plaisanteries, deux se tuent sous ses yeux, et tous, comme Peer Gynt pendant sa vie entière, s'imaginent être eux-mêmes! Aucun en effet ne s'occupe des

autres, chacun reste enfermé dans son idée fixe, tous se suffisent, selon la devise des trolls, et prennent leur moi égoïste et borné pour une individualité puissante et irréductible!

Et voici le grand moment du drame : ce sont ces fous qui, tout à coup, réalisent burlesquement le rêve, le rêve suprême de Peer Gynt. Toute sa vie il a parlé d'être empereur. Et aujourd'hui les fous de Begriffenfeld ont reconnu le plus grand d'entre eux, et acclament leur empereur dans celui qui n'a eu de vaste que ses chimères et qui, comme les trolls et les fous, ne s'est cru soi-même qu'en oubliant les autres!

On a voulu voir dans la spoliation de Peer Gynt par l'Anglais, l'Allemand, le Français et le Suédois une allusion politique, et dans le personnage de Huhu, un des fous qui prétend rétablir le cri de l'animal en lieu et place du langage humain, une caricature de certains linguistes conservateurs. Il est possible qu'Ibsen ait pensé à ces choses ; mais son œuvre reste vivante même pour ceux qui l'ignorent, et a de quoi nous intéresser sans cela.

Abordons donc, sans autres commentaires, le cinquième acte.

Peer Gynt, lassé de sa vie aventureuse, revient au pays. Il y est accueilli par une effroyable tempête, son vaisseau fait naufrage, et lui-même ne se sauve qu'au prix de la vie d'un cuisinier, qui s'était cramponné à la même épave que lui.

Mais de temps en temps, maintenant qu'il vieillit, ce sont des figures sinistres qui lui apparaissent.

Pendant la tempête, un passager inconnu a surgi devant lui et lui a parlé de la mort. Peer Gynt, glacé,

s'informe partout de son nom. Mais le passager n'a été aperçu de personne et est inconnu de tout l'équipage.

Et au moment où, cramponné à son épave, il a fait lâcher prise au cuisinier, l'inconnu lui-même apparaît au-dessus de l'eau, à l'autre extrémité de l'épave.

Cependant notre héros échappe aux éléments. Il parvient en Norvège, et c'est là qu'il est témoin d'un épisode touchant, destiné à mettre en relief par contraste l'idée de la pièce, l'idée du « soi-même. » Peer voit porter en terre un pauvre homme ; sa vie n'a pas été très glorieuse ; elle avait même une tache. Mais dans son humble sphère, le disparu a réalisé sa part de la devise de Peer Gynt : être soi-même. Dans le grand monde si divers, il a eu sa modeste fraction d'individualité ; et maintenant qu'il n'est plus, il emporte sa part de regrets.

Et après ce pauvre homme, c'est tout le peuple norvégien que Peer Gynt retrouve. Personne ne le reconnaît, mais sa réputation de vaurien est devenue légendaire. Il s'aperçoit que tous racontent sa vie mieux que lui-même, et apprend avec stupeur qu'il a été pendu en Afrique. Et, avec une amertume mal dissimulée, il finit par se railler et railler son public, dans cette petite histoire où le diable, s'étant vanté d'imiter dans la perfection le cri du porc, et ayant dissimulé sous son manteau un vrai cochon de lait, se fait accuser d'exagération.

Il faudrait pouvoir citer toutes les gracieuses fantaisies d'Ibsen, à ce moment de la vie de son héros.

Peer, seul de nouveau, trouve un oignon sur la route, et, tout en l'épluchant, se compare à lui. A chaque pelure, il donne un nom, chacune lui repré-

sente une phase de sa vie, et il les enlève jusqu'à la dernière : l'oignon n'avait pas de noyau !

Et soudain des voix de toute nature se mettent à murmurer ; et ce sont des objets qui parlent, des pelotes, des feuilles sèches, des brins de paille. Et ces objets disent : nous sommes les pensées que tu n'as pas eues, nous sommes les mots que tu n'as pas prononcés, nous sommes les larmes que tu n'as pas versées. Et Peer détale, avec des railleries, mais en songeant déjà à l'homme qu'il n'a pas été.

Toutes ces suggestions ont agi sur son âme, et soudain il se trouve face à face avec le personnage mystérieux que nous pressentions : la Mort.

Mais celle-là même se présente étrangement ; elle apparaît sous la forme d'un de ces bateleurs norvégiens qui achètent aux paysans leurs vieux boutons pour les refondre.

Peer, dit le fondeur, tu es comme un mauvais bouton. J'ai mission de te refondre pour faire de toi un autre Peer. Et tu auras d'autant moins de peine à renoncer à ton moi que tu en as jamais n'eu.

Cette fois la question du « soi-même » se pose sérieusement. La mort attend, et Peer n'a pour se justifier ou pour se perdre que sa vie telle qu'il peut la retracer et telle qu'il l'a faite ! Encore une fois il va retourner en arrière sur la voie du souvenir, et malheur à lui s'il ne trouve dans son passé romanesque que le vide, le caprice, et rien qui ait été lui !

Et, en même temps que sa pensée retourne aux jours d'antan, il rencontre les êtres qui ont figuré dans son histoire. Et d'abord le roi de Dovre. Et celui-ci lui rappelle avec quelle facilité, lui, homme,

il s'est laissé attacher une queue de troll. Il est vrai qu'il a refusé de se laisser égratigner l'œil, mais en même temps, il emportait dans la vie l'égoïste devise des trolls : « Suffis-toi à toi-même », qu'il a dès lors toujours confondue avec la belle devise humaine : « Sois et reste toi-même. »

Et toujours le fondeur revient prodiguer ses avertissements et ses questions inquiétantes : Peer Gynt, Peer Gynt, à quel moment de ta vie as-tu été toi-même ?

Et Peer Gynt cherche. Cette fois il rencontre le Diable en personne. Et il tente de le convaincre que, s'il n'a pas été un grand saint, il a du moins été un grand pécheur, il a été quelque chose. Erreur! le diable lui rit au nez! il n'a pas même été soi-même dans le mal! Et du reste Peer Gynt est-il bien certain de préférer l'enfer où on reste soi à ce moule du fondeur qui anéantit doucement? Quand le diable parle d'enfermer Peer chez lui, celui-ci se hâte de s'en débarrasser par une ruse. Mais resté seul, il doit bien convenir qu'il n'est digne que du moule du fondeur. Et le fondeur, le fondeur attend toujours.

Mais Peer, après les insouciances du début et les angoisses de la fin, est arrivé au seuil radieux de Solvejg. — Elle lui était souvent apparue pendant sa vie. Alors il n'était pas mûr pour la comprendre. Mais à présent, il a passé par une grande angoisse. Sérieux pour la première fois, il s'interroge sur ce qu'il a été dans ce monde. Et il songe à le demander à Solvejg. Et elle l'attendait toujours, et il se trouve qu'en effet elle avait gardé toute sa vie dans son cœur l'image du vrai Peer Gynt. Il a été désordonné, il a sacrifié

son individualité à la mode et à tous les besoins du moment. Mais il y avait quelque chose de profond en lui, et Solvejg l'a compris en se mettant à l'aimer. Elle a ignoré le reste, et elle l'a attendu. Et maintenant, vieillie avec son amour, seule et radieuse devant les menaces du fondeur et les tristesses du déclin, elle rend au bien-aimé l'image qu'elle a conservée de lui, et le « soi-même » profond et impérissable qui peut le sauver !

L'UNION DES JEUNES

L'*Union des Jeunes* est une comédie, la seule qu'Ibsen ait écrite. Or une comédie a de quoi nous surprendre chez l'auteur de *Brand*. Cette dernière pièce, il est vrai, renferme des personnages comiques, ou du moins ridicules; mais la gaieté qui vient d'eux est amère, les plaisanteries d'Ibsen ressemblent à des cris de colère et portent comme des flèches.

Rien de semblable dans l'*Union des Jeunes*, où la bonne humeur règne d'un bout à l'autre.

Ici comme ailleurs, l'auteur ne plaisante pas uniquement pour se divertir; il raille ses personnages parce qu'ils sont illogiques et mesquins, et parce qu'il en rêve de plus conséquents et de meilleurs.

Mais dans l'*Union des Jeunes*, il rit encore presque sans amertume. Il se moque de la bêtise humaine, sans doute, mais sans la prendre trop au tragique, sans croire qu'elle puisse avoir définitivement raison du bon sens.

On peut supposer qu'Ibsen a été acheminé au comique par *Peer Gynt*. *Brand* était une œuvre lyrique, lyrique également fut *Peer Gynt*. Le héros norvégien est un enthousiaste qui remplit le monde de son exubérante personnalité, prête une sorte de grandeur bouf-

fonne aux moins louables actions, une vraisemblance à toutes les fictions et une foi à toutes ses chimères. Seulement les effusions de Peer Gynt ne sont que des amplifications sans objet, ses rêves grandioses restent, dans leur point de départ, chimériques et puérils; cet enthousiaste est un comique.

Dans l'*Union des Jeunes* Ibsen n'a eu qu'à se rapprocher un peu de la réalité pour obtenir un comique du meilleur aloi, et plus franc que dans *Peer Gynt*, parce que plus dépouillé de fantaisie. Il a créé un personnage beau parleur comme son légendaire héros, mais attaché à des intérêts encore plus directs. Et le comique naîtra de cette contradiction du protagoniste, et sera d'autant plus irrésistible que celle-ci sera moins consciente.

L'avocat Steensmann a fondé l'Union des Jeunes, société révolutionnaire, qui proclame à tort et à travers les idées nouvelles. Mais, à un moment donné, poussé par l'ambition, il passe dans le camp du chambellan Bratsberg, le représentant avéré du traditionalisme. Il n'y reste pas longtemps d'ailleurs, et oscille perpétuellement de l'*Union des Jeunes* au château de Bratsberg, uniquement préoccupé de ses intérêts et toujours grandiloquent, toujours prêt à justifier par de belles maximes ses imprévues volte-faces.

Steensmann est le type de l'opportuniste inconsistant et changeant. C'est un de ces hommes qui ne sont jamais eux-mêmes, et qu'Ibsen déteste par-dessus tout. Et pourtant cet homme est presque sympathique. Il ne nous irrite pas, il nous amuse, et nous lui en savons un certain gré.

Tour à tour révolutionnaire ou conservateur, au

gré de ses intérêts, il sert chaque parti à son heure, toujours avec la même ferveur. Il a une certaine éloquence populaire, qu'il met au service de toutes les causes avec un égal cynisme et une égale conviction. Il se grise de ses paroles, ignore les contradicteurs, et s'attendrit à toutes les approbations. Les creuses déclamations des démagogues et la distinction morale de l'aristocratique Bratsberg le séduisent tour à tour, et toujours, où il a cru trouver un intérêt, il apporte un enthousiasme.

Girouette tournant à tout vent, il ne recule pas devant des bassesses pour épargner ses amis d'hier et gagner ceux de demain. Et quand il n'y réussit pas, il essaie de se faire craindre, profère des menaces parfois grossières. Mais il ne lui vient pas à l'idée d'en rougir, et chaque fois qu'il fait volte-face, c'est avec une sorte d'admiration pour son habileté. Et le spectateur lui-même ne sait plus s'il s'amuse davantage des humiliants démentis sans cesse infligés à l'avocat ou de la verve endiablée de ce filou qui se croit du génie. On éprouve pour lui une sorte de sympathie, et Ibsen, qui ne perd pas une occasion de stigmatiser les arrivistes et les charlatans, se contente d'avoir ri de celui-là.

A côté de Steensmann, il convient de mentionner un cynique d'un autre genre, Daniel Hejre. C'est un type tracé avec un vigoureux réalisme. Hejre s'est compromis dans diverses affaires véreuses ; et maintenant, se sentant jugé, il affecte un désabusement ironique et universel, et, en dévoilant les tares de ses anciens amis, en calomniant les honnêtes gens, il arrive à se faire craindre encore. C'est le raté envieux,

qui s'efforce de rabaisser tout ce qui le dépasse et de ruiner tout ce qui a été entrepris sans lui. Cet homme rappelle de loin l'évêque Nicolas (des *Prétendants à la couronne*). Mais le portrait de Hejre est tracé avec moins de pessimisme, moins de colère, moins de foi au mal.

Le chambellan Bratsberg, sans être une figure de premier plan, est le personnage le plus sympathique de la pièce ; et c'est celui en même temps qui lui donne sa signification.

C'est un aristocrate, dans le sens le plus élevé du mot. La distinction de ses manières et de son caractère répond à la noblesse de son origine. Un jour Steensmann, dans le salon du chambellan, s'exprime avec quelque malveillance sur le compte de Hejre. Le chambellan a eu à souffrir de ce dernier, et Steensmann croit lui être agréable. Mais Bratsberg l'arrête : vous oubliez, dit-il, que cet homme est mon hôte.

La distinction innée de Bratsberg, le conservateur, est opposée à la grossièreté de Steensmann, le prétendu novateur. Ibsen est aussi éloigné que possible du socialisme contemporain ; le champion de l'individualisme proteste énergiquement contre les théories égalitaires et niveleuses. L'homme grandi dans les bonnes traditions a une chance de plus de s'élever au-dessus du niveau commun. Steensmann et tous ses jeunes congénères ont des allures de parvenus ; toute la sympathie de l'auteur va au représentant de l'aristocratie.

Mais, d'autre part, le conservatisme tient de bien près à la routine, le respect de la tradition entraîne la crainte des innovations, favorise la paresse de l'esprit. Cela aussi empêche le développement de l'individualité.

Et Ibsen cherche à concilier, dans un dénouement ingénieux, sa sympathie pour les hommes bien nés et son éloignement pour la timidité routinière.

L'élégant, le distingué chambellan Bratsberg entrera lui-même dans l'*Union des Jeunes*.

Mais cela ne se fait pas tout d'un coup.

Il s'aperçoit un jour que son fils a commis un faux. Bratsberg ne veut pas considérer son repentir, il songe au déshonneur qui rejaillira du fils infidèle sur la famille entière, et va le repousser. Mais alors quelqu'un l'arrête. « Vous avez élevé votre fils dans les vieilles et bonnes traditions, lui dit à peu près le docteur Fieldbô; mais vous n'avez pas tenu compte des exigences nouvelles. Vos enseignements auraient dirigé utilement le jeune homme dans une époque comme la vôtre; mais les temps ont changé, et il reste désarmé. Une société nouvelle l'a pris, l'a trouvé ignorant, et l'a entraîné dans le mal presque à son insu. Il a cédé, moitié par intérêt, moitié par ignorance, et cette ignorance est votre œuvre, et peut-être votre condamnation. »

Bratsberg sent vaguement la vérité de ces propos; il la repousse encore, il y songe pourtant. Et soudain, dans le désarroi de ses sentiments, cédant au besoin de dire quelque chose d'énorme, de paradoxal, il s'entend prononcer ces paroles que toute son attitude a, jusqu'à ce jour, contredites :

« Voulez-vous que je vous dise ce qui me tente, moi? Devenir grossier, jurer, entrer dans l'*Union des Jeunes!...* »

Il croit avoir parlé dans un accès d'humeur; mais il a proféré la Vérité. Un jour, quand il verra son fils

sincèrement repentant, le vieux chambellan entrera vraiment dans l'*Union des Jeunes*, il y entrera comme un jeune, dans une heure d'enthousiasme et peut-être d'inconséquence, en déclarant tout haut qu'il vient de faire une folie, et en sentant déjà qu'il vient de réconcilier la bonne tradition avec la jeunesse et le progrès!

Cette comédie fait bien saisir la nuance de l'aristocratisme de son auteur. Les idées éparses dans l'*Union des Jeunes* reparaîtront, approfondies et douloureusement mûries dans *Un Ennemi du peuple*. Il est agréable de voir que, une fois au moins, Ibsen ne les a exprimées qu'en riant.

Après cette comédie, il revient d'ailleurs à son genre, et donne *Empereur et Galiléen*.

EMPEREUR ET GALILÉEN

La dylogie *Empereur et Galiléen* est l'œuvre la plus considérable d'Ibsen, et une des plus intéressantes au point de vue philosophique. Les deux drames qui la composent, très long chacun, fourmillent d'idées générales et fécondes. A ce point de vue, comme j'ai déjà eu l'occasion de le dire, elle offre beaucoup de rapport avec les *Prétendants à la couronne*. L'une et l'autre sont des œuvres historiques ; mais, surtout, l'une et l'autre témoignent d'une conception dramatique spéciale.

En général les pièces d'Ibsen sont la mise en œuvre d'une idée, arrêtée dès le début, et que les personnages réalisent quelquefois malgré eux.

Dans les deux œuvres dont je parle, au contraire, l'idée n'est pas encore définie au lever du rideau, elle est en formation pendant toute la pièce. Les personnages eux-mêmes sont des philosophes qui méditent, et chaque événement nouveau éclaire, transforme ou complète leur conception du monde, et l'idée qu'ils se font de leur mission.

On se souvient des *Prétendants à la couronne ;* on se rappelle quelle vérité une suite de malheurs ont découverte à Skule : il n'a manqué sa vie que parce

qu'il n'a pas su être ce qu'il devait être, que parce que, ambitieux sans droits et homme d'Etat sans génie, il a méconnu sa place dans le monde.

Des circonstances douloureuses et de longues méditations ont conduit le jarl à cette constatation. Dès lors Ibsen reviendra sur l'idée finale des *Prétendants à la couronne*, mais il la reprendra toute faite, se bornant, dans de nouvelles œuvres, à la réaliser. Et Brand n'en modifie que la forme, quand il s'écrie : ce que tu es, sois-le pleinement ; — et Peer Gynt, qui se cherche partout lui-même, n'aspire lui aussi qu'à appliquer pratiquement la parole profonde de Skule.

Dans Peer Gynt, l'idée reçoit un complément. Peer a dépensé follement le trésor de son individualité, ce moi gyntien dont il parle tant. Mais quand on vient lui en demander compte, quand le vieil aventurier ne découvre dans sa vie rien qui ait été l'expression de son être profond, la petite paysanne Solvejg trouve dans son cœur l'image du vrai Peer, celle que son amour a conservée, et qui doit le sauver.

Qui ne voit qu'il s'agit ici d'une sorte de rédemption, dans le sens chrétien du mot? Le comte Prozor en fait la remarque aussi, et, à ce propos, il ajoute :

> En tout cas, si l'âme d'Ibsen obéit, dans *Peer Gynt*, à un courant spiritualiste, c'est après en avoir éliminé tout élément théologique.
>
> .
>
> Certes, il y a dans Ibsen un élément mystique dont il faut tenir compte si l'on veut bien le comprendre et sentir

sa personnalité palpiter dans son œuvre. Mais ce mysticisme ne semble connaître aucun esprit vivant supérieur à l'humanité. Le Divin, pour lui, c'est l'Homme dans son épanouissement suprême. Le surnaturel lui est étranger[1].

Cette appréciation me surprend. Et puisqu'il est question des idées religieuses d'Ibsen, l'occasion est belle de les étudier ; la dylogie *Empereur et Galiléen* en effet aborde directement les grands problèmes religieux et philosophiques.

« Le mysticisme d'Ibsen ne semble connaître aucun esprit vivant supérieur à l'humanité, » dit le comte Prozor. « Le Divin, pour lui, c'est l'homme dans son épanouissement suprême. » Malgré l'autorité du comte Prozor, je ne puis voir sur quoi se fonde cette assertion. Il me semble au contraire que toute l'œuvre d'Ibsen témoigne de l'opinion opposée.

Oh ! le fait que, en maint endroit, il parle de Dieu, du ciel et de l'enfer ne prouve rien, je le sais bien, et je prétends invoquer des raisons moins superficielles. Les personnages d'une pièce peuvent adhérer à des croyances qui ne sont pas celles de l'auteur. Cela se voit tous les jours. Mais pénétrons plus au fond de l'œuvre, revenons encore une fois aux idées-mères d'Ibsen, et voyons si elles comportent les conclusions du comte Prozor.

Brand a prêché très haut « l'épanouissement de l'homme. » Sois toi-même, disait-il, — et tous les héros ibséniens lui font écho, et tous les grotesques et

[1]. Le *Peer Gynt* d'Ibsen par le comte Prozor. Edition du *Mercure de France*, 1897.

tous les damnés de ses pièces sont ceux qui n'ont pas su être soi-même.

Le bailli, dans Brand, est-il lui-même ? Non, il est le jouet de l'opinion publique, et il est stupide.

La mère de Brand est-elle sa propre maîtresse ? Non, elle a un maître étranger, l'argent, et elle est repoussante.

Skule, dans les *Prétendants à la couronne*, a-t-il cherché à être pleinement lui-même aux yeux de sa conscience et à marcher dans le monde, obscur mais justifié ? Non, il a cherché à briller aux yeux du monde, il a voulu par une grande ambition étouffer un cri de conscience, et il est criminel.

Et l'évêque Nicolas, le mauvais génie de Skule, lui qui pense vaincre partout la force par la ruse, est-il au moins lui-même ? Non, au lieu de faire fructifier ses talents et de ne considérer que sa dignité et son devoir, il a élevé ses yeux vers les puissants, et il est resté dévoré d'envie. Et il meurt damné, esclave de la jalousie mesquine qui l'a poussé à des crimes, audacieux peut-être, mais sans avoir jamais été lui-même, ni à ses propres yeux, ni à ceux des puissants qu'il a cru renverser ! — et il est infernal.

Et finalement tous les ridicules et tous les crimes, toutes les sottises et toutes les monstruosités sont l'œuvre d'êtres égarés, parfois mesquins et souvent très brillants, et qui n'ont pas su être eux-mêmes jusqu'au bout.

Et dès lors le roi du monde sera l'homme dont l'individualité est inattaquable, dont la volonté ne peut être ébranlée, celui qui bravera l'opinion comme

Falk[1], la guerre civile comme Haakon[2], ou l'infini de la souffrance, comme Brand.

Ne nous pressons pas trop de conclure. Falk, en se séparant à jamais de sa bien-aimée, a sauvé son amour des prosaïques réalités, mais c'est en le sacrifiant. Le roi Haakon triomphe, il est vrai, mais au prix de quels renoncements! Et Brand, après une vie de sacrifice entier et inhumain, doute de l'efficacité de son œuvre, et une voix surnaturelle prononce sur sa dépouille une parole qui est presque une condamnation.

Non, ces hommes ne sont pas encore les rois du monde.

Tous, ils ont été grands parce qu'ils ont joué leur rôle, mais aussi parce qu'ils n'ont joué que leur rôle, alors que la joie, la tranquillité et la réussite se trouvaient parfois à côté.

Mais qui a inspiré à Falk son rôle? Falk sent sa place dans la société. Et à Haakon? Haakon sent sa place dans le royaume. Et à Brand? Brand sent sa place dans le monde.

Ils ont obéi à leur conscience. Chacun avait la conscience, la connaissance, la compréhension du cercle plus grand où il se trouvait placé.

Et comment se sont-ils servis de cette connaissance de leur milieu? Pour leur intérêt? Pour celui des autres? Mais tous ont été malheureux, tous ont passé à côté de leur intérêt. Et aux autres ils ont dit : Ne désirez pas le bonheur; si vous êtes esclaves d'un

1. Dans la *Comédie de l'Amour.*
2. Dans les *Prétendants de la Couronne.*

désir, vous ne serez plus maîtres de vous-mêmes. Falk renonce à Svanhild, Haakon renonce à une jeune fille qu'il aime, et Brand renonce à tout. Et ils exigent que tous les autres fassent comme eux, négligeant de même toutes les considérations matérielles et personnelles, et gardant seulement la conscience de *la place* qui leur est assignée dans le monde.

Eh! quoi? il ne s'agit plus de leurs intérêts, ce monde où ils ont leur place a donc un but en dehors d'eux? Je ne crains pas de l'affirmer, c'est là la pensée d'Ibsen. Les grands caractères font de la volonté du monde leur propre volonté, ils s'absorbent en elle. Mais alors leur volonté égoïste est brisée, et c'est la grande douleur de Falk, de Haakon ou de Brand. Mais l'homme brisé a pris conscience de la volonté universelle. Falk quitte Svanhild en parlant d'une douleur momentanée et d'un amour gagné pour l'éternité, et Brand meurt en espérant qu'il a racheté la lâcheté des hommes!

Et dans *Empereur et Galiléen*, nous verrons un homme réaliser malgré lui une nécessité qu'il a combattue toute sa vie, et Ibsen transfigurer l'antique idée de la Fatalité, et montrer le progrès en marche où d'autres ne voyaient encore que l'homme ignorant et la destinée incompréhensible!

Aussi paraît-il difficile de dire avec le comte Prozor : « Le Divin, pour Ibsen, c'est l'Homme dans son épanouissement suprême. » L'homme réalise quelque chose en dehors de lui, quelque chose de supérieur à lui, quelque chose enfin qui n'est plus l'homme.

Seulement, ne l'oublions pas, si les héros d'Ibsen

ont conscience de leur place dans le monde, d'autres, dépourvus de cette conscience, mais séduits par le prestige ou la réputation de tels êtres, peuvent chercher à leur ressembler. Mais ils n'ont pas en eux le principe vivant de leurs modèles, et leur œuvre est stérile. Le bailli de *Brand* se croit un philanthrope ; mais il n'a jamais réfléchi à sa mission, la routine lui a tenu lieu de conscience, et son œuvre est mesquine.

Or cette conscience du but du monde n'est autre que le sentiment religieux.

Mais, comme le bailli est philanthrope par routine, on peut être religieux par habitude ; alors on ne possède qu'une conscience mesquine, et on fait une œuvre inutile. Au nom des vertus du passé et de la tradition on peut faire œuvre d'ignorant et d'arriéré.

Un jour est monté sur le trône de Rome un empereur qui a voulu faire de son peuple tout entier cet inintelligent rétrograde. Il a prétendu attacher tous ses sujets à un culte suranné. Mais de son temps déjà des penseurs éminents ont montré à cet homme la vanité de son œuvre, l'histoire l'a appelé avec horreur *Julien l'Apostat*, et la pensée consciente et opprimée a continué à progresser.

Et Ibsen, rencontrant dans les annales de l'humanité cet étrange personnage, comme une confirmation vivante de ses idées, en a fait le héros d'une grande dylogie, et au progrès et à la liberté individuelle a élevé ce formidable monument : *Empereur et Galiléen*.

A l'origine, son intention formelle n'avait peut-être pas été d'écrire un drame historique. Il s'est trouvé par hasard que l'histoire lui fournissait une illustra-

tion de sa pensée, et il a fait de Julien l'Apostat le héros de sa pièce.

Dès lors il a creusé ce caractère, il a médité sur le rôle mondial de l'empereur-philosophe, et il a approfondi dans l'histoire les idées qu'il avait conçues en dehors d'elle.

Il s'est alors aperçu que non seulement Julien n'a pas pu empêcher, mais encore qu'il a favorisé l'expansion du christianisme.

Sous les coups qui les frappaient les chrétiens ont senti se réveiller leur énergie, dans les souffrances qui les menaçaient tous, ils se sont unis. Et, plus haut que la sécurité d'antan, dans un temps de trouble et de colère, ils ont découvert la joie de mourir pour leur foi, les chrétiens sont transfigurés en martyrs !

Et maintemant, Ibsen voit son idée elle-même transfigurée. Cet empereur farouche, ce grand criminel, dans lequel nos pieux ancêtres ont voulu voir l'Antéchrist, et qui, malgré lui, a favorisé un culte qu'il détestait, nous apparaît pourtant comme un instrument de la volonté divine !

Ce ne sont pas seulement ceux qui font le bien, ce sont les malfaiteurs eux-mêmes qui ont leur place marquée dans le plan du monde. Ils agissent librement, ils répondent de toutes leurs actions, et ils réalisent pourtant une nécessité, une loi du bien ! Le monde va à son but, et chacun lui aide dans sa marche, les bons dans la paix de la conscience et les méchants sous la colère du ciel. Les grands malfaiteurs sont aussi des élus, mais ils sont créés pour le malheur et choisis dans la colère !

Ceux qui ont fait le mal ont été condamnés à le faire pour hâter la venue d'un bien final ; mais quand, un jour, leur œuvre de malheur aura abouti à la réalisation lumineuse du plan divin, ils n'en auront pas leur part de joie : ils seront restés responsables.

Pourquoi l'ordre universel avait-il besoin de leur crime, et pourquoi, esclaves d'une nécessité terrible, ont-ils gardé cependant assez de liberté pour s'en sentir responsables, pour le payer d'un éternel remords? Énigme. Ibsen ne prétend pas la résoudre. Ses personnages, arrivés à ce point de la question, murmurent comme nous et comme tous les philosophes jusqu'à ce jour : « C'est là qu'est l'énigme[1]. »

Julien l'Apostat est un de ces élus, appelés à réaliser le bien par le mal. Il en a la révélation pendant une de ses séances auprès de Maximos le Mystique[2]. Au moyen de pratiques magiques, celui-ci évoque successivement les esprits prophétiques, puis les trois élus pour l'accomplissement de la Nécessité. Nous sommes à même à présent de comprendre cette scène.

Voici le dialogue qui s'engage entre Julien et le premier d'entre eux :

UNE VOIX. — Que veux-tu savoir?
JULIEN. — Quelle fut ta mission de ton vivant?
LA VOIX. — Mon crime.
JULIEN. — Pourquoi as-tu commis ce crime?
LA VOIX. — Pourquoi n'ai-je pas été mon frère!
JULIEN. — Pas de faux-fuyants. Pourquoi as-tu commis ce crime?

1. *Empereur et Galiléen*, traduction de Casanove, p. 83.
2. C'est-à-dire le Magicien.

La voix. — Pourquoi ai-je été moi-même?

Julien. — Et qu'as-tu *voulu*, étant toi-même?

La voix. — Ce à quoi j'ai été contraint.

Julien. — Et pourquoi cette contrainte?

La voix. — J'étais moi.

Julien. — Tu es avare de paroles.

Maximos (*sans lever les yeux*). — *In vino veritas*.

Julien. — Tu as dit juste, Maximos! (*Il répand une coupe pleine devant le siège vide.*) Baigne-toi dans la vapeur du vin, mon hôte pâle! Restaure-toi! Tiens, tiens..., on croirait voir monter la fumée d'un sacrifice.

La voix. — La fumée du sacrifice ne *monte* jamais.

Julien. — Pourquoi cette raie sur ton front rougit-elle? Non, non, ne ramène pas tes cheveux sur elle. Qu'est cela?

La voix. — Le signe.

Julien. — Hum! assez sur ce sujet. Et quel profit ton crime a-t-il produit?

La voix. — Le plus splendide.

Julien. — Qu'appelles-tu le plus splendide?

La voix. — La vie.

Julien. — Et le principe de la vie?

La voix. — La mort.

Julien. — Et de la mort?

La voix (*se perd comme dans un soupir*). — Oui. *Voilà l'énigme!*

Julien a reconnu l'Esprit; c'était Caïn. Maximos évoque alors la deuxième « pierre angulaire de la Nécessité » :

Julien. — Qu'étais-tu de ton vivant?

Une voix (*tout près de lui*). — La douzième roue du char du monde.

Julien. — La douzième? La cinquième passe déjà pour inutile.

La voix. — Où le char aurait-il roulé *sans* moi?

Julien. — Où a-t-il roulé *avec* toi?

La voix. — Dans la gloire.
Julien. — Pourquoi l'as-tu aidé?
La voix. — Parce que j'ai *voulu*.
Julien. — Qu'est-ce que tu as voulu?
La voix. — Ce que *j'ai été contraint* de vouloir.
Julien. — Qui t'a choisi?
La voix. — Le maître.
Julien. — Le maître connaissait-il l'avenir quand il t'a choisi?
La voix. — Oui, *voilà* l'énigme.

Celui-ci était Judas Iscariote. Mais le troisième ne veut pas paraître :

Maximos (*agite de nouveau la baguette*). — Parais!... (*Il s'arrête tout à coup, pousse un cri, se lève brusquement et s'éloigne de la table.*) Ah! un éclair dans la nuit! Je le vois... tout art est vain.
Julien (*se lève*). — Pourquoi? parle, parle!
Maximos. — Le troisième n'est pas encore parmi les ombres.
Julien. — Il est vivant?
Maximos. — Oui, il est vivant.
Julien. — Et *ici*, tu as dit!...
. .
Julien. — C'est donc moi[1].

Ainsi Caïn par son crime a favorisé la lutte pour l'existence et le développement de celle-ci; Judas a joué le grand rôle dans l'œuvre de rédemption. Tous deux étaient des élus. — Et le troisième s'appelle Julien l'Apostat!

Cette scène explique le drame tout entier. Elle a

1. *Empereur et Galiléen*, 1^{re} partie, l'*Apostasie de César*, acte III. Traduction de M. Ch. de Casanove.

sans doute été conçue la première. Aussi est-ce la première que nous avons étudiée.

Avant de continuer, une question nous reste à résoudre : pourquoi, dans cette œuvre essentiellement philosophique, l'auteur fait-il intervenir le surnaturel ? Espère-t-il nous berner, et nous faire prendre ce qui est étrange ou obscur pour ce qui est profond ?

Nullement. Il a obéi à un instinct de poète en révélant dans la magie la destinée de Julien. Essayons de nous en rendre compte.

Un philosophe peut raisonner longuement et savamment sur l'au-delà et le mystère ; alors qu'il raisonne, il n'en a déjà plus le sentiment immédiat.

Le poète, lui, n'obéit qu'à des sentiments, à des intuitions rapides. S'il a raisonné sur les grands problèmes (et c'est le cas d'Ibsen), il aura au moment de l'inspiration des intuitions plus profondes. Mais celles-ci ne présenteront jamais le caractère d'un système logiquement ordonné. Elles s'offriront à lui sous forme d'images brusques aussitôt effacées ; et s'il exprime alors ce qu'il sent, il le fera au moyen de métaphores décousues et parfois déconcertantes. Les philosophes ne viendront que plus tard apporter un peu d'ordre dans ce tourbillon d'idées ; seulement ces idées n'auront plus la vie que leur prêtait le voyant inspiré. Elles ont leur intérêt encore, mais elles n'émeuvent plus. Et dans une œuvre d'art, dans une œuvre vivante, le poète adoptera le langage du voyant, du magicien. Pour exprimer des idées profondes et leur prêter autre chose qu'une apparence de système ingénieux, Ibsen parle le langage des mystiques.

La scène que nous venons de citer nous fait pénétrer jusque dans les arcanes de la pensée du maître. Non, il ne s'agit pas ici d'une habile reconstitution archéologique, Ibsen n'a pas voulu simplement retracer les pratiques mystérieuses auxquelles on croyait au temps de Julien. Il ne s'agit pas davantage d'une scène symbolique qui, invraisemblable en soi, signifie pour les initiés des choses vraies et profondes. Ibsen n'est pas un sceptique qui s'amuse. En reproduisant les incantations de Maximos et de Julien, il a eu le pressentiment de la réalité de pareilles visions. Pour deviner l'énigme du monde, il s'est senti devenir le mystique qu'était Maximos d'Ephèse, sachant bien que le génie a ses évocations comme la magie a ses rites et ses mystères.

Et finalement ce n'est pas seulement le langage des mystiques et des prophètes qu'il emprunte; mais il déroule sous nos yeux toutes leurs pratiques et toutes leurs incantations; et il s'aperçoit qu'il y croit aussi.

Voilà pourquoi son œuvre est si sincère.

Plus tard peut-être, s'il essaie d'expliquer son œuvre, et s'il recourt aux lumières de l'intelligence abstraite, niera-t-il ce qu'il a cru dans l'inspiration. Alors son œuvre témoignera contre lui et mieux que lui! De temps à autre, dans des moments d'enthousiasme, il a eu de géniales et furtives visions d'au-delà. Il peut oublier ses heures d'exaltation, mais ce sont celles où il s'est dépassé lui-même. En lui le poète inspiré est incomparablement plus grand que le philosophe.

Disons-le en passant : vers la fin de sa carrière, il a voulu, logicien rigoureux, aller jusqu'au bout de ses idées; il a cru que la pensée peut se développer par

elle-même, et le monde se gouverner par des abstractions.

Erreur ! la thèse des dernières pièces est clairement posée, il semble qu'il n'y ait qu'à la développer. Mais le poète inspiré veille et ne se soucie pas de la froide raison. Et la fin des pièces contredit toujours le commencement, elles sont tout entières des énigmes, des énigmes profondes comme la vie. Il a voulu faire une œuvre de raison ; mais il pressent l'ordre du monde, et il bouleverse sa conclusion. Et il se trouve alors qu'il ressemble à ce Julien l'Apostat, qui a cru faire triompher sa volonté inhumaine, et a réalisé le véritable et invincible progrès.

Aussi, je le répète, ce n'est pas dans les scènes où il raisonne qu'il faut chercher le véritable Ibsen, mais justement dans celles où il fait intervenir le merveilleux ou, du moins, l'étrange. Et on se condamne à n'y comprendre rien, tant qu'on y cherche un amusement d'intellectuel raffiné, au lieu d'y voir un homme sincère jusqu'à l'absurde, ou jusqu'au delà de la raison !

Il paraît dès lors difficile de dire que le surnaturel soit étranger à Ibsen.

Mais revenons au drame qui nous occupe. Julien le païen a donc refait sous le coup de la nécessité la religion qu'il pensait détruire. Voilà la leçon de l'histoire.

Mais quand l'histoire a cessé de parler, Ibsen la prolonge. Il a encore quelque chose à dire, lui.

Ah ! si le culte des dieux est une religion surannée et momifiée, le christianisme lui aussi a ses inconséquences et ses routines. Et il est des scènes où Julien s'en plaint amèrement, mais cette fois Ibsen semble du côté de l'Apostat : « Ma jeunesse tout entière, dit-il,

a été une épouvante perpétuelle de l'empereur et du Christ. Oh! il est terrible, cet énigmatique, cet impitoyable Homme-Dieu! Partout où j'ai voulu aller de l'avant, il m'a barré le chemin, grand et sévère, avec ses exigences absolues, inflexibles[1]. »

Quoi donc? Ibsen donne raison à Julien? Brand n'avait-il pas aussi ses exigences absolues, inflexibles? Sans doute, mais Brand disait : Satisfais à toutes les exigences *qui sont en toi*. Si tu sais quelle est ta place, et si tu obéis à ta conscience, tu es affranchi de toutes les contraintes extérieures. — Mais de bonne heure les chrétiens ont établi des contraintes et des règles fixes. Et Ibsen, l'apôtre de la conscience individuelle, a le droit de poser à Julien la question de Maximos : Ces exigences étaient-elles en toi?

Or Julien répond non. Le christianisme formaliste a voulu étouffer l'idéal grec, le culte des belles formes et la divinisation de la nature. Cet idéal répondait à un besoin légitime, et à ceux qui ont voulu le chasser de la conscience, Julien est en droit de répondre : les autres exigences ne sont pas en moi. Et, fût-il contre le Christ, il ne sera pas contre sa conscience.

Et Ibsen, toujours hardi, dans la même pièce où il combat l'empereur païen, donne à entendre aux chrétiens qu'il y a mieux qu'une religion à préceptes et qu'un Dieu figé.

Une ère nouvelle attend l'humanité, Maximos le proclame à mainte reprise, et c'est elle qu'il salue du nom un peu sibyllique de *troisième royaume*. « Agis par toi-même, » dit-il quelque part à Julien. Le troi-

[1]. 1^{re} partie. *L'Apostasie de César*, acte V. Traduction de M. Ch. Casanove.

sième royaume sera celui où chacun agira par soi-même, où les aspirations païennes et les exigences chrétiennes seront en nous, et où, en satisfaisant à ce double idéal, nous n'aurons pourtant obéi qu'à notre conscience. Toutes les croyances du passé revivront dans cet avenir radieux, mais transformées, comme l'enfant revit, mûri et transfiguré, dans l'homme fait.

Autrement dit : chacun comprendra quelle est sa place ici-bas, et le monde marchera, dans la liberté de tous, vers le but nécessaire qui est en dehors de lui, et plus haut que lui.

Nous n'en dirons pas davantage sur le troisième royaume. Ibsen lui-même ne s'est pas exprimé d'une manière plus précise. Il a voulu simplement spécifier que ni le culte que Julien combat, ni celui qu'il cherche à restaurer n'ont entièrement sa sympathie.

Julien combat une religion qui arrive en son temps, et qui a pour elle l'avenir. Mais le christianisme, qui commence à déroger au principe vivant de son fondateur, et qui compte déjà ses sectes et ses écoles, a étouffé en Julien des tendances légitimes. Il y a là une double réaction réciproque. Mais le progrès est toujours en marche, malgré les uns et les autres, et le troisième royaume attend toujours.

Ce n'est que dans ce sens, ce n'est qu'en laissant cet enseignement jaillir malgré lui de sa vie désemparée que Julien a jeté les assises du troisième royaume. Maximos lui-même a mal interprété l'oracle des esprits, il a espéré que Julien fonderait réellement le troisième royaume, et qu'il en serait le chef. Mais le plan divin a ses mystères; et Julien ne fut une pierre angulaire que pour avoir été un enseigne-

ment nécessaire, malgré lui, et par des actes qui ne sont pourtant imputables qu'à lui seul. Julien, croyant restaurer dans le paganisme le premier royaume, a fondé le troisième !

<center>*_**</center>

Telle est l'idée générale de la pièce, il s'agit maintenant d'en réaliser le détail. La première chose à faire est de fixer la figure de Julien.

Rod pense qu'il s'agit d'un portrait de fantaisie. Ibsen a pourtant puisé ses informations aux bonnes sources. Il a consulté surtout Ammien Marcellin, jeune capitaine romain et historien, qui figure dans la pièce. Il a lu avec soin aussi les écrits de Julien lui-même, l'éloge de Libanios, les *Invectives* de Grégoire de Naziance, etc.

Ainsi renseigné, a-t-il réussi à faire de son héros un portrait ressemblant? J'ai eu la curiosité de m'en assurer auprès de quelques historiens[1].

Cet examen m'a convaincu que le Julien d'Ibsen est bien celui de l'histoire. Il ne s'en écarte que par quelques points, celui-ci en particulier : Julien n'a jamais, proprement, persécuté les chrétiens. On comprend quelles raisons ont poussé le dramaturge à faire violence aux faits : sa thèse en acquiert le relief néces-

1. J'ai relu en particulier l'étude un peu sèche, mais ingénieuse, que Gaston Boissier consacre à la *Fin du paganisme*. J'ai trouvé aussi dans la *Revue des Deux-Mondes* du 1er octobre 1905 un article de M. Louis du Sommerard, inspiré de quelques travaux récents sur Julien l'Apostat, en particulier d'un très beau livre de M. Paul Allard.

saire, l'inanité de l'entreprise de Julien apparaît d'autant mieux que ses moyens ont été plus excessifs.

Cette réserve faite, il faut reconnaître qu'Ibsen a eu des intuitions historiques vraiment profondes. Quelques-unes même de ses divinations contredisent les idées reçues jadis, tandis qu'elles sont confirmées par une critique plus récente. Grégoire de Naziance, dans ses fameuses *Invectives*, a présenté Julien comme une sorte d'Antéchrist volontairement aveugle ; et, sur la foi d'un seul, toute la postérité chrétienne l'a maudit comme un dangereux novateur, et la libre-pensée, qui cherche partout des ancêtres, l'a salué comme son premier apôtre. Or Julien était un conservateur désorienté, l'ancêtre prétendu de la libre-pensée était un superstitieux. Et Ibsen, par simple instinct de poète, et par sympathie pour son héros, a compris ce que n'avaient su voir ni des doctrinaires fanatiques, ni des révolutionnaires étroits et entêtés. Il a fait du terrible apostat un homme simplement malheureux, du tyran farouche des chrétiens la première victime de la fatalité. Le premier il a eu, devant cette grande figure énigmatique, un éclair de pitié ; et dans ce sentiment il a rencontré la justice et il a vu mieux que l'histoire.

Ouvrez en effet le premier des deux drames qui composent la dylogie, l'*Apostasie de César.*

Voici le portrait physique de Julien dans sa jeunesse :

Le prince Julien, jeune homme de dix-neuf ans qui n'a pas encore atteint toute sa croissance. Il a des cheveux noirs, une barbe naissante, des yeux bruns pétillants, illu-

minés d'éclairs soudains; le costume de cour lui va mal, ses manières sont gauches, bizarres et brusques[1].

Sous cette enveloppe l'être moral de Julien transparaît complètement. Le jeune prince était un intellectuel affiné, un peu négligé dans sa mise et dans sa tenue. Uniquement concentré sur lui-même, il ressentait avec une acuité douloureuse tous les heurts extérieurs. Les historiens prétendent qu'il avait hérité de sa mère cette sensibilité maladive, qui fut sa grâce et son malheur. On se représente ce qu'il devint, dans ces conditions, au milieu des êtres rudes et intéressés qui composaient la cour. Disposé, par sa nature aimante, à des élans impétueux, et presque toujours repoussé, il devint défiant. Comme il était prince et fort intelligent, les flatteurs ne lui manquèrent pas. Mais le prince Julien ne soupçonnait pas le calcul sous leurs paroles, et les attribuait naïvement à l'amitié. La vie l'instruisit, et le désabusa. Dès lors les marques d'amitié elles-mêmes lui apparurent comme des flatteries, il retira son affection à tous les siens, et ne voulut garder en son cœur que l'orgueil qu'y avaient semé leurs louanges, et le mépris qu'y laissait leur bassesse. Ces passages brusques de l'attachement aveugle à la haine injuste compromettaient l'équilibre de son esprit, et le bouleversèrent complètement à la fin de sa vie. L'empereur mourut presque fou. Les historiens ont pu le faire pressentir, c'est l'originalité d'Ibsen d'avoir montré la nécessité d'une telle fin.

Tel est le malheureux dans lequel on a voulu voir l'Antéchrist.

[1]. Première partie. Acte premier.

Les circonstances développèrent dans l'âme de Julien toutes ces tendances. Seulement elles agirent sur lui d'une manière discontinue, et parfois contradictoire. Au poète maintenant de présenter l'histoire de telle sorte que tous les événements opèrent dans le héros une transformation progressive et constante, à appliquer dans son œuvre ce que Taine appelle la loi de convergence des effets.

L'empereur Constantin — ainsi l'établit la critique, moderne — s'était fait chrétien, par politique sans doute, mais aussi par une sympathie, obscure et peu renseignée d'ailleurs, pour la nouvelle religion[1].

Constance, son successeur, maintint le christianisme par pur intérêt, et il y paraît. Les prêtres dont il s'entoure sont pour la plupart des hommes rusés, qui sacrifient la justice et la loyauté à l'intérêt de leur parti, ou au leur propre. Tel est cet Hécébolios, qui, pour éloigner Julien du grand rhéteur païen Libanios, n'hésite pas à attribuer à ce dernier d'injurieux pamphlets dont il est lui-même l'auteur. Julien ne soupçonne pas ces perfidies, mais il éprouve déjà pour tous ceux qui l'entourent une vague défiance.

D'autre part tous les membres de sa famille ont été victimes d'un attentat mystérieux, et l'opinion désigne Constance comme en étant l'auteur. Seuls Julien et son demi-frère Gallus ont échappé à la mort. Mais Julien, instruit de la rumeur publique, nourrit de sombres pensées, et considère d'un œil de haine Constance, son impérial cousin.

Et c'est alors qu'il rencontre Libianios, le rhéteur

1. Cf. Boissier. *La Fin du paganisme.*

diffamé, et banni sur la foi de ces calomnies ; c'est alors qu'il apprend de quels mensonges l'ont berné ceux qui prétendent veiller sur sa jeunesse, et se constituent les soutiens de l'Eglise.

Et le même jour encore, par un hasard fatal, Constance accorde le titre de César (c'est-à-dire de sous-empereur) à Gallus, le demi-frère de Julien. Tout semblait désigner Julien pour cette haute fonction. Un caprice — ou un calcul — de l'empereur a bouleversé toutes les prévisions. Mais Julien ne voit dans cet acte qui le frustre que la nouvelle liberté qu'il en retire. Et il ira rejoindre dans l'exil Libianios calomnié, demander la science à la Grèce merveilleuse, aux compatriotes et aux amis du rhéteur, haïssant déjà d'une haine préconçue tous les chrétiens en Constance, et imputant ses amertumes, son isolement et son exil au nouveau Dieu qui est celui des empereurs.

Il se croit libre maintenant, libre de suivre ses penchants et ses affections. Mais toujours, après s'être abandonné à elles, il se reprend dans une désillusion, et il demeure plus amer. Il retrouve Libianios ; mais bientôt il s'aperçoit que le rhéteur n'est qu'un ambitieux intéressé ; et il méprise celui qu'il n'a vu grand qu'une fois, dans une nuit de malheur.

Il a groupé autour de lui des jeunes gens, intelligents, et qui l'admirent. Mais souvent, au lieu de s'entretenir avec eux de la science et des arts, il parle de leurs représentants ; il les raille, les parodie, aux applaudissements frénétiques de ses compagnons ; mais son ironie est outrée, parce qu'elle doit le distraire d'une détresse cachée ; il montre plus de gaieté que tous ces jeunes fous réunis ; mais à chaque fois,

son rire sonne faux, et annonce la folie de ses derniers moments.

Et le jeune prince, méprisant les philosophes, maudissant les livres, et toujours avide pourtant de connaître, le jeune prince, sceptique à vingt ans, désespère de la science et demande une vérité plus directe et plus frappante. « Est-ce un livre, demande-t-il dans un magnifique mouvement oratoire, est-ce un livre qui a converti Saul sur le chemin de Damas? N'est-ce pas un flot de lumière qui l'inonda, une apparition, une voix qui lui parla? »

C'est alors qu'on lui parle de Maximos d'Ephèse, le Mystique, l'évocateur d'esprits. Julien se trouble, le jeune homme qui ne croit plus à la philosophie, qui croit à peine au nom du Christ, croit aux apparitions; et, dédaigneux des railleries des rhéteurs, sourd aux injonctions de ses amis, il part pour la patrie du Mystique, où on lui a prédit sa perte, et où il pense trouver le « flot de lumière. »

Ici se place la scène citée précédemment. Maximos et Julien se livrent à des pratiques occultes. Ce dernier apprend qu'il jettera les assises d'un mystérieux troisième royaume, il est plein de trouble et d'espoir : quelle sorte de royaume fondera-t-il, quelle grande place occupera-t-il dans le monde, lui dont s'occupent les Esprits?

Et dans l'Empire, les événements se sont précipités, et semblent apporter une réponse à l'homme anxieux qui brûle d'ambition et d'espérance, et a osé interroger le Destin. Gallus vient de mourir, il faut le remplacer, et c'est sur Julien que les yeux de l'empereur sont tombés! Julien, ébloui, se rappelle

toutes les promesses des Esprits; pour la première fois, dans l'enivrement de la puissance, il les prend à la lettre, salue l'avenir et la gloire, et pense, par son avènement, accomplir ces oracles qu'il n'a pas compris.

Mais en même temps les motifs humains de ce brusque changement s'éclaircissent, et ils sont terribles.

Gallus, le prédécesseur de Julien, a été assassiné secrètement, et on attribue le crime à l'empereur. Et la nomination de Julien ne s'explique que par un remords de Constance. Il ne veut faire de bien à son cousin que pour racheter des crimes envers ses autres parents, et parce qu'il vient de les reconnaître implicitement. Le dernier survivant de la famille maltraitée, le nouveau César, peut monter sur le trône ; il ne s'y asseyera que par hasard, et sa sécurité n'y aura que la durée d'un remords dans la conscience faussée de l'empereur Constance.

En vain maintenant Maximos, qui croit à Julien une autre mission surnaturelle, en vain Grégoire de Naziance et Bazile de Césarée le supplient-ils de refuser ces hautes fonctions. Julien revêt le fatal manteau de pourpre, et, avec lui, la nouvelle dignité qui peut achever d'égarer son esprit mal affermi.

Les événements qui suivent justifient toutes les appréhensions. L'empereur a peu à peu oublié son dernier crime, des courtisans continuent à lui représenter la famille de Julien comme un danger pour sa maison, et, dès lors, il ne cherche plus qu'à tourmenter celui qu'il n'avait élu que par remords.

Julien, qui apporte à tout ce qu'il fait une con-

sciencieuse application, a étudié les lois de la stratégie et est devenu un grand général. Une série de victoires éclatantes le signale dans la Gaule, poste difficile que Constance lui avait assigné pour le faire échouer et le perdre. Il a d'ailleurs dans Hélène, la propre sœur de l'empereur, une femme qui le soutient, et sur laquelle il compte.

Mais soudain Constance, jaloux, veut le séparer de sa fidèle armée; celle-ci le rend trop puissant. Et il envoie un ordre, aux termes duquel les troupes gauloises doivent abandonner leur chef victorieux, et se rendre immédiatement sur les bords du Danube. De son côté, l'impératrice Eusebia, jalouse de la femme du César, et craignant que l'union de Julien et d'Hélène ne devienne féconde, fait empoisonner sa rivale. Et, à ses derniers moments, la malheureuse victime, l'épouse de Julien, révèle elle-même dans le délire de la fièvre qu'elle a été l'amante de Gallus, et que les deux demi-frères, persécutés par le même empereur, n'ont été en toute chose que deux rivaux!

Voilà donc Julien seul encore une fois, et trompé par tous les siens, en face d'un avenir menaçant.

Pendant ce temps l'armée, à laquelle des envoyés de Rome ont fait connaître la volonté de l'empereur, se croit abandonnée de Julien, et crie à la trahison.

Julien entend ses cris. La volonté de l'empereur est que César semble agir de concert avec lui, des soldats croient déjà les deux souverains d'accord. Mais cette fois, poussé à bout, Julien court la détromper, au mépris des ordres impériaux. Il comprend qu'il n'a plus qu'elle, et ne s'en séparera pas. Il marchera avec elle où il voudra, avec l'audace des désespérés, et

n'ayant plus rien au cœur que sa haine pour l'empereur chrétien !

Balancé entre des sentiments divers et puissants, il ne se possède plus.

Il a mené son armée à Vienne, en Gaule. Nous l'y retrouvons dans des catacombes. Il se croit pour un temps dégoûté du pouvoir, et retourne aux mystères qui ont fasciné sa jeunesse. Il est de nouveau auprès de Maximos.

Mais, à quelques pas de lui, à la lumière du soleil, ceux qui lui ont aidé à trahir Constance exigent qu'il aille jusqu'au bout de son action, qu'il se fasse proclamer empereur lui-même. S'il n'y consent pas, l'armée, qui est sa complice, sera condamnée et perdue par l'autre empereur. La colère de tous éclate, une sédition épouvantable menace.

Et Julien, qui n'a qu'un mot à dire pour apaiser ces hommes et se faire conférer la plus haute dignité, s'aperçoit qu'il s'est trompé en se croyant dégrisé des pouvoirs du monde. Des amis l'engagent à faire le pas décisif, et Maximos lui-même pense le moment venu pour lui de fonder le troisième royaume, et de commencer son œuvre terrestre. Julien les écoute, il sent monter en lui de formidables ambitions, il est au bord de la puissance suprême.... Qu'est-ce donc qui le retient ?

Une seule chose : sa conscience de chrétien. Il n'a pu secouer les scrupules déposés en lui par son éducation chrétienne, la terreur de l'énigmatique Homme-Dieu qui a des exigences si absolues.

S'il cède à la tentation du pouvoir, Constance, qui est vieux et débilité par les préoccupations et le

remords, ne résistera pas à ce choc : il mourra, et le trône restera libre. Tout favorise Julien.

Mais il a sa conscience de chrétien.

Et Maximos le devine, Maximos lui pose la question décisive : « Les exigences du Christ sont-elles en toi ? » Non, elles sont dehors de lui. Le christianisme qu'on lui a enseigné, au lieu de l'élever au-dessus de lui-même, l'a étouffé ; jamais il n'a discerné que des contraintes dans la loi nouvelle.

Et au dehors, des prêtres, habiles agents de Constance, proclament que le cadavre d'Hélène fait des miracles. Hélène est considérée comme une sainte, rappelée d'un monde pour lequel elle était trop pure. Et Julien sait déjà qu'Hélène a nourri pour son demi-frère une passion criminelle, et qu'elle est morte empoisonnée. Cette religion qu'il hait mortellement se propage maintenant par le mensonge ! Son désir, les prédictions de Maximos et les cris de la foule l'appellent au pouvoir. Et il renonce d'un coup à cette croyance que tant de malheurs lui ont appris à détester ; et il se fait proclamer empereur, après avoir offert un sacrifice à son dieu définitif Apollon, après avoir fait le premier pas vers le crime et vers l'irrévocable !

Telle est la première partie, l'*Apostasie de César*. La deuxième, *Julien empereur*, est moins mouvementée peut-être, mais non moins intéressante.

Sur la place publique, devant son peuple assemblé, l'empereur Julien joue son grand coup et proclame la tolérance. Lui-même servira les dieux, et ses sujets

serviront qui leur plaît. Mais les païens de jadis, déjà gagnés au christianisme, n'ont plus besoin de la tolérance. Le peuple n'éprouve qu'étonnement, et les dieux sont oubliés.

Déjà cependant le successeur de Constance est environné de flatteurs. Et cette désapprobation d'un peuple, qui aurait dû le faire réfléchir, quelques habiles courtisans parviennent à l'en distraire, et, sans le savoir, mais fatalement eux aussi, engagent Julien dans la voie terrible de la Nécessité.

Il est facile en effet de prévoir ce qui arrivera.

Le Julien sensible de jadis, en usurpant scélératement le pouvoir, a fait le premier pas vers le crime et vers la cruauté. Un remords lui reste, il faut l'étouffer; ses instincts de bonté, il faut les faire taire; il faut, contre son empire mal acquis, contre ses amis et contre sa conscience, proclamer le droit des souverains impitoyables; et puisqu'autrefois un être divin a fondé sur la bonté une nouvelle religion, l'empereur étouffera la doctrine du Galiléen; et si elle résiste, cette religion qu'il a aimée, il fera taire à la fois son passé et son dernier remords en la persécutant !

Et c'est ce qui arrive. La moindre résistance l'exaspère. Il se souvient à peine d'avoir inauguré son règne par une proclamation de tolérance, et sous des prétextes futiles autorise toutes les vexations contre ses anciens coreligionnaires.

Ici Ibsen place une observation très fine, et due sans doute à une expérience personnelle : on connaît cette susceptibilité ombrageuse propre aux hommes de lettres, et qui, dit Maupassant, est la même chez le feuilletonniste raté que chez le poète génial. Or en

Julien, ce n'est pas seulement l'orgueil du souverain qui est froissé, c'est aussi, c'est peut-être surtout celui de l'écrivain et du philosophe[1]. A chaque instant, l'empereur prononce des paroles comme celles-ci : « J'ai prouvé telle idée dans tel écrit, pourquoi ne m'écoute-t-on pas ? » — Et comme, en outre, philosophe à la lettre, il prétend affecter la simplicité de Diogène, on se moque de lui, sans songer qu'en atteignant un homme dans son orgueil, on en fait quelquefois un monstre.

L'empereur, tant par les flatteries de ses courtisans que par les railleries de la foule, est donc devenu un orgueilleux farouche, que toute contradiction peut exaspérer.

Aussi voyez ce qui se passe.

Un jour que Julien a envoyé au supplice d'innombrables chrétiens, un homme se présente à lui. Cet homme, c'est l'aveugle Maris, qui jadis aussi s'était éloigné du culte du Christ. Mais les fureurs de l'empereur ont réveillé son ancienne foi. Et, debout devant Julien qu'il ne voit pas, celui qui a été presque un apostat comme lui, prononce contre les dieux une malédiction si épouvantable que le sol se met à trembler, et que le temple d'Apollon s'écroule avec un bruit de tonnerre. — Mais Julien a commis trop de crimes, il n'a plus d'oreilles pour les avertissements divins. — Tous, blêmes d'effroi, s'enfuient. Mais l'empereur, qui n'est blême que d'une plus grande fureur, s'emporte contre l'aveugle obstiné, et jure de combattre jusqu'au bout le nouveau Dieu qui renverse déjà ses temples !

1. Sur la philosophie de Julien l'Apostat, on consultera avec fruit une brochure de M. Adrien Naville, professeur à l'université de Genève.

Et les chrétiens, et beaucoup de ses anciens amis, et des plus chers, sont envoyés au martyre. Et tous acceptent le divin supplice comme un bienfait et le subissent en chantant. Et dans les rues mêmes, les parents et les amis des condamnés élèvent leurs hymnes vers le Christ, qui peut compter des martyrs où Julien ne croit compter que des victimes.

En présence d'une aussi ferme résistance, l'empereur ne se connaît plus. Il fait arrêter les chrétiens sans distinction et frappe ceux qu'il aime le mieux. Et toujours, sans s'en douter, il accomplit la nécessité, et prépare par ses crimes les plus odieux la terrible leçon que l'avenir attend de lui.

Il n'est plus même heureux quand, au lieu de poursuivre les chrétiens, il restaure les rites païens. Il a rétabli les Bacchanales. Mais ces fêtes, qui, au temps des Grecs, étaient des fêtes de beauté, dans l'ivresse des sens et la satisfaction joyeuse de la nature, deviennent des orgies honteuses. Même, ces pratiques chères à l'empereur, pour lesquelles il a persécuté tant de chrétiens, ne lui ont laissé qu'une nausée, et ont exaspéré sa volonté toujours entravée.

Or c'est à cette époque agitée, désordonnée de sa vie que Julien entreprend sa grande expédition contre les Perses.

Ses soldats ont remporté maintes victoires sous ses ordres, tous l'aimaient, et rien ne lassait leur bonne volonté auprès de lui.

Mais cette fois c'est l'empereur lui-même qui les exaspère par son orgueil. Il s'érige en divinité au milieu de son armée, fait élever partout sa statue et ordonne aux guerriers de lui brûler de l'encens. Et

l'imprudent ne fait qu'amuser les païens, qui le croient fou ; et les chrétiens, qui lui seraient fidèles, il les fait arrêter.

En même temps un traître perse se présente à lui. Il se donne pour un espion et conseille à l'empereur de brûler ses vaisseaux. En vain le général Jovien l'exhorte à se défier de ce louche conseiller ; Jovien est chrétien, et Julien ne veut pas l'écouter.

Maintenant une vaste lueur s'étend sur le fleuve où brûlent les vaisseaux romains. Au même instant, on apprend que le faux espion s'est enfui : Julien est trahi et la flotte est perdue.

Le désordre dans l'armée est à son comble.

Alors l'esprit de l'empereur, qu'on disait fou déjà, achève de s'égarer. Il a des visions, des êtres étranges lui apparaissent, et les perceptions du monde extérieur lui arrivent déformées. Et ce qu'il aperçoit dans ses hallucinations, c'est sous mille formes, grotesques ou terribles, cette nécessité qui est le sens de sa vie, et qu'il a partout et fidèlement réalisée malgré lui.

Il ne recule pas cependant ; dans son erreur, il est resté fier. Malgré les avertissements qu'il reçoit de toute part, malgré ses propres pressentiments, il engage la bataille. Et dans le combat décisif, c'est un chrétien, devenu fou dans les persécutions, c'est un ancien ami qui le tue et lui arrache la suprême et légendaire parole de découragement : « Galiléen, tu as vaincu ! »

Mais tandis qu'il meurt, la foule acclame déjà comme son successeur ce Jovien, le chrétien dont il a repoussé les conseils, et le seul qu'il n'eût pas regretté dans la déroute de l'armée romaine.

Suprême ironie !

Et soudain les assistants comprennent que toute la vie de Julien a été une ironie ; il a été l'instrument de celui qu'il combattait, du même Dieu qui a suscité, pour une œuvre nouvelle, le Christ, les saints et les martyrs de Julien l'Apostat !

Mais si la vie a des contrastes ironiques, elle a aussi des imprévus grandioses. Et c'est une persécutée, une de celles qui ont bravé l'empereur vivant, qui clôt le drame par une suprême parole de charité. Sur la dépouille de Julien, elle invoque le Dieu des chrétiens, son Dieu à elle, celui qui peut pardonner les crimes commis volontairement, et payer magnifiquement les bienfaits qu'il en a fait jaillir.

SOUTIENS DE LA SOCIÉTÉ

Jusqu'à présent, Ibsen nous avait habitués à des œuvres d'imagination, essentiellement. Sans doute la réalité y tenait sa large place ; mais on sent que, pour l'auteur, elle avait moins d'importance que l'idéal par lequel il proposait de la remplacer. Il cherchait moins à flétrir les vices qu'il voyait qu'à exalter les qualités qu'il aurait voulu rencontrer.

Parfois pourtant son rêve n'arrivait plus à le distraire du spectacle de l'humaine hypocrisie. Il songeait alors moins à rêver une société meilleure qu'à flageller celle qu'il connaissait et qui le révoltait.

Une ou deux fois déjà, l'auteur de *Brand* a senti son amertume déborder. Il aurait pu s'en taire et continuer à proposer de nobles exemples dans des œuvres héroïques et sereines.

Mais dans *Soutiens de la société*, il a dit ses rancœurs, et toute son œuvre ultérieure devait s'en ressentir. Un jour il fera cette pièce amère et violente qu'est l'*Ennemi du peuple*. Dans *Soutiens de la Société*, il nous la fait déjà pressentir.

Sans doute cette pièce n'a pas encore la puissance de celle qu'elle annonce, où nous voyons la foule stupide en présence d'un être consciencieux, généreux

et génial. Les hommes qui composent cette foule ne sont pas même méchants. Ils n'ont pas compris l'homme de bien, ils sont bêtes. Et quand ils lui ont fait toutes les avanies et l'ont appelé l'ennemi du peuple, son désespoir même a quelque chose de ridicule, et il comprend qu'il ne restera fort et lui-même qu'en fuyant son prochain et en acceptant d'être l'homme seul.

Dans les *Soutiens de la Société*, nous voyons aussi une société mesquine, remplie de préjugés absurdes ; mais, au fond, nous sentons que tout cela n'est pas très grave. Que des dames fassent de petits cancans en travaillant pour des œuvres de charité, cela peut révolter un homme rigide et un peu misanthrope, mais, en somme, le monde ne s'en portera pas beaucoup plus mal. Evidemment les conséquences indirectes d'un pareil état de choses peuvent être désastreuses. C'est ce qui ressort très clairement de *Un ennemi du peuple*. Mais dans la pièce qui nous occupe, elles ne deviennent terribles que par le plus invraisemblable enchaînement de circonstances. L'auteur n'a pas encore suffisamment approfondi les faits, et il est obligé de les corser exagérément pour les rendre concluants.

Mais, l'invraisemblance du sujet constatée, il faut voir comme tous les travers de la société sont pris sur le vif! Je parlais tout à l'heure de commérages d'une société de bienfaisance. Comme toutes ces dames honnêtes sont curieuses d'histoires scandaleuses! quels sous-entendus perfides, sous leurs airs de ne vouloir pas médire! comme elles sont satisfaites de valoir mieux que ceux dont elles parlent! et enfin, comme

elles sont, à l'occasion, férocement cruelles, convaincues qu'il y aurait péché à montrer de la pitié pour ceux auxquels elles sont si évidemment supérieures !

Le personnage central, le consul Bernick, est pris dans cette société; il en a tous les travers, et il en exploite toutes les faiblesses. Malheureusement tout est un peu outré ici, en vue du but que l'auteur se propose : le consul est trop féroce dans son égoïsme, et la société qui l'admire est trop aveugle. Tout cela sort de la nature.

Dans la petite ville, on a beaucoup jasé autrefois des fredaines d'un jeune homme avec une actrice. Or il se trouve que l'auteur de ces fredaines est justement le consul Bernick. Mais celui-ci était alors au moment d'opérations difficiles où il avait besoin de toute sa considération pour réussir. Et un de ses amis, Johann Tonnesen, qui devint plus tard son beau-frère, a pris sur lui toute la responsabilité des folies de l'auteur, s'est laissé accuser sans protester et s'est embarqué pour l'Amérique, — tandis que le consul, grâce à sa réputation sans tache et à la crédulité de ses administrés, menait à bien toutes ses entreprises et devenait le plus ferme soutien de cette société qu'il trompait encore.

On trouvera sans doute qu'un homme acceptant un pareil dévouement cesse par là même de le mériter, et l'amitié de Johann pour son beau-frère devient incompréhensible. La générosité de Johann est tout aussi surprenante. Et puis, si son beau-frère a manqué une fois de dignité, il est probable qu'il ne s'en tiendra pas là, et que, bientôt, il ouvrira les yeux par une nouvelle faute grave à ceux qu'il aveuglait par

un mensonge. Mais non. Chacun continue à élever aux nues le consul Bernick et à louer en lui précisément les qualités qu'il a le moins. C'est bien extraordinaire.

La demi-sœur de Johann, Lona Hessel, est encore plus étrange. Elle l'a suivi en Amérique et lui a plus ou moins tenu lieu de mère. Pour lui aider à gagner sa vie elle a fait tous les métiers ; quelquefois même, elle a endossé des vêtements masculins ou chanté dans des cafés-concerts. J'entends bien. L'intention d'Ibsen est de montrer que l'on peut choquer tous les préjugés bourgeois et n'en valoir que mieux. Mais il est des manières moins extravagantes de se distinguer des bourgeois ; et puis Lona ressemble encore trop à ces derniers pour que son passé nous semble explicable ; et enfin, eût-elle réellement existé, elle ne peut être qu'une personne d'exception, et non un type, digne d'illustrer une idée générale.

Johann proposant son singulier sacrifice, Bernick l'acceptant, et la société tout entière dupe de cette comédie, tout cela est invraisemblable, tout est outré, en vue d'un effet à produire.

Néanmoins, si nous admettons cette situation initiale, le caractère de Bernick nous apparaît ensuite développé avec une admirable logique. Le jeune homme a joui longtemps d'une situation avantageuse et d'une réputation intacte. Il aurait pu, peut-être, sacrifier l'une et l'autre à la vérité, si la nécessité lui en était apparue au commencement de sa carrière. Mais on ne veut l'y obliger que lorsqu'il a déjà retiré une fortune des suites de son mensonge, et qu'il s'est habitué pendant des années à sa lâcheté.

Voici, en effet, ce qui est arrivé.

Johann Tonnesen, celui qui s'est généreusement laissé accuser, est revenu au pays. Il y a fait connaissance d'une jeune fille, Dina, et parle de l'épouser. Mais il veut offrir un nom sans tache à sa fiancée, et vient redemander à son beau-frère sa bonne réputation sacrifiée et le droit au bonheur.

Le consul, déjà honteux devant son sauveur, dont il a si légèrement accepté le sacrifice, lui répond par des faux-fuyants : sans doute, dit-il, il peut renoncer à son bonheur, mais non pas à son bon renom. Il en a besoin pour réaliser plusieurs grandes entreprises, dont dépend le bonheur de la nation. Johann, lui, ne songe qu'à son bonheur individuel ; qu'il le sacrifie maintenant, non plus à son beau-frère, mais à tout son peuple. — Johann est abasourdi par ce raisonnement ; il défend avec indignation son bonheur personnel menacé, et demande au consul enfin dévoilé ce que c'est que la collective prospérité d'une nation, quand celle-ci la laisse reposer sur les mensonges et les intérêts égoïstes de son principal représentant. — Et Bernick, ne pouvant ou n'osant être enfin généreux, se décide à être cynique. Il oublie tout ce qu'il doit à son beau-frère ; il songe seulement que la présence de celui-ci est un danger pour lui ; et dans une scène pathétique, il menace celui qui l'a sauvé, et jure de le perdre si l'occasion s'en présente et si son honorabilité est à ce prix !

Et l'occasion se présente en effet.

Johann va retourner en Amérique sur un vaisseau qui appartient à Bernick, l'*Indian Girl*. Or le consul sait positivement que l'*Indian Girl* est insuffisamment ré-

paré, et condamné à une perte certaine. Pourquoi le laisse-t-il partir? Parce que les armateurs en exigent la mise à flot immédiate, que le contremaître est seul responsable de l'état du vaisseau, tandis que Bernick peut feindre l'ignorance, et parce que la confiance qu'inspire celui-ci est encore au prix de ce naufrage!

La situation est dramatique. Avouons pourtant que tout cela est très extraordinaire. Qu'est-ce qu'un homme responsable seulement de l'heure de partance de ses navires, et non de leur solidité? Qu'est-ce d'autre part que ce contremaître qui craint de ne pas livrer le vaisseau à temps et gâche son ouvrage, mais qui ne craint pas le naufrage du bâtiment, naufrage dont il est certain d'avance, et dont on le rendra responsable? — Et puis, Bernick est égaré quelquefois; mais il est humain. Et ici il va causer non seulement la mort de son ennemi, mais encore celle de tout un équipage innocent.

Quoiqu'il en soit, Ibsen saura tirer de cette situation des effets puissants. Le dernier acte est dramatique au plus haut point.

Bernick est rongé de remords : nous sommes au moment du départ de l'*Indian Girl*, où s'est embarqué Johann. Et Bernick sait que le vaisseau sombrera. Et soudain on vient lui annoncer que le petit Olaf, son propre fils, est introuvable... Et plus tard on apprend qu'il s'est, lui aussi, embarqué sur l'*Indian Girl*, séduit par les récits de son oncle et la passion des aventures.

Et, à ce moment-même, on est en train de préparer une grande fête en l'honneur du consul Bernick, le meilleur soutien de la société! D'une minute à l'autre,

on attend le cortège des manifestants.... Le consul ne songe qu'à son enfant qu'il a laissé s'embarquer sur un navire perdu, et à son beau-frère, qu'il y a envoyé exprès ! — Et les rideaux qui voilent la fenêtre s'écartent, la rue apparaît illuminée, et remplie d'une foule enthousiaste !

Bien que très dramatique, tout cela est outré, en vue de l'effet à produire. L'auteur l'a senti lui-même et n'a pas osé pousser une situation aussi invraisemblable jusqu'à ses dernières conséquences. La pièce finit bien. — Ibsen n'a pas eu le courage d'être amer jusqu'au bout. Sans doute, dans une pièce antérieure, il a fait échouer Brand ; mais Brand sombrait à force de grandeur. Et le dramaturge n'a pu se résoudre à laisser succomber une société à force de méchanceté seulement, ou à force de ridicule !

L'*Indian Girl* ne part pas : le contremaître, harcelé par le remords d'avoir réparé le vaisseau trop hâtivement, empêche d'appareiller, au dernier moment. Et Bernick, délivré d'un grand poids, comprend qu'un aveu complet peut lui rendre la paix perdue, et découvre à la foule stupéfaite tous les mensonges sur lesquels il a assis ce qu'elle regardait comme sa prospérité.

La foule s'en retourne silencieuse ; peut-être pour la première fois se défie-t-elle de son chef. Mais celui-ci regarde les siens, et les voit plus près de lui que jamais ! Sa femme l'avait toujours aimé, mais le mensonge du passé, à son insu, la séparait de lui. Ce soir il a dit la cruelle vérité, il a risqué dans cet aveu désespéré l'estime du peuple, la confiance des siens et l'amour de sa femme. Et voilà que la vérité a réuni les époux !

Et maintenant l'étrange Lona Hessel a elle-même quelque chose à avouer. Le bruit a couru jadis qu'elle aimait Bernick, et l'opinion s'en était émue : une personne de si peu, prétendre à un homme si honorable !

Eh bien ! il se trouve que Lona valait mieux que son beau-frère. Mais elle ne s'en cache plus : elle l'a aimé ! Toute une population l'en a raillée, mais elle a attendu son heure. Et, au moment où le consul recevait les ovations de la foule, et pouvait continuer à la tromper ou inaugurer une ère de vérité, c'est Lona qui a orienté sa vie et l'a poussé aux aveux. Bernick est devenu digne d'elle, et elle avoue son secret. Tandis que les dernières rumeurs de la foule arrivent affaiblies, que les transparents et les bougies de la fête s'éteignent, l'audacieuse femme apprend au consul qu'elle l'a toujours aimé, de cet amour qu'on a pu railler, mais qui vient d'atteindre le but désintéressé et unique qu'il s'était assigné !

MAISON DE POUPÉE

Avec les *Soutiens de la Société*, Ibsen est entré résolument dans la voie du réalisme ; désormais il parlera moins de ce qu'il rêve que de ce qu'il voit, il abordera les grands problèmes moins en utopiste qu'en observateur critique.

Parmi ces grands problèmes, celui du mariage est un des plus fréquemment agités dans son œuvre. Il est traité, avec maîtrise déjà, dans la *Comédie de l'amour*. Mais cette pièce, bien que remplie d'observations fines ou profondes, ne répond pas entièrement à la dénomination de drame réaliste ; malgré tout, Falk et Swanhild sont des êtres d'exception.

Or notre étude nous conduit aujourd'hui à un nouveau drame, *Maison de poupée*, qui prétend se fonder sur la réalité de tous les jours et découvrir, dans des êtres moyens, des déchirements aussi violents que celui qui a bouleversé la vie d'un Falk et d'une Swanhild.

Le dramaturge a-t-il bien atteint son but ? Nora, l'épouse insouciante du début, mesurant dans une heure de détresse toute la grandeur tragique du problème du mariage, et reniant au nom d'un principe son mari, ses enfants, tous ses devoirs, et huit années

de bonheur, Nora est-elle un être bien naturel, et le drame qu'elle remplit est-il vraiment une œuvre réaliste ?

Remarquez que tous n'ont pas accepté le dénouement sensationnel de *Maison de poupée*, et que la célèbre actrice allemande Niemann Raabe a obtenu de l'auteur qu'il le changeât. Au dernier moment, Nora, vaincue par l'amour maternel, se décide à demeurer au domicile conjugal, et sa révolte se borne à une protestation sans effet.

Mais cette variante a été imposée à Ibsen, et consentie à contre-cœur. Nous n'avons donc aucun compte à en tenir. Elle allait à l'encontre du but même de l'auteur, et ne mérite d'être signalée qu'à titre de curiosité historique et de vandalisme littéraire.

Nous avons à respecter les intentions d'Ibsen, et la seule question reste celle-ci : a-t-il réalisé son but sans faillir à la vérité physchologique des personnages ?

Des réserves ont été faites là-dessus. Le changement qui s'opère dans l'héroïne a semblé invraisemblable à beaucoup. A quoi le comte Prozor répond qu'une telle volte-face étonne moins en Scandinavie que dans nos pays : « Il faut connaître, dit-il, les doubles et triples fonds qui existent dans l'âme de la femme scandinave, et ménagent à qui l'observe les surprises les plus inattendues[1]. »

Nous pouvons répondre à notre tour que le véritable artiste doit montrer dans ses personnages ce qui est universellement humain, et non ce qui n'est que d'une vérité locale ; il ne s'agit pas de savoir si l'action de

1. Préface du comte Prozor.

Nora est possible en fait, mais seulement si elle est humainement justifiée.

Le comte Prozor, d'ailleurs, a cherché aussi à élucider cette question. Les proportions restreintes de son avant-propos ne lui ont pas permis d'en montrer toutes les faces. Il s'est contenté d'orienter la discussion. Je lis, en effet, plus loin :

« Le fait est que la discussion, dans le public scandinave, ne s'est pas portée sur ce point. Ce qui a choqué plus d'un, c'est la portée morale de l'œuvre et non son fondement psychique et l'action dramatique qui en découle[1]. »

Si nous nous plaçons au point de vue du dramaturge, nous sentons que ces deux questions, morale et psychologique, n'en font qu'une. Ibsen n'est moraliste que parce qu'il est psychologue, et, vice versa, il n'est humain et dramatique que parce que l'idée centrale de la pièce est une idée élevée. Il n'est pas un faiseur de systèmes abstraits, sa conception de la morale dépend de son observation de la vie.

Cherchons donc à refaire le drame avec Ibsen, et nous en aurons une intelligence plus profonde.

Il suffit de saisir un peu les intentions de l'auteur pour comprendre que Nora ne pouvait pas être différente de ce qu'elle est.

Qu'est-ce que *Maison de poupée* est destinée à montrer? Deux époux très dissemblables, unis par un hasard ou par un caprice, et vivant des années dans l'illusion du bonheur. Puis un jour la jeune femme

1. Préface du comte Prozor.

s'apercevra qu'elle n'est pas une avec son mari; et elle l'abandonnera, sans une indulgence pour son propre chagrin, et au mépris des lois, qui scellent une union que son cœur ne ratifie plus.

A ce moment elle nous découvre une âme profonde; qu'on l'approuve ou qu'on la blâme d'avoir abandonné, avec son mari, ses propres enfants, il faut du courage pour quitter un bonheur établi, au nom d'une conviction.

Mais on blâme Ibsen d'avoir fait Nora si légère au commencement de la pièce. Il n'en pouvait être autrement. Il fallait que cette femme fût bien dépourvue de réflexion pour accepter une union dont elle devait un jour reconnaître si douloureusement la futilité; et il fallait qu'elle fût bien naïve pour avoir vécu huit ans de ce bonheur dont elle n'a jamais éprouvé la solidité.

Elle reconnaîtra tout cela un jour; c'est que son cœur a des profondeurs qu'elle ignore; et il lui faut toute son insouciance pour vivre jusqu'à l'heure de malheur qui la révélera à elle-même.

Et, vous vous en rendez compte, nous sommes déjà en présence d'une donnée intensément dramatique. L'idée première d'Ibsen, rien qu'en s'adaptant aux conditions de la réalité, est devenue dramatique, et de ce caractère de Nora, dont nous n'avions vu tout d'abord que la nécessité logique, nous apparaît maintenant la vérité douloureuse.

Nora s'ignore, les événements la révèleront peu à peu à elle-même; mais quand elle se connaîtra, ce sera pour son malheur, et pendant tout le temps qu'elle se sera cherchée, elle aura pressenti une catastrophe!

Bien plus encore. Avec ce simple procédé : adapter une idée haute à la réalité, Ibsen est arrivé à découvrir de nouvelles vérités autrement belles, et qui, éclatant brusquement dans l'âme des personnages, amènent des « moments » dramatiques du plus grand effet. Une idée noble s'agrandit de toutes les réalités qu'elle côtoie, rayonne sur tous ceux qui l'acceptent, et se transfigure quand on la persécute. Et voilà pourquoi cette idée du vrai mariage selon Ibsen, cette idée qui apparaissait d'abord à d'inaccessibles hauteurs, s'élargit pourtant encore en descendant dans la vie de tous les jours, et s'embellit de toutes les luttes qu'elle traverse dans le cœur de la simple Nora.

Pour que l'idée conservât tout son relief, il fallait simplement que celle qui l'acceptait fût aussi humaine que possible.

Et Ibsen, pour faire recevoir un principe, paradoxal peut-être, mais grandiose à coup sûr, a deviné du même coup le tréfonds de l'âme féminine.

Car Nora est femme jusqu'au bout des ongles, comme son mari le lui fait observer.

Nous disions tout à l'heure qu'elle s'ignore. L'homme se connaît-t-il mieux? Non pas, mais différemment. Nora ne veut recevoir de leçons que de la vie. Nature riche, elle a de celle-ci des intuitions profondes; mais elle néglige l'expérience des autres, comme ne pouvant jamais convenir exactement à son cas particulier.

L'homme, lui, n'a pas les divinations profondes de la femme; il n'a pas de la vie une vision concrète et immédiate. Il y supplée par la raison abstraite. Il

a codifié l'expérience des nations en un certain nombre d'aphorismes et de lois. Les lois conviennent à peu près à tous les cas, exactement à aucun. La loi, dit-on à Nora, ne s'enquiert pas des motifs. — Elle est donc mauvaise, répond la jeune femme, et elle la brave au mépris du danger. Son mari, au contraire, insouciant de l'esprit de la loi, en respecte la lettre minutieusement, et vit en paix avec chacun.

Nora est femme en ce qu'elle est naïvement, foncièrement anarchiste. C'est aussi par là qu'elle est grande.

Me sera-t-il permis de faire un rapprochement, peut-être surprenant au premier abord? Ce caractère de Nora me rappelle la simplicité d'esprit sublime du Parsifal de Wagner. Comme lui, la jeune femme ignore les lois et les conventions, elle n'accepte de la vie que ce qu'elle en comprend; et un jour l'ignorante qui n'a trouvé la vérité qu'en elle seule, s'élève au-dessus des autres hommes, et les ignore toujours.

C'est une primesautière; aucun raisonnement ne la fera renoncer à ses caprices, tant qu'elle ne les aura pas elle-même reconnus mauvais. Elle adore les prâlines; son mari a beau lui remontrer que les bonbons abîment ses jolies dents, elle s'en procure en cachette, les croque dès qu'elle est seule, et, prise presque sur le fait, ment avec une insouciance effrontée et charmante.

Son époux l'appelle son alouette, son écureuil, ou son petit étourneau; et elle s'est accoutumée à être une petite chose gentille et fragile, une enfant gâtée que l'on amuse avec des futilités et à qui l'on cache les gros soucis. Elle n'a jamais écouté les personnes

chagrines qui la mettaient en défiance contre le monde; et, le jour où Helmer l'a demandée en mariage, elle a accepté sans trop réfléchir, et s'est mise à adorer le premier venu, ayant besoin d'aimer, et prêtant à tous la bonté de son cœur.

Et toutes les apparences sont contre la petite mangeuse de prâlines, qui n'a rien appris de la vie, et la prend légèrement comme ceux qui ont toujours vécu heureux.

Mais si son âme est vide encore, elle est déjà profonde. Et l'enfant qui n'a presque pas connu de chagrin trouve en soi toutes les pitiés qui adoucissent ceux des autres, et toutes les délicatesses qui les ménagent.

Avec quelles tendres précautions elle interroge son amie, Mme Linde, sur son récent veuvage; et quand elle apprend que celle-ci n'a jamais aimé son mari, quel douloureux étonnement!

Et voici encore un trait qui l'honore.

Son mari a été autrefois gravement malade; le médecin le disait perdu, s'il ne passait une année entière dans le midi. Helmer ignorait tout cela, et sa femme le lui a toujours caché, pour ne pas aggraver le mal. Elle a feint de désirer le voyage pour elle-même; et, comme la situation pécuniaire des époux était des plus modestes, elle a parlé d'une somme léguée par son père.

Mais comment se procurer le montant de cet héritage fictif? Il y avait, tout près de Nora, un homme très riche et très isolé, le docteur Rank, qui, seul, l'avait comprise, devinée et aimée pour ce qu'elle était. Elle en aurait obtenu, le plus honnêtement du

monde, tout ce qu'elle voulait ; mais son cœur tout seul l'avertit de ne pas faire une indélicatesse, et la fortune du docteur ne put jamais servir à ses deux amis.

Or elle connaît un usurier disposé à lui prêter la somme voulue, sur une signature. Mais un homme, seul, peut signer. Nora ne peut avoir recours ni à son mari, ni à son père, mourant. Et celle qui a reculé devant une simple indélicatesse n'hésite pas à commettre un faux, à enfreindre des lois qu'elle ne comprend pas, et qu'elle déclarera barbares quand elle les connaîtra. Et plus tard, quand on lui démontrera sa légèreté, elle prononcera cette parole absurde et profonde qui la peint tout entière : « Cela ne peut être mal, puisque je l'ai fait par amour. »

Voilà peut-être le suprême héroïsme. Elle n'a consulté aucune convention, elle n'a suivi aucune règle, elle a trouvé dans son cœur une ligne de conduite qui l'exposait à tous les dangers et qui sauvait son époux. Mais les hommes ne se sont jamais plus opposés à cette femme qu'au moment où elle bravait leurs lois pour faire vivre l'un d'eux.

Je me trompe, il est un moment où on l'a condamnée davantage, où les spectateurs de presque toutes les scènes d'Europe ont été pour elle des adversaires. Son mari n'a pas compris son dévouement et le lui a reproché. Alors, elle sent qu'elle ne l'estime plus. Et, malgré ses supplications et la loi qui l'a unie à lui pour la vie, elle trouve dans sa conscience qu'une union sans estime serait criminelle. Helmer cherche à la leurrer par des sophismes. Mais devant un mariage qui ressemblerait à une prostitution elle n'hésite

pas; une dernière fois elle brave les conventions et s'enfuit, loin, il est vrai, de son mari et de ses enfants, mais aussi de tout ce qui peut encore représenter pour elle la tranquillité et le bonheur!

Dès lors tout le drame est donné. En présence d'une situation aussi profondément humaine, Ibsen n'a pas, comme les impuissants, à chercher des coups de théâtre, il lui suffit de les trouver. Il n'a qu'à épuiser son sujet pour être dramatique.

La vie est tragique dans ses détails. Ibsen la regarde et nous épouvante. Le poète le plus poignant est celui qui regarde ainsi. L'ancien chœur grec ne se mêlait pas à la vie des héros, il assistait à leur vie, et, prêtant l'oreille à leurs plaintes ou devinant leurs résolutions désespérées, croyait assister à l'élaboration de la fatalité. Mais l'observateur moderne, qui n'a pas la solennité du chœur antique, et entend d'autres cris, contemple d'autres actions, marche encore sur le même fond humain et y retrouve la même fatalité.

Son œuvre n'a qu'à être vraie pour être poignante; elle en est aussi plus élevée, parce qu'on ne comprend les grandes douleurs que par la pitié, et les fortes actions que par l'admiration.

Maison de poupée est conçue selon ces principes, et la sincérité de l'auteur paraît le comble de l'habileté.

Au commencement de la pièce, nous voyons Nora joyeuse et insouciante, câlinant son mari, bavardant avec son amie, Mme Linde. Elle jouit étourdiment de la vie en se laissant gâter, en souriant à ceux qui l'amusent et qui croient l'aimer. Mais, depuis longtemps déjà, elle se livre en secret à de petits ouvrages

pour amortir sa dette et empêcher de protester sa signature.

Elle est seule avec Mme Linde. Et soudain un mot a été prononcé, un souvenir évoqué; sous les futiles propos échangés passe comme un lointain grondement d'orage; et quand, plus tard, Nora aura cru retrouver sa gaieté, le ciel, au-dessus d'elle, sera resté noir. C'est avec une sorte de solennité que la jeune femme conte à son amie le grand événement de sa vie, le voyage en Italie qui a sauvé son mari, l'argent emprunté et le faux seing donné à l'usurier.

Mais Nora, qui n'a pas pesé son acte, n'en a pas davantage prévu les conséquences. S'étant mise hors la loi, elle ne trouvait dans l'usurier qu'un complice, qui avait commis des fraudes avant elle, et pouvait deviner la sienne. Et en effet Krogstad, — c'est son nom, — a découvert la supercherie de la fausse signature; au moment où la jeune femme s'en félicite, il revient avec une menace de chantage. Elle s'indigne, elle proteste de la bonté de ses intentions. Mais alors, — et c'est une idée saisissante d'Ibsen, — Krogstad lui raconte son histoire, lui montre dans son propre passé un faux comme celui de Nora, et une tentative de réhabilitation : sa faute l'a mené en prison; pour son renom à lui et pour l'avenir de ses enfants, il s'efforce de remonter les degrés de l'échelle sociale. Seul le banquier Helmer, le mari de Nora, veut l'en empêcher en lui retirant un poste dans sa maison. Que la jeune femme s'y oppose, ou Helmer connaîtra le secret qu'il doit réprouver, et la loi frappera la faussaire découverte. Nora proteste en vain, accablée deux fois du secret qui était son orgueil et qui peut devenir son

ignominie. Mais Krogstad travaille pour ses enfants, sa menace peut assurer leur avenir, le mobile de cet acte infâme est l'amour des siens ; et il se trouve que lui, faussaire comme Nora, lui ressemble encore en ce qu'il a de meilleur.

Et, entre ces deux êtres que la loi ne protège plus, s'engage un duel étrange et désespéré, et tous deux se séparent effrayés de l'avenir possible.

Alors le mari arrive, l'homme intègre qui a toujours marché selon la loi et sous sa protection. Nora le supplie de garder Krogstad, mais sans oser livrer les raisons de son insistance. Elle essuie un refus formel ; et, pour la première fois, elle aperçoit le conflit de la loi, qui ne ménage que les apparences, et de la nature, qui agit spontanément, — tandis qu'elle prépare l'arbre de Noël de ses enfants, y fixe des banderoles et des fleurs de papier, tremblant uniquement de se trahir et de perdre, aux yeux de son mari inflexible, cette apparence d'étourderie dont elle l'avait enivré !

Le deuxième acte est construit à peu près comme le précédent, dont il renforce l'effet. Seulement, cette fois, Krogstad a reçu son congé et exécuté sa menace. Par la fente de la boîte aux lettres, Nora aperçoit un large pli, la missive qui la dénonce à son mari et peut les livrer l'un et l'autre au déshonneur.

Une chance de salut reste cependant. Mme Linde, l'amie de la jeune femme, a jadis aimé Krogstad, ils sont libres tous deux, ils peuvent s'unir, essayer ensemble de refaire leur vie ; et l'employé commencera son œuvre de rhéabilitation en redemandant son infâme lettre et en détruisant le faux seing compromettant.

Mais nous, nous sentons bien qu'il existe entre Nora et son mari un malentendu foncier, leur conception du permis et du non-permis diffère sur tous les points. C'est ce malentendu qu'il faut éclaircir d'abord ; et toutes les menaces extérieures ne pourront qu'unir les époux s'ils se sont compris, et, s'ils ne peuvent s'entendre, que devancer la destinée.

Nora pressent-elle tout cela ? Qui sait ? Mais au moment où son mari va ouvrir la boîte aux lettres, moitié pour gagner du temps, moitié pour s'étourdir, elle le supplie de lui aider à répéter une tarentelle qu'elle doit danser dans une soirée. Helmer consent comme on obéit à un caprice d'enfant gâté. Mais il reste épouvanté en voyant que sa femme danse dans une ardeur frénétique et avec des yeux égarés. Et Nora, dans un vertige de terreur, ne trouve à gagner de temps qu'en exagérant jusqu'à la folie cette apparence d'étourderie qui va se tourner si cruellement contre elle !

Voilà comment est préparé le magistral 3e acte, où l'idée de la pièce apparaît enfin nettement.

A ce moment tous les espoirs chimériques de Nora s'écroulent.

Le reçu compromettant, il est vrai, lui sera rendu. Mais Mme Linde a compris que les époux ne doivent plus avoir de secret l'un pour l'autre, et engage Krogstad à ne renvoyer le papier qu'après avoir laissé à Helmer le temps de lire la lettre révélatrice, et de s'expliquer avec sa femme.

Et Nora commence à apercevoir le vrai fond de la vie. Helmer ouvre la boîte aux lettres, et y trouve deux messages importants. L'un est une simple carte de visite du docteur Rank, avec une croix noire. Le

brave homme, malade depuis longtemps, s'est senti mourir. Et cette croix noire était un adieu, un signal funèbre convenu depuis longtemps entre Nora et le seul homme qui eût deviné sa petite âme profonde....

L'autre message est celui de Krogstad.

Et Nora, déjà sous une involontaire impression d'abandon, regarde son mari. Elle pense que Helmer, instruit de tout, et suffoqué de reconnaissance, voudra prendre la faute sur lui ; la pauvre innocente craint qu'il ne se dévoue pour elle ; et en même temps, elle est éblouie de cette générosité qui va transfigurer leur amour, et vit dans l'attente de ce qu'elle appelle « le prodige.... »

Mais le mari s'est redressé au nom de la loi. Il n'a compris que le danger qui menace sa réputation, il juge comme le monde jugera, et dans sa femme qui l'a sauvé, ne voit avant lui et comme lui que la femme faussaire !

Peu importe qu'ensuite, en possession du reçu libérateur, il rétracte ses paroles violentes. Le prodige ne s'est pas produit, et le cœur de la femme se réveille et se déchire. Helmer et elle, tous deux ont cru s'aimer ; le premier événement grave les a découverts l'un à l'autre, et ils différaient en tout ! Leur amour était mensonger, leur mariage est sans fondement, Nora le comprend et quitte le foyer.

Helmer, désespéré de découvrir en elle des profondeurs insoupçonnées, s'écrie : « Ne serai-je plus jamais pour toi qu'un étranger ? » Et l'épouse lui répond : « Pour qu'il n'en fût plus ainsi, il faudrait le plus grand des prodiges, il faudrait nous transformer à tel point que notre union devînt un vrai mariage. »

Ainsi s'en va la petite Nora, qui était autrefois la poupée de la maison, et qui la quitte pour toujours, n'ayant pour unique espoir que l'accomplissement du plus grand, du plus invraisemblable des prodiges.

LES REVENANTS

Maison de poupée a soulevé, dans tous les pays où il a été représenté, de violentes discussions. L'auteur entend-il abroger les lois, et l'exemple de Nora est-il à suivre?

N'oublions pas que *Maison de poupée* est une pièce de théâtre, une œuvre d'art, et qu'il est aussi absurde d'y chercher un catéchisme d'anarchie qu'un traité de morale pratique. L'auteur a mis en scène des personnages vivants, il les a placés dans des conditions qui l'intéressent particulièrement, puis les a laissés agir. Il n'en fait ni ses porte-parole à lui, ni des modèles pour les autres. Il les a créés vrais, humains, poignants; tous sont intéressants et aucun n'est parfait.

Nous voyons bien, il est vrai, que Nora, dans la dernière scène, expose des idées chères à Ibsen. Mais elle ne saurait servir d'exemple à personne, sa position étant unique. Il n'en pouvait être autrement. L'art du dramaturge consiste justement à inventer des situations autres et plus caractéristiques que celles de la vie réelle. Les faits représentés au théâtre ne se prêtent donc jamais exactement à une application pratique, et il serait puéril de chercher sur la scène

des modèles. Non, si l'auteur a groupé d'une façon spéciale un ensemble de caractères et de faits, c'est qu'il pensait mieux atteindre par là son but d'artiste. Or le but de l'artiste diffère absolument de celui du moraliste ou du théoricien. Ce dernier propose des exemples, prescrit des règles ; l'artiste, lui, a pour seul devoir d'extérioriser sa vision des choses et de la communiquer. Un grand artiste vous transforme et vous élève : son point de vue ne saurait être vulgaire que s'il était lui-même médiocre. Il lui est permis d'espérer que, ainsi transformés, vous agirez mieux, mais il ne vous dira jamais comment vous devez agir. Nora vous invite à examiner la question du mariage à un point de vue plus libre et plus élevé, sa détermination désespérée doit pousser à la réflexion, et non à l'imitation servile et absurde.

Un des admirateurs de George Sand lui écrivait : « Je m'efforce d'élever ma fille dans vos idées, et mon rêve est d'en faire une Lélia. » — George Sand répondit : « C'est ce que vous pouvez faire de plus déraisonnable. » — Je crois qu'Ibsen tiendrait le même langage aux imitateurs de sa Nora.

La pièce des *Revenants* doit être considérée au même point de vue ; ceux qui veulent absolument y voir une pièce à thèse méconnaissent gravement les intentions de l'auteur, et n'ont jamais rien compris à la nature de l'œuvre d'art.

Cette pièce traite la même idée que la précédente, mais elle en montre l'envers, si je puis m'exprimer ainsi. Elle suppose une femme mariée à la légère, comme Nora, mais demeurée fidèle à son foyer. Qu'en pourra-t-il advenir ?

Observez que je ne dis pas : qu'en *devra-t-il* advenir ? Après avoir lu ou entendu la pièce, nous n'aurons pas à approuver ou à blâmer l'exemple de Mme Alving, celle-là n'existe que dans les *Revenants*. Mais si nous laissons l'œuvre nous parler, nous la quitterons plus sérieux, et la vie nous trouvera avertis.

Que pourra-t-il arriver ?

Voici une femme, Mme Alving, qui, à peine mariée, avait reconnu l'indignité de son époux : il couvait une fureur de plaisir qu'elle n'arrivait pas à satisfaire, et, malheureux au foyer, assouvissait ses passions sur tout son entourage et portait la débauche jusque sous son propre toit.

Alors elle était allée crier son angoisse et sa révolte au pasteur Manders. Or cet homme l'aimait ; mais il trouva en soi la force de lui parler de la loi. Tous deux la respectèrent ; mais lui ne resta dès lors qu'un esprit timoré et borné, et elle une âme méconnue et brisée.

Et dès le premier acte, plusieurs années après ces événements, elle s'accuse auprès du pasteur d'avoir obéi à une loi qui n'était que la glorification de la routine et d'avoir sauvé, aux yeux d'une société bornée, une apparence inutile.

Elle est demeurée au foyer qu'elle avait fondé, elle a eu un fils de son frivole époux ; et, perpétuant au prix d'un dernier mensonge un usage traditionnel, elle a enseigné à ce fils le respect paternel. Elle a élevé à la mémoire du défunt un orphelinat, pour faire croire qu'elle l'a respecté, pour forcer l'opinion et pour tromper son fils. Et maintenant que deviendra-t-elle

entre ce monument menteur, ce fils qu'elle abuse, et le souvenir de ce débauché qu'elle glorifie?

Ne voyez pas ici un plaidoyer en faveur de l'amour libre, ou contre le respect des parents et des institutions. Ibsen est bien éloigné de semblables intentions; et je ne songerais pas même à prévenir une telle interprétation, s'il ne s'était trouvé des maladroits pour la suggérer. Il ne s'agit pas ici des avantages ou des inconvénients de la loi, encore moins est-il question de l'opportunité de telle loi spéciale. Ibsen met en présence deux éléments, nécessaires tous deux, mais se limitant l'un par l'autre : l'individualité, la loi. Des législateurs, des théoriciens ont cru résoudre ce conflit. A nous d'examiner, sérieusement et individuellement, leurs solutions, et de les approuver ou de les compléter. Souvenons-nous seulement, avec Ibsen, que cet examen doit être fait en vue, non de notre satisfaction, mais du seul développement, en profondeur et en élévation, de notre personnalité.

Voici donc la situation : Mme Alving s'est pliée à la loi; et pourtant elle n'ose affirmer qu'elle ait bien fait. — Les circonstances vont-elles l'éclairer?

Rappelez-vous maintenant la méthode du dramaturge. Il n'aime pas à forcer les faits pour défendre une thèse; les pièces où il l'a fait ne sont pas les meilleures. Non, il regarde. Il dépose une idée dans le cœur de ses personnages, puis, l'abandonnant à elle-même et à la logique des événements, lui laisse produire des actes sublimes ou des catastrophes.

Or, cette fois, il s'est produit en lui quelque chose de particulier. Il s'était attaché à Mme Alving; il analysait son cas, cherchait à démêler sa destinée. Mais

soudain, à un tournant du chemin, il avait découvert d'un regard son drame tout entier : lui qui ne considérait que l'épouse, il a aperçu l'enfant, toute la loi terrible de l'hérédité s'est dressée devant lui, et son drame reproduit la vision qui l'a épouvanté.

Ibsen voit le fils légitime héritant des vices du père, la fille naturelle continuant sa fureur de plaisir; et il les met à deux pas d'un acte monstrueux, il les unit dans l'inconscience comme les parents dans le malheur ou dans le crime !

Le dramaturge conçut à Naples l'idée des *Revenants*. Dans la ville heureuse et ensoleillée, son imagination lui retraça les brumes de la Norvège, et toutes les fatales traditions qui, elles aussi, obscurcissent le soleil de son pays. Le fils a hérité du père; mais, à côté de lui, toute une génération a hérité de celle qui la précédait, a continué ses lois, ses coutumes, ses traditions. Et Ibsen, à qui Osvald Alving est apparu comme le fantôme de son père, Ibsen considère maintenant ces usages, ces préjugés ressuscités, et comprend qu'eux aussi ils sont des revenants.

Voilà la pensée profonde et poétique des *Revenants*. Ce n'est pas seulement l'idée de l'hérédité physiologique, idée scientifique et déjà banale; c'est la vision d'une individualité bornée ou étouffée par tout ce qui a existé avant elle, tout ce qui est mort et tout ce qui revient.

Mais, nous l'avons dit plus haut, le point de départ des *Revenants* n'est pas là. L'auteur partait d'une autre idée, sans jugement préconçu; et il a rencontré celle-là, qui a absorbé toute sa pièce. Nous ne pouvons pas penser qu'il ait écrit son drame pour la démontrer; il

n'était pas prévenu, il l'a trouvée au fond de son sujet, et c'est terrible.

Les *Revenants*, il faut bien le redire, ne sont pas une pièce à thèse ; ils sont une rencontre épouvantable avec la science. Et tout l'art du poète en élargit encore l'idée fondamentale, — dans les lois, les traditions qu'on croit sacrées, dénonce un héritage semblable à celui que les enfants débiles tiennent des parents tarés, et dans l'individu, qu'on voudrait libre et vivant, montre deux fois un revenant.

Et c'est très simple, la manière dont Ibsen réalise cette résurrection du passé. Un même événement se reproduit à vingt ans de distance, dans les conditions les plus vraisemblables : Mme Alving, par une porte entr'ouverte, a surpris jadis un entretien galant de son époux et d'une servante. Cette servante a eu de lui une fille, Régine. Et un jour la même Mme Alving, par la même porte entr'ouverte, entend son fils courtiser la fille de son mari.

Et c'est assez pour nous montrer que le passé nous enveloppe et nous mène, et que le présent n'est qu'un revenant, que les fils héritent des pères, et que les sociétés marchent au progrès ou à la ruine avec les principes de leurs aïeux.

L'idée maîtresse du drame est là ; dès le premier acte nous la connaissons, tandis que dans *Maison de poupée* nous ne découvrons qu'à la fin la véritable intention de l'auteur.

Cette situation initiale est développée avec une logique et un art merveilleux. Tout le drame conservera son caractère de sombre vision.

Au deuxième acte, Osvald nous est présenté des

pieds à la tête. C'est un jeune peintre déjà avantageusement connu, un artiste, c'est-à-dire une nature riche, sur laquelle les hérédités fatales auront une plus large prise, et que des traditions étroites étoufferont plus sûrement. Sa mère l'a éloigné de bonne heure du foyer familial, afin de lui cacher les désordres paternels. Mais l'enfant ne pouvait pas plus comprendre la sollicitude de sa mère que la dépravation de son père ; il s'est cru négligé, il a usé largement d'une liberté qu'il attribuait à l'indifférence des siens. Et il ne revient à sa mère que pour lui faire une confidence horrible : son organisme bouleversé par des troubles mystérieux, son talent desséché avant d'avoir mûri, une lassitude avant d'avoir vécu. Ignorant des fautes de son père, il en porte dans son sang toutes les tares ; Mme Alving n'a pu abolir le passé que pour lui, et c'est lui-même qui le rapporte, étant, innocemment, l'expiation, et, sans le savoir, le revenant ! Il est allé consulter un médecin, qui lui a répondu : « Les péchés des pères retombent sur les enfants. » Mais Oswald croyait en son père, sa foi en lui n'a pas été un instant ébranlée ; et alors, lui qui n'a jamais goûté qu'aux joies permises, il se reproche les impulsions de sa riche et libre nature, et il s'en accuse dans la maison même de son père, de ce père encore respecté, et dont il n'a jamais rien connu que le châtiment !

Et il n'est qu'une personne qui puisse le guérir, parce que, en même temps que ses soins, elle lui donnerait le bonheur. Et il nomme la belle Régine. Mme Alving frémit d'horreur, car Régine, comme Osvald, est la victime d'événements qu'elle ignore, et, comme lui, représente les péchés des pères !

Osvald, pour oublier le mal qui le ronge, a demandé du champagne, et il a fait signe à la belle Régine de s'asseoir auprès de lui ; et les deux ignorants boivent et rient et se réjouissent, en face de la mère épouvantée, qui perd la tête devant ce retour du destin, et consent déjà à tous les caprices de l'enfant qu'il menace.

Le vin mousseux coule à flots, Osvald s'est déridé, la belle Régine est toute à la joie du moment, dans l'ivresse légère du champagne.

Alors arrive le pasteur, qui connaît le terrible secret, contemple le demi-frère à côté de la demi-sœur, et entend les promesses presque criminelles qu'ils échangent.

Le pauvre homme timide et timoré ouvre de grands yeux, osant à peine protester ; Mme Alving est sur le point de tout révéler. Mais elle est arrêtée par des rumeurs du dehors, et on aperçoit dans le ciel une lueur rouge. C'est l'asile qui brûle, l'asile qui, ainsi, ne couvrira jamais de ses apparences philanthropiques les vilenies d'Alving, comme ces deux enfants nés de lui n'échapperont pas au terrible secret qui doit les perdre.

Ainsi finit le deuxième acte. Or cette émotion a achevé de détraquer Osvald.

Il serait temps peut-être de nous arrêter à certaines questions souvent posées. On a demandé quel est au juste le mal dont souffre Osvald. La chose importe peu. Si Ibsen avait eu en vue une maladie spéciale, il n'aurait pas manqué de la nommer. On a voulu savoir aussi si la représentation en est exacte scientifiquement. Bizarre question. Pourquoi faire intervenir le

contrôle de la science dans une question d'art? Un jour peut-être des médecins examineront le cas d'Osvald et découvriront, comme ceux de Molière, qu'il était malade selon les règles.

On ne répètera jamais trop qu'en art la vraisemblance est tout. Non que la culture scientifique soit inutile à l'artiste. Au contraire ; seulement elle lui sert en ce qu'elle le rapproche du vraisemblable, non en ce qu'elle lui révèle le réel.

Le troisième acte a lieu dans la nuit même de l'incendie, un peu avant l'aurore. Osvald, bouleversé par les derniers événements, commence à pressentir d'autres choses plus horribles, et s'en ouvre à sa mère.

« Tout va brûler, lui dit-il, un peu égaré déjà. Tout va brûler. Il ne restera rien pour rappeler la mémoire de mon père. Et moi aussi, je brûle! »

Va-t-il deviner l'origine de son mal? Non, pas encore. L'asile, le monument menteur élevé à la mémoire de son père, en cendres maintenant, ne doit plus tromper personne. Mais Osvald, lui, n'est pas encore détrompé; et Mme Alving songe avec horreur que ce fils, qui respecte son père sur la foi d'un mensonge, a assumé à lui seul la responsabilité du mal qui le dévore, et qu'il se meurt peut-être de ce remords sans fondement. N'achève-t-elle pas l'œuvre de destruction de son époux en sauvegardant sa mémoire? Car elle l'a fait jusqu'à ce jour aux dépens de la vérité, et elle s'aperçoit qu'elle va le faire aux dépens de son fils!

Régine est présente. Alors Mme Alving, avec une sorte de solennité, révèle tout, les désordres de son époux et la naissance de Régine. Elle croit encore,

après des années de mensonge, pouvoir faire la lumière en un instant. Elle croit tout réparer. Elle parle, elle dévoile tout le passé. Et soudain elle découvre aux dérèglements de son mari les mêmes causes qu'aux malheurs de son fils. Alving aussi aurait eu besoin de vie heureuse, de lumière; mais il avait rencontré les lois, les traditions, les Revenants du passé. Il n'en avait pas eu raison. Au lieu de mener une vie libre, il avait accueilli la débauche honteuse et cachée, et ses crimes un jour étaient aussi devenus des revenants!

Mais Mme Alving a parlé trop tard. Régine, encore belle et forte, fuit brutalement les deux êtres dont la misère l'épouvante; et, avide de plaisir comme son père, elle veut aussi poursuivre son chemin, peut-être vers la lumière et la liberté, peut-être vers le vice encore et la logique terrible du passé!

Mais Osvald, trop débilité, lui, reste auprès de sa mère, et, dans les ténèbres du crépuscule, lui révèle sa suprême angoisse : il se sent devenir fou! Il s'est procuré une forte dose de morphine, pour le cas où ses prévisions se réaliseraient, pour en finir et sombrer tout entier. Mais qui lui administrera le poison s'il n'a plus sa raison?

Et soudain le malheureux, peut-être déjà atteint de la terrible maladie, a une idée épouvantable; mais il se trouve que cette idée est dans la logique de toute la pièce, que cet homme hanté raisonne avec une triomphante lucidité : qui donc doit lui reprendre la vie, si non celle qui la lui a donnée malgré lui, celle qui a respecté des usages établis sans réfléchir à leurs conséquences, et qui n'a mis au monde qu'un revenant?

Et il comprend si bien, cet halluciné, qu'il a raison, qu'il arraché à la mère la promesse folle et fatale! c'est elle qui lui administrera la morphine, s'il en est besoin. Mais il est déjà égaré, Mme Alving s'en aperçoit soudain, la terrible folie a commencé. Au loin le soleil se lève; et sa mère regarde avec épouvante le fils à qui elle a promis une horrible chose, et qui, de ses yeux ternes, fixe le soleil levant qui chasse les revenants!

UN ENNEMI DU PEUPLE

La *Comédie de l'amour* était une déclaration de guerre à la société. Mais avant la bataille, Ibsen a lancé une proclamation grandiose, le drame de *Brand*. Pour quelle cause la lutte est-elle ouverte? Après avoir, par une critique aiguë et acerbe, détruit les anciens préjugés, quel idéal faut-il faire triompher? Le drame de *Brand* a réponse à tout cela. Brand incarne l'idéal d'Ibsen. Mais, cette grande figure dessinée, le dramaturge reprend la lutte. Il se met à attaquer en détail la société contemporaine. Et ce qui le frappe d'abord, c'est le peu de solidité du principal fondement de celle-ci : la famille et, surtout, le mariage.

La *Comédie de l'amour* abordait déjà ce sujet. Mais au moins nous présentait-elle, parmi nombre d'êtres médiocres et routiniers, deux splendides figures qui rayonnaient sur toute la pièce.

Maison de poupée s'attaque encore aux mariages inconsistants, aux unions qui n'ont pas dans les âmes des conjoints de racines profondes. L'héroïne, l'épouse, a commencé par partager elle-même les préjugés de son mari et de toute la société; et elle ne devient grande qu'à la fin, après avoir compris le

mensonge de son mariage, et pour faire un malheur.

Dans les *Revenants*, il est de nouveau question d'un mariage irréfléchi, et qui a des conséquences sur l'enfant. Mais cette fois, plus de grande figure héroïque, tous les personnages sont des vaincus, et la pièce s'achève dans un morne désespoir.

De moins en moins les pièces d'Ibsen sont des œuvres d'enthousiasme. La réalité ne lui a rien enlevé de son idéal. Mais elle l'a blessé, et ses drames sont des œuvres de combat.

L'*Ennemi du peuple* a été créé par l'indignation. Tous les personnages en ont été observés dans l'amertume et dressés par la colère.

Sans doute, le héros de la pièce n'est pas un homme vulgaire, et peut exciter l'admiration. Mais Ibsen, aigri, ne songe plus à proposer un idéal que personne n'acceptera, il n'a créé un héros que pour en faire un vaincu, un homme probe que pour lui donner des adversaires, les faire tous triompher et les avoir tous flétris.

Il s'agit d'ailleurs d'une indignation noble et désintéressée. On a pensé que le dramaturge, unanimement attaqué après l'apparition des *Revenants*, avait, dans cette nouvelle pièce, pris à partie ses détracteurs. Le comte Prozor a, très justement à mon sens, combattu cette idée. Ibsen n'a pas cherché à se peindre lui-même dans son héros. Il est aussi sauvage que son Stockmann est jovial. Et surtout, il est trop artiste, trop épris de ce qui est éternellement humain, pour s'occuper dans ses créations de ce qui n'a qu'un intérêt momentané et qu'une portée actuelle.

Mais il est probable que ses propres amertumes lui

auront fait saisir plus profondément son sujet, et répandre dans la pièce une plus sombre éloquence.

Non, il n'a pas songé à se venger. Mais il a senti que son isolement le grandissait. Et il a montré dans sa pièce un homme seul, qui finit par ne trouver de force que dans sa haine du vulgaire.

L'*Ennemi du peuple* est une œuvre de haine.

Et voilà où gisent la force et la faiblesse de ce drame. Plus de nobles envolées, mais des récriminations indignées, plus d'actions héroïques, mais des personnages ridicules ou sottement méchants; plus de vers : de la prose. Et la pièce qui suivra sera ce fameux *Canard sauvage*, où l'on ne trouve que des personnages insignifiants, mais si furieusement ridicules que le drame le plus terrible est moins vigoureux et laisse moins de malaise que cet éclat de rire.

La vigueur est aussi la qualité maîtresse de *Un ennemi du peuple*. La pièce a moins de beauté et de grandeur que certaines œuvres du début; mais ce qu'elle perd de cette manière, elle le retrouve en force.

Plus tard, mais beaucoup plus tard, le dramaturge regrettera sa première manière, et il nous donnera ces pièces étranges, hybrides, où il n'ose conclure comme un mystique, et où il repousse avec effroi toutes les solutions positives.

Les deux tendances qu'Ibsen se plaît à mettre aux prises dans toutes ses œuvres sont vigoureusement représentées dans celle que nous étudions.

Le docteur Stockman est l'homme qui ne prend conseil que de lui-même et de sa conscience. Le préfet de la ville au contraire n'a de guide que l'opinion, de principe que l'opportunisme.

Seulement Stockman est seul de son espèce, ou à peu près, tandis que la veulerie et le plat utilitarisme du préfet sont l'apanage de toute la ville. D'un côté un homme sage et seul, de l'autre une ville stupide et puissante. L'intention de l'auteur n'est pas douteuse : il veut nous faire assister au triomphe des imbéciles ; Ibsen, qui a proposé les nobles exemples de Falk, de Brand et de Nora, écrit toute une pièce pour montrer une vilenie, et clôt une série de drames inspirés par son œuvre de haine.

Le médecin et le préfet étaient faits pour s'opposer l'un à l'autre en toutes leurs idées et en toute circonstance. Or, ce sont deux frères.

Le conflit devient tragique. Est-ce parce que ces deux frères, en lutte pour des intérêts supérieurs, sont obligés d'étouffer ce qu'un tiers appelle la voix du sang ? Un peu sans doute. Mais le trouble qu'éveille en nous ce conflit fraternel tient à d'autres motifs encore, plus obscurs et plus profonds.

Ces deux adversaires sont frères, ces deux tendances ennemies sont sœurs, un même monde ne cessera d'engendrer ces tristes et irréconciliables jumeaux ; ce sont deux moitiés de la société, et ces moitiés ne forment incessamment le tout que dans une guerre perpétuelle !

Tel est le symbole que pourrait cacher cette fraternité des deux adversaires. Peut-être ai-je déjà outré la pensée d'Ibsen en cherchant à l'exprimer. Il est certaines choses qu'il faut se contenter de sentir ; qui les veut exprimer en dit trop, ou trop peu.

Stockman, le médecin, est un être essentiellement sociable. Sans doute il a été souvent incompris. Mais

il a passé de longues années dans le Nord, dans un pays désert; et maintenant, rendu à ses concitoyens, il jouit naïvement de ces sympathies superficielles que le monde accorde et qu'il peut retirer, ne veut pas se connaître d'ennemis, et, riche de cœur, prête à tous ces indigents un peu de sa générosité.

Il est très large. Dès le lever du rideau, nous voyons sa maison ouverte à tout venant. Quand il s'agit des petites choses il est un peu insouciant. Avec une naïve satisfaction il informe son frère, le Cerbère ombrageux de la règle, que son revenu égale presque ses dépenses. Avec cela le malheureux n'a aucun sentiment de ce que des personnes, pourtant austères et jouissant de rentes respectables, appellent les convenances. Joyeux, il se livre à des gamineries; irrité, il a des éclars de franchise qui le perdent; en tout temps il vit au grand jour, confiant en son premier mouvement et en la loyauté des autres, large d'esprit, franc de caractère et jeune de cœur.

Ibsen est très loin de ressembler au grand enfant exubérant qu'il nous peint. Pourquoi avoir donné cette physionomie à son héros? Pourquoi? Parce que, vu ainsi, Stockman a précisément les qualités qui le feront juger ridicule, voire fou, par une bourgeoisie correcte; parce que ses manières primesautières et loyales sont les seules qu'on ne comprendra pas et auxquelles on cherchera des mobiles intéressés, et parce que cette fois, pour Ibsen aigri, l'ignominie de ces imbéciles doit être la revanche de tous les beaux efforts méconnus.

Parmi ses concitoyens, Stockman ne compte guère qu'un partisan, le capitaine de vaisseau Horster, qui,

aux heures les plus difficiles, ne cessera de le soutenir courageusement.

Le médecin a aussi une chaude amie dans la personne de sa fille. Jolie et tendre observation. Ibsen a finement noté la nuance d'affection spéciale des jeunes filles pour leurs pères, affection où il entre de la tendresse, de l'admiration, et un peu de malicieuse protection. Leur finesse les rapproche de ces êtres un peu entiers, un peu pesants, dont les bons sentiments s'expriment gauchement, et qui se croient meilleurs en se sentant devinés. Petra est maîtresse d'école, elle a un dur métier, la grâce féminine lui manque quelquefois. Mais elle a tout de suite compris le naïf héroïsme de son père ; elle l'a admiré avec ferveur et, consolatrice d'instinct, elle l'a deviné jusque dans ce qu'il avait de maladroit.

Passons dans l'autre camp et étudions à présent ceux qui finiront par vaincre le bon Stockman. Et d'abord son frère.

Pierre Stockman est préfet. Ceux qui ont lu *Brand* savent de quelles railleries Ibsen poursuit les fonctionnaires, ces gens dont le but est le suffrage de la majorité et dont la conscience est dans le code. Toute initiative individuelle leur est péché, mais l'approbation de la foule absout des crimes. Toujours timorés d'ailleurs, ils dissimulent leurs raisons d'agir, et ce qui leur reste de conscience ne leur sert qu'à se tromper eux-mêmes ; on les entend qualifier de philantropie leur respect des majorités, et leur nullité de renoncement.

Toute la vie du préfet est réglée. La femme du docteur lui offre au premier acte un souper chaud. Il re-

fuse. Pourquoi? par manque d'appétit? Non pas, s'il vous plaît : par principe. Il n'est pas loin d'assimiler un souper chaud à une orgie, et glisse dans son refus une allusion aux prodigalités irréfléchies de ses hôtes. Le préfet abonde en traits de ce genre. Il est rempli de principes minutieux, absurbes et agressifs.

Tel qu'il est, il est arrivé très loin. On lui attribue la fondation de cet établissement thermal qui fait la fortune de la cité. Son frère, le médecin, il est vrai, en a eu la première idée et a découvert les sources qui l'alimentent. Mais avoir des idées, qu'est-ce que cela? On naît avec de bonnes idées comme on naît avec des cheveux châtains ou des yeux bleus. Il est vrai encore, le médecin a analysé ces eaux minutieusement, et a fourni les grandes lignes d'un plan de l'établissement. Mais qu'est-ce que ce travail de cabinet auprès de l'agitation tapageuse du préfet? Une fois au courant de l'idée de son frère, il a prononcé des discours dans toutes les assemblées, il s'est même solennellement promené sur les échafaudages de l'établissement. On sent que le préfet Pierre a été élevé avec son frère, que ce dernier, modeste comme tous les hommes distingués, s'est effacé devant lui. D'où un sentiment constant de supériorité chez Pierre. Son frère n'a-t-il pas des gamineries ridicules, n'est-ce pas un être irréfléchi qui consulte ses idées, c'est-à-dire son caprice, plutôt que la règle et la convenance? Dieu merci! le préfet, lui, sait sacrifier ses idées (il n'en a point) au bien général. Il sait consulter ses concitoyens avant de se consulter soi-même!

Et il en fait l'observation à qui veut l'entendre; et comme les amis du médecin protestent avec indigna-

tion, ce dernier le défend encore, en invoquant la mauvaise santé et les soucis de son frère.

Et voyez comme cela est bien observé : tandis que Thomas, tout à son travail, négligeait les réunions publiques, le préfet se montrait partout, multipliait les harangues, remplissait la ville de sa personne, puis, harassé, grisé d'éloquence et acclamé de tous, rentrait chez lui ébloui, et s'admirait à la voix de la majorité.

Le préfet est dignement entouré.

Les personnages qu'il me reste à présenter lui ressemblent furieusement. Au début de la pièce, ils lui paraissent plutôt hostiles. Mais, soyons tranquilles, ils finiront par se ranger de son côté, car bien différents de lui sur beaucoup de points, ils lui ressemblent sur un seul : ils ne sont pas eux-mêmes et ont besoin de la majorité.

Tel est Aslaksen, le petit bourgeois timoré, l'homme écouté de tous les autres petits bourgeois timorés, et président d'une société de tempérance. Il ne boit pas de spiritueux, n'attaque aucun gouvernement, se montre modéré en tout, et, à force de songer à la prudence, oublie d'en recueillir les fruits. Les journalistes Hovstad et Billing le traitent de lâche. Ils se trouveront pourtant pendant toute la pièce sous le même drapeau, parce qu'ils auront toujours capitulé avec lui devant la majorité compacte.

Voyez encore le vieux Kiel, le père adoptif de Mme Stockman, la femme du médecin. Celui-là, moins soucieux de la majorité compacte, ne l'est pas davantage de sa conscience, soumise à un autre maître impérieux, l'argent.

Et parmi tous ces êtres mesquins, et qui ne changent de parti que pour mieux révéler leur invariable lâcheté, un seul a changé en faveur du médecin. Mme Stockman, d'abord contre lui, lui reviendra tout entière quand elle le saura attaqué. Ibsen a flétri toute sa vie les mariages conventionnels; mais il a toujours cru à la possibilité de mariages heureux. Dans cette pièce, l'une des plus sombres, il fait entrevoir un coin de rêve, et en laissant, pour la honte de la société, son héros incompris et bafoué, il ne l'a pas laissé méconnu de sa femme.

Les idées que tous ces personnages défendent ou combattent ont beaucoup moins d'importance que leur manière d'être. Il ne faut pas prendre l'*Ennemi du peuple* pour une pièce sociologique. Ibsen s'indigne du manque de caractère de certains bourgeois, et c'est à eux qu'il s'en prend. Il s'attaque à des hommes et non à des idées.

L'événement qui mettra tout ce monde aux prises est fort simple.

Nous avons vu qu'un établissement thermal a été fondé. L'idée en avait été donnée par le médecin; le préfet n'a fait que la réaliser, et encore s'est-il fait aider par d'autres. Il sent bien, sans vouloir en convenir, que son frère est le véritable auteur de l'entreprise. Aussi a-t-il conçu à son égard une sourde et invincible jalousie; il veut avoir fait plus que lui. Et il éprouve le besoin d'affirmer toujours et partout cette supériorité dont il est mal convaincu.

Et tout à coup, il se trouve que le projet du médecin a été réalisé avec une impardonnable légèreté. Les conduites d'eau passent par des fabriques et des tan-

neries où elles se chargent de microbes. Le docteur, averti par d'inexplicables maladies de ses clients, a fait analyser l'eau dans un grand laboratoire, et l'analyse a été concluante. Le préfet s'attribuait glorieusement l'exécution de l'entreprise, et cette exécution se trouve déplorable!

Evidemment ces sources curatives empoisonnées peuvent faire songer aux principes faussés de la société, et il est permis d'assimiler l'œuvre du docteur Stockman à celle d'Ibsen, le redresseur de consciences. Il est plus que probable que le rapprochement s'est fait dans l'esprit de l'auteur, peut-être même la pièce tout entière lui doit-elle naissance. Mais il n'ajoute rien à la signification de l'œuvre, et il serait absurde de voir dans l'*Ennemi du peuple*, un plaidoyer déguisé. Ibsen était de taille à dire toutes les vérités sans ambages.

Revenons donc au cas du docteur Stockman. Sa découverte a achevé d'exaspérer la jalousie du préfet. Celle-ci, jusqu'à présent, n'était motivée que par un vague sentiment de la supériorité du docteur; aujourd'hui l'ânerie des magistrats va éclater au grand jour; le *Messager du peuple*, le journal de la localité, va la proclamer à tous. Le préfet empêchera cela, enverra des démentis. Ainsi l'ambitieux aura rétabli son prestige, et peut-être l'envieux aura-t-il encore, dans cette lutte qu'il n'eût osé provoquer, satisfait sa haine et perdu son ennemi!

Et sa jalousie ne sera tout à fait dangereuse que lorsqu'elle l'aveuglera complètement: assainir les eaux, c'est fermer les établissements, c'est léser ses administrés; son frère n'a voulu que cela. Pierre a assez

de rancune pour lui prêter les plus mauvais sentiments, et trop d'orgueil pour lire en soi-même.

A ce moment-là, aveugle, il aveuglera tous les autres; toute la ville, trompée ou entraînée dans la poursuite de mesquins intérêts, se soulèvera contre son bienfaiteur!

Pierre commence par affirmer que tout ce qu'il a fait est bien fait. En tout cas, il ne faut pas donner suite à une idée de son frère avant de l'avoir examinée, il faut temporiser. Et en attendant, il envoie au journal un article où il montre que fermer la maison de bains, ce serait ruiner la cité. Sans doute il faut agir avec conscience, mais son frère a exagéré. Il n'en sait rien, mais il l'affirme. Et bientôt, se sentant appuyé par ses craintifs administrés, par le journal même qui jadis lui était hostile, il finit par croire tout ce qu'il a écrit, par désigner au mépris général l'homme auquel la ville doit sa richesse, et lui-même son prestige.

Et soudain le docteur Stockman se trouve entièrement paralysé.

Le journal refuse d'imprimer son article. Il le lira donc dans une conférence. Tous les locaux lui sont fermés. Il est obligé de convoquer le peuple chez un de ses amis, le capitaine Horster, qui lui est resté fidèle. Mais le peuple a élu un président, le fade et veule Aslaksen. Et le président, en suite d'un vote de l'assemblée, lui interdit la lecture de son rapport. C'en est trop, et cette fois, Stockman, monté à la tribune, dit la seule chose qui lui reste à dire, celle dont il a fallu parler vingt fois pour expliquer cette situation abominable : « L'ennemi le plus dangereux de

la vérité et de la liberté, c'est la majorité libérale, la maudite majorité compacte ! »

Mais la majorité compacte, seule, a plus de puissance que l'homme de talent. Et c'est maintenant qu'elle accueille son bienfaiteur par un vacarme épouvantable, et par le cri qui a donné son nom et son sens à la pièce : « Ennemi du peuple, ennemi du peuple ! »

Il fallait Ibsen pour trouver une fin plus amère. Il l'a trouvée.

La foule a jeté contre les vitres de Stockman des pierres. Le docteur veut en faire un monument qui serve de leçon à ses enfants. Mais toutes les pierres sont petites. Le peuple a été lâche jusque dans ses rancunes.

On a fait chercher le vitrier pour réparer les dégâts. Mais le vitrier n'est pas venu. Il n'a pas osé ! En même temps, Stockman est congédié par son propriétaire, qui n'a pas osé le garder ; Petra perd sa place d'institutrice, la directrice n'ayant pas osé compromettre son établissement. Le docteur écœuré songe à gagner l'Amérique sur le vaisseau du capitaine Horster. Mais Horster, au dernier moment, est remercié de ses services ; l'armateur n'a pas osé confier son bâtiment à un ami de Stockman. Enfin le préfet vient lui annoncer le retrait de ses fonctions de médecin de l'établissement thermal. Comme frère, dit-il, il aurait bien voulu empêcher cette mesure. Mais il n'a pas osé !

Eh bien ! toute cette lâcheté à laquelle le docteur se heurte n'est rien. Quel sera pour lui le plus tragique moment ?

La basse plèbe, le propriétaire, la directrice d'école, l'armateur, la société thermale, tous sont contre lui. Mais l'heure la plus sombre sera celle où quelqu'un lui revient, où ses adversaires lui proposent une réconciliation.

Mais quelle réconciliation!

Pierre parle d'un arrangement en cas de rétractation du docteur. Mais il essuie un refus formel, dont il se venge aussitôt par les plus basses insinuations : les manœuvres de Stockman répondent peut-être à un désir du vieux Kiel, son beau-père, dont il doit hériter ; ses démarches, son attitude décidée et sa crânerie devant la foule devaient sans doute acheter quelque chose, et la grosse fortune de Kiel explique tout.

Et alors survient l'odieux Kiel, qui, malgré les imaginations de Pierre, est plus que jamais hostile à son gendre. Et voici le tour qu'il lui a joué. Il a acheté toutes les actions de l'établissement thermal, alors que les démarches de Stockman en avaient considérablement réduit la valeur. Que Stockman se rétracte, et les actions remonteront, Kiel sera un homme très riche, et lui-même un heureux héritier. Sinon Kiel sera ruiné.

Cette fois le médecin se trouble en sentant dans ses mains la destinée de ses enfants. C'en est trop. Lui qui a déclaré toute transaction impossible, en est à chercher des moyens termes. Et, déjà secoué par tant d'événements, bouleversé par la perspective de la ruine des siens, il se demande si lui-même ne va pas se laisser entraîner par le vertige de tous, et si la majorité compacte aura si bien raison qu'elle l'aura rendu lâche comme elle!

Et alors, les deux journalistes viennent offrir leurs propositions de paix. Eux aussi ont cherché à com-

prendre les mobiles de la conduite de Stockman : il a voulu, en provoquant une baisse des actions de l'établissement thermal, en faciliter l'achat au vieux Kiel. S'ils avaient su l'enrichir ainsi, ils ne lui auraient certes pas refusé leur appui. Lui, dans la fortune, ne les oublierait pas non plus.

Ils n'ont pas le temps d'achever, Stockman enfin se ressaisit, les met à la porte en les menaçant de son parapluie, et refuse comme il faut les propositions de Martin Kiel.

Mais il songe à tout ce qui s'est passé, à la bassesse du peuple, à la bassesse plus grande des fonctionnaires. Il se rappelle sa demi-lâcheté à lui. Et en même temps il aperçoit ses enfants, et jure de les élever loin des hommes et pour ses idées. Cette scène des enfants est le seul regard jeté vers l'avenir dans cette sombre pièce. Mais déjà des paroles amères reviennent sur ses lèvres. L'homme jovial d'autrefois cache mal son désespoir d'être devenu le misanthrope d'aujourd'hui.

Et qui sait maintenant si, devant son héros à jamais aigri, Ibsen ne jette pas un coup d'œil sur son œuvre définitivement transformée.

Brand était un idéal, une œuvre de poète. *Maison de poupée* et les *Revenants* étaient déjà des pièces amères, des œuvres de satirique. Ibsen avait deux manières, deux voies s'ouvraient devant lui. Il fallait choisir. Alors il fit l'*Ennemi du peuple*, et lui donna pour conclusion une grandiose mais suprême parole de haine : l'homme le plus fort est celui qui est le plus seul.

LE CANARD SAUVAGE

L'épigraphe de l'*Ennemi du peuple* pourrait être le
« Odi profanum vulgus » d'Horace; il a été inspiré
tout entier à son auteur par

> ... ces haines vigoureuses
> Que doit donner le vice aux âmes vertueuses.

Il s'agit bien ici de haine, et non d'une constatation
impartiale et désespérée. Sans doute la peinture
d'Ibsen demeure vraie, — pas d'art sans vérité, —
mais encore sa manière de dire la vérité trahit-elle
sa manière de l'accepter.

Or l'*Ennemi du peuple* fait pressentir un cœur
ulcéré, et le *Canard sauvage* ne témoigne pas de dispositions beaucoup plus douces. Cette pièce aussi est
une œuvre de colère; je n'entends point par là la
déprécier : il va sans dire qu'il ne s'agit pas d'une
colère personnelle et mesquine, mais de l'indignation
d'un homme intègre qui veut bien faire aimer la vérité,
mais sait aussi chasser les vendeurs du temple. Et,
dans le *Canard sauvage*, il est à la fois plus outré et
plus découragé que dans la pièce précédente. Il a
perdu tout espoir d'agir sur ses auditeurs.

Je vous ai montré, leur dit-il à peu près, un homme

souffrant pour la vérité. Mais qu'est-ce que cela vous fait? Vous ne la désirez pas, vous ne l'auriez pas supportée; vous avez obéi à un instinct vital en la rejetant, et je n'ai fait qu'une folie en vous l'offrant. Vous êtes comme ce canard sauvage, qui, blessé, plonge, s'accroche du bec aux bas-fonds, et préfère pourrir perdu, dans la saleté et les ténèbres, plutôt que de remonter à la belle lumière et d'y mourir noblement. Le seul soulagement à ma colère sera de vous railler et de vous montrer ce que vous êtes !

Et ainsi le drame est devenu d'un réalisme profond. Aucun des personnages n'y est au-dessus du médiocre, ce qui, remarquez-le bien, ne s'est encore vu dans aucune des pièces précédentes.

Presque tous sont semblables au canard sauvage, presque tous redoutent le grand jour. Et il y a un homme qui a constaté cela, et qui a compris qu'il en devait être ainsi. Il entretient chez tous le mensonge, et se trouve à la fin avoir seul du bon sens. Et celui qui a voulu faire éclater la vérité au milieu de ces êtres médiocres, y a semé la consternation, le malheur; le mal ne sera réparable que par un retour aux hypocrisies du passé, et Ibsen a fait un fou du champion de la vérité !

On le voit, ce sont là les réflexions amères d'un homme irrité et découragé. Le drame reste vrai, mais d'une vérité cruelle et agressive; il n'a pas encore la noble impartialité de *Rosmersholm*.

Tous les personnages grimacent, tous sont ridicules, comme, plus tard, dans *Hedda Gabler*, tous seront monstrueux. Et devant cette pièce déconcertante où l'auteur raille tout ce qu'il a exalté et se dépeint dans

un fou, nous comprenons qu'il ne dissimule sa véritable pensée que par désespoir de la faire triompher, qu'il s'est parodié par haine de son impuissance, et que le véritable drame entrevu par lui ne s'est joué que dans son propre cœur.

Et c'est précisément parce que le *Canard sauvage* nous fait deviner tant de choses qu'on peut l'appeler la plus personnelle des pièces d'Ibsen.

Son intention, cette fois, a donc été celle-ci : montrer des hommes qui ne peuvent vivre que sur la foi d'un mensonge, et qui, découvrant la vérité, ne la supportent pas.

Comment la réalisera-t-il?

Son procédé est toujours le même. Une fois les personnages choisis en vue de l'idée à développer, il les laisse agir selon leur caractère et la logique des événements. Il suffit d'être vrai pour être dramatique; on ne saurait trop le répéter, à un moment où des dramaturges impuissants surprennent un public blasé par des intrigues corsées, des situations sensationnelles et des mots à effet. Le génie robuste d'Ibsen recule devant ces truquages comme devant des improbités. Il est malheureux que des critiques intelligents se soient constitués les champions du « mot qui porte » et de la « scène à faire, » il est détestable que de jeunes coryphées tapageurs négligent complètement nos classiques, et érigent en dogme l'emploi des trucs qui ont suppléé au génie.

Si les personnages représentés sont vrais, s'ils sont humains, ils nous ressemblent, et nous vivons avec eux ; pendant toute une pièce nous les suivons, captivés involontairement, et anxieux comme pour nous-

mêmes. Nous épousons leurs qualités, qui nous élèvent, et leurs défauts, que nous sentons condamnés ; et le dénouement nous apparaît comme un événement de notre vie, ou une révélation de notre conscience.

L'idée qui a suggéré à Ibsen son drame n'intervient donc que dans le choix des personnages ; ceux-ci n'agissent ensuite que selon leur tempérament propre.

Or, je viens de le dire, aucun des personnages du *Canard sauvage* ne s'élève au-dessus du médiocre, aucun n'est intéressant. L'intérêt de la pièce se concentre donc tout entier sur la vérité du détail. Aussi, pour en donner une idée juste, faudrait-il la citer tout entière.

Je dois malheureusement me borner à analyser sommairement l'âme des protagonistes du drame.

Grégoire Werlé, qui, dans sa folie exaltée, veut dévoiler tous les mensonges, et ne laisse sur son passage que le malheur, — et le docteur Relling, qui entretient en chacun une illusion mensongère et bienfaisante ; ces deux personnages, bien que très importants, ne sont pas les plus intéressants. Ce ne sont, si je puis m'exprimer ainsi, que les expérimentateurs de l'idée d'Ibsen, chacun représentant un point de vue opposé. Les autres personnages au contraire, les sujets de l'expérience, sont ceux qui doivent nous intéresser vraiment.

Si le docteur Relling n'est pas un homme à grands sentiments, il connaît le cœur humain. Il a fort bien vu le défaut de Grégoire Werlé, et ne lui en fait pas mystère : « Le pis en vous, lui dit-il, c'est ce délire d'adoration qui vous fait rôder sans cesse avec un

besoin inassouvi de toujours admirer quelque objet en dehors de vous-même[1]. » Grégoire est un idéaliste dans l'acception la plus défavorable du terme ; dans un perpétuel besoin de tout embellir, il a tout niaisement travesti, toute la réalité lui apparaît parée d'une auréole de romanesque : son ami Hialmar, le beau parleur, est pour lui « un astre, » et le père Ekdal, un vieux gâteux, est « une âme d'enfant. » Et comme tout arrive déformé à ses yeux, toutes ses intentions se trompent de but, et toutes ses actions sont maladroites, inutiles ou néfastes. Le même homme qui a pu voir un grand caractère dans l'inconsistant Hialmar verra dans le brutal étalage d'une vérité inéluctable l'équivalent d'un aveu volontaire, inspiré par la sincérité et la confiance. A la fin, comme les autres, Grégoire est comparable à ce canard sauvage qui ne veut pas de la lumière ; le seul être qui ait proclamé les droits de la vérité, le seul qui ait voulu arracher les illusions menteuses, ne l'a fait qu'au nom d'une autre illusion !

La vérité n'est bonne que lorsqu'elle est une preuve de sincérité. Le docteur Relling, lui, estime qu'il n'y a pas d'être humain capable d'une entière sincérité, aussi la vérité lui apparaît-elle comme toujours nuisible. Et il entretient dans tout son entourage ce qu'il appelle le « mensonge vital » : c'est ainsi qu'il a persuadé à un pauvre diable de théologien, abruti par la boisson, que son vice est un cas intéressant ; il appelle son ami le démoniaque, et l'empêche ainsi de sombrer dans le mépris de lui-même. Et à tous les autres il applique un traitement analogue.

1. Acte V, traduction du comte Prozor.

Ibsen a-t-il pensé lui-même qu'il n'y pas d'homme capable d'aimer la vérité, et que, dès lors, celle-ci est inutile ? Peut-être, mais c'était dans un moment d'abattement. Et voilà pourquoi cette œuvre est si amère.

Parlons maintenant du principal personnage, celui qui occupe pendant toute la pièce Grégoire et le docteur Relling, de Hialmar Ekdal.

De tout temps, Hialmar a vécu des flatteries de son entourage et de sa propre vanité. Dans sa jeunesse il aimait à déclamer ; il avait de la séduction dans la voix, mais les vers qu'il récitait étaient ceux des autres. On lui prête une âme poétique ; il a une âme fort ordinaire, mais il s'exprime en termes ampoulés et prétentieux. Aussi sa conduite et ses paroles forment-elles toujours le plus divertissant contraste ; après une de ses tirades pessimistes, sa femme, qui le devine sans bien s'en douter, lui offre des tartines. « Pas de tartines à un tel moment ! » prononce le sombre romantique... et il se sert. Son rôle abonde en traits de ce genre. Il aime à faire l'homme incompris, en proie à la mélancolie des grandes âmes, mais son extérieur est florissant, au point de frapper même l'aveugle Grégoire Werlé. Il aime à parler de son tempérament de feu, de sa nature d'artiste. Mais son seul talent est de jouer de la flûte, et, au lieu d'artiste, il est devenu photographe. En toute circonstance, il est obligé de suppléer à la pauvreté de son esprit par des hâbleries : on l'a invité, par hasard, à un dîner auquel assistaient des personnages de marque. Ceux-ci ont été plaisantés plus ou moins spirituellement, méchamment souvent, par une gouvernante de la maison, une

parvenue qui ne doute de rien. Hialmar, dans son respect bourgeois des puissants, est abasourdi d'une telle audace. Mais, de retour chez lui, il prend à son compte toutes les causticités de la maîtresse de maison; et il ajoute, devant sa famille éblouie : « Tout cela d'ailleurs s'est passé *entre amis*. » Son infatuation naïve est encore plus comique dans l'histoire du pistolet : son père, celui que, dans son jargon romanesque, il appelle toujours « le vieillard à cheveux blancs, » son père, poursuivi en justice, a voulu se tuer; Hialmar lui-même a nourri de semblables projets. Mais écoutez comment il sait interpréter les faits dans l'un et l'autre cas.

HIALMAR. — ... Tu sais, ce pistolet qui est là, le même avec lequel nous tuons des lapins, il a joué un rôle dans la tragédie de la famille Ekdal.
GRÉGOIRE. — Le pistolet? Vraiment?
HIALMAR. — Quand le jugement a été prononcé, quand il (*son père*) allait être mis en prison, il a saisi son pistolet.
GRÉGOIRE. — Il voulait?...
HIALMAR. — Oui. Mais il n'a pas eu le courage. Il a été lâche.

. .

HIALMAR. — Quand on l'a vêtu de gris, qu'on l'a mis au verrou....
A ce moment-là, Hialmar Ekdal a appuyé sur sa poitrine le canon de son pistolet.
GRÉGOIRE. — Toi aussi, tu voulais!...
HIALMAR. — Oui.
GRÉGOIRE. — Mais tu n'as pas tiré?
HIALMAR. — Non. Au moment décisif j'ai triomphé de moi-même. Je continuai à vivre[1].

1. Acte III, traduction du comte Prozor.

Et cet homme parle de faire une grande découverte ! « Je ne suis pas un photographe ordinaire, dit-il, je vais faire une découverte dans le domaine de la photographie. » Ou bien encore : « J'abandonne à ma femme les affaires courantes, et je ne m'occupe que des grandes choses. » Il s'agit de la découverte. « Oh ! ne m'interrogez pas sur les détails, dit-il souvent, rien n'est encore fixé, mais j'entrevois un grand but à ma vie ! » Il est vain, paresseux et nul ; mais un jour Relling, le bienfaisant cynique, s'est aperçu que cet homme allait se mépriser, il a assigné au photographe un but impossible et stimulé son orgueil par un mensonge. Hialmar, si absolument vide, ne peut vivre que du « mensonge vital ; » la découverte qu'il ne fera jamais est son illusion, sa force et sa raison de vivre. Toutes ses espérances se rapportent à elle, il promet à tous une pluie de bienfaits, après sa découverte : « Ce sera la seule récompense du pauvre inventeur, » ajoute-t-il chaque fois.

Un autre illusionné est son père, le vieux Ekdal. C'est un vieux gâteux ; il a été autrefois l'associé de Werlé, le père de Grégoire ; engagé avec lui dans une affaire louche, puis laissé seul au moment du danger, condamné par les tribunaux et mis au doigt, il vit dans une retraite forcée. Werlé, qui n'a pas la conscience tranquille, lui fait des aumônes directes ou indirectes. Le vieux les accepte et, déprimé par l'habitude de la misère et de l'humilité, s'entend à tendre la main. Il a bu pour s'étourdir, il continue à boire par faiblesse de caractère. Loin de toute activité virile, avec quelques souvenirs de son beau temps, il n'a plus que des joies d'enfant. Grand chasseur autrefois, il se sou-

vient des forêts et des plaines qu'il a parcourues, et a installé dans son grenier une sorte de basse-cour absurde, où il parodie ses exploits passés avec un vieux pistolet d'arçon. Parmi les animaux de son grenier, se trouve le fameux canard sauvage, celui qu'il ne veut pas tuer, et qui, dans toute la pièce, symbolise l'aveuglement volontaire et le mensonge vital.

Gina, la femme de Hialmar, ne ressemble aucunement à ces deux rêvasseurs. C'est une femme de bon sens, pas très développée, même un peu terre à terre. Elle est sans illusion, elle ; mais elle cache aussi un mensonge, et elle sait que son bonheur repose sur lui. Elle a été autrefois gouvernante chez le père Werlé et, persécutée par son maître, n'a pu se soustraire à ses exigences déshonorantes. Plus tard Werlé l'a dotée et l'a marié à Hialmar. Elle seule connaît le douloureux secret. Comprendrait-elle les théories de Relling sur la nécessité d'un mensonge vital ? Sans doute non. Mais d'instinct elle a dissimulé de sa vie ce qu'il en fallait cacher. Elle aime Hialmar ; elle n'a pas pu lui apporter un passé intact, elle lui apporte son dévouement, se tait du reste, et la pauvreté de son ménage l'empêche d'y penser. Seule, dans cette maison singulière, elle connaît la vie et ses difficultés réelles ; son unique illusion est son mari. Elle pense ne pas le comprendre, et lui prête du génie pour lui faire plaisir ; au reste elle veille à son bien-être dans la mesure du possible ; lui, accepte tout, en homme très supérieur, parle avec emphase de cette « bonne compagne sur le chemin de la vie » et lui promet à l'occasion « l'unique récompense du pauvre inventeur. »

Tout autre encore est la petite Hedwige, la fille de Hialmar et de Gina. Parmi tant d'êtres dont la vie repose sur un mensonge, elle est la seule chez qui l'illusion soit innocente et charmante. Elle croit en son père parce qu'elle l'aime, et en la beauté de la vie parce qu'elle n'a pas vécu. Elle a peine à se figurer le monde plus beau que le foyer qu'elle aime; mais parfois ses livres d'images la font rêver; alors tout lui apparaît bizarre, elle se représente les grands peuples et les grands vaisseaux, et elle appelle le grenier du canard « le fond des mers, » parce que ce nom a un charme vague qui la fascine. Elle aime le canard sauvage d'un amour d'enfant, et, quand il est malade, elle prie pour lui. Il lui appartient du reste, et elle n'entend pas renoncer à ses droits de propriétaire. En tout cela, elle est spontanée, il n'y a pas chez elle trace de calcul, et on pressent déjà que parmi tous ces êtres, qui vivent plus ou moins consciemment de leurs illusions, elle mourra des siennes.

Et à ceux qui ne se soutiennent que par le « mensonge vital, » Ibsen a opposé deux aventuriers, Werlé, le père de Grégoire, l'ancien séducteur de Gina, et Mme Sœrby, l'ancienne maîtresse de Relling. Lui et elle se connaissent, ils se savent madrés et se sont unis sans rien se cacher de leurs fautes d'antan, trop fins tous deux pour se dissimuler des tares qu'ils sentent devinées; et ces deux êtres, assortis par leurs défauts et francs par suprême rouerie, sont les deux seuls qui se soient passés du mensonge vital!

C'est dans le ménage médiocre de Hialmar que Grégoire veut faire régner la vérité. Il commence par révéler au photographe la faute de sa femme, con-

vaincu que les époux Ekdal, n'ayant plus rien à se cacher, réaliseront ce qu'il appelle « une véritable union conjugale. » Mais ceux-ci possédaient tout le bonheur dont ils étaient capables. Cette femme déprimée et cet homme médiocre n'étaient pas de force à désirer la vérité ; quand elle éclate, elle éclate malgré eux et brise d'un coup leur confiance et leur bonheur. Gina, qui a pu cacher sa faute, ne veut pas l'expier ; et Hialmar, qui n'était généreux qu'en paroles, ne sait pas pardonner. Toute la fausseté de leurs relations antérieures apparaît ; mais comme ils ne voulaient du bonheur que l'apparence, la terrible révélation les bouleverse, et la conscience de la vérité n'a rien à leur donner.

Hialmar n'a pas même compris ce qu'est cette véritable union conjugale dont parle Grégoire, cette union fondée sur la vérité. Et il se prend à envier Werlé et Mme Sœrby, les deux rusés conjoints qui ne se sont pas caché leur trouble passé, et qui n'en ont pas souffert.

Son ménage à lui l'irrite. Il n'est pas jusqu'à sa fille, la douce, la naïve petite Hedwige, qui ne réveille ses fureurs : ne souffre-t-elle pas de la même maladie d'yeux que Werlé ? celui-ci n'a-t-il pas eu des bontés pour elle ? Hedwige serait-elle la fille de cet homme ? Ce doute achève de blesser Gina. Les deux parents sont exaspérés, entièrement désunis, et ils ont entre eux leur fille, l'être qu'ils aiment le plus au monde !

La pauvre petite est prise d'un désespoir sans borne, quand son père la renie. Et pour le toucher, elle imagine de lui sacrifier ce qui lui tient le plus au cœur après ses parents, le fameux canard sauvage. Mais au dernier moment, est-ce maladresse, est-ce

désespoir? on la trouve baignée dans son sang, la balle destinée à l'oiseau a tué l'enfant, le canard sauvage, l'animal des bas-fonds, devenu l'emblème du mensonge et des lâches illusions, le canard sauvage vit toujours!

Sur le petit cadavre, les parents se réconcilient....

« Maintenant qu'il faut la pleurer, dit Gina à son mari, tu sens bien qu'elle n'est pas moins à toi qu'à moi. » Grégoire, le chimérique, parle déjà de la « rédemption par l'enfant. » Mais Relling l'arrête : Pour combien de temps les parents sont-ils réconciliés? Combien s'écoulera-t-il de jours jusqu'à ce que Hialmar fasse de son chagrin même, de son seul sentiment sincère, un sujet de déclamation? Et Grégoire, sentant vaguement que cette fois Relling a raison, Grégoire juge que la vie ne vaut pas d'être vécue, et parle de se tuer; mais son terrible adversaire n'en fait encore que rire, parce que Grégoire vient de déclamer comme Hialmar, parce que le grand chasseur de mensonges vient de se mentir à lui-même!

Et Ibsen, l'apôtre de la vérité malgré tout, vient de montrer dans toute une pièce admirable d'observation réaliste, que le mensonge est la seule force d'une société débilitée et médiocre; comme Hialmar Ekdal, il s'est arraché une illusion, mais, plus viril que son héros, il en souffrira à jamais : le vrai drame se jouait dans l'auteur.

ROSMERSHOLM

Dans les *Revenants*, Ibsen a particulièrement pris à partie la loi et les traditions, qui étouffent l'individualité. Il ne parlait pas de les abroger subitement — le drame que nous étudions le prouve bien — mais il faisait, à leur sujet, un sérieux appel à notre réflexion. On ne pouvait se méprendre sur son attitude ; dans la lutte politique des conservateurs et des radicaux, il a pris position nettement et irrévocablement. Il n'a d'ailleurs pas attendu les *Revenants* pour s'affirmer ; sa première œuvre, qu'il a écrite presque enfant, renfermait déjà en germe toutes ses tendances révolutionnaires.

Mais la mesquinerie de ses adversaires acheva de les préciser, en le révoltant, et le caractère de son inspiration en fut profondément transformé. L'*Ennemi du peuple* est une œuvre de colère, le *Canard sauvage* une œuvre de mépris, où il va jusqu'à se railler lui-même.

Le drame de *Rosmersholm* porte à la scène les mêmes antagonismes ; l'auteur n'est pas moins convaincu que dans les pièces précédentes de l'inutilité de certains efforts ; il n'est pas plus rassuré, il est plus serein ; *Rosmersholm* est une œuvre de poète.

Il a regardé la vie telle qu'elle était ; et cet homme, qui s'était souvent révolté contre elle, cette fois, a admiré ses adversaires, et s'est pourtant senti aussi loin d'eux qu'autrefois. Fatigué peut-être des systèmes et des opinions absolues, une fois encore il a montré la vérité où il croyait la découvrir ; mais, d'une exquise sensibilité sous ses apparences rigides, il n'a pu s'empêcher de dire que, parfois, il avait rencontré la sérénité ailleurs. Et, si *Rosmersholm* représente encore une tendance, il la représente à un point de vue largement, admirablement humain. Voilà le secret du charme de ce drame ; et voilà pourquoi il montre mieux que les précédents ce qu'il y a d'irrévocable dans les opinions d'Ibsen. Il n'est plus le révolutionnaire bouillant ; il est celui qui regrette le passé et qui, homme pourtant, marche vers l'avenir.

Seulement, et je l'ai déjà dit dans mon Introduction, Ibsen penseur n'est pas toujours d'accord avec Ibsen poète. Il ne craint pas alors, dans une même œuvre, de se contredire loyalement. Il en résulte une impression de vérité profonde, qui est peut-être le plus grand charme et la plus grande originalité de son théâtre. A chacun de résoudre les contradictions à sa manière ou de les laisser pendantes.

Jugeons-en par quelques exemples :

Toutes les pièces d'Ibsen, et particulièrement *Un ennemi du peuple*, nous ont révélé en leur auteur un homme d'une foncière aristocratie de goûts, d'un instinctif éloignement du vulgaire. L'avènement de la démocratie, le nivellement par le socialisme froissent toutes ses délicatesses. De la part d'un individualiste aussi catégorique, le fait n'a rien de surprenant. —

Or le nouveau héros d'Ibsen, le pasteur Rosmer, prêche justement l'avènement de la démocratie. Et nous sentons que l'auteur partage plus ou moins son point de vue. C'est qu'il est acquis aux nouvelles idées, et que l'avènement de la démocratie figure sur le programme radical. Ibsen a voulu être logique. Mais son instinct ne se subordonne pas à sa logique, ou plutôt obéit à une logique plus complexe et moins consciente. Et voilà pourquoi Rosmer a toutes les distinctions caractéristiques des vieilles familles conservatrices, tout en ayant répudié leurs idées. Et nous sentons que le dramaturge l'aime mieux ainsi, avec cette contradiction inhérente et irréductible.

Quelquefois même Ibsen semble n'avoir pas conscience de ce qu'il y a de contradictoire dans ses personnages. Ceux-ci n'en sont alors que plus vrais.

Ainsi Rosmer a confié la direction de sa maison à une jeune personne, Rebecca West, avec laquelle il vit sur un pied de grande intimité. Or il vient de s'affranchir de tous les préjugés, religieux et autres. Qui le ferait reculer devant l'amour libre? C'est ce qu'un libre-penseur, comme lui, observe très justement : « Je ne vois pas, lui dit Mortensgard, l'habile meneur du parti radical, je ne vois pas pourquoi un homme qui s'est affranchi de tout s'abstiendrait de jouir pleinement de la vie. »

Or Rosmer s'en est abstenu et continuera à faire de la sorte. Pourquoi? Il essaie d'expliquer sa conduite par des raisons logiques, et il s'exprime ainsi : « Tu ne crois donc pas que l'on puisse être dominé par l'instinct de la moralité comme par une loi de la nature? » — Sans doute, on le peut. Mais ici apparaît

le sophisme : si l'on est chaste en vertu d'une loi naturelle, on peut sans doute, par l'exemple, exercer une action bienfaisante : mais on n'est pas pour cela plus moral que l'épi inconscient qui donne le pain. Il est inutile que l'homme agisse consciemment, si la conscience de son action n'intervient pas pour la diriger et, au besoin, pour la modifier. L'acte moral est par excellence l'acte conscient et libre, et en aucun cas celui qui est déterminé par une loi de la nature. On a cherché, de tout temps, à obscurcir ces questions; ceux qui l'ont fait, par une heureuse inconséquence, valent mieux que leurs théories. Celles-ci méritent exactement le jugement qu'Ibsen place dans la bouche de Kroll, le champion du parti conservateur : « Ce n'est que du savoir. Cela ne vous a pas passé dans le sang. » Néanmoins je ne jurerais pas qu'Ibsen, séduit par les idées nouvelles, n'ait point pris au sérieux les discours de son Rosmer; mais Rosmer aussi vaut mieux que ses paroles. Et, pour le montrer tel, le dramaturge n'a eu qu'à consulter son instinct de poète.

Ainsi dans toute cette pièce les idées de l'auteur sont, sinon atténuées, sinon corrigées, du moins élargies par un véritable souffle d'humanité.

Nous le comprendrons mieux encore si nous pénétrons jusqu'au noyau du drame.

Nous y voyons le dernier représentant d'une vieille famille renoncer peu à peu à toutes les traditions héritées d'elle, et passer résolument dans le camp des novateurs. C'est une des raisons qui ont causé le suicide de sa femme, attachée aux anciennes croyances. Cet homme est, du reste, parfaitement noble et d'une

absolue sincérité. Or lui, qui a poursuivi pendant toute sa vie la vérité, qui a cherché à s'affranchir de toutes les conventions inutiles et de toutes les traditions mensongères, il comprend qu'il en est parmi elles de plus anciennes, de plus sacrées, que d'autres doivent abattre et qu'il ne peut trahir. Et le pionnier d'avant-garde meurt volontairement pour les croyances du passé, pour toutes les distinctions surannées et pour la foi de sa femme, meurt au lieu même où elle a fini, et de la mort qu'elle a choisie.

Et on sent que c'est l'ordre des choses. Cette destinée nous apparaît encore plus belle que cruelle. Les utopistes seuls rêvent de brusques changements. La réalité est autre; dans la vie des sociétés, chaque nouvel état de choses renferme un peu du passé; et si, parfois, le progrès s'affirme en détruisant, ceux qui le représentent rendent un hommage à ce qui s'en va et occupait leur place avant eux.

Le progrès n'est pas l'avènement d'un système, on ne brusque pas la réalité; il est un changement lent et continu, qui respecte toutes les lois de la nature et de l'évolution. Toute transformation brusque est artificielle et caduque; le vrai progrès est complet et naturel comme la vie, et, gros d'espoir, va avec des tristesses qu'il faut plaindre. Certains cerveaux brûlés s'imaginent que les seules vérités utiles sont celles de l'avenir, sans réfléchir qu'elles aussi seront remplacées par d'autres. A ceux-là le drame de *Rosmersholm* répond : les faiseurs de systèmes ne réalisent pas une œuvre durable, ils ne connaissent pas entièrement le monde qu'ils voudraient réformer, car la

souffrance de ceux qu'on abondonne est aussi une partie de la vérité.

Vous sentez quelle sera la beauté d'une œuvre conçue dans cet esprit.

OEuvre de poète, ai-je dit. Aussi le héros en est-il beaucoup moins un homme d'action qu'un contemplateur, un poète également, un idéaliste. Il ne ressemble pas à Grégoire Werlé, et si son œuvre n'est guère plus féconde que celle de ce maniaque, son influence est plus bienfaisante. Le comte Prozor pense qu'Ibsen a voulu insister surtout sur l'impuissance de Rosmer et de ceux qui lui ressemblent. Je vois là plutôt un fait accessoire, destiné à illustrer l'idée générale que je viens de développer.

Sans doute Rosmer n'est à aucun degré homme d'action, ses meilleures qualités même s'y opposent: Large d'esprit, loyal de cœur, il aperçoit trop le pour et le contre de toute chose. Il comprend trop qu'il n'est pas d'actions entièrement bonnes, et il s'abstient de toutes. L'homme qui agit n'a qu'une idée en tête, mais c'est celle qu'il veut réaliser. Toutes les autres, tous les scrupules qui pourraient l'arrêter et toutes les considérations qui absoudraient ses adversaires, il les ignore. Tel est Mortensgard, tel est Kroll. Rosmer, lui, est loin de l'action parce qu'il est près de l'idéal.

Et c'est encore parce qu'il a gardé son idéal que Rosmer ne saurait pactiser avec les hommes d'action : Mortensgard d'une part, Kroll de l'autre, chacun défendant avec acharnement un parti opposé, chacun soutenant ses partisans à outrance, calomniant sans scrupule ses adversaires, et de ses propres idées ne disant jamais que ce qu'il faut dire et ce qui plaira,

ces deux hommes sont moins éloignés l'un de l'autre que du probe et généreux pasteur Rosmer.

L'action directe, réalisée toujours par des moyens plus ou moins honnêtes, n'a peut-être pas pour Ibsen une bien grande importance. Savons-nous si l'homme qui a pris conscience de toutes les idées de son temps, qui a placé son espoir dans l'avenir mais ses affections dans le passé, et qui marche sans étouffer aucune aspiration mais sans mépriser aucun regret, ne dépassera pas un jour celui qui ne connaît qu'une théorie, n'aperçoit dans le monde que des fanatiques ou des ennemis, et fonde sur une ruine chacune de ses espérances ?

N'est-ce pas le premier en tout cas qui a la volonté la moins étroite et l'individualité la plus riche ? Rien d'étonnant si l'écrivain qui, de tout temps, a prêché l'enrichissement de l'individualité prône en ce moment l'homme qui n'a pas voulu restreindre dans l'action la belle largeur de son esprit.

Quoi qu'il en soit, cette noble figure de Rosmer n'a pas été inventée par un faiseur de pièces à thèses, mais bien par un poète.

Jean Rosmer est un ancien pasteur. Il habite le vieux domaine de Rosmersholm, le bien d'une famille dont il est le dernier représentant. L'antique manoir représente tout un passé de bonheurs calmes et de traditions respectées. Comme le fait remarquer le comte Prozor, peu de décors ont le charme de celui de Rosmersholm :

> Un salon spacieux, meublé à l'ancienne mode, mais élégant et confortable. Au premier plan à droite, un poêle en faïence orné de branches de bouleaux et de fleurs des

champs. Plus loin, une porte. Dans le fond, une porte à deux battants donnant sur le vestibule. A gauche, une fenêtre, devant laquelle est placée une jardinière remplie de fleurs et de plantes. Près du poêle, une table, un sofa, des fauteuils. Aux murs, des portraits anciens et modernes, représentant des pasteurs, des officiers et des employés en uniforme. La fenêtre est ouverte, ainsi que la porte du vestibule et celle de la maison. On aperçoit une allée de vieux arbres qui conduit à la ferme. Soirée d'été. Le soleil vient de se coucher[1].

Longtemps Rosmer s'était laissé vivre, dans ce paisible intérieur, de la vie de ses aïeux. Il était pasteur de la commune, et le consciencieux exercice de ses fonctions l'avait fait unanimement respecter. Sa vie n'avait pas une tache, et ses adversaires eux-mêmes l'admiraient.

Mais soudain il s'est laissé gagner aux idées nouvelles, il s'est détourné des traditions toutes faites, il a renoncé à la foi religieuse de sa famille et aux allures aristocratiques de sa race. Il était temps, lui a-t-il semblé, de remplacer les vieilles disciplines par l'esprit de libre examen, la morale collective par la conscience individuelle. Par là Rosmer est bien ibsénien : il veut être libre. Quant à ses tendances démocratiques, elles le gênent encore un peu, comme un vêtement trop ample. En cela aussi il reflète passablement Ibsen, celui de l'*Union des jeunes* et de *Un ennemi du peuple*. Il y a deux hommes en lui, tous deux se combattent, et tous deux ressemblent à l'auteur. Rosmer est acquis aux novateurs, soit; mais toute la noblesse de son caractère, sa franchise et sa distinction

[1]. Décor du premier acte. Traduction du comte Prozor.

de sentiments, il la tient de ses ancêtres. Et même c'est là, malgré tout, ce qu'il a de plus profond, ce qui lui permet de n'user de la liberté revendiquée qu'avec tact, et de n'appliquer les idées nouvelles qu'avec discernement; c'est ce qui l'empêche d'accepter les compromis de Mortensgard, et, d'autre part, d'introduire à son foyer l'anarchie et l'amour coupable.

Un économiste aurait pu ne pas voir cela; Ibsen créateur l'a pressenti tout de suite.

Remarquez que c'est par là qu'il se rapproche de certains écrivains français auxquels il paraît tout d'abord absolument opposé. Je veux parler de MM. Brunetière, Bourget, Lemaître, etc., qui, effrayés de l'exagération de certaines idées nouvelles, de toutes les fausses déclamations faites au nom du progrès, de ce qu'ils appellent en un mot le parvenutisme intellectuel, parlent de revenir tout uniment au passé. Les dogmes et les conventions, pensent-ils, valent encore mieux que l'anarchie.

Seulement Ibsen, lui, ne veut pas retourner en arrière. Il veut reconnaître la vérité partout où il la trouve, dans le passé et dans l'avenir, et fonder le progrès sur elle, dans le domaine de la réalité.

C'est ce que refusent de faire ceux qui vivent dans l'entourage de Rosmer.

Voici d'abord le recteur Kroll, le propre beau-frère de l'ancien pasteur. Il est aussi « vieux jeu » que possible, excellent homme du reste, bon père de famille et bon époux, bien supérieur moralement à son adversaire radical Mortensgard; seulement ce dernier représente le progrès. Or Kroll, d'un commerce si agréable dans la vie privée, devient intraitable, devient féroce

dès qu'il s'agit de politique. Lorsqu'il apprend l'apostasie de son beau-frère, il n'hésite pas à le calomnier, laisse imprimer, dans une petite feuille conservatrice, les pires vilenies sur le compte du pasteur renégat et, ayant trahi une amitié, s'imagine qu'il va sauver un homme ! Bien plus, il perd toute confiance en ce dernier et, après lui avoir voué un culte, conçoit contre lui les soupçons les plus injurieux, tant ses idées l'aveuglent, et tant il confond avec le programme et les passions d'un parti les notions les plus élémentaires de la justice.

Mais les radicaux, ceux pour lesquels Ibsen semble pourtant manifester une préférence, sont encore plus mal représentés. La chose s'explique d'ailleurs naturellement : ils sont encore trop neufs, ils jouent avec les idées avancées comme avec une arme dangereuse dont ils connaîtraient imparfaitement le maniement, et, sous prétexte de liberté, se jettent à tous les dérèglements.

Le type de ces gens-là nous est fourni par Mortensgard. C'est un ancien instituteur, et on sait si ces hommes d'une demi-instruction se privent de tout mettre sens dessus dessous, le bon sens et la morale, au nom des progrès de la science. Or Mortensgard a commencé, autrefois, par séduire une jeune fille, au nom de la sainte liberté, puis l'a abandonnée, au nom du bonheur universel. Actuellement il est le champion du parti avancé, et le rédacteur d'une feuille radicale, *Le Phare*, où il peut à son gré dénoncer les tares de ses adversaires ou prédire l'avènement de la fraternité et de la tolérance. C'est un habile du reste, un « homme d'action, » un roué. Il suffit de lire le

dialogue qu'il a avec Rosmer pour voir quel abîme sépare ces deux hommes. Rosmer prie le journaliste de publier dans le *Phare* son adhésion aux idées nouvelles. Mortensgard veut bien parler de l'attitude politique du pasteur, mais non de son abjuration religieuse; le parti radical, bien qu'irréligieux en fait, a besoin de personnes vraiment chrétiennes pour acquérir quelque prestige. Il ne faut pas dire tout ce qu'on pense, trop de sincérité est compromettante. Voilà l'homme d'action. Rosmer a honte de pareils subterfuges, c'est faute de les accepter qu'il est impuissant. Et on a pu dire qu'Ibsen lui en fait un crime !

Encore quelques mots sur Ulrich Brendel. C'est l'ancien précepteur de Rosmer. Lui non plus n'est pas homme d'action ; mais son esprit est moins occupé d'idées que de chimères. Il déclame beaucoup, il parle de l'idéal, mais avec plus de redondance que d'intuition des choses. Quand il redescend dans le domaine des réalités, il le fait d'ailleurs cyniquement, et, après avoir péroré sur la vanité des biens matériels, mendie misérablement quelques vêtements usés et quelques pièces d'or. Du reste, philosophe à sa façon.

Enfin Rebecca West. Celle-là est une personne énigmatique, d'autant plus énigmatique qu'elle ne se révèle pas d'emblée tout entière ; elle ne nous découvre que successivement les diverses faces de son caractère et les mobiles enchevêtrés de ses actes. Et c'est une nature si compliquée que nous n'avons pas trop des quatre actes de *Rosmersholm* pour la comprendre à fond.

Rebecca est-elle une fanatique impitoyable des nou-

velles idées ou simplement une sauvage livrée à ses instincts ? Elle est l'un et l'autre, je crois ; ses idées se sont fort bien accommodées de ses instincts, et, vice versa, ceux-ci se trouvaient fortifiés, bien plus, glorifiés, par celles-là. Tous ses actes sont susceptibles d'une double interprétation, on ne sait jamais s'ils sont d'une pervertie ou d'une exaltée.

Elle a commencé par ensorceler son entourage ; ceux qui l'ont approchée ont tous subi son étrange attrait, fait de charme et de fascination.

Elle a détourné Rosmer des traditions familiales pour l'amener à ses idées à elle ; elle en a fait un « avancé » qui renonce à la foi de ses pères et aux prérogatives de sa caste. Fanatisme ? peut-être. Mais voici qu'en agissant ainsi elle a atteint un résultat plus direct et moins désintéressé que le triomphe d'un parti. Elle aimait Rosmer, et elle a révélé à sa femme le changement de ses idées. Celle-ci, épouvantée, a mis fin à ses jours dans un torrent voisin de Rosmersholm, et Rebecca reste seule auprès du pasteur. Et plus tard, elle avoue carrément avoir prévu cette issue et l'avoir désirée.

Voilà comment agit l'apôtre de l'affranchissement des idées, du « droit au bonheur. »

Mais cette femme est allée demander le bonheur et l'amour à un homme que toute son éducation, que tout le passé de sa race ont contribué à affiner et à ennoblir dans le sens des anciennes idées. Prenons garde ! ce que cette novatrice aime avec une passion si sauvage en Rosmer, instinctivement et malgré elle, c'est précisément tout ce passé de distinction mondaine et de noblesse morale qui condamne sa passion.

Elle a fait mourir la femme de Rosmer, c'est vrai. Mais le passé a agi à son insu ; et quand Rebecca se trouve seule avec celui qu'elle aime, libre d'obéir à son cœur et sûre d'être aimée, quand elle le sait affranchi comme elle de tous les préjugés et de toutes les traditions, son amour s'est épuré. Des scrupules lui viennent ; elle va jusqu'à refuser de l'épouser, et elle reste chaste et désintéressée comme l'eût à peine exigé la morale de ses plus intransigeants adversaires !

Elle comprend tout à coup que les idées avancées sont trop jeunes encore pour être appliquées à la lettre. Rosmersholm le lui a appris en la faisant renoncer au plus cher de ses rêves, et c'est ce qu'elle reconnaît par cette mélancolique parole : « Rosmersholm ennoblit, mais il tue le bonheur. »

Ce qui, du reste, assurera le triomphe des idées nouvelles, c'est justement qu'elles ont aussi une noblesse. Ibsen en est très convaincu, et ne prend pas au sérieux des affirmations telles que celle-ci : « Il n'y a pas d'idées basses et d'idées élevées ; toutes se valent parce qu'elles ont toutes été produites par la même nécessité. » Pour lui la noblesse des novateurs consiste dans leur besoin de vérité. Mais alors il doit, lui aussi, dire toute la vérité ; et, dans un dénouement génial, novateur authentique et non étroit doctrinaire, il l'a trouvée et il l'a dite même sur les splendeurs du passé !

Que les hommes soient sincères ; ainsi seulement ils assureront le progrès. Et, à la fin de la pièce, c'est comme un vent de sincérité qui souffle sur les âmes des deux héros. Tous deux proclament noblement leurs fautes passées et leur foi en l'avenir. Rebecca

commence par avouer tous les mobiles de sa conduite à Rosmer. Celui-ci se croyait responsable de la mort de sa femme. Rebecca lui explique comment la faute en est à elle seule; elle dit tous ses désirs mauvais, toutes ses ruses et tous ses crimes, décidée à apaiser cette conscience restée droite, et respectant en celui qu'elle aime tous les scrupules dont elle a un jour pensé s'affranchir!

Mais le pasteur, lui, épouvanté de ces révélations, comprend que sa foi en Rebecca est morte. « Plus jamais, dit-il, je ne croirai en toi. » Cette femme a été trop logique; affranchie de tout, elle n'a reculé devant rien. Et Rosmer, en doutant d'elle, va douter de toutes les idées qu'il vient d'embrasser!

Désemparé, ébranlé, meurtri, que fera-t-il? — Eh bien! que le présent se montre digne du passé. La femme de Rosmer est morte d'avoir vu son mari gagné aux nouvelles doctrines, où elle sentait un ferment malsain; pour tout dire, elle est morte pour les tares de l'avenir. Les événements ont justifié les craintes de la défunte; aux yeux de Rosmer et de Rebecca les tares sont apparues. Eh bien! qu'ils meurent aussi pour n'être pas moins nobles que cette femme des temps révolus, et que, prêts pour l'avenir, ils aient la noblesse du passé!

Et de concert, dans l'exaltation de leur amour et de leur martyre, tous deux iront se jeter dans le torrent qui a englouti la première victime, tous deux meurent encore pour le passé; — mais, désormais, l'avenir peut se lever!

LA DAME DE LA MER

Rosmersholm, ce drame de conciliation et d'apaisement était comme un repos après cette œuvre de colère, l'*Ennemi du peuple*, et de découragement, le *Canard sauvage*.

La *Dame de la mer* est encore une pièce de conciliation, mais placée sur un terrain plus pratique. Au lieu de constater simplement une antinomie, comme *Rosmersholm*, elle essaie de la résoudre.

Maison de poupée et les *Revenants* avaient montré le mauvais côté des institutions ; mais celles-ci n'ont-elles pas pourtant leur raison d'être, et les hommes se trouveraient-ils bien de leur suppression ? L'idéal même d'Ibsen n'y aurait-il pas plus à perdre qu'à gagner ?

Dès le début, Ibsen a prêché très haut la nécessité d'être soi-même. Que l'on songe à *Brand*. Mais en même temps, — et ce principe est le corollaire du précédent, — il voulait que chacun fût *à sa place*. C'est l'idée qui remplit les *Prétendants à la couronne* et *Empereur et Galiléen*.

Or les institutions prétendent justement nous fixer notre place et nous y maintenir. Elles le font à vrai dire d'une façon toute formelle, et se soucient fort peu

que, dans la limite de nos fonctions, nous soyons ou non nous-mêmes au sens philosophique du mot.

Mais si nous sommes vraiment nous-mêmes, si nous obéissons à notre individualité profonde, nous nous trouverons naturellement à notre place, nous accomplirons, par la force des choses, notre devoir envers la société.

Pour Ibsen, l'homme doit être une volonté. Mais encore devons-nous être la volonté de quelque chose, une volonté sans objet est un non-sens. Il nous faut une règle de conduite. Celle-ci nous est précisément fournie par la place qui nous est échue dans le monde, et que les institutions se sont efforcées d'établir. Nous les retrouvons par un détour. Les lois humaines, que la volonté a commencé par proscrire comme n'émanant pas d'elle, finissent par devenir l'objet de cette volonté, son but consciemment choisi, et par lui permettre elles seules de se manifester.

Mais tout se tient dans le monde, et notre place suppose celle de tous les autres. L'individu implique la société entière; seulement au lieu de nous laisser façonner à son gré, comme une chose, c'est à nous de nous modeler sur elle; c'est à nous de l'étudier, indépendamment et sérieusement, et le jour où nous suivons ses lois, de lui dire le mot de Maximos d'Ephèse : Aujourd'hui, tes exigences sont en moi[1].

C'est la liberté stoïcienne. Finalement, l'anarchie des individualistes n'est que l'acte d'indépendance d'hommes qui ont rejeté toutes les contraintes extérieures, pour être sûrs de ne les avoir trouvées qu'en soi.

1. *Empereur et Galiléen.*

Et justement l'institution souvent discutée par Ibsen, le mariage, peut devenir une occasion suprême de liberté. Est libre celui qui n'obéit qu'à soi, qui reste soi en toute circonstance. Le mariage n'est-il pas la fidélité à une seule femme, l'homme demeurant toujours le même, toujours lui-même dans l'amour? Et pourtant ce même mariage, accompli sans le consentement profond des conjoints, n'est-il pas une vaine obligation, une espèce de marché où les époux aliènent leur liberté en échange de quelques avantages pécuniaires, mondains, ou même simplement sentimentaux? Un homme qui se marie uniquement pour n'être plus seul, et non par un instinct profond qui le pousse vers l'être aimé, ne conclut-il pas une espèce d'affaire, où il achète le confort de son foyer ou même la tendresse de sa femme au prix des droits qu'il lui reconnaîtra?

Sans doute un mariage est toujours consenti, mais il l'est plus ou moins superficiellement. L'héroïne de la *Dame de la mer* déplore précisément que son union ne soit qu'un marché consenti. Peut-on introduire dans le mariage le consentement profond des époux, même quand celui-ci a manqué au début? Voilà le problème de la *Dame de la mer*.

Mais le sujet s'élargit toujours dans l'esprit d'Ibsen. Il ne nous présente pas un cas isolé, mais tout un tableau. L'écrivain essaie son idée sur trois groupes de personnages. Au centre de chacun d'eux est une femme : Ellida, la Dame de la mer, et ses deux belles-filles, Bolette et Hilde, finissent toutes trois par s'adapter aux circonstances, par *s'acclimater*. Ce dernier mot, que je souligne, est l'expression favorite de Ballested,

sorte de fantoche qui a toujours su faire la part des circonstances : il est, selon l'occasion, peintre, coiffeur, maître de danse ou musicien ; son langage est un curieux mélange de norvégien, d'allemand, d'anglais et de français. Cet homme officieux, qui semble parodier l'idée de la pièce, estime que le secret du bonheur est de savoir « s'acclimater. » Ibsen lui fait encore prononcer ce verbe avec un défaut, pour attirer plus sûrement l'attention.

Revenons aux personnages principaux, qui sont, comme je l'ai dit, répartis en trois groupes.

Ellida forme le centre du premier. On l'a surnommée la païenne, parce qu'elle a été baptisée d'un nom de bateau et non d'un nom de chrétien. C'est la dame de la mer. La mer la fascine, elle est « l'horrible, ce qui effraie et attire en même temps, » elle est le mystère, l'inconnu noir au bord duquel on se sent des vertiges, où l'on peut se jeter un jour en fermant les yeux. Ellida aime la mer d'un amour épouvanté. Elle l'aime surtout dans ce qu'elle a d'étrange, dans ses aspects changeants, dans ses caprices perfides. Elle l'aime aussi parce qu'elle est l'élément libre, sans autre horizon que le ciel, et dans toutes ses fureurs n'obéissant qu'à ses propres lois. Le fjord emprisonné, étranglé dans les terres, lui donne des étouffements. Et l'idée de cette mer, libre, attirante et terrible, remplira toute la pièce. Il y a là évidemment symbolisme ; mais c'est le symbolisme d'un grand poète, reconnaissant partout l'image de ce qui l'obsède.

Or, à mesure que le symbolisme envahit la pièce, l'observation directe et réaliste devient plus aiguë. Ellida est une névropathe, dont l'état est très caracté-

risé, nous en verrons des preuves frappantes. Elle aime la mer non seulement en poète, mais aussi en malade. L'attirance de celle-ci, d'un symbolisme si clair, répond encore à un besoin organique de la patiente. Elle aime l'eau pour sa fraîcheur, pour le coup de fouet du bain, qui l'arrache à sa fièvre. Le cas physiologique de la *Dame de la mer* est développé avec une netteté terrifiante ; nous sommes très loin du mal vague et un peu fantaisiste de l'Alving des *Revenants*.

C'est que, chez Ibsen, le symboliste et le réaliste se conditionnent. Le symbole n'est pas la simple corrélation d'un fait et d'une idée. Un fait est symbolique quand il donne l'impression de réaliser une loi générale, dont il est le signe. Mais ne peuvent avoir de valeur générale que les faits entièrement vrais, absolument observés. Ibsen épie les réalités, mais il est toujours prêt à les étendre à tout ce qui existe, sous chaque petit événement il découvre le monde. Tout devient ainsi un symbole, qu'il enfle en accumulant ses observations. Il a étudié Ellida, ses malaises devant le mystère, son angoisse devant ce qui la comprime. Ce n'est qu'en la faisant tout à fait vraie qu'il a pu montrer en elle le véritable instinct de liberté. C'est au fond de son héroïne qu'il a trouvé ce qui la dépasse. Et alors, soudain, tout ce qui lui arrive la déborde, ce qu'elle regarde nous éblouit : la mer qu'elle aime en malade pour la largeur de ses horizons et la fraîcheur de son eau, il se trouve qu'elle l'a aimée en poète pour l'attirance de son mystère. Et, transfigurée, grandie à la taille d'un symbole, sans le savoir, la dame de la mer désire et souffre déjà pour tous ceux qui se reconnaîtront en elle!

Ce symbolisme plein de mystère sera celui des dernières pièces d'Ibsen. Mystère terrifiant parce qu'au lieu d'être né de la fantaisie, il se trouve dans le dernier fond des réalités.

Et cette femme personnelle à l'excès a épousé l'homme qui lui ressemble le moins. Non que le docteur Wangel manque de personnalité : Ellida l'eût simplement dominé, et il n'y aurait pas de pièce parce qu'il n'y aurait pas de conflit de caractère, Wangel n'est ni veule, ni sot ; c'est un tendre qui tremble de causer le plus petit chagrin, et, par désir de contenter tout le monde, ménage chacun et ne satisfait personne. Il s'éparpille en menus soins, et néglige de donner à sa vie une ferme direction. Il a épousé Ellida par besoin d'aimer, et aussi pour rendre une mère à ses filles. Depuis longtemps, il a cessé de vivre maritalement avec elle, sentant qu'il la tourmente. Il s'épuise en tentatives pour la guérir de ses troubles. Il va jusqu'à faire venir le professeur Arnholm, un homme qu'il s'imagine, à tort d'ailleurs, avoir été aimé d'elle avant son mariage. Une tendresse victorieuse, qui eût conquis sa femme et balayé tous les malentendus, vaudrait mieux que tous ces scrupules. Wangel, lui non plus, n'a pas cette « conscience robuste » dont plus tard Solness se plaindra d'avoir manqué.

Quand Ellida était jeune fille, il s'était bien aperçu de certaines bizarreries ; mais il avait songé que le mariage arrangerait tout. Or le mariage n'a rien arrangé, parce qu'il doit suivre l'accord des personnes, au lieu que cet accord naisse de lui. Et voilà comment Ellida peut, dans une heure de cruelle franchise, appeler son union un marché consenti.

Toutes les ardeurs d'imagination de la Dame de la mer, ces élans que la timidité du docteur laisse sans objet sont allés à l'Homme de la mer. Celui-là, à vrai dire, a de quoi troubler les esprits les plus calmes. Lui aussi ressemble à la mer ; comme elle, il est « ce qui effraie et attire. » C'est un marin qui a promené dans tous les mondes sa vie d'aventures. Sa nationalité est indécise ; on le croit Américain, Ellida le dit Finnois, mais à l'occasion, il parle le plus pur norvégien. Il n'a pas de nom, ou plutôt, il en a plusieurs, dont il change en toute circonstance. Tous ses actes sont mystérieux ; c'est le secret de sa fascination. Au moment où il a fait connaissance d'Ellida, bien avant le mariage de celle-ci, il venait de commettre un meurtre, dont les mobiles et la perpétration demeureront toujours obscurs. Un jour, il a ôté de son doigt un anneau, en a retiré un autre du doigt de la jeune fille et, les jetant dans les flots, a proclamé son mariage et celui d'Ellida avec la mer. Dès lors il a considéré Ellida comme sa femme, et celle-ci, fascinée, n'a jamais osé lui en donner le démenti formel, même dans son cœur. Et entre eux maintenant se produisent de mystérieux phénomènes de télépathie. Un jour, — nous tenons ces détails d'un jeune sculpteur, qui ignore, d'ailleurs, de qui il s'agit, — un jour, au cours d'une traversée, un journal lui apprend le mariage de la jeune femme, et alors, il prononce ces paroles étranges : « Elle est à moi, et elle sera à moi, Et elle me suivra, dussé-je retourner là-bas comme un homme noyé qui revient du fond de la mer. » Et peu après, le bâtiment de l'homme inexplicable fait naufrage, lui-même est tenu pour mort, en sorte qu'il ne

pourra en effet réapparaître que comme un noyé revenu du fond de la mer. — Ce qui est plus singulier, c'est que, à cette époque-là exactement, Ellida a traversé des troubles nerveux extraordinaires. Elle était alors enceinte. Faut-il expliquer ces troubles par sa grossesse, ou doit-on les attribuer à une influence surnaturelle? Nul ne le sait. — Ellida donne le jour à un petit garçon, qui ne vit pas, mais qui, si on l'en croit, avait de l'étranger les yeux hallucinants.... Est-ce pure imagination? est-ce effet des troubles de la mère? faut-il croire encore à une influence maligne? Nouveau mystère.

Soudain, — c'est là le centre de la pièce, — l'étranger revient; il revient demander sa femme, comme un noyé qui remonte du fond de la mer... Ellida vient de tout avouer à son mari. Elle se cramponne à lui, le supplie de l'arracher à l'homme mystérieux, qui l'attire pourtant. Elle échappe. Or elle croit l'avoir reconnu tout de suite. Son mari, en bon médecin, lui rappelle au contraire ses hésitations; il lui fait observer que l'extérieur de l'homme ne se rapporte pas au portrait qu'elle lui en a fait. Ellida ne se rend compte de la chose qu'après coup; elle en convient, très étonnée. Les étrangetés de l'Homme de la mer n'existeraient-elles donc que dans l'imagination d'Ellida? Que deviennent alors les faits indéniables attestant sa puissance occulte? Ibsen entend-il nous présenter une femme simplement hallucinée, ou croit-il à un lien surnaturel entre ces deux êtres?

Il a voulu nous laisser dans le doute sur ce point. Lui-même ignore. Il a vu et il a pressenti. Physiologiquement et psychologiquement, il a expliqué les

troubles de son héroïne d'une façon aussi aiguë que possible. Toutes ses explications sont admissibles et tout reste inexpliqué. Il est possible que l'exaltation d'Ellida se ramène à un désordre nerveux. Mais ce désordre est contagieux, mais cette femme nous suggestionne ; et quand sa folie nous atteint, en possession de toutes les explications rationnelles et de tous les diagnostics médicaux, nous l'expliquons encore par l'action de l'Homme de la mer, des influences mystérieuses et des fatalités surnaturelles. Par là la *Dame de la mer* est déjà de la dernière époque d'Ibsen ; elle commence la série de ces drames inquiétants où la réalité fuit et se dérobe, où rien n'est compréhensible, et où tout s'explique à demi....

Maintenant la réalité la plus simple devient troublante. Bolette, jeune fille très ordinaire en soi, forme avec sa marâtre un constraste saisissant. De son premier mariage, le docteur Wangel a eu deux filles. Bolette est l'aînée ; elle a ces manières raisonnables des jeunes filles appelées à remplacer trop tôt leur mère ; les soins du ménage l'ont accoutumée à s'exprimer d'une manière nette et positive ; tout cela ne l'empêche pas d'avoir son petit brin d'idéal, ses rêves secrets, son charme de jeune fille. Mais ses rêves sont sérieux comme elle : elle désire avant tout s'instruire, voir le monde et connaître les hommes. Elle croit à la science d'une manière un peu naïve, avec la ferveur et la foi de l'ignorance. Comme Ellida, elle se sent croupir dans cette petite ville retirée. Nature équilibrée, elle souffre moins de ses chimères, elle appartient moins à ses rêves ; mais elle ne leur accorde pas moins d'importance. Et le besoin d'indépen-

dance de l'une gêne celui de l'autre. Ces deux femmes sont aux deux pôles de la nature humaine, et c'est le même instinct de liberté qui les travaille, parce qu'il est l'instinct primordial. Toutes les différences de tempérament, de caractère, d'idées, sont superficielles, les mêmes lois s'accomplissent dans le grand et dans le petit; toutes deux, l'ardente Dame de la *mer* et la paisible jeune fille vivent côte à côte, entièrement différentes et se ressemblant, trop absorbées par leurs désirs pour se deviner, et opposées par le besoin même qui leur est commun.

Au temps où Bolette suivait les leçons du professeur Arnholm, elle l'avait aimé d'une de ces passions de jeune fille, ignorantes et un peu niaises. Devenue demoiselle, elle en sourit. Et pourtant, quand l'ancien maître demandera sa main, en lui offrant de réaliser ses rêves, de l'instruire et de la faire voyager, elle saura raviver en son cœur l'amour éteint, et n'hésitera pas longtemps à faire à ce presque quadragénaire le don de sa jeunesse.

Le professeur Arnholm est comme elle un homme modéré. Exempt d'exaltation, il sait pourtant comprendre tous les troubles du cœur, et les apaiser. Il est le confident du docteur Wangel, de sa femme et de Bolette. Autrefois il a demandé Ellida en mariage; mais nous sentons que le rôle de confident lui convient mieux. Aujourd'hui son amour s'adresse à la fille, plus modérée. Il a côtoyé deux rêves de femmes, lu dans deux cœurs; il a presque compris le plus ardent, mais il était fait pour l'autre. Il y a je ne sais quelle dignité grave dans cet homme qui pressent ce qui le dépasse, qui a pu y aspirer un jour, puis, plus

âgé et plus serein, suit sa voie moyenne et réalise son bonheur.

Et, auprès de l'indépendance ombrageuse d'Ellida, des revendications plus modestes de Bolette, voici encore le rêve, le rêve excessif dans Hilde, plus violent peut-être que celui de la *Dame de la mer*.

Hilde est la sœur cadette de Bolette, de plusieurs années. Elle a quatorze ans environ, mais n'entend pas être prise pour une fillette. On la blesse irrémédiablement en négligeant de la traiter en demoiselle. Petite tête exaltée, vivant dans l'horreur de la banalité, elle a des méchancetés voulues par peur des sentimentalités conventionnelles. Ce qu'il lui faut, ce sont des sensations rares et excessives, de violentes secousses, des spectacles « excitants » (c'est son mot de prédilection); elle n'a que mépris pour les fades émotions de la pitié. Les sentiments « comme il faut » de Bolette l'impatientent. Elle plaisante férocement sa sœur sur sa passionnette d'élève pour Arnholm. Sans le savoir, elle a deviné sa marâtre, une imaginative comme elle, et la déteste parce qu'elle pourrait l'adorer.

Mais son caractère éclate surtout dans ses rapports avec le sculpteur Lyngstrand. Celui-ci est un être doux et timide qui vit retiré en lui-même, et se complaît à rêver l'impossible sans trop y croire. Ce n'est pas un passionné comme Ellida ou Hilde, c'est un songeur, un amant des mirages, qui se trompe volontairement. Atteint de la poitrine, il est condamné à une prompte mort. Et pourtant il parle d'être artiste, d'étonner le monde et de conquérir la gloire. Un jour, il a fait le rêve d'amour, rêve impossible aussi,

puisque c'est à Bolette qu'il s'adressait. La jeune fille, le sachant perdu, n'a pas eu le cœur de le décourager. Mais l'intérêt affectueux de Bolette n'est rien auprès de celui que le jeune sculpteur inspire à Hilde. N'allez pas croire qu'elle en ait pitié. L'attrait qu'elle lui trouve a quelque chose de plus pimenté et de plus barbare. Elle le pousse aux confidences, elle aime à le faire causer de ses projets, elle les encourage même, tout cela parce qu'elle le sait perdu et incapable de rien réaliser, — pour le spectacle de la grandeur de l'impossible et de la faiblesse de l'homme, qu'elle domine en femme sûre de soi et dont elle jouit en poète !

On le voit, ces trois femmes, Ellida, Bolette et Hilde, et ceux qui les entourent, forment une sorte de tryptique, et sont liées l'une à l'autre dans la conception du dramaturge. Mais elles sont aussi liées en fait dans la pièce, leurs destinées sont dans une étroite dépendance réciproque. Toutes trois souffrent de l'opposition du rêve et de la réalité. Mais le malaise des deux jeunes filles n'est pas seulement l'analogue de celui de leur belle-mère, il en est encore l'effet. Absorbée dans sa chimère personnelle, Ellida a négligé son entourage. Une seule fois, elle a songé à ses devoirs : « Y aurait-il ici une tâche à remplir, se demande-t-elle ? » Ordinairement elle ne s'en préoccupe pas. Bolette et Hilde le sentent bien, et lui en veulent vaguement. Les tourments moraux sont contagieux. L'égoïsme de cette femme a réveillé les autres égoïsmes, sa mélancolie est apparue dans tous ceux qui l'approchent ; et, mécontente d'elle-même, mécontentant les autres, son mal s'exaspère

de ces hostilités, et grandit des tourments qu'il a fait naître.

La fausseté des rapports de Wangel et de sa femme a sur les enfants des conséquences immédiates. Le père de famille a perdu toute autorité; confusément, il se sent en faute envers ses filles, auxquelles il n'a pas donné une vraie mère, et pense les dédommager en ne les contrariant jamais, en ne les surveillant plus. Il laisse errer autour d'elles le jeune sculpteur Lyngstrand, sans s'apercevoir que celui-ci commence à s'éprendre de Bolette, et pervertit les idées de Hilde. Il a lui-même fait venir le professeur Arnholm, il l'impose presque comme confident à sa femme, sans songer que cet homme peut se laisser impressionner par Bolette. Et celle-ci cède au dangereux plaisir de confier à son ancien maître ses rêves et ses tristesses, qu'elle grandit en les exprimant. Et jamais elle n'en a parlé à son père, par crainte de l'attrister, par scrupule de le quitter quand elle le sait malheureux par sa femme. Ses chimères ont pris plus de corps au moment où leur réalisation devenait plus problématique, tout cela par la faute d'Ellida. Hilde, à un âge où l'on a besoin de direction et d'affection, est livrée à elle-même, à ses dangereuses exaltations auprès de Lyngstrand, et à ses rancunes contre une marâtre qu'elle eût si facilement aimée. La famille est désorganisée.

Tout va mal chez le médecin parce que son mariage n'est pas une union profondément consentie. Eh bien! tout ira de mal en pis jusqu'à ce que le mariage, institution légale, soit rompu, et conclu une seconde fois librement, de toute la volonté des époux.

L'étranger revient réclamer Ellida, au nom de ses anciennes promesses et de ses mystiques fiançailles, et la malheureuse sent qu'elle ne résiste plus à la fascination de l'Homme de la mer. Wangel pendant ce temps sent craquer son ménage, s'en aller l'affection de ses enfants, Bolette a écouté à son insu les propositions d'Arnholm, Hilde l'inquiète de sa précoce indépendance. Et voici venir l'heure fixée par l'étranger pour une décision suprême, l'heure où Ellida elle-même peut se reprendre à celui qui lui a sacrifié sa famille. Sans doute il peut empêcher les entreprises de l'inconnu, il a même des armes contre lui. Mais il songe qu'en contraignant Ellida, il peut à cet instant même, et à ses côtés pour toujours, moralement la laisser échapper à jamais. Et alors il se rappelle le mot le plus cruel de sa femme, il se souvient qu'elle a condamné leur union, qu'elle l'a appelée un marché, et cette fois, décidé à l'appeler du même nom qu'elle, à la comprendre entièrement ou à renoncer à elle, il résilie le marché. Son épouse devant la loi est encore une fois libre. Mais il vient d'agir dans un élan d'amour. Comme les parents créent les enfants dans l'amour, il vient de créer sa femme, il vient de faire un être libre. Et Ellida, dès qu'elle se sent indépendante, s'éveille à la responsabilité. La femme comprimée d'autrefois n'est plus, l'étranger est repoussé, et le mariage, dont les lois n'avaient fait qu'un fantôme, renaît entre les époux sous la forme de l'amour!

Et du même coup se conclut le mariage d'Arnholm et de Bolette. La jeune fille ne restait que pour soulager son père malheureux. Il n'a plus besoin d'elle,

elle peut partir, voyager, s'instruire aux côtés de son époux. Le nouveau bonheur a fait deux bonheurs !

Et Hilde, la fillette enthousiaste, que son âge, son exaltation et l'absence de surveillance exposaient à tous les dangers, Hilde, qui trouve une Ellida ressuscitée, comprend enfin qu'elle l'aime, et le mariage consenti des parents vient encore de fonder la famille !

Dans cette pièce émouvante, ce n'est pas seulement la question du mariage qui est élucidée, car elle vient d'être indéfiniment élargie, Ibsen vient de résoudre le conflit de la loi avec toutes les libertés, qui ne sont que l'éveil de toutes les responsabilités.

L'acceptation de ces responsabilités peut être terrible ; elle vaut toujours mieux que celle d'un ordre de choses établi au nom de la routine : la petite Hilde n'est pas au bout de sa carrière ; nous la retrouverons dans *Solness*, où elle préparera une catastrophe ; mais cette catastrophe sera le moment suprême de Solness, son moment de risque mortel, et peut-être son moment de liberté !

HEDDA GABLER

Hedda Gabler est une pièce, au premier abord, déconcertante.

Il y a là une femme dont le souci constant en toute chose est celui de la beauté. Elle éprouve un éloignement réel pour ce qui est laid ou ridicule, les actions les plus méritoires n'ont de valeur à ses yeux que si elles se font « en beauté, » et les scélératesses même la transportent quand elles ont une certaine allure crâne, qui est encore une beauté. Cette manière de voir ne nous fait-elle pas songer à la parole de Brand : « Ce que tu es, sois-le pleinement. L'ivrogne est ignoble, et la Bacchante est idéale ? » Elle méprise son mari pour sa gaucherie de savant étouffé par les spécialités, pour son individualité étriquée. Mais elle a auprès d'elle Ejlert Lövborg, une nature riche, un écrivain génial, qui pense par vastes ensembles et dédaigne les déductions minutieuses. C'est l'homme complet, celui qui s'est conservé indemne des déformations professionnelles, manies de l'érudit, ou scrupules du critique; c'est encore celui qui est soi pleinement.

Et d'un bout à l'autre de la pièce, Hedda et son amant sont ridicules et monstrueux.

Pourquoi Ibsen les a-t-il voulus ainsi, dans quel but s'est-il mis à dénaturer son idéal et à parodier sa pensée?

Il aurait, paraît-il, déclaré que Hedda Gabler n'est pas une pièce à problème[1]. Evidemment, il serait vain d'y chercher un problème. Nous pouvons nous demander seulement quelles préoccupations s'y reflètent, en quoi *Hedda Gabler* se rattache aux pièces précédentes, dont elle diffère à tant de points de vue. En un mot, nous pouvons la situer.

Et alors, nous constatons que *Hedda Gabler* est une œuvre de transition. Dans *Rosmersholm* et la *Dame de la mer*, l'auteur se flattait de concilier plus ou moins ses idées avec les usages reçus; dans *Solness* et dans les pièces suivantes, il semble croire que ses adversaires peuvent avoir eu raison comme lui, qu'eux et lui cependant ne devront jamais s'entendre, et que la vie est au prix de ce conflit. Entre les deux manières de voir, il y a un monde d'amères expériences, il y a une époque de doutes et de révoltes, celle où Ibsen conçut et réalisa *Hedda Gabler*.

Et en même temps nous songeons que, une fois déjà, une transformation s'est opérée dans le dramaturge, et qu'elle s'est trahie par les mêmes symptômes. La révolte d'Ibsen devant la stupidité des conventions et l'inertie des masses, après s'être exprimée dans les *Revenants* et *Maison de poupée*, a atteint son paroxysme dans l'*Ennemi du peuple*. Plus tard il arriva à l'apaisement serein de *Rosmersholm;* mais entre cette pièce et les œuvres de combat, il y a le

1. Préface du comte Prozor.

Canard sauvage, où Ibsen a défiguré toutes ses idées, raillé tous ses rêves, pour la joie orgueilleuse et amère de se montrer incompris jusque dans ses pièces, et par les personnages mêmes qu'il a créés.

Et soudain *Hedda Gabler* nous apparaît dans son vrai jour. L'auteur a devant lui des œuvres largement humaines où tous les points de vue seront compris, où aucun ne triomphera parce que tous seront acceptés, et où la vérité, au lieu de résider dans l'un d'eux, apparaîtra, plus élevée et plus universelle, dans l'ensemble de leurs contradictions. Mais jusqu'alors Ibsen s'était montré d'une noble intransigeance; même conciliant, il ne songeait encore qu'à ramener ses adversaires à soi. Et avant de se demander, mélancoliquement : «Les autres n'avaient-ils pas aussi raison?» il a jeté sur ses idées qui ne l'ont jamais entièrement satisfait, sur ses rêves et sur tout son passé d'intransigeance et de conviction un suprême cri de colère, il en a outré l'insuffisance et le paradoxe, et il a fait *Hedda Gabler* comme il avait fait le *Canard sauvage*, aimant mieux avoir été absurde que de ne pas rester implacablement sincère !

La pièce gravite autour des deux personnages dont j'ai parlé plus haut, Hedda Tesmann, de son nom de jeune fille Hedda Gabler, et l'écrivain Ejlert Lövborg.

Ils se sont aimés autrefois, d'un amour qu'ils se dissimulaient sous les apparences d'une camaraderie littéraire. Elle courageuse, fière, sauvage, lui génial, ils auraient fait un couple superbe. Mais déjà il y avait en l'un et l'autre quelque chose d'anormal.

Hedda cachait sous ses dehors de sauvagerie des

curiosités précoces, un germe de perversion ; elle a voulu pousser les choses trop loin. Il lui arrivait aussi de confondre des besoins vulgaires, besoins de confort et de vie riche, avec ses instincts d'élégance. Rien ne l'empêchait d'épouser Lövborg. Pourquoi lui a-t-elle préféré Tesmann, sinon parce que, consciemment ou non, elle redoutait, auprès d'un bohème, le désordre et la misère ?

Mais si, chez Hedda, une exaltation un peu équivoque s'arrange fort bien d'un certain cynisme pratique, Ejlert Lövborg n'a pas une âme moins trouble. Son intelligence est de qualité supérieure, mais avec un je ne sais quoi de louche. Il est l'auteur d'un livre sur les puissances civilisatrices de l'avenir et la marche future de la civilisation, témoignant d'une grande concentration d'esprit, mais dont le titre et le ton prophétique paraissent d'un esprit légèrement déraillé. Et l'homme ressemble à son livre. L'équilibre lui manque, son tempérament morbide se dépense également dans des chefs-d'œuvre et dans des orgies. Sa première passion doit être d'un enthousiaste et d'une brute.

Et cette passion, c'est la perverse Hedda Gabler qui la lui a inspirée, Hedda, cette cérébrale qui ne distingue déjà plus ses instincts de ses curiosités. Entre ces deux êtres férus d'idées, l'amour qui se lève peut être le plus brutal ou le plus impur, il a remué tout ce qu'il y a en eux de malsain. Et Hedda s'est ressaisie ; de son mystique amant elle s'est défendue comme d'un brigand, elle a braqué sur lui un pistolet. Plus tard Ejlert s'est dissipé, Hedda s'est donnée à ses appétits de luxe et de dépense, elle a

épousé un naïf pour son argent. On ne saura jamais si elle a rejeté Lövborg par pudeur de vierge ou par une arrière-pensée pratique. L'amour entre eux n'eût été qu'une passion bestiale; repoussé, il ne l'a été qu'au nom de préoccupations mesquinement humaines; l'incident du pistolet a été la révélation de ces deux êtres à eux-mêmes et la défaite suprême de leur idéal.

Et tous deux commencent une nouvelle vie, avec la honte indélébile de l'ancienne.

Hedda, ai-je dit, s'est mariée. Elle a épousé Georges Tesmann, qui a exactement tout ce qu'il faut pour l'agacer et exaspérer ses pires instincts. Il a été élevé pas ses tantes, deux bonnes vieilles filles qui se sont dépouillées de tout pour lui, et l'ont tant dorloté qu'elles l'ont rendu incapable de toute initiative. Partout désorienté, il est épouvanté d'une détermination à prendre; l'indécision de son caractère se trahit jusque dans son langage. Ce sont des : eh bien... dis donc... hein?... pense donc... dont sa femme est crispée; au moment où celle-ci va se tuer, ce sont ces petits mots-là qu'elle ricane dans une suprême rancœur.

Cet homme est un savant, mais qui apporte dans ses travaux la même foncière impersonnalité. Il se livre à de vaines compilations sans intérêt. Pendant son voyage de noces, il n'a été préoccupé que d'un grand ouvrage sur les industries domestiques du Brabant, il a fouillé les bibliothèques, compulsé les archives, et c'est encore le moment qu'il a choisi pour prendre son grade de docteur. Par une fatalité, ses travaux font de lui le rival du génial Lövborg, avec lequel Hedda est bien encore obligée de le comparer.

Il a épousé la fille du général Gabler par amour,

mais c'est le misérable amour d'un homme choyé qui a besoin d'une nouvelle gâterie, et qui, peu accoutumé aux passions, est un jour demeuré ébloui devant la beauté et les grands airs de sa Hedda. Celle-ci l'a accepté, frémissante pourtant en présence de ce mari qui la chérit comme il aime ses bonnes tantes, et qui ne lui a jamais demandé tout ce qu'elle pouvait donner....

Au moment où la pièce commence, Hedda est enceinte. C'est une dernière exaspération. Cette cérébrale se révolte contre l'œuvre de la nature, et prend en haine ce gage d'un amour qu'elle méprise. Son mari, d'ailleurs, ne s'aperçoit pas de la chose, même quand il y est fait allusion devant lui. Il agace sa femme par sa distraction, l'exaspère par ses questions, et, le jour où on lui ouvre les yeux, laisse éclater son naïf orgueil, et veut prendre à témoin de son bonheur jusqu'à la bonne de la maison.

Mais, avant lui, tante Julie avait remarqué l'état de Hedda. Tante Julie n'est pas une intellectuelle; elle ne connaît du monde que sa sœur, une vieille fille comme elle, son Georges qu'elle a gâté, et ceux auxquels elle a fait du bien. Elle n'entre pas dans les complications du caractère de la jeune femme, elle l'aime parce qu'en épousant son neveu elle est devenue un des siens, et la bénit pour l'œuvre de la nature qui s'accomplit en elle. Quand sa sœur, la tante Rina, expire dans ses bras, elle songe à l'enfant qui naîtra, et reprend avec courage le chemin de la vie. Du monde étrange qu'elle côtoie elle n'a compris que ce qu'il a de plus simple et de meilleur; et cette acceptation humble, émue, pas très élevée, des choses de la vie a

raison contre tous les brillants paradoxes des intellectuels dévoyés.

Il y a là quelque chose de la mélancolie des dernières pièces, où Ibsen, désabusé, lassé, se demande si la recherche de la vérité n'a pas égaré plus de gens que la résignation à la vie quotidienne, et si l'homme qui veut dominer la nature n'a pas commencé par la méconnaître.

Enfin la fantasque Hedda, livrée dès son adolescence aux camaraderies équivoques et aux curiosités coupables, devait rencontrer le cynique Brack. Celui-là est l'homme à femmes tout simplement, qui s'est introduit chez les Tesmann dès leur retour au foyer, entend bien profiter des distractions du faiseur de bouquins, et dans les prétentions esthétiques de Hedda n'a jamais voulu voir que l'avidité sensuelle d'une femme qui se donnera comme une fille. Pendant toute la pièce il la frôle, l'accable de galanteries qui sont des insultes. Et la malheureuse l'écoute, sans honte et sans amour, mais avec la joie perverse de trahir à la fois son mari qu'elle méprise et Lövborg, qu'elle a cru aimer.

De son côté Lövborg, après avoir été congédié, est allé s'étourdir dans les débauches. Mais un jour, il s'est remis à aimer. Lövborg est un faible et un tendre ; c'est là ce qui le sépare vraiment de Hedda, et c'est là ce qu'ils ne comprendront jamais. Il l'a aimée naïvement, et son nouvel amour ressemble au premier. Et cette fois il s'est adressé à une jeune femme naïve aussi, au point d'en être niaise. Tous deux croient à la profondeur de leur amour. Théa Elvsted a fait le rêve romanesque et absurde de régénérer son amant, et, ce qui est admirable de vérité, c'est que ce vicieux, cet

homme de toutes les débauches, croit à la chimère de cette petite écervelée. Il la proclame son inspiratrice, le livre qu'il a fait à ses côtés, il l'appelle l'« enfant de Théa. » Et les deux amants se livrent à leur rêve idyllique sans se douter un instant de l'inconsistance de leur amour, de l'enfantillage de leurs propos et de leur faiblesse qui achèvera de les perdre. Théa, mariée, apporte dans sa faute une sorte de pudeur bien plus aimable que la brutalité dédaigneuse de Hedda. Et en même temps, nous sentons que cette timidité peut charmer Lövborg, mais ne l'attachera pas, et que la dure Hedda est encore la seule capable de le dominer.

Un jour la vérité éclatera. A la première sortie de son amant, Théa doute de lui et de ses bonnes résolutions. Et Lövborg, bouleversé par ce doute qu'il a toujours pressenti, retourne à ses dissipations et échappe à sa rédemptrice. Cette liaison sentimentale était sa dernière chimère, un mot a suffi pour la dénouer. Mais c'est un trait d'admirable vérité qu'Ejlert, le génial Ejlert, ait un instant cru de toute sa force à la puissance régénératrice de cette petite niaise, avant de retomber pour toujours sous l'influence de Hedda, et de lui livrer jusqu'à celle qu'il a cru aimer.

La nouvelle rencontre de Hedda et de Lövborg a des conséquences épouvantables. Tout les a déçus autour d'eux, tout est gâté en eux. De l'ancien amour de Hedda, il ne reste plus que la jalousie, qui détruit tout. La jeune femme, entièrement pervertie depuis qu'on réalise tous ses caprices, détraquée par une grossesse naissante, s'attaque à tout ce qui l'approche et s'entoure de ruines. C'est elle qui empoisonne l'amour de Théa en attisant ses soupçons, elle qui ren-

voie l'écrivain aux mauvais lieux en blessant son orgueil, elle enfin qui brûle le fameux manuscrit de Lövborg, l' « Enfant de Théa, » qu'un hasard a mis en sa possession. Tout croule à son approche. Et quand le malheureux Ejlert, rendu à sa vie de débauche, doutant de Théa, doutant de lui, du passé et de l'avenir, lui revient, quand il lui reparle comme à l'ancienne camarade, elle ne se souvient que de la scène qui a causé leur rupture, et lui met dans la main un pistolet. Qu'il s'en serve lui-même aujourd'hui, et meure d'une belle mort! Hedda Gabler veut achever l'œuvre du passé, et, au moment où les souvenirs l'envahissent, mêle à sa rage de destruction son ancien rêve trouble de barbarie et de beauté.

Mais Lövborg était un homme fini avant de mourir. Son manuscrit égaré, il croit l'avoir perdu chez une fille, et c'est chez elle qu'il se tue, ou se fait tuer, d'un coup ignoble au bas-ventre, faible même en se faisant justice, et parodiant monstrueusement le dernier rêve de la monstrueuse Hedda!

Celle-ci devait tout apprendre, la faillite de son équivoque idéal et la lamentable veulerie de celui qu'elle avait cru exalter; et bientôt, elle devait achever son œuvre sur elle-même.

Dans la dernière scène, tous ses sarcasmes lui remontent aux lèvres; elle raille son mari, elle raille Théa, elle raille Brack; puis, inopinément, elle tourne son arme contre soi, et meurt en épouvantant le bon Tesmann de sa dernière plaisanterie.

Que s'est-il passé en elle? De quel regard cette femme a-t-elle contemplé la mort, elle qui raillait

jusqu'à son dernier instant? Quelle insondable épouvante était au fond de ce rire d'hystérique? Elle a pu narguer la vie, en résoudre le mystère par un sarcasme, et la quitter dans un acte de folie. Elle a pu s'en aller dans l'inconnu et dans la mort. Mais derrière elle se lève, intact, le mystère de tout ce qui la dépasse, et le conflit subsiste des idées qui faussent et défigurent la nature, et de la nature qui ne suffit plus à la pensée de l'homme.

Ibsen avait cru le résoudre en proclamant la toute-puissance de la volonté. Mais n'est-ce pas la volonté, dévoyée, il est vrai, et caricaturale, qui a induit Hedda Gabler à des monstruosités? L'ancien problème n'a été que reculé, et reparaît élargi. Désormais Ibsen est mûr pour *Solness*, Solness qui n'est pas plus une caricature comme Hedda Gabler qu'un idéal comme Brand, et où l'auteur n'ose pas plus se prononcer pour l'individu, si prompt à s'égarer, que pour la nature qui le dépasse sans l'avoir égalé.

SOLNESS LE CONSTRUCTEUR

Ibsen a plongé toujours plus profond dans le mystère des choses, des êtres, et de la vie. Il s'était cru d'accord avec l'ordre universel en proclamant que chaque homme doit être soi. Mais cette idée même n'allait pas au fond des choses. Un jour, devant les compromis du monde il a dressé son *Brand* ; mais ce drame, où son rêve est tout entier, il l'achève sur une parole de doute; et plus tard, il montrera le pasteur Rosmer mourant pour toutes les traditions qui l'ont empêché d'être lui-même, et plus grand par cet inutile sacrifice au passé que par tout son dévouement à l'avenir. Enfin, dans une sorte de révolte contre soi, dans un cri de colère contre ses anciennes illusions, il imaginera une tante Julie admirable dans l'exercice des vertus les plus bourgeoises, à côté d'une Hedda Gabler monstrueuse pour avoir suivi à la lettre un programme qu'Ibsen avait lui-même promulgué.

Il n'était pas descendu jusqu'au fond des choses. Soudain il s'en est rendu compte, il a lancé ce cri d'angoisse : *Hedda Gabler*. Maintenant, sous les mobiles avoués des personnages, il aperçoit des nécessités qu'ils ont tous réalisées par des moyens inconscients: Brand comme Rosmer peuvent s'être trompés,

leurs erreurs étaient nécessaires comme leurs qualités, aucun d'eux n'a été tout à fait lui-même, parce qu'ils obéissaient à une volonté obscure qui les dépassait, et tous deux pourtant ont été jusqu'au bout ce qu'ils devaient être, parce que cette volonté se manifestait en eux dans toute sa rigueur. Ibsen l'avait déjà pressenti en créant le personnage de Julien l'Apostat ; et un jour, il montrera dans l'épouvantable Hedda Gabler une inutile insurgée contre les mêmes lois, et une victime des mêmes nécessités. Les événements ne valent plus que comme signes d'une réalité plus profonde. De toute part, Ibsen sent craquer sous ses sondages la mince croûte des faits, et il aperçoit au-dessous d'eux le même mystère, un ordre de choses qui n'est la volonté de personne et que tous réalisent, qu'aucune parole n'exprime, et dont tous les faits présentent le symbole. Ibsen est arrivé à sa forme dramatique définitive, celle qui ne montre dans les faits que des symboles. Dans une déroute de tous ses principes, dans un désespoir d'exprimer toute sa pensée, il a découvert dans l'imprécision même de celle-ci un dernier moyen d'expression, et le théâtre symbolique est né.

Mais de cet ordre qu'il pressent sans pouvoir le définir il revient aux réalités qui le lui ont suggéré ; de l'abîme originel il remonte vers les faits. Et tous maintenant s'embrasent à la lueur de ce gouffre. Le dramaturge multiplie les menues observations : position des moindres objets, tics des personnages, jusqu'aux détails de toilette, tout est noté avec une exactitude déconcertante. Ibsen jette pêle-mêle dans ce foyer toutes les réalités qu'il a enregistrées, l'alimente inces-

samment de nouvelles observations, et nous introduit désormais dans ce monde étrange où les faits les plus simples deviennent inquiétants jusqu'à l'angoisse, mystérieux comme la destinée, et réels jusqu'à l'hallucination.

Telle est l'impression produite par le personnage de Solness. Lui aussi n'aperçoit à la surface de sa conscience que des contradictions ; il apparaît comme une vivante énigme dont le mot n'existe pas, ne peut être que pressenti, et constitue cependant l'unique raison d'être de toute la pièce. Les faits et gestes de Solness ne sont plus que des symboles d'une vérité inexprimable.

Vérité facilement saisissable d'ailleurs, mais, je le répète, inexprimable. Peut-être toutes les difficultés que l'on rencontre à la lecture d'Ibsen viennent-elles de ce qu'on a voulu exprimer ce qui ne souffre pas d'expression ; la précision des mots se trouve dès lors en contradiction permanente avec la complexité des données.

Il est facile en effet de comprendre ce qu'Ibsen a voulu signifier par le personnage contradictoire de Solness, qui construit des tours d'une hauteur démesurée, mais ne peut y monter sans vertige. Gardons-nous cependant de dire : Solness représente les différentes phases de la pensée d'Ibsen, ou encore les hardiesses et les défaillances du génie, ou même les tendances contraires de l'humanité. Solness a un sens beaucoup plus général, dans lequel nous pouvons faire rentrer, sans doute, nos interprétations particulières, mais toujours en le forçant un peu, et toujours sans l'épuiser.

Solness est un instinctif, il est arrivé par lui-même ; il n'a pas même fait les études qui donnent droit au titre d'architecte, et demeure simple constructeur. Elevé par des parents très pieux, il a commencé par construire des églises ; c'est elles qu'il flanquait de ces hautes tours qui lui donnaient le vertige. Dès lors il est toujours resté l'homme des hautes pensées et des constructions audacieuses. Il a fait quelques concessions, cependant, au goût de ses clients, à l'esprit irréligieux du siècle, et à la terreur aussi qui l'étreignait en face des monuments vertigineux. Sur la plus haute tour qu'il eût construite, malgré le vertige, malgré le danger, il est allé lui-même suspendre la couronne ; et là, ayant triomphé de soi, il s'est cru libre même devant Dieu, et lui a parlé en ces termes : « Ecoute-moi, Tout-Puissant ! Désormais je veux être maître dans mon domaine, comme tu l'es dans le tien. Je ne te bâtirai plus d'églises ; je ne construirai plus que des demeures pour les hommes[1]. » Le chrétien, en vieillissant, est devenu un humanitaire, mais avec une invincible nostalgie de sa jeunesse. Les foyers qu'il édifie ressemblent toujours aux constructions hardies élevées au Dieu de ses parents ; et un jour il bâtira pour lui seul une maison flanquée d'une tour démesurément haute, comme ces églises vertigineuses dont il avait voulu frustrer l'Etre suprême.

Le caractère de Solness s'éclaire au contact des autres personnages.

C'est d'abord Aline, sa femme, pauvre créature effacée qui l'aime et ne le comprend pas. Incapable de parta-

1. *Solness*. Acte III, traduction du comte Prozor.

ger les préoccupations de son mari, sentant qu'elle le gêne, elle s'est attachée à de petits souvenirs, effacés comme elle. Dans la confortable demeure de Solness, elle a gardé de vieux objets insignifiants, des robes démodées, des dentelles faites par sa mère et sa grand'-mère, jusqu'à de petites poupées, pauvres choses inutiles dont elle ne parle pas et qui sont sa vie, et qu'elle a pleurées en cachette le jour où un incendie lui a pris tous ses biens et ses enfants. Nature timorée, elle vit dans une épouvante constante et puérile de n'avoir pas rempli tous ses devoirs, se tourmente de mille futilités, et se défie de toutes ses affections. Ibsen a *vu* cette femme, étriquée dans ses robes toujours noires, timide, et passant au fond du drame comme une figure de deuil.

Elle vénère Solness, mais beaucoup plus pour son autorité de mari que pour sa supériorité réelle. Peut-être n'est-elle pas très convaincue de cette supériorité, car elle a peine à croire à tout ce qui sort de l'habituel. Et ainsi, toujours soumise à son époux, elle le blesse toujours. Elle n'a d'amour que pour le génial constructeur, et n'a' su l'aimer que comme elle aurait aimé n'importe qui. Comme elle n'a que quelques idées très simples, elle se reproche d'avoir manqué à un froid devoir d'épouse, et ne voit pas même clair en sa peine d'amante négligée. Et pendant ce temps Solness, qui n'a pas trouvé chez lui une admiration féminine, s'attarde en longues causeries avec l'insignifiante Kaïa Fossli ou l'ardente Hilde Wangel, gagné néanmoins aux scrupules falots de sa femme, mécontent à ses côtés, et partout poursuivi, loin d'elle, du remords de sa peine muette et d'une pitié pour son amour inutile.

Entre cet homme et cette femme cela était fatal. Les circonstances n'ont pu qu'aggraver cet état de choses, car Solness devait accomplir sa nature jusqu'au bout, et suivre sa vocation en dépit de son épouse et en dépit de tout. Tous les désirs du constructeur se sont réalisés, comme s'il y avait en nous une force obscure qui nous oblige à être nous-mêmes malgré nous, — mais cet accomplissement a toujours eu lieu par des voies imprévues, comme si nos desseins profonds devaient être atteints même quand les circonstances nous font défaut, même quand notre volonté a paru s'en détourner.

Le génie de Solness a reçu une impulsion définitive le jour où le maître a construit sa propre maison. C'est alors qu'il s'est juré de ne plus bâtir que des foyers pour les hommes, et sa popularité date de ce jour. Mais auparavant, il habitait une vieille demeure inconfortable dont il avait toujours souhaité la ruine, dans un confus pressentiment de l'avenir. Or à une des cheminées de la bâtisse s'apercevait une petite fissure ; Solness seul l'avait remarquée, longtemps avant l'incendie. Il avait bien songé à la réparer, mais il n'en avait jamais rien fait, c'est comme si une force l'avait retenu : « Par cette fissure, dit-il, la fortune pouvait m'arriver. » Or, quelque temps après, la maison brûla en effet. Il fut tout de suite établi que la fissure n'était pour rien dans le sinistre ; dès lors pourtant ç'en est fait du repos de Solness ; innocent en fait, il se reprochera toute sa vie cet incendie qu'il a désiré. Devenu riche, devenu célèbre, il s'épouvantera de son bonheur, et se demandera s'il n'y a pas près de nous d'obscurs lutins qui accomplissent les volontés de l'homme pré-

destiné, et bâtissent autour de lui un monde terrifiant à l'image de ses rêves inavoués.

Après l'incendie, Solness a refait sa maison plus belle, il en a construit d'innombrables pour d'autres. Mais sa femme est demeurée ébranlée à jamais de l'accident, les enfants qu'elle nourrissait ont péri. Elle a dû renoncer jusqu'à l'espoir d'en ravoir. Son mari a eu beau, fasciné par ce qu'il appelle « l'impossible, » ménager dans la nouvelle maison d'inutiles chambres d'enfants. Le nouveau foyer n'est plus un foyer. Solness, qui a construit dès lors tant de demeures, a détruit la paix de la sienne, et, malheureux lui-même, il a payé la réalisation d'un rêve peut-être barbare de la vie de ses enfants et du bonheur de sa femme innocente.

Il a suivi sa vocation et sa destinée. D'autres devront à ce malheur la beauté de leurs foyers. Lui devront-ils un accroissement de leur bonheur? Cela même est problématique; et Solness continuera à accomplir son œuvre magnifique et inutile, pour se réaliser lui-même dans une destinée étrangère à toutes les fins humaines, dans une vocation qui est peut-être un devoir et sûrement une fatalité.

Cette impression de fatalité est encore renforcée par l'apparition de Hilde Wangel, celle que nous connaissons déjà par la *Dame de la mer*, mais devenue jeune fille. Le jour où Solness, monté sur sa plus haute tour, avait parlé à Dieu face à face, — au milieu d'une fête populaire, en habits de fête, la petite Hilde avait applaudi avec enthousiasme l'audacieux contempteur du vertige, dont la voix montait comme un chant. Cette journée lui a laissé un souvenir inou-

bliable. Elle rappelle à Solness comment il l'a prise dans ses bras, l'a couverte de baisers et lui a promis par plaisanterie de lui revenir dans dix ans pour la faire princesse. Au bout des dix années, c'est elle qui est allée à Solness. Lui ne se souvient plus clairement de la scène, peut-être le récit de la jeune fille est-il empreint d'exagération. Et pourtant il sent que, même si les choses ne sont pas passées exactement de la sorte, il doit les avoir pensées, voulues, désirées, et que, cette fois encore, Hilde est venue miraculeusement à celui dont les rêves se réalisent.

C'est une impulsive, une enthousiaste. On se rappelle combien, dans la *Dame de la mer* déjà, elle haïssait toute contrainte. Elle n'a pas changé. Mme Solness, si timorée, et n'ayant à la bouche que le mot de « devoir, » la glace. Et elle vient à Solness, elle lui rapporte, dans un souvenir, l'ardeur de sa jeunesse, ses rêves hardis de tours vertigineuses. Et le constructeur, qui a tout sacrifié à sa vocation, qui a perdu, avec ses enfants, l'espoir de voir grandir autour de l'œuvre de sa maturité d'autres jeunes fronts, d'autres destinées pleines d'avenir, le constructeur reconnaît en Hilde sa jeunesse revenue, et la loge, où sa place était marquée, dans la chambre vide des enfants. Avec elle est peut-être rentrée dans la maison la possibilité de cette chose obscure qu'il appelait « l'impossible. » C'est elle qui s'efforce de calmer les scrupules du constructeur en exaltant sa vocation : « Vous êtes malade, lui dit-elle, très malade. Vous êtes venu au monde avec une conscience débile. »

Cette conscience débile est-elle un mal ou un bien ? Tout le problème de la pièce est là. Sois toi-même,

disait Brand; et au nom de cette formule, plus barbare que Solness, il avait sacrifié son enfant et sa femme, avec une résignation farouche. Mais, après son héros, Ibsen a examiné l'implacable formule, et il prononce sur le cadavre de Brand une parole de doute, et, un jour, il crée ce constructeur mélancolique, qui a été soi-même sans la foi en soi, et qui a brisé son bonheur sans la joie du sacrifice.

Et pourtant il n'a reculé devant rien pour les nécessités de son art. Le jour où il a commencé à s'élever, il a dû écraser ses rivaux, étouffer de véritables talents peut-être, pour monter seul, et monter où il le voulait. Parmi les vaincus se trouvait Knut Brovik, un homme qu'il a pris à son service pour le dédommager et auquel il a confié des besognes de subalterne. Au moment où la pièce commence, il l'a sous ses ordres, ainsi que son fils, Ragnar Brovik. Mais Solness a vieilli, et Ragnar, c'est la jeunesse, l'audace, la concurrence peut-être. Et Solness, avec l'égoïsme fatal du génie, veut être seul, doit être seul. Il se souvient de ses belles années, il songe que d'autres sont dans l'âge de la force, et, conscient de n'avoir pas fait toute son œuvre, assez fort encore pour ne vouloir pas de rivaux, il redoute dans la génération qui monte cette jeunesse qui l'a porté vers la gloire. Et il emploie pour étouffer Ragnar l'espèce de puissance fascinatrice qui l'a servi. Sur la fiancée du jeune homme il exerce une action occulte, il l'a asservie par je ne sais quel magnétisme, et exige d'elle qu'elle empêche Ragnar de s'établir à son compte, de monter à son tour, de sortir de l'ombre du constructeur Solness. En vain le vieux Knut, qui se sent mou-

rir, mendie-t-il à Solness un encouragement pour son fils, quelques lignes d'approbation au bas d'un projet de celui-ci. Le constructeur n'examinera pas le dessin, une force l'en empêche, dit-il; et il refuse cette consolation au vieux qui s'éteint, épouvanté devant les initiatives de la jeunesse et les rivalités de l'avenir.

Ragnar était-il un homme de talent? Ibsen ne le dit pas même. L'homme qui a sacrifié le bonheur à son génie devait lui sacrifier ses rivaux, et, dans l'aveuglement de sa vocation, étouffer même ceux qui promettent, et redouter même les inoffensifs.

Et en même temps, au plus fort de sa gloire, il craint les retours des événements. Des idées d'expiation le hantent, un frisson de folie passe sur lui. Il a le pressentiment de son égarement et croit lire sa pensée dans tous ceux qui l'entourent. Mais sa femme le respecte profondément, Hilde n'écoute que son admiration exaltée, et le bon docteur Herdal, quand le constructeur lui fait part de ses soupçons, le considère avec un naïf étonnement. Solness, qui a grandi seul, est seul à savoir ce que son élévation lui a coûté, seul dans ses remords comme dans son génie, seul à reconnaître dans sa gloire enviée le plus escarpé de ces sommets d'où le vertige le saisit.

La crise qui éclatera entre ces personnages complexes est facile à prévoir. Hilde a accompli son œuvre, elle a complètement tourné la tête au malheureux Solness. Celui-ci, dont l'âge avait un peu calmé les audaces, redevient jeune au contact de la jeune fille, et retrouve ses grands projets d'antan. Au mo-

ment où il vieillit, il comprend tout le charme de la jeunesse. Son expérience n'est rien auprès de cela, et ne lui servira qu'à réaliser ses rêves d'adolescent : il a appris à construire des foyers, mais le dernier qu'il bâtira sera le sien, et il le flanquera d'une tour vertigineuse, comme les églises qui étaient l'œuvre de son âge heureux. Et sur cette tour, comme alors encore, il montera lui-même, et une seconde fois, comme à l'âge de la force où on défie tout, il parlera à Dieu face à face. Et le projet qu'il lui confiera ce jour-là sera celui d'un homme fort comme l'expérience, et audacieux comme la jeunesse. Au sommet de sa tour, il jurera de donner de solides assises à des foyers merveilleux, à des châteaux enchantés comme les châteaux en Espagne; la dernière fois qu'il se dépassera lui-même, il aura étonné l'enthousiaste Hilde, défié Ragnar, sa génération et tous les jeunes, et égalé en un instant les rêves de toute sa carrière!

Et en même temps, tout ce qu'il oublie surgit autour de lui, comme une menace et comme une revanche. Ce n'est pas Solness, c'est Hilde, la vraie jeunesse, l'enthousiasme vierge de désillusion, qui traverse une crise d'abattement. Elle a avec Mme Solness un entretien où elle découvre toute l'âme puérile et timorée de la pauvre femme. C'est à ce moment que l'épouse du constructeur lui parle des vieilles robes et des vieilles poupées détruites par l'incendie, de toutes les lamentables choses qu'elle n'a pu s'empêcher de pleurer en même temps que ses pauvres jumeaux. Et la jeune enthousiaste comprend vaguement la femme déprimée, devine un monde de tristesses qui est aussi vrai que ses rêves. Mais elle a sa

fatalité comme Mme Solness, et persiste dans son œuvre dangereuse, tandis que l'épouse résignée s'en retourne à ses petites occupations, va recevoir des visites, et continue à accomplir les devoirs futiles qui l'éloignent de Solness et le livreront tout entier à son effroyable chimère.

Et alors Ragnar, à qui Solness, par pitié, a fini par donner l'encouragement tant désiré, Ragnar vient une dernière fois se plaindre de son maître. Les bonnes paroles du constructeur sont arrivées trop tard, le vieux Kunt est mort sans savoir que son enfant promettait, il est mort de chagrin, tué par Solness, laissant, après une vie de servitude, son fils à sa rancune, et le constructeur à son destin.

Et pendant ce temps, devant Hilde, dont la foi vient de chanceler, devant sa femme épouvantée et Ragnar plein de haine, Solness, avec son exaltation factice et sa peur du vertige, monte à la tour effroyablement haute qu'il doit couronner. Toute une foule, au pied du bâtiment, frémit d'enthousiasme et de terreur. Mais Solness n'a pas bronché, au sommet de la tour, il a attaché la couronne triomphale; puis, vainqueur, ayant ébloui une dernière fois Hilde son admiratrice et Ragnar son rival, et toute sa destinée étant accomplie, il tombe du haut de l'édifice jusqu'au pied, broyé et tué net. Et, dans ce dernier instant, Solness s'est réalisé tout entier, et, en les dépassant de toute sa hauteur, a vengé tous ceux qu'il avait sacrifiés.

LE PETIT EYOLF

Cette idée de l'homme, qui croit être lui-même en allant jusqu'au bout de ses volontés, et s'aperçoit qu'il a oublié tout ce qui fait la vie véritable, cette idée mélancolique et troublante est au fond de toutes les dernières pièces d'Ibsen.

Elle éclate avec force dans le drame que nous venons d'étudier. Mais encore Solness était-il un homme de génie, dont l'action, contestable à certains points de vue, a pu être bienfaisante à d'autres. Dans le *Petit Eyolf*, nous nous trouvons en présence d'un Alfred Allmers, qui n'a réalisé aucune œuvre, qui se cherche toute sa vie, et ne se trouve en une certaine mesure qu'au moment où il semble avoir renoncé à cette recherche.

Comme Solness, c'est un cérébral. Le monde où il se meut est celui des idées. Et pourtant, comme Solness aussi, la vraie vie, celle qui repose sur les sentiments naturels et les instincts primordiaux, le sollicite. Cette dualité est si bien la clef de son caractère que tout ce qui lui arrive n'en est que l'expression ou le symbole.

Dès le commencement, nous le voyons placé entre deux femmes, Asta et Rita.

Asta est la demi-sœur d'Allmers par son père. Orphelins de bonne heure, les deux jeunes gens ont vécu longtemps dans une tendre intimité. A mainte reprise, Allmers parle avec émotion de cette affection de frère à sœur, de cette amitié qu'il a crue tout idéale, basée sur la seule communion des esprits, et libre des troubles de la chair et des aveuglements de l'instinct. Mais déjà il n'était plus entièrement sincère avec lui-même, déjà, devant cette sœur trop aimée, ce cérébral inconscient sentait s'éveiller en lui la nature, et obéissait à l'appel de la femme. Un souvenir, souvent rapporté, laisse pressentir le trouble de sa tendresse : parfois Asta, se rappelant que ses parents avaient souhaité à sa place un garçon, endossait des vêtements masculins, et c'étaient avec son frère des occasions de parties folles. C'était un secret entre les jeunes gens, secret innocent d'ailleurs, mais délicieusement troublant, par le contraste de ce travesti d'Asta et de son charme de jeune fille.

Trouble naturel, et où il ne faut voir rien de pervers. Asta surtout, comme le fait observer le comte Prozor, est une fille saine, sans rien de fade ni de romanesque.

Quant à Allmes, il ne tarde pas à éprouver le désir d'une tendresse plus réelle. Il entend l'appel de la vie ; il lui faut plus que de vagues émotions ; il a besoin d'une femme de chair, et de la tendresse solide d'une épouse. Cette épouse, c'est Rita, créature de force et de passion, et qui, comme il le dit, l'a conquis par « le feu dévorant de sa beauté. » Elle lui a plu peut-être aussi par sa bonté — la bonté des forts — que la passion étouffe quelquefois, mais que les cir-

constances pourront toujours réveiller. Enfin Rita est riche, elle a apporté avec elle « tous les trésors de Golconde. » Allmers, qui était obligé de courir le cachet, pourra travailler à ce qui lui plaît, et faire à sa demi-sœur une vie aisée et élégante.

On le voit, le rêveur a fait la part des réalités. En vain prétendra-t-il, dans une heure d'irritation, avoir épousé Rita afin d'assurer l'entretien d'Asta, nous sentons que cet homme se leurre encore, et que cette fois il a cédé à l'appel de la vie, du bonheur et de l'amour.

Et cet intellectuel qui se connaît mal, et juge la vie à un point de vue faux, a entrepris la composition d'un livre sur la responsabilité humaine. Un tel ouvrage, d'un tel auteur, ne pourra être que purement théorique, à côté de la réalité. Il n'en excite pas moins l'enthousiasme d'Asta, qui a été si longtemps la confidente idéale d'Allmers et partage encore toutes ses pensées.

Mais Rita, la femme, en est jalouse : ce livre lui prend le cœur de son époux. Celui-ci, au moment où il se plonge dans les idées, ne songe plus à elle, la créature d'amour. Et cet amour porte son fruit : pendant qu'Allmers médite un ouvrage abstrait sur les responsabilités, sa femme lui donne le petit Eyolf, l'enfant, le premier gage de leur tendresse, et devant l'inventeur de systèmes place la première responsabilité.

Le théoricien n'a pas compris. Sans doute il s'occupe de son enfant, mais c'est pour lui donner une éducation toute livresque, pour en faire un être à côté de la vie et semblable à lui. Et tandis qu'il s'égare dans les

régions de l'idée pure, il semble que la nature prenne en lui comme une revanche. Dès que ce cérébral cesse de penser, tous les instincts se déchaînent en lui, son amour pour Rita s'exaspère jusqu'à la lascivité. Et un jour Allmers ne devra chercher de satisfaction aux plus nobles aspirations que dans les chimères de la pensée abstraite, ou dans les réalités de l'amour charnel ! Un jour, le petit Eyolf, encore en bas âge, avait été laissé sur une table, commis à la garde d'Allmers. Mais Rita était venue, la femme avait attiré l'homme dans ses bras, ç'avait été « une heure de feu, d'irrésistible beauté. » Et le petit Eyolf était tombé, était resté estropié pour la vie. Grandi, il avait traîné après lui une béquille, deux fois impropre à la vie par l'éducation livresque qu'il recevait des siens, et par l'infirmité dont il payait leur heure de plaisir ! Son orgueil d'enfant précoce, sa faiblesse d'impotent, c'est toute la vie d'Allmers. Et ce sont les deux principes contraires qu'il a semés, et qui vont faire de son petit Eyolf l'enfant destiné à périr.

Un jour Allmers s'est senti incapable de résister plus longtemps à son trouble grandissant. Au premier mot d'un médecin, il est parti pour un long voyage et pour la solitude des fjælls. C'est là qu'on se purifie, dans l'air glacé, et loin des convoitises de la terre. C'est dans le fjæll déjà que Brand avait rencontré la petite Gerd, et qu'il s'était retiré pour mourir. Allmers aussi y a trouvé les saines pensées. Il a vu ce qu'il y avait en lui d'artificiel, il a renoncé à son livre abstrait, comprenant pour la première fois qu'il avait à son foyer une œuvre vivante à accomplir, un fils à élever autrement que par les livres, dans la

liberté de la nature. Et il est rentré chez lui un jour d'inspiration, exalté, mais non transformé, et incapable déjà de réaliser ce qu'il avait entrevu.

C'est à ce moment que la pièce commence. Plein de ses nouvelles pensées, Allmers veut se mettre immédiatement à refaire l'éducation d'Eyolf. Il l'envoie jouer ; mais l'enfant est impropre au jeu à cause de sa béquille, — mais Rita, à laquelle il veut faire part de ses projets, l'importune des témoignagnes de son amour. Froissé par sa femme, il reporte son affection sur Asta. Toute son équivoque amitié d'antan lui revient au cœur ; au moment où il veut suivre la nature, il est plus que jamais à côté d'elle, et la meilleure pensée de ce cérébral a exaspéré tous ses mauvais sentiments. Sur les fjælls, dans l'air pur et la solitude, il n'a fait qu'un rêve, il n'a pas retrouvé l'équilibre de son être ; et au petit Eyolf, dont il voulait faire un homme, il n'apporte que l'exemple d'un père désemparé, et le vide d'une nouvelle formule pédagogique.

Seule Rita, dans son instinct de femme amoureuse, ne s'y est pas trompée. Toi non plus, lui dit-elle, tu n'as jamais aimé Eyolf, à vrai dire.

Rita (*avec un regard ironique*). — Nous deux ? Toi non plus, tu ne l'as jamais aimé, à vrai dire.

Allmers (*saisi, la regardant*). — Moi, je n'aurais pas ?...

Rita. — Non. D'abord, tu étais absorbé par ce livre... sur la responsabilité.

Allmers (*avec force*). — Oui, je l'étais. Mais souviens-toi que ce livre, je l'ai sacrifié à Eyolf.

Rita. — Va, ce n'est pas pour l'amour d'Eyolf que tu l'as abandonné.

Allmers. — Pourquoi l'aurais-je fait, sans cela ?

Rita. — Parce que tu commençais à douter de toi-même, de ta grande vocation.

Allmers (*la scrutant du regard*). — As-tu vraiment cru remarquer cela ?

Rita. — Oui, peu à peu. Alors, pour remplir ta vie, il t'a fallu chercher un nouveau but. Il paraît que je ne te suffisais plus[1].

Dès qu'Allmers entre en contact avec la réalité, il s'égare et la corrompt. Il ne comprend la valeur d'une chose qu'après l'avoir perdue, et il est destiné à perdre tout ce qu'il approche parce que l'atmosphère dans laquelle il vit n'est pas viable. Et c'est ainsi que la Fatalité lui reprendra le petit Eyolf.

Elle apparaît sous la forme de la Femme aux rats, personnage de légende depuis longtemps populaire dans les pays du Nord. Celle-ci a pour fonction de débarrasser la contrée des animaux nuisibles ; elle exerce une sorte de fascination sur ce qui gruge et ronge, sur tout ce qui est mauvais, et tout ce qui n'est pas viable. Elle charme les petites bêtes au son de sa guimbarde et les attire vers les rivières où elles se noient. Les vieux contes disent qu'elle a parfois de même attiré les enfants, et elle-même raconte comment, étant jeune, elle a mené au fond de l'eau son bien-aimé.

L'incident se place au moment d'une sombre explication entre Allmers et Rita. Rita est jalouse d'Asta, jalouse d'Eyolf qui occupe à présent toutes les pensées de son mari, elle les unit tous deux dans un même sentiment de rancune et, dans sa folie de dou-

1. Acte II, traduction du comte Prozor.

leur, va jusqu'à attribuer au mauvais œil d'Eyolf tous les maux qui la torturent. Allmers, dans son indifférence d'intellectuel, se croit bien au-dessus de cette femme passionnée. Et tous deux se trompent, et tous deux souffrent abominablement, au moment où s'accomplit la Destinée, où, dans une fin d'acte merveilleusement mouvementée, le petit Eyolf a suivi vers le fjord la femme aux rats, où des voix éplorées disent avoir vu flotter la béquille, et où les parents, unis désormais par l'irréparable malheur, se le reprochent encore l'un à l'autre ! « Il avait le mauvais œil, » a dit la mère. Et, avant qu'un remous l'emportât, on a vu l'enfant au fond de l'eau, les yeux grands ouverts, et attachant sur tous maintenant son regard inanimé de reproche et de malheur !

Dès la fin du premier acte le petit Eyolf n'est plus ; mais à présent plus que jamais il remplit toute la pièce de sa présence invisible.

Les deux derniers actes, c'est la douleur des parents, mais cette douleur même ne les a pas tout de suite instruits.

Au lieu d'aller à Rita, Allmers demande la consolation à Asta. Le deuxième acte s'ouvre par une scène admirable entre le frère et la sœur. Je ne crois pas que la lassitude, le découragement et la douleur aient trouvé nulle part une expression plus saisissante. La souffrance d'Allmers est désespérée parce qu'elle se sent stérile. Vivant, il aimait son fils pour le rêve qu'il avait fait à son sujet, c'est soi-même qu'il chérissait dans le petit Eyolf ; le malheur maintenant ne l'a pas instruit, et dans son enfant mort ce n'est pas encore le petit Eyolf qu'il a appris à pleurer. Aussi

n'est-il pas allé à Rita, qui verse des larmes de mère, et dont le deuil est le sien. Il s'est rapproché d'Asta, c'est à elle qu'il ouvre son cœur, dans toute sa douleur lamentable et inutile, dans toute sa faiblesse d'inconscient égoïste, qui songe à se voir plaindre même quand il pleure sur son enfant! Et Asta demeure impuissante et ne trouve rien à répondre à cet homme qui, en pleurant des larmes de sang, ne sait pas encore regretter son fils mieux qu'il ne l'a aimé.

Il se plaît à rappeler à la jeune fille que, si elle eût été un garçon, elle se fût nommée Eyolf, qu'elle prenait ce nom quand elle se travestissait; il est heureux de confondre dans la même appellation ces deux êtres qu'il n'a jamais aimés que pour soi, et qui avaient tous deux leur destin en dehors de lui.

Et pourtant cet homme qui ne sait pas, — ou ne veut pas, — voir les choses telles qu'elles sont est sur le chemin de la vérité. C'est lui, le chimérique, qui fait avouer à sa femme qu'ils sont l'un et l'autre des enfants de la terre, obligés d'accepter la réalité et de s'y conformer, et incapables de tout en dehors d'elle.

Allmers (*la scrutant du regard*). — ... Si tu pouvais suivre Eyolf, là où il est maintenant?
Rita. — Oui. Eh bien?
Allmers. — Si tu avais la certitude de le retrouver, de le reconnaître, de le comprendre?
Rita. — Oui, oui; eh bien?
Allmers. — Voudrais-tu, pour le rejoindre, faire le grand saut? Quitter volontairement tout ce qui t'entoure? Dire adieu à la vie terrestre? Le voudrais-tu, Rita?

.

Rita. — Je le voudrais bien. Oh! oui! Mais....
Allmers. — Allons!

Rita (*avec une sourde plainte*). — Je ne le pourrais pas. Ah! je sens cela : je ne le pourrais jamais ! Pas pour toutes les splendeurs du ciel !

Allmers. — Ni moi non plus.

Rita. — Non, Alfred, n'est-ce pas? Toi non plus, tu ne le pourrais pas !

Allmers. — Non. Car nous sommes des enfants de la terre. Nous lui appartenons [1].

C'est encore Allmers, cet homme incapable de sortir de lui-même, et par conséquent de changer profondément, qui parle constamment de la « loi de transformation. » Tout se transforme, explique-t-il à Rita désespérée de ne plus trouver en lui la passion des premières étreintes, l'amour comme le reste ; c'est une loi dont il faut prendre son parti. Seule, à son gré, l'amitié ne se transforme pas, et Asta est la seule personne pour laquelle il ne saurait changer.

Eh bien! cette fois encore Allmers se trompe. Les faux rapports qu'il a avec sa femme et sa sœur sont la cause de son incessant malaise, peut-être constituent-ils toute son inconsciente culpabilité. Au moment où il prononce ces paroles, il est engagé aussi avant que possible dans cette situation inextricable, jamais il n'a été plus injuste envers Rita, plus partial envers Asta, — et c'est à ce moment qu'il est tout près de la vérité.

C'est la « loi de transformation » qui amènera le dénouement, c'est par elle que le drame acquiert sa signification morale. Elle est nommée à mainte reprise, selon un procédé cher à Ibsen : dans presque toutes ses pièces il aime à insister sur certaines formules

1. Acte II.

concises, un peu sibyllines, qui reviennent à la façon d'un *leitmotiv;* qu'on songe au « tout ou rien » de *Brand;* au « troisième royaume » de *Empereur et Galiléen*, au « prodige » de *Maison de poupée*, au « mensonge vital » du *Canard sauvage*, au pouvoir de « s'acclimater » de la *Dame de la mer*, et à tant d'autres expressions désormais passées en proverbe. Allmers, lui, se plaît à voir autour de soi des manifestations de la « loi de transformation. »

Mais cette loi qu'il proclame, il n'en a pas vu la portée. C'est grâce à elle que tous les malentendus s'éclairciront. Mais quand Allmers la verra pleinement réalisée, c'est lui qu'elle aura bouleversé. Il s'est détaché peu à peu d'une épouse à qui il devait être uni par les liens les plus sacrés et par le souvenir de son petit Eyolf, il a laissé grandir en son cœur une affection équivoque pour une femme qui n'est pas même entièrement sa sœur, des années durant il est resté aveugle à la fausseté de sa situation, et il ose invoquer la logique des transformations ! Mais alors, ce que nous pressentions se réalise : Asta recule épouvantée devant la tendresse d'Allmers. Elle lui révèle le secret que nous soupçonnions et qu'elle vient de découvrir : le père d'Allmers n'est pas son père, il n'y a entre eux aucun lien que celui qu'ils se doivent de déchirer, et la loi de transformation, qui peut amener l'épuration de l'amour de Rita et lui rendre son époux, pour la fausse amitié et la fausse sœur vient de faire éclater la vérité !

Asta finit par s'en aller au bras de Borgheim, un jeune homme qui depuis longtemps aspirait à faire d'elle sa femme. C'est un ingénieur, un « frayeur de routes, » dont le caractère ouvert et résolu forme

avec celui d'Allmers un contraste voulu et complet. Sans doute elle aussi s'est laissé troubler peu à peu par son intimité avec Allmers; mais malgré tout, c'est Borgheim qui est la jeunesse et la vie, et qui deviendra sans doute le bonheur et l'amour. Courageusement elle dit adieu à son premier compagnon. Un jour elle s'est appelée pour lui le petit Eyolf. Elle ne veut pas l'oublier. Et Allmers, demeuré seul, perd une seconde fois le petit Eyolf, et entend passer le second avertissement de la Fatalité.

Les deux Eyolf l'ont quitté, le premier est parti dans la mort, l'autre est allé à la vie. C'est la diversité des choses, et toutes les destinées s'accomplissent autour d'Allmers, qui a la sienne aussi, et qui commence à l'accepter devant la logique des événements et dans le silence des passions troubles.

Seul avec Rita, dans la nuit descendante, et deux fois visité par la douleur, il entrevoit l'erreur de sa vie. Sa femme est près de lui, qui a pleuré sur les mêmes séparations, et souffre la même douleur. Elle regarde s'éloigner le bateau qui emporte Asta et Borgheim, et qui, avec l'indifférence des choses, est venu mouiller à l'endroit même où son petit Eyolf a péri. Dans une douloureuse hallucination, elle croit apercevoir les yeux de son enfant dans les fanaux allumés, et le tintement de la cloche lui rappelle le bruit de l'effroyable béquille. Plus près d'elle, la vie journalière suit son train, on entend rentrer les villageois, des clameurs, des bruits de rixes s'élèvent. C'est une autre voix de douleur, c'est l'appel de la misère humaine. Et pour la première fois les époux pressentent un lien entre leur souffrance et celle qui monte

des pauvres chaumières. Ils ont vécu égoïstement loin de tout ce qui est la vie, et leur deuil ne les a pas fait sortir d'eux-mêmes : tout cela ne changera-t-il pas s'ils se mettent à vivre pour les autres?

Maintenant Rita se souvient : elle rappelle à son mari son ouvrage sur la responsabilité ; elle songe au culte égoïste qu'ils ont voué tous deux au petit Eyolf, gardant comme une relique tout ce qui lui avait appartenu. Pourquoi ne pas en faire profiter les autres ? Et un jour, ayant puisé la force dans l'épreuve, et la pitié dans la souffrance, ils découvriront des responsabilités où ne sauraient les montrer les livres, et leur bien-aimé, leur petit Eyolf, dans tous ceux qui auront besoin d'eux !

Et Allmers aussi se souvient. Un jour, s'étant égaré dans le fjæll, loin de tout chemin, la nuit, et au bord d'un grand lac désert, il avait senti passer la mort. La mort n'avait pas voulu de lui. Après avoir côtoyé les abîmes tout un jour et toute une nuit, il avait atteint l'autre rivage, reconnu sa route et retrouvé le goût à la vie. C'est alors qu'il s'était décidé à rentrer auprès d'Eyolf pour l'élever dans la liberté et selon la nature. La nuit mortelle avait été une nuit d'inspiration. De même à présent les époux ont senti quelque chose mourir en eux. Rita a dû renoncer à ce qu'il y avait de trop physique, de trop brûlant dans son amour, Allmers à la perversion de cœur qui l'entraînait vers Asta, et tous deux au petit Eyolf. Mais la douleur les a unis, — mais cette perte est un gain, ils ont eu les angoisses de la mort et le pressentiment de résurrection, — au moment où ils étaient pauvres de tout, ils ont eu besoin l'un de l'autre et ils se sont

trouvés ! Et en même temps ils ont retrouvé en eux la conscience des deux êtres qui les ont quittés, à la présence desquels ils n'ont jamais demandé que des satisfactions personnelles, les absents qu'ils ne peuvent plus aimer égoïstement, les deux Eyolf qu'ils devaient perdre pour les comprendre. La « loi de transformation » s'est réalisée tout entière pour eux !

Mais le lecteur reste sous une singulière impression. Cet Allmers renonce aux égarements de l'esprit, mais c'est pour une satisfaction qui n'est plus du monde; il se sent « enfant de la terre, » mais il a perdu la joie de vivre, et, sage enfin, ou se croyant tel, il s'abandonne aux penchants naturels sans l'instinct du bonheur. La seule pièce d'Ibsen qui semble aboutir à une conclusion morale positive se perd dans une effroyable contradiction. Tous les doutes qui hantèrent le dramaturge à la fin de sa vie sont au fond de ses suprêmes affirmations, et il ne reste plus, à celui qui a soulevé tant de problèmes, que la gloire de les avoir posés, l'orgueil de sa sincérité, l'angoisse de ne rien savoir, et peut-être l'espoir dans la pensée et dan l'art de l'avenir.

JEAN-GABRIEL BORKMANN

Jean-Gabriel Borkmann est un nouvel avatar de Solness. C'est encore l'homme supérieur qui a voulu être lui-même jusqu'au bout, et qui en meurt plus grand et plus méprisable, plus digne d'admiration, de pitié, et peut-être d'horreur.

Ces hommes de volonté ont toujours attiré Ibsen. Dans toute son œuvre il s'est attaché à conter leur destinée. Celle de Borkmann est faite de triomphes et de catastrophes, de tentatives grandioses et d'audaces criminelles. Comme Solness il avait une vocation; il l'a accomplie jusqu'au bout, et déchaîné tous les malheurs qu'elle comportait. Puis, brisé sans avoir achevé son œuvre, il se retrouve, indigne des joies pures qu'il lui a sacrifiées, et responsable de toutes les catastrophes qu'il a accumulées pour elle. Et Ibsen se sent pris d'une pitié épouvantée devant les victimes de cette Nécessité qui accomplit le mal par le bien, laisse aux faibles le bonheur et l'innocence, et met des crimes sur le chemin des forts.

Là est tout le sens des dernières pièces d'Ibsen ; mais bien avant celles-ci, il avait déjà montré dans son *Julien l'Apostat*, « celui qui est contraint à faire le mal. » Et, ce faisant, il a excité au plus haut poin

la terreur et la pitié, les deux grands ressorts tragiques selon Aristote, et en même temps une sorte d'admiration religieuse pour les grandes nécessités que l'homme endure, qu'il ne comprendra peut-être jamais, et qu'il manifeste dans chacun de ses actes.

Borkmann est un banquier qui s'est lancé dans des entreprises colossales. Il aime à rappeler dans le langage symbolique cher à Ibsen qu'il est fils de mineur, et né pour éveiller les « esprits dormants de l'or. » Son génie financier était une de ces forces qui doivent se manifester, fût-ce en brisant les obstacles, jusqu'au jour où elles se brisent elle-mêmes. Aussi a-t-il fait bon marché des scrupules vulgaires. Tout à ses vastes projets, il a trafiqué avec l'or qui ne lui appartenait pas. Dénoncé par un des siens, il s'est vu dans l'obligation de déposer son bilan. C'était la banqueroute frauduleuse, et la ruine de ses actionnaires.

Borkmann ne se soucie guère de la loi, au nom de laquelle il a été déclaré malhonnête homme, et condamné. Il est convaincu que son œuvre était bonne, et que, comme toute entreprise grande et hardie, elle aurait fini par profiter aux autres. Souvent il parle de ce fleuve de richesses qu'il eût épanché sur les hommes, moins enivré, il est vrai, à la pensée de son utilité qu'à celle de sa puissance. Mais seuls les forts sont utiles. L'opinion d'Ibsen sur ce point ne fait pas doute ; il n'y a qu'une manière de travailler pour les autres, c'est de développer toutes les virtualités de son être. Ce n'est qu'en restant lui-même qu'un homme accomplit tout ce dont il est capable ; et, n'eût-il songé qu'à soi, il a plus fait pour les autres que

l'utopiste, éprouvant le degré d'utilité de tous ses actes, et retenu par tous les scrupules.

Mais Borkmann a été arrêté au moment où il touchait au but. On lui a demandé des comptes, réclamé des capitaux qu'il n'avait plus ; et son génie financier, son vrai capital, celui qui aurait produit des millions, on l'a paralysé. Borkmann a été incarcéré, puis à jamais déshonoré.

Et maintenant, au moment où commence la pièce, il est seul à arpenter sa chambre, forgeant de nouveaux plans, colossaux et chimériques, privé de tout moyen d'action, méconnu, brisé, et ne pouvant cesser, dans ses projets et dans ses pensées, d'être le grand financier Jean-Gabriel Borkmann.

Ce portrait du brasseur d'affaires peu scrupuleux nous a été présenté souvent dans la littérature, et à mainte reprise avec une véritable ampleur. Je ne crois pas que jamais il ait eu l'élévation de Borkmann. Sans doute le Saccard de Zola, par exemple, parle en poète de la royauté des millions. Mais ses amplifications de Gascon n'ont rien de commun avec l'espèce de mysticisme de Borkmann. Celui-ci nous apparaît comme très supérieur, non seulement en puissance intellectuelle, mais encore en affinement moral, à la plupart de ses victimes. Il n'est guère question des intérêts qu'il a lésés. Mais nous allons voir dans toute la pièce le mal qu'a pu faire un être, noble au fond, à d'autres, nobles comme lui, et qui en souffrent d'autant plus qu'ils peuvent en haïr l'auteur et non le mépriser. C'est exactement le contraire de ce qui arrive à Caroline Hamelin, dont le mépris pour Saccard n'a pas étouffé l'amour. Enfin, Zola a pu admirer son

héros, tout en le blâmant, tandis qu'Ibsen semble se demander dans toute sa pièce : « Cet homme est-il véritablement condamnable ? »

Voici d'abord la femme de Borkmann, Gunhild. Celle-ci a été atteinte, profondément, dans son orgueil. Orgueil assez bourgeois, il faut en convenir : elle se soucie plus de la réputation perdue de son mari que des fautes qu'il a réellement commises ; elle a pour lui les yeux du monde, la sévérité du monde, et ne se console pas de porter un nom déshonoré. Mais encore ne se plaint-elle jamais de la gêne matérielle résultée de cet état de choses. C'est une femme orgueilleuse sans doute, mais désintéressée. Elle juge le financier sèchement, brutalement. Mais son emportement la trahit ; nous devinons que, sans bien s'en rendre compte, elle a attendu de grandes choses de son mari ; elle lui en veut d'avoir cru en lui, et, au moment où elle éclate en paroles de colère et de haine, elle le maudit presque de ne pouvoir l'aimer. Et parmi toutes les victimes du brasseur d'affaires, voilà celle à laquelle il n'avait pas songé, celle qui ne pardonnera jamais.

Il a fait à la sœur de sa femme, Ella Rentheim, une blessure plus ancienne et plus profonde. Celle-là, il l'a aimée passionnément, et il en a été aimé. Et pourtant, ce n'est pas elle qu'il a épousée. Elle a cru à de l'inconstance de sa part. Elle se trompait : Borkmann avait calculé en amour comme en affaires. Il avait besoin, pour son entreprise, de se faire un allié de l'avocat Hinkel. Ce dernier aimait la même femme que lui, Borkmann la lui a résolument abandonnée, et, s'il a épousé Gunhild, c'était pour se rendre impos-

sible tout retour à Ella. Encore une fois, pour les besoins de sa vocation, il a brisé un cœur.

Mais, parmi tous les capitaux qu'il a jetés au creuset de ses entreprises hasardeuses, il a respecté celui d'Ella. Au milieu des débris de tant de fortunes, la fiancée des jours heureux a retrouvé la sienne intacte. Borkmann l'aimait toujours! — Et maintenant, nous voyons que nous n'avons pas affaire au financier ordinaire, dont les intérêts étouffent les scrupules. Borkmann n'est un brasseur de capitaux que par hasard, pour les besoins de l'affabulation. Il est avant tout l'homme aux vastes desseins, l'homme « par delà le bien et le mal, » l'homme supérieur enfin, mais l'homme tout entier. Créer d'innombrables mouvements commerciaux, faire surgir de toute part les grandes industries en éveillant les « esprits dormants de l'or » était pour lui une sorte de vocation sacrée. Mais l'amour d'un tel homme devait s'adresser à une femme digne de lui, et revêtir, lui aussi, un caractère sacré. Il devait sacrifier l'un ou l'autre, et dans les deux cas il commettait un crime contre lui-même. Son obéissance à sa vocation fut moins une satisfaction qu'un renoncement; mais son amour était de qualité si supérieure que son plus grand crime fut peut-être de l'avoir étouffé!

C'est le crime dont l'accuse Ella, le péché mystérieux dont parle l'Ecriture, et pour lequel il n'est pas de rémission. Elle est restée fidèle à ses sentiments et a refusé invariablement ce Hinkel auquel Borkmann voulait la sacrifier. Et c'est ce même Hinkel qui, sachant à quelle cause attribuer ses échecs et altéré de vengeance, a trahi les secrets du financier

et l'a livré à la justice. Le sacrifice de Borkmann a été inutile, l'amour d'Ella en a neutralisé les effets. Tous deux étaient nés pour se comprendre, mais c'est ce qu'Ella a fait de meilleur qui a étouffé ce que Borkmann avait de plus exceptionnel. Et celui-ci, ne voyant plus dans sa vie qu'un amour sacrifié à une œuvre manquée, finira par douter des droits du génie, devant cette femme dont l'amour l'eût consolé dans la ruine, et l'a perdu dans la fortune.

Et les deux victimes de Borkmann, Gunhild et Ella, souffrent pour des raisons tout opposées et ne sont même pas capables de se comprendre. La rigidité de l'épouse a révolté l'ancienne fiancée; désormais c'est entre elles un antagonisme sans merci. Et ces deux femmes sont sœurs, et, quand elles ont été sacrifiées l'une à l'autre, soit dans leur amour, soit dans leurs intérêts, qu'elles se dressent pleines de pensées différentes et également exaspérées par le malheur, elles restent rapprochées pour la lutte par les liens de la famille et tous leurs souvenirs communs!

Et dans la douleur de la noble Ella, dans celle, plus égoïste, de l'orgueilleuse Gunhild, nous finissons par nous demander s'il n'y a pas quelque chose d'aussi fatal que le génie de Borkmann. Car le financier ne se relèvera pas de sa chute. Et cela tient moins aux circonstances qu'à l'atmosphère lourde de reproches et de malheur où l'imprudent est étouffé. Borkmann n'aura pas même la fin glorieuse de Solness; comme le constructeur il a brisé autour de lui tous les obstacles; mais quand il se retrouve, après une inutile dépense de force, aussi loin du but, il s'aperçoit que tout le mal qu'il a fait a retenti en lui. Son impuissance prend

un air d'expiation. C'est ce qu'Ibsen a exprimé dans cette prodigieuse trouvaille scénique du premier acte où il n'est question que de Borkmann qui n'apparaît jamais, mais dont on entend, à l'étage supérieur, le pas régulier, obsédant, le pas de l'homme abandonné, qui tourne avec ses pensées, et revit à chaque heure le crime et la défaite d'un seul jour.

« On dirait que je suis mort, dit-il quelque part. — Tu l'es, lui répond sa femme, reste étendu où tu es ! »

Dès lors, il vit seul, avec l'illusion d'une revanche. Mais il sait déjà que c'est une illusion, que d'autres ont pu réussir parce qu'ils n'aimaient pas ou n'avaient rien à sacrifier, mais que celui qui a connu et méprisé l'amour n'a fait que rêver la vie.

Entièrement retiré du monde des vivants, il a pour unique compagnon un camarade d'enfance, un vieux copiste, poète à ses heures, Wilhelm Foldal, auteur d'un drame qui n'a jamais été joué. Toutes les économies de Foldal, peu de chose sans doute, ont été englouties dans la banqueroute du financier, mais le pauvre homme n'a pas porté plainte. En reconnaissance de son désintéressement, Borkmann s'est occupé de l'éducation de sa fille Frida, lui a donné des leçons, l'a mise à même d'étudier la musique ; elle arrive déjà à gagner quelque argent en jouant dans les bals. Et le copiste vieilli dans les besognes ingrates ne souffre ni de sa misère, ni de l'humilité de sa condition, ni des charges de sa famille (il a cinq enfants) ; satisfait d'avoir produit son drame jamais joué, heureux de mille rêves au milieu des pires besognes, il se suffit de ses illusions et ignore la détresse autour de lui. Borkmann est resté pour lui le grand financier, et

le confident de ses essais littéraires. Après des années de privations, il veut encore lui communiquer des retouches qu'il vient de faire au drame de sa prime jeunesse. On sent que toute sa vie a tourné autour de cette pièce ignorée quand, ouvrant le manuscrit, il dit naïvement : « Il y a un certain temps que je ne te l'avais lue. » Et Borkmann, qui n'est plus le grand Jean-Gabriel que pour ce misérable bonhomme, le génial Borkmann admire cette œuvre manquée, et donne à Foldal toutes les louanges qu'il a rêvées dans ses plus beaux jours. Et ces deux êtres, déchets de la société, sont tombés aussi bas l'un que l'autre ; et tous deux, loin du monde, dans une dernière illusion, ont conservé entre eux la distance que le monde y avait mise ; et Borkmann est toujours l'homme au geste hautain, à la parole impérieuse, et Foldal toujours l'habitué des basses besognes, l'homme doux et timide, que le faste éblouit.

Mais dans toute illusion, il y a une part d'aveuglement volontaire. Et un jour, dans une scène d'une poignante simplicité, le vieux copiste et le banquier ruiné s'aperçoivent qu'ils doutaient l'un de l'autre, et peut-être d'eux-mêmes. Dès lors ils se sont inutiles : « Bonne nuit, Jean-Gabriel ! — Bonne nuit, Wilhelm ! » disent-ils encore doucement. Mais les deux êtres qui se sont suffi pendant des années se sont quittés comme des étrangers....

Dès lors, c'en est fait de Borkmann : « Si tu doutes de toi-même, vient-il de dire à son ami, tu es perdu d'avance. » Cette parole s'appliquait déjà à son propre cas, les événements ne tarderont pas à le prouver.

Il a un fils, Erhart, dont il s'est, à vrai dire, fort peu occupé. Qu'adviendra-t-il du jeune homme ?

Gunhild, qui se croit atteinte dans son honneur par la chute de son mari, destine Erhart à une œuvre de réabilitation. Elle a concentré sur lui toutes les tendresses de son cœur ulcéré.

J'élèverai un monument sur ta tombe, dit-elle à Borkmann.

BORKMANN. — Un pilori, sans doute ?

M^{me} BORKMANN (*avec une exaltation croissante*). — Oh ! non ! Ce ne sera pas un monument de bois, de pierre ou de métal. Et personne n'osera y graver d'inscription infamante. Tout autour, des arbres et des buissons épais formeront une haie vive qui dérobera aux yeux des hommes toutes les taches du passé. L'oubli couvrira tout. Et rien n'apparaîtra de ce qui fut Jean-Gabriel Borkmann.

BORKMANN (*d'une voix rauque*). — C'est là l'œuvre de charité que tu veux accomplir ?

M^{me} BORKMANN. — Pas avec mes propres forces; je n'ose pas y compter. Mais j'ai élevé celui qui m'aidera en consacrant sa vie à cette tâche unique. Il vivra en pureté, en hauteur, en lumière, de telle sorte que ta vie de ténèbres aura disparu sans laisser de trace après elle[1].

Ella, meilleure que sa sœur, mais plus désabusée, et atteinte d'une maladie mortelle due peut-être à l'abandon de Borkmann, Ella ne croit pas à l'avenir. Comme Gunhild, elle éprouve pour Erhart une affection profonde. Elle l'a aimé pour l'amour de son père, l'a élevé jeune, et, de sa fortune intacte, entretient encore sa famille. Aujourd'hui, condamnée à une fin prochaine, elle n'a plus qu'un vœu : le voir heureux, et, en l'adoptant, lui donner son nom. Mais elle se heurte à

1. Acte III, traduction du comte Prozor.

une résistance implacable de la part de Gunhild, qui ne veut pas se séparer de son fils, ni surtout le voir renoncer à un nom qu'il doit réhabiliter.

Or Erhart a atteint l'âge d'homme, l'âge où on attend de lui une décision. Peut-être a-t-il hérité de la témérité, de l'ambition et de l'opiniâtreté de son père; comme lui, il se trouve entre l'orgueil de Gunhild et la tendresse d'Ella, au moment des grandes déterminations à prendre. Tous les anciens antagonismes renaissent autour du jeune homme, c'est tout le passé qui recommence, et le drame éclate.

Les deux sœurs, qui s'étaient brouillées, se retrouvent pour la lutte, et Borkmann, qui les avait divisées en les fuyant l'une et l'autre, redescend au milieu d'elles comme le fantôme de toutes leurs rivalités. Et toutes les pensées, tous les projets, tous les rêves du passé se lèvent entre ces trois personnages. Et tandis que les sœurs ennemies se disputent Erhart, Borkmann pour la première fois songe à son fils pour continuer l'œuvre détestée, et, revendiquant des droits de père, se pose en rival de celle qui ne l'a jamais compris et de celle qui l'a trop aimé. Mais alors Erhart proclame son rêve à lui : il a vingt ans, il a rencontré la femme et l'amour, et il veut « vivre, vivre, vivre ! » Et ce qu'il appelle vivre, c'est fuir avec une coquette, une certaine Mme Wilton, dont la réputation est déjà fort compromise. Et il se trouve qu'il a mis dans ce cri : « Vivre, vivre ! » toute la passion d'indépendance de son père, tout l'orgueil hérité de sa mère et développé par elle; il se trouve qu'il a même réalisé la vie de bonheur et de liberté rêvée pour lui par la tendre tante Ella. Et cependant il a trompé

toutes les prévisions, déçu toutes les attentes ; il a été tout ce qu'on espérait autrement qu'on ne l'espérait. Ces trois êtres, avec leurs grandes ambitions, ont produit cet égoïste imbécile. Et c'est la logique des choses ; et ils le laisseront partir, en se demandant, épouvantés, s'ils ont devant eux la caricature d'eux-mêmes, ou si leurs belles paroles et leurs théories audacieuses n'ont pas servi de masque à des égoïsmes qu'ils retrouvent dans ce misérable.

A la fin de l'entretien, Mme Wilton est apparue. Elle aussi veut vivre sa vie d'amour. Et il ne s'agit pas même du grand amour, de celui qui est éternel et remplit une existence. Elle sait qu'Erhart un jour l'abandonnera. Et elle le suit pourtant, parce qu'elle apporte dans son caprice l'obstination apportée par d'autres à l'accomplissement des grandes choses ou à la réalisation des grandes idées, parce qu'elle aussi doit achever l'œuvre de Gunhild et d'Ella, en la parodiant ou simplement en la dépouillant de ses apparences de désintéressement.

Les amants emmèneront avec eux la petite Foldal dont Borkmann s'est occupé, et qui, elle aussi, veut vivre. Et la voiture qui les emportera passera sur le corps du vieux Foldal, en le blessant légèrement. Seulement le bonhomme, moins fort que Borkmann et incapable de vivre sans illusions, demeurera éternellement aveuglé sur le sort de sa fille, et, ne sachant pas même pleurer sur un des siens, rentrera chez lui en admirant la beauté de l'équipage dans lequel a disparu sa petite Frida.

Mais Borkmann, excité par la scène qui vient de se jouer sous ses yeux, ayant repris contact avec la réalité, veut lui aussi recommencer son existence, et,

libre comme Erhart, rentrer en conquérant dans ce monde où s'est englouti son fils misérable.

Il fuit le renfermé de cette maison qu'il n'a pas quittée depuis des années. Ella, seule, l'a suivi dans la nuit d'hiver, effrayée de son exaltation.

Du haut d'une colline couverte de neige, dans une espèce d'hallucination, Borkmann désigne à Ella les grands paquebots chargés de richesses, les usines trépidantes qu'elle n'aperçoit pas. Il l'entretient des trésors enfouis, des richesses qui demandent la vie, tout le royaume qu'il n'a pas su créer. Et Ella, saisie aussi par l'air des solitudes, lui parle de son ancien amour, de la tendresse qu'il a étouffée, de la vie qu'il a méprisée, semblable à ce Christ, pressé de renoncer à sa mission sacrée pour un royaume. La vie du cœur, la vie de l'esprit sont encore en présence. Le financier n'a réalisé ni l'une ni l'autre. Et soudain il porte la main à sa poitrine ; le conflit ne comporte pas de solution, et Borkmann meurt, d'une main de fer et de glace qui lui broie le cœur. Gunhild, partie à la recherche de son mari, ne retrouve qu'un cadavre ; et les deux sœurs, enfin réconciliées, pleurent sur celui dont elles ont été victimes, pleurent peut-être sur leur vie brisée et peut-être sur sa grandeur.

Et trois fois, dans *Solness*, dans le *Petit Eyolf* et dans *Borkmann*, Ibsen a porté à la scène le même conflit de deux forces contraires ; et trois fois il n'a su que les opposer plus violemment en les exaltant l'une et l'autre. Et c'est ainsi qu'il arrive à sa dernière pièce, désespéré de ne pouvoir résoudre le problème fondamental de la vie, et farouchement exalté de l'avoir embrassé tout entier.

QUAND NOUS NOUS RÉVEILLERONS D'ENTRE LES MORTS

Le héros de cette pièce, Arnold Rubek, tout en se rapprochant de Solness, Allmers et Borkmann, offre cette particularité qu'il est un artiste, comme Ibsen. L'auteur a pu lui prêter ses expériences personnelles et, sans le vouloir peut-être, se révéler plus complètement.

Comme Ibsen dans ses dernières années, Rubek est hanté de la crainte de passer à côté de la vie. La plupart des hommes lui paraissent morts avant d'avoir vécu. Et, sculpteur, il a voulu produire une œuvre de vie, il a conçu et achevé une statue de jeune fille s'éveillant à la joie et à la lumière, et l'a appelée le « Jour de la Résurrection. »

Mais au moment où il réalisait son dessein, il venait de jeter à la vie un premier défi. Dans une heure d'enthousiasme, il avait découvert celle qui devait lui servir de modèle ; Irène — c'est le nom de la jeune fille — s'était éprise de l'idée de l'artiste et avait consenti à poser nue devant lui. Entre eux, ç'avait été une collaboration tout idéale, dont le but leur apparaissait dans des régions supraterrestres.

Maintes fois le sculpteur avait renouvelé à son modèle la promesse symbolique de Hilde à Solness et de Borkmann à Ella, la promesse du tentateur évangélique : « Je te conduirai sur une haute montagne et je te montrerai toutes les splendeurs de la terre. » Mais leur intimité en resta là ; le jeune homme croyait devoir à son art de n'y mêler aucune pensée d'amour ; et pas une fois il ne toucha à cette jeune fille qui, à chaque heure, se dévoilait à lui dans toute sa secrète beauté.

Or un jour, la statue terminée, sans explication, sans adieu, comme dans un accès de rancune, Irène le quitta brusquement.

En quoi l'artiste lui a-t-il manqué? A-t-il mal compris sa beauté? A-t-il mal usé de cet être vivant, dont il pouvait faire une créature d'amour et où il a vu un modèle pour une œuvre impersonnelle, une figure n'exprimant encore que ses idées à lui? A-t-il aussi commis le grand crime dont il est question dans Jean-Gabriel Borkmann, celui qui tue la vie d'amour dans un être?

En tout cas, Irène partie, il a cru que son œuvre n'était pas achevée. Il l'a agrandie, compliquée.

J'élargis le piédestal, dit-il. Il présenta une vaste surface, sur laquelle je plaçai un fragment de globe, gonflé et s'entr'ouvrant. Et, par les fissures de cette terre en travail, on voit maintenant sortir tout un fourmillement d'êtres, hommes et femmes avec des figures de bêtes dissimulées derrière leurs masques, tels que la vie me les avait montrés[1].

1. Acte II, traduction du comte Prozor.

Il a dû reculer un peu la figure d'Irène, l'effet d'ensemble l'exigeait, elle aurait écrasé le reste. Mais en même temps il se représentait lui-même au premier plan.

Sur le premier plan, un homme est assis près d'une source, comme je le suis en ce moment : courbé sous le poids d'une faute, il ne peut se détacher entièrement de l'écorce terrestre. J'appelle cette figure le « Regret d'une vie détruite. » Il est là, trempant ses doigts dans l'eau qui ruisselle, afin d'en laver la souillure, et torturé par la certitude de n'y réussir jamais. L'éternité durera sans qu'il atteigne à la résurrection, sans qu'il ait pu se dégager de l'enfer où il est figé[1].

Et ce changement trahit la transformation morale tout entière de Rubek. L'œuvre est devenue plus générale, plus intellectuelle : au lieu d'une figure modelée avec enthousiasme, des ensembles bien ordonnés ; au lieu d'un seul être créé dans l'ardeur de l'amour, une pitié vague et sentimentale pour les grandes masses. Et il s'est placé au premier plan ; déjà il est incapable de s'absorber dans un autre, déjà il ne sait plus montrer que le reflet du monde sur lui-même. L'imagination a étouffé le cœur. Et dans cette création célèbre, dans cette œuvre grande et triste, il a sacrifié l'être aimé, qui n'est plus l'être unique, et étalé sa compréhension du monde, qui n'est plus la réalité du monde.

Mais l'homme capable de modifier ainsi sa statue portait en lui le germe de toutes ses transformations. Et, un jour, l'œuvre achevée et mise au point témoigne

1. Acte II, traduction du comte Prozor.

qu'il n'a jamais compris Irène, que, vivant à ses côtés, il en était séparé par un abîme, et que, à l'heure où elle l'a quitté, tous deux depuis longtemps étaient déjà solitaires. Et soudain nous comprenons que, s'il a respecté la jeune fille, ce n'était pas pour la sentir à lui plus pure et quasi immatérielle, mais parce que, cérébral inconscient, il avait oublié que l'art doit exalter la nature et non s'y substituer, et il avait déjà préféré à la vie l'image de la vie.

Et désormais, en étouffant les sentiments naturels il a tari en lui les sources de l'inspiration, et celles du bonheur.

Son œuvre est devenue une pièce de musée; on l'a mise dans « un sépulcre, » selon son expression. Son art, qui ne lui donne plus la joie, lui donne encore la gloire. Et dorénavant il est condamné à travailler pour ceux qui l'ont glorifié. Et il fabrique des bustes, où une critique bornée se plaît à louer une « ressemblance frappante, » et où il dissimule des figures d'animaux, insultant à la fois au public qui croit en lui et à l'art qu'il aurait dû magnifier. Il y a longtemps qu'il doute de son œuvre, malgré ses affirmations désespérées : « Le Jour de la Résurrection est un chef-d'œuvre, dit-il, il faut que ce soit un chef-d'œuvre. » Déjà on ne l'appelle plus que le « professeur Rubek; » l'artiste qui a renoncé à lui-même a des adeptes, et l'œuvre où il a perdu son génie a des imitateurs et fait école.

Et, pas plus que l'artiste, l'homme n'arrive à se ressaisir. Son art lui a valu la considération et la richesse. Mais à celui qui, étant pauvre, a renoncé à la réalité du bonheur, la fortune n'apporte que l'apparence du plaisir. Il s'entoure de luxe, il voyage. Mais

le luxe l'ennuie, et aucun voyage ne le mènera où il veut aller : depuis qu'il a méconnu les saines et véritables joies, tous les lieux de la terre en sont aussi loin. Il a acheté, au bord du lac Taunitz, un chalet qui souvent l'avait abrité auprès d'Irène. Mais il a payé fort cher les lieux où il avait été heureux, et n'a pas retrouvé dans son cœur le souvenir du bonheur.

Il s'est marié, il a épousé la petite Maïa, qui, elle, est bien un être de vie et de réalité, et ne s'égare pas dans les spéculations esthétiques. C'est une petite créature d'instinct et de naïve sensualité, plus saine que son mari, mais très inférieure à lui. Et cette fois Rubek, après avoir sacrifié Irène et la joie de vivre à un faux principe d'art, est allé demander le bonheur à celle qui ne pouvait le lui donner. Et il lui répète, comme une parole d'amour, la promesse qu'il avait déjà faite à l'*autre* : « Je te conduirai sur une haute montagne, et je te montrerai toutes les splendeurs de la terre, » parole superbe, et qui n'est déjà plus, dans la fausse situation où il est engagé, qu'une gasconnade à sa femme, un mensonge à lui-même, et un blasphème à son passé.

Et peu à peu les époux ont senti grandir une lassitude, et ont trouvé le passé entre eux.

Et c'est le moment où Irène revient, c'est l'heure où Maïa rencontre l'homme qui répond aux besoins de sa nature instinctive. A Rubek, qui n'a satisfait ni l'une ni l'autre, les deux femmes se dévoilent, et, du même coup, le révèlent à lui-même, replacent entre ses mains sa destinée, la possibilité du bonheur, et la menace de l'irréparable.

Pendant les années de la séparation, Irène est deve-

nue folle, obligée d'être gardée à vue. Et elle revient, vêtue de blanc comme une apparition, suivie partout d'une diaconesse toute noire, comme son ombre. Le sens et la beauté de la vie ne lui ont été découverts qu'au temps de son idylle au bord du lac Taunitz; mais alors elle avait servi de modèle à une statue inanimée, et ce sont ses plus beaux jours qu'elle n'a pas vécus. Et depuis, en proie à une idée fixe, parcourant comme un spectre le monde qu'elle n'a pas connu, elle se prend pour une morte au milieu des vivants. Et un jour elle revient à Rubek, fantôme d'elle-même, et de ce passé de beauté vécu en commun raconte tous les désaccords tacites, toutes les souffrances cachées, tout ce que l'artiste n'a pas deviné, et qui, dans ce cadre de bonheur, préparait la fuite de la femme et la déformation de la statue.

Le sculpteur et le modèle se sont unis pour la production d'une œuvre magnifique. Mais c'est cette œuvre déjà qui les divisait. Fasciné par la beauté d'Irène, Rubek avait senti s'éveiller en lui l'artiste. L'impulsion était donnée; un jour il imaginerait d'autres formes accomplies, d'autres créatures de beauté, et, perdu dans un rêve irréel, ne se souviendrait plus de la femme qu'il avait caressée du regard, du monument qu'il lui avait érigé, et de toute la vie, dont le fantôme lui suffisait. — Mais Irène avait voulu vivre intensément; cette statue, leur enfant, ainsi qu'elle l'appelait, lui apparaissait comme l'expression d'un amour surhumain de Rubek, né de la flamme de leur passion comme naissent les enfants de vie et de chair; et elle aimait comme l'aboutissement d'une année de tendresse idéale cette œuvre que le scul-

pteur allait transformer, et orner de figures rêvées et irréelles qu'il ne devait jamais aimer. — D'emblée ils ne se sont pas compris, et le malentendu est allé entre eux s'élargissant. « Tu as été dans ma vie un épisode béni, » a dit un jour Rubek. Mais Irène n'a entendu que le mot « épisode ; » elle se prend à haïr un art qui, image de la vie, compte plus que la vie et l'amour ; et, du même coup, maudissant l'artiste, elle aime mieux le tuer que de lui appartenir, puis le quitte, cruellement et pour des années, dans la colère de n'avoir pas été à lui !

Et quand Rubek reste seul, incertain de l'avenir, il se trouve que cette femme a deviné sa destinée avant lui. Il ne réalisera ni le bonheur, ni son œuvre d'artiste. Le monde le célébrera peut-être ; mais luimême est condamné à l'impuissance, car, au moment où la vie le sollicitait, il n'a pas vécu :

IRÈNE. — Quand, assis le soir, devant la petite cabane....
RUBEK. — Devant la petite cabane?
IRÈNE. — ... Sur les bords du lac de Taunitz, nous jouions aux cygnes avec des nénuphars....
RUBEK. — Eh bien? eh bien?...
IRÈNE. — ... Et que tu me dis ces mots froids comme le sépulcre : « Tu n'as jamais été qu'un épisode dans ma vie....»
RUBEK. — Mais je ne t'ai jamais dit cela, Irène! C'est toi qui as parlé d'épisode.
IRÈNE (*continuant*). — ... Je tirai mon stylet, pour te le plonger dans le dos.
RUBEK (*d'une voix sombre*). — Et pourquoi ne l'as-tu pas fait?
IRÈNE. — Parce que je m'aperçus tout à coup, avec épouvante, que tu étais mort... depuis longtemps[1].

1. Acte III, traduction du comte Prozor.

A-t-elle deviné aussi la vie fausse que mènerait l'artiste pour s'étourdir? En tout cas, de son côté, elle a cherché à s'oublier, elle a dansé nue devant des publics de café-concert, elle a offert à tous les regards ce corps que des ignorants convoitaient aujourd'hui brutalement, et que jadis Rubek avait employé pour un art qui lui était également étranger. Et tous deux, Rubek comme elle, se vengeaient d'eux-mêmes et l'un de l'autre, et menaient une vie qu'ils exécraient, pour tuer la nostalgie d'un bonheur qu'ils n'avaient pas eu!

Pendant que le sculpteur acceptait des besognes mercenaires et se mariait bourgeoisement, Irène affolait les spectateurs de ses danses impudiques. A mesure qu'elle se raconte, le sombre récit exaspère son exaltation et sa folie. Nous ne savons plus à quel moment elle cesse de relater des faits pour s'exprimer en symboles. Depuis longtemps, dit-elle, elle avait cessé de vivre, et elle était morte quand elle fit fortune, et amena successivement deux hommes à l'épouser. L'un se serait tué pour elle, elle aurait poignardé l'autre et fait mourir ses enfants, indifférente et préparée au malheur des maisons où l'on épouse la mort. « Je ne te crois pas, lui dit Rubek, il y a un sens caché derrière tes paroles. »

Irène. — Qu'y puis-je? Chacune d'elles m'est soufflée à l'oreille.
Rubek. — Je crois être le seul à deviner ce sens.
Irène. — Tu devrais être le seul[1].

Pour elle, ce qu'elle appelle mystérieusement la

1. Acte I, traduction du comte Prozor.

mort, ce fut la folie. Elle fut enfermée, puis relâchée. Mais dès lors elle a partout derrière elle, comme un autre spectre de mort, le noir vêtement de la diaconesse, qui lui rappelle un passé maudit, brise les essors de sa volonté et lui interdit la vie des autres.

Et maintenant elle a retrouvé Rubek. De lui elle apprend la transformation de l'œuvre commencée en commun. Et elle écrase d'un méprisant : « Poète ! » l'homme qui, impuissant devant l'amour, est resté indulgent à toutes ses inutiles représentations de la vie. Et, au moment où elle l'accuse d'avoir fait du mal à « leur enfant, » elle comprend que celui-là même n'était qu'un fils de leur imagination. « J'étais née pour avoir de vrais enfants, s'écrie-t-elle, pas de ceux qu'on conserve dans des sépulcres ! » Et, un instant, elle songe à tuer l'homme qui ne l'a jamais chérie qu'en rêve, et qui, au moment où il croyait l'aimer, ne lui offrait que l'image de la fécondité.

Le tuer... partout des pensées de mort les assaillent. Nous pressentons l'inévitable catastrophe dès à présent, nous savons que cet homme et cette femme, qui se sont rencontrés enivrés de tous les rêves et riches de tout le bonheur l'un de l'autre, se retrouvent pour mourir.

Et c'est alors que, grisés une seconde fois et encore inconscients, ils parlent de résurrection. A ces êtres à bout de vie, toute la vie revient dans un souvenir. Dans une scène d'une tragique douceur, ils se rappellent et ils recommencent jusqu'aux puérilités du passé. Assis près d'un torrent, ils figurent, comme jadis, de petites embarcations avec les pétales des nénuphars : dans leur sombre expérience des choses de la vie, ils

se comportent avec la naïveté d'enfants ignorants, et, lassés et blasés, continuent éperdument le geste de ce qui ne reviendra jamais plus.

Et pendant qu'ils se livrent, en marche vers l'inévitable, à leur jeu inutile, Maïa, l'épouse, a achevé de s'émanciper. Rubek et Irène s'étourdissent devant la mort, et elle va droit à la vie. Sur le fjæll, pendant une chasse à l'ours, elle commence une idylle sauvage avec le baron Ulfheim, une brute, qui ne rêve que chairs saignantes et carnages. Ulfheim lui tient le même langage d'illusion qu'un jour Rubek a tenu à Irène : la misérable cahute qui les reçoit est un palais où se sont abritées des filles de rois, et le fjæll et la montagne sont ses royaumes. Quel avenir attend les amants ? Ibsen ne le dit pas, mais il nous a laissé plonger un rapide coup d'œil dans leur passé : Maïa n'est venue à Ulfheim que repoussée par son mari, et celui-ci n'offre à la jeune femme son amour de satyre qu'après lui avoir fait confidence d'une histoire d'amour et de trahison, banale et semblable à toutes les autres. Même dans ces créatures d'instinct, il y a des cordes rompues, tout n'est pas vivant, et elles aussi croient se réveiller d'entre les morts.

Et alors c'est la fin, le réveil de ce long rêve, peut-être la résurrection. Rubek et Irène se rendent aussi sur les fjælls et vers les sommets. Ils ne jouent plus comme la veille, et le jour est sombre comme celui du jugement dernier. Et parmi le brouillard et la rafale, ils veulent célébrer leur fête nuptiale, avoir vécu une fois la vie jusqu'au fond. Les nuées descendent et s'épaississent; le jour de la résurrection ressemble au jour de la mort. Ulfheim et Maïa ont su se garer du

péril. Mais Rubek et Irène veulent en un instant épuiser la vie, contempler en face toute l'exaltation de l'amour et tous les dangers des sommets. Et ils continuent, enivrés de l'air des fjælls, ils continuent à marcher, à monter vers la résurrection... ou vers la mort. Le vent redouble, le bruit des voix est couvert par l'avalanche qui s'écroule, et la diaconesse apparaît. C'est la fin de tout. Et d'en bas, lointain et nostalgique, monte le chant de Maïa, le chant de vie et de liberté....

La destinée s'est accomplie, et la paix descend sur les amants qui n'ont pas su vivre la vie, ou qui, dans la minute mortelle, en ont épuisé toutes les magnificences.

Ainsi se conclut l'œuvre du plus grand des dramaturges modernes. Mais quand il a dit son dernier mot, nous comprenons, à son angoisse et à notre trouble, qu'il nous a peut-être parlé de lui. Cet artiste qu'il blâme lui ressemblerait-il malgré tout, et Rubek l'impuissant nous aurait-il fait la confession du génial Ibsen? Rubek avait commencé une statue où il avait mis sa vie et son amour. Puis il l'agrandit : dans son œuvre il voulut faire tenir l'humanité, et donna à des indifférents la place, la première place de l'être aimé. Ainsi Ibsen commença par créer ces types qu'il aimait, Falk, Brand, Nora, Stokmann ; puis à ses héros, à ses « hommes forts, » il donna des rivaux dans sa pensée, et des défaites devant la vérité. Un jour, il fit surgir les Rosmer, les Ella Rentheim et les Irène, et les défendit contre lui-même. Ibsen aurait-il renoncé à ses idées? et dans son œuvre les drames de com-

bat, *Brand*, les *Revenants*, *Maison de Poupée*, toutes ces pièces que nous aimons, tout l'Ibsen populaire enfin, comme Irène dans la vie de Rubek, ne seraient-ils aussi qu'un épisode ?

Mais la manière même dont se pose cette question troublante nous replace devant la dernière pièce du maître, dont le sens tout à coup s'élargit. Irène pouvait dire à Rubek : « Tu étais mort depuis longtemps, » si c'était pour lui donner la minute de la résurrection. Et le sculpteur, qui a déparé son œuvre et gâché sa vie, eût-il jamais vécu comme à l'instant où il doit mourir pour posséder Irène? Et ce moment suprême était-il trop payé d'une vie de doute?

De même Ibsen a grandi le jour où il a compris, plaint ou envié ses adversaires. Dès la *Comédie de l'amour*, dès *Brand* surtout, nous le voyons douter de la valeur absolue de ses principes. Parfois il leur a donné des démentis furieux. Et dans deux pièces, dans le *Canard sauvage* et dans le *Hedda Gabler*, il s'est dépeint, une fois dans un fou, et l'autre, dans un monstre. Puis il a compris que l'individu grandit en comprenant les autres et non en les combattant, que toute affirmation absolue renferme une part d'erreur; et, dans les graves questions qui le préoccupaient, il a trouvé la vérité le jour où il a cessé de se prononcer.

Et, comme Rubek, ayant tout senti et tout exprimé, il est mort sur son œuvre accomplie.

A mesure qu'il avançait en âge, il voyait de nouvelles routes s'ouvrir à lui. Qu'importe si, devant tous les chemins ouverts, il hésite et ne sait plus lequel appeler le sien? Dans son hésitation, il est plus lui-

même que dans toutes ses affirmations; et au carrefour de toutes ces routes qui pourraient être les siennes, il sent monter en lui également, avec toutes les angoisses de l'heure présente, le respect du passé et l'espoir dans l'avenir.

Paris, 23 février 1911.

TABLE DES MATIÈRES

	Pages
Préface du comte Prozor	i
Introduction	1
Catilina	19
La Fête à Solhaug. — Les Guerriers à Helgoland. — Madame Inger à Œstraat	32
La Comédie de l'Amour	48
Les Prétendants à la Couronne	60
Brand	75
Peer Gynt	110
L'Union des Jeunes	130
Empereur et Galiléen	136
Soutiens de la Société	167
Maison de Poupée	175
Les Revenants	189
Un Ennemi du Peuple	200
Le Canard sauvage	214
Rosmersholm	226
La Dame de la Mer	240
Hedda Gabler	255
Solness le constructeur	265
Le petit Eyolf	277
Jean-Gabriel Borkmann	290
Quand nous nous réveillerons d'entre les morts	302

LA ROCHE-SUR-YON

IMPRIMERIE CENTRALE DE L'OUEST

56-60 RUE DE SAUMUR 56-60

LIBRAIRIE ACADÉMIQUE PERRIN ET Cⁱᵉ

ŒUVRES DE HENRIK IBSEN

TRADUCTIONS DU COMTE PROZOR

Le Petit Eyolf, drame en 3 actes. Un volume in-16.........	3 50
Brand, poème dramatique en 5 actes. Un volume in-16.....	3 50
Jean-Gabriel Borkmann, drame en 4 actes. Un volume in-16.	3 50
Peer Gynt, poème dramatique en 5 actes. Un volume in-16 ..	3 50
Solness le Constructeur, drame en 4 actes. Un volume in-16..	3 50
Hedda Gabler, drame en 4 actes. Un volume in-16.........	3 50
Le Canard sauvage. Rosmersholm. Un volume in-16......	3 50
Les Revenants. Maison de Poupée. Un vol. in-16.........	3 50
Quand nous nous réveillerons d'entre les morts, drame en 3 actes. Un volume in-16.....................................	3 50
L'Ennemi du Peuple. Drame en 4 actes. Un volume in-16...	3 50
La Dame de la Mer, pièce en 5 actes. Un volume in-16.....	3 50
La Comédie de l'Amour, pièce en 3 actes, traduite par le Vicomte de Colleville et F. de Zepelin. Un volume in-16...........	3 50
Lettres d'Henrik Ibsen à ses amis, traduites par Mᵐᵉ Martine Rémusat. Un volume in-16...........................	3 50

DOUMIC (René), de l'Académie française, **De Scribe à Ibsen.** Causeries sur le théâtre contemporain, 5ᵉ édition. Un volume in-16... 3 50

TISSOT (Ernest). — **Le Drame norvégien.** Henrik Ibsen, Bionstierne Björnson (*Couronné par l'Académie française*). Un vol. in-16. 3 50

D. MEREJKOWSKY. — **Tolstoï et Dostoïewsky.** La personne et l'œuvre. Préface du comte Prozor. Un volume in-16.... 3 50

BELLESSORT (André). — **La Suède.** La nature, l'esprit, les mœurs. 2ᵉ édition. Un volume in-16............................. 3 50

ÉDOUARD ROD. — *Études sur le XIXᵉ siècle.* **Giacomo Léopardi.** — Les Préraphaélites anglais. Richard Wagner et l'esthétique allemande. Victor Hugo, Garibaldi. Les véristes italiens. M. de Amicis. La jeunesse de Cavour. 2 édition. Un volume in-16... 3 50

— **Nouvelles études** *sur le XIXᵉ siècle.* — Alphonse Daudet. Anatole France. Victor Hugo et nos contemporains. Émile Hennequin. M. Arnold Bœcklin. Schopenhauer et ses correspondants. Une tragédie de M. Sudermann. M. A. Fogazzaro. L'idéalisme contemporain. Les mœurs et la littérature d'information. Un volume in-16... 3 50

— **Les Idées morales du temps présent.** — Ernest Renan. — Schopenhauer. — Émile Zola. — Paul Bourget. — Jules Lemaître. — Edmond Scherer. — Alexandre Dumas fils. — Ferdinand Brunetière. — Le comte Tolstoï. — Le vicomte E.-M. de Vogüé. 7 édition. Un volume in-16................ 3 50

— **Essai sur Gœthe.** — Les Mémoires. — La Crise romantique. — La Crise sentimentale. — Le Poète de cour. — Le Dernier roman. — Le Grand œuvre. Un volume in-16........... 3 50

www.ingramcontent.com/pod-product-compliance
Lightning Source LLC
Chambersburg PA
CBHW071620220526
45469CB00002B/412